国家出版基金项目
NATIONAL PUBLICATION FOUNDATION

新时代外国语言文学
新发展研究丛书

总主编　罗选民　庄智象

西方戏剧新发展研究

Western Drama: New Perspectives and Development

俞建村　等 / 著

清华大学出版社
北　京

内 容 简 介

西方戏剧新发展研究涵盖三大板块：戏剧批评、前沿戏剧和国别研究。戏剧批评聚焦近十年来国内戏剧批评现状、国外英美戏剧批评态势和国内特别重视的莎士比亚批评研究；前沿戏剧关注的是应用戏剧研究、国家剧院现场和现场戏剧的问题；国别研究以英国、美国、德国、法国、俄罗斯、挪威和爱尔兰为对象，就这些戏剧大国近十年来的戏剧发展状态，如剧本创作、理论推进、表导演创作以及与中国的戏剧演出交流等问题逐一进行了较为全面且有一定深度的探讨。总的来说，国内教育界、艺术界和文学界可能较为关心的西方戏剧新发展研究的重点问题都是本书所关注的重点主题。

图书在版编目（CIP）数据

西方戏剧新发展研究 / 俞建村等著 . —北京：清华大学出版社，2023.12
（新时代外国语言文学新发展研究丛书）
ISBN 978-7-302-57393-7

Ⅰ. ①西…　Ⅱ. ①俞…　Ⅲ. ①戏剧艺术—研究—西方国家　Ⅳ. ① J805.5

中国版本图书馆 CIP 数据核字（2021）第 018302 号

策划编辑：郝建华
责任编辑：郝建华　白周兵
封面设计：黄华斌
责任校对：王凤芝
责任印制：丛怀宇

出版发行：清华大学出版社
　　　　网　　址：https://www.tup.com.cn, https://www.wqxuetang.com
　　　　地　　址：北京清华大学学研大厦 A 座　邮　编：100084
　　　　社 总 机：010-83470000　　邮　购：010-62786544
　　　　投稿与读者服务：010-62776969, c-service@tup.tsinghua.edu.cn
　　　　质量反馈：010-62772015, zhiliang@tup.tsinghua.edu.cn
印 刷 者：大厂回族自治县彩虹印刷有限公司
装 订 者：三河市启晨纸制品加工有限公司
经　　销：全国新华书店
开　　本：155mm×230mm　　印　张：17.75　　字　数：303 千字
版　　次：2023 年 12 月第 1 版　　印　次：2023 年 12 月第 1 次印刷
定　　价：118.00 元

产品编号：088197-01

中国英汉语比较研究会
"新时代外国语言文学新发展研究丛书"
编委会名单

总主编

罗选民　庄智象

编　委

（按姓氏拼音排序）

蔡基刚	陈　桦	陈　琳	邓联健	董洪川
董燕萍	顾曰国	韩子满	何　伟	胡开宝
黄国文	黄忠廉	李清平	李正栓	梁茂成
林克难	刘建达	刘正光	卢卫中	穆　雷
牛保义	彭宣维	冉永平	尚　新	沈　园
束定芳	司显柱	孙有中	屠国元	王东风
王俊菊	王克非	王　蔷	王文斌	王　寅
文秋芳	文卫平	文　旭	辛　斌	严辰松
杨连瑞	杨文地	杨晓荣	俞理明	袁传有
查明建	张春柏	张　旭	张跃军	周领顺

总　　序

外国语言文学是我国人文社会科学的一个重要组成部分。自 1862 年同文馆始建，我国的外国语言文学学科已历经一百五十余年。一百多年来，外国语言文学学科一直伴随着国家的发展、社会的变迁而发展壮大，推动了社会的进步，促进了政治、经济、文化、教育、科技、外交等各项事业的发展，增强了与国际社会的交流、沟通与合作，每个发展阶段无不体现出时代的要求和特征。

20 世纪之前，中国语言研究的关注点主要在语文学和训诂学层面，由于"字"研究是核心，缺乏区分词类的语法标准，语法分析经常是拿孤立词的意义作为基本标准。1898 年诞生了中国第一部语法著作《马氏文通》，尽管"字"研究仍然占据主导地位，但该书宣告了语法作为独立学科的存在，预示着语言学这块待开垦的土地即将迎来生机盎然的新纪元。1919 年，反帝反封建的五四运动掀起了中国新文化运动的浪潮，语言文学研究（包括外国语言文学研究）得到蓬勃发展。中华人民共和国成立后，尤其是改革开放以来，外国语言文学学科的发展势头持续迅猛。至 20 世纪末，学术体系日臻完善，研究理念、方法、手段等日趋科学、先进，几乎达到与国际研究领先水平同频共振的程度，取得了令人瞩目的成绩，有力地推动和促进了人文社会科学的建设，并支持和服务于改革开放和各项事业的发展。

无独有偶，在处于转型时期的五四运动前后，翻译成为显学，成为了解外国文化、思想、教育、科技、政治和社会的重要途径和窗口，成为改造旧中国的利器。在那个时期，翻译家由边缘走向中国的学术中心，一批著名思想家、翻译家，通过对外国语言文学的文献和作品的译介塑造了中国现代性，其学术贡献彪炳史册，为中国学术培育做出了重大贡献。许多西方学术理论、学科都是经过翻译才得以为中国高校所熟悉和接受，如王国维翻译教育学和农学的基础读本、吴宓翻译哈佛大学白璧德的新人文主义美学作品等。这些翻译文本从一个侧面促成了中国高等教育学科体系的发展和完善，社会学、人类学、民俗学、美学、教育学等，几乎都是在这一时期得以创建和发展的。翻译服务对于文化交

流交融和促进文明互鉴，功不可没，而翻译学也在经历了语文学、语言学、文化学等转向之后，日趋成熟，如今在让中国了解世界、让世界了解中国，尤其是"一带一路"建设、人类命运共同体构建，讲好中国故事、传递好中国声音等方面承担着重要使命与责任，任重而道远。

20 世纪初，外国文学深刻地影响了中国现代文学的形成，犹如鲁迅所言，要学普罗米修斯，为中国的旧文学窃来"天国之火"，发出中国文学革命的呐喊，在直面人生、救治心灵、改造社会方面起到不可替代的作用。大量的外国先进文化也因此传入中国，为塑造中国现代性发挥了重大作用。从清末开始，特别是五四运动以来，外国文学的引进和译介蔚然成风。经过几代翻译家和学者的持续努力，在翻译、评论、研究、教学等诸多方面成果累累。改革开放之后，外国文学研究更是进入繁荣时代，对外国作家及其作品的研究逐渐深化，在外国文学史的研究和著述方面越来越成熟，在文学理论与文学批评的译介和研究方面、在不断创新国外文学思想潮流中，基本上与欧美学术界同步进展。

外国文学翻译与研究的重大意义，在于展示了世界各国文学的优秀传统，在文学主题深化、表现形式多样化、题材类型丰富化、批评方法论的借鉴等方面显示出生机与活力，显著地启发了中国文学界不断形成新的文学观，使中国现当代文学创作获得了丰富的艺术资源，同时也有力地推动了高校相关领域学术研究的开展。

进入 21 世纪，中国的外国语言学研究得到了空前的发展，不仅及时引进了西方语言学研究的最新成果，还将这些理论运用到汉语研究的实践；不仅有介绍、评价，也有批评，更有审辨性的借鉴和吸收。英语、汉语比较研究得到空前重视，成绩卓著，"两张皮"现象得到很大改善。此外，在心理语言学、神经语言学和认知语言学等与当代科学技术联系紧密的学科领域，外国语言学学者充当了排头兵，与世界分享语言学研究的新成果和新发现。一些外语教学的先进理念和语言政策的研究成果为国家制定外语教育政策和发展战略也做出了积极的贡献。

习近平总书记指出："要着力推进国际传播能力建设，创新对外宣传方式，加强话语体系建设，着力打造融通中外的新概念新范畴新表述，讲好中国故事，传播好中国声音，增强在国际上的话语权。"为贯彻这一要求，教育部近期提出要全面推进新工科、新医科、新农科、新文科等建设。新文科概念正式得到国家教育部门的认可，并被赋予新的内涵和

定位，即以全球新技术革命、新经济发展、中国特色社会主义新时代为背景，突破传统的文科思维模式与文科建构体系，创建与新时代、新思想、新科技、新文化相呼应的新文科理论框架和研究范式。新文科具备传统文科和跨学科的特点，注重科学技术、战略创新和融合发展，立足中国，面向世界。

新文科建设理念对外国语言文学学科建设提出了新目标、新任务、新要求、新格局。具体而言，新文科旗帜下的外国语言文学学科的发展目标是：服务国家教育发展战略的知识体系框架，兼备迎接新科技革命的挑战能力，彰显人文学科与交叉学科的深度交融特点，夯实中外政治、文化、社会、历史等通识课程的建设，打通跨专业、跨领域的学习机制，确立多维立体互动教学模式。这些新文科要素将助推新文科精神、内涵、理念得以彻底贯彻落实到教育实践中，为国家培养出更多具有融合创新的专业能力，具有国际化视野，理解和通晓对象国人文、历史、地理、语言的人文社科领域外语人才。

进入新时代，我国外国语言文学的教育、教学和研究发生了巨大变化，无论是理论的探索和创新，方法的探讨和应用，还是具体的实验和实践，都成绩斐然。回顾、总结、梳理和提炼一个年代的学术发展，尤其是从理论、方法和实践等几个层面展开研究，更有其学科和学术价值及现实和深远意义。

鉴于上述理念和思考，我们策划、组织、编写了这套"新时代外国语言文学新发展研究丛书"，旨在分析和归纳近十年来我国外国语言文学学科重大理论的构建、研究领域的探索、核心议题的研讨、研究方法的探讨，以及各领域成果在我国的应用与实践，发现目前研究中存在的主要不足，为外国语言文学学科发展提出可资借鉴的建议。我们希望本丛书的出版，能够帮助该领域的研究者、学习者和爱好者了解和掌握学科前沿的最新发展成果，熟悉并了解现状，知晓存在的问题，探索发展趋势和路径，从而助力中国学者构建融通中外的话语体系，用学术成果来阐述中国故事，最终产生能屹立于世界学术之林的中国学派！

本丛书由中国英汉语比较研究会联合上海时代教育出版研究中心组织研发，由研究会下属 29 个二级分支机构协同创新、共同打造而成。罗选民和庄智象审阅了全部书稿提纲；研究会秘书处聘请了二十余位专家对书稿提纲逐一复审和批改；黄国文终审并批改了大部分书稿提纲。

本丛书的作者大都是知名学者或中青年骨干，接受过严格的学术训练，有很好的学术造诣，并在各自的研究领域有丰硕的科研成果，他们所承担的著作也分别都是迄今该领域动员资源最多的科研项目之一。本丛书主要包括"外国语言学""外国文学""翻译学""比较文学与跨文化研究"和"国别和区域研究"五个领域，集中反映和展示各自领域的最新理论、方法和实践的研究成果，每部著作内容涵盖理论界定、研究范畴、研究视角、研究方法、研究范式，同时也提出存在的问题，指明发展的前景。

总之，本丛书基于外国语言文学学科的五个主要方向，借助基础研究与应用研究的有机契合、共时研究与历时研究的相辅相成、定量研究与定性研究的有效融合，科学系统地概括、总结、梳理、提炼近十年外国语言文学学科的发展历程、研究现状以及未来的发展趋势，为我国外国语言文学学科高质量建设与发展呈现可视性极强的研究成果，以期在提升国家软实力、构建人类命运共同体过程中承担起更重要的使命和责任。

感谢清华大学出版社和上海时代教育出版研究中心的大力支持。我们希望在研究会与出版社及研究中心的共同努力下，打造一套外国语言文学研究学术精品，向伟大的中国共产党建党一百周年献上一份诚挚的厚礼！

罗选民 庄智象

2021 年 6 月

前　　言

　　《西方戏剧新发展研究》这部书由三部分组成：戏剧批评、前沿戏剧和国别戏剧。之所以这样设计，是因为考虑到戏剧是一个综合概念，是一种综合艺术，涵盖文学与艺术两个方面，无论缺少哪一部分都是不完整的，都是有缺憾的。戏剧在被搬上舞台之前多为戏剧文学，被搬上舞台之后它的身份就发生了改变，变成戏剧艺术了。国内大学的外语学院和文学院常开设戏剧课程，以戏剧文学为多。但对于专业戏剧院校而言，戏剧不只有文学，戏剧文学常作为基础，作为底座，戏剧的艺术部分常以这个底座为基础而生发开去。底座之文学非常重要，底座之上的艺术也同样重要，彼此不可或缺。这个底座之上的内容常指舞台、导演、表演，史论与批评，甚至还包括戏剧教育，可能还会涉及传统戏剧和前沿戏剧。本人在设计这部书的章节结构时，始终考虑的是整体戏剧观，即戏剧文学与戏剧艺术的集体整合。无论对当下外语学院的学生，还是对艺术院校，特别是表演艺术类院校的学子和学者来说，本人认为，整体戏剧比单一的戏剧文学应该更具意义，可更多地开拓他们的思路和感受，达到文学和艺术跨学科的双赢态势。

　　批评是戏剧存在的价值体现；前沿是独特的探索和创新；国别戏剧研究多以戏剧文学为重要内容，多重视剧本等创作。

　　《西方戏剧新发展研究》开篇切入中国新时代戏剧批评，概览整体情况。近十年的数据比较、数据分析、研究热点、热点成果概述，都可让对此有兴趣的国内学者获得对于西方戏剧批评较为全面的了解，这项研究显然具有重要的学术意义。本部分由上海戏剧学院俞建村教授及其博士生陈诚共同完成。英美戏剧批评始终是西方戏剧批评极为重要的内容之一，因此特邀欧盟文化与教育项目评审专家，曾经做过两任国际戏剧评论家协会副主席，保加利亚国立戏剧与电影学院卡丽娜·斯特凡诺娃教授担纲撰写，由博士生陈诚译成中文。卡丽娜在英美等国家已出版15部著作，多部涉及西方戏剧批评。本节主要讨论了英国戏剧批评的昨日与当下，特别是英国戏剧批评存在的问题，诸如著名批评家琳·加德纳被《卫报》终止合同等不尽如人意的事件。加德纳就目前的戏剧批评提出了一个值得思考的问题：普通大众"写的推特算不算戏剧批评"？当然卡丽娜认为英国戏剧未来还是可期的，"向戏剧批评的生命力致敬"。卡丽娜就美国戏剧批评近十年的变化及出路等做了分析和

讨论。总的来说，卡丽娜对英美戏剧批评近十年来的发展持有一定的否定态度，虽然"阴云中有一丝光明"。莎士比亚始终是个绕不开的主题，加上莎士比亚戏剧批评在中国基本上占据了小半壁江山，于是单列处理，特邀中国著名莎士比亚研究专家李伟民教授来操刀。本章既考虑了新时代中国西方戏剧批评的整体情况，又有所侧重，对于外语专业的师生特别是英语专业的师生，更具有阅读和参考价值。

第 2 章是前沿戏剧。所谓前沿戏剧主要是指实验戏剧或者说探索性戏剧。当然有人会说：戏剧不都是需要探索的吗？这个观点言之有理，只要是戏剧创作，不可能没有探索性。但是这里的探索性戏剧，无论中外都有特定的所指和特定的含义，就如同先锋戏剧，它和传统戏剧有如泾渭之分野；又如美国百老汇戏剧和外百老汇戏剧，虽然艺术是相通的，但它们被贴上了不同的标签符号，背后原因是其各司其职。前沿戏剧涉及面广，涉猎的国家众多，本书篇章有限，难以全方位讨论，因此只选择了对于外语教育中的戏剧教育非常有意义的部分——应用戏剧和现场戏剧两项内容。应用戏剧既可以作为戏剧先锋理论来学习，又可以用于对外语学院学生进行戏剧教育，也就是说，应用戏剧既可以教授学生怎样从事戏剧表演，如论坛戏剧就是对专业学生进行戏剧训练的最佳方式之一，也是近十年戏剧专业院校对戏文系学生强化问题意识，以及进行表演教学的重要方式之一。这一节由具有丰富应用戏剧实践经验，同时又具有丰富理论素养的王咏蕾博士完成，王咏蕾博士为浙江传媒学院英国研究中心研究人员。前沿戏剧的第二节出自深圳大学副教授尹迪博士之手，他是英语与电影、英语与戏剧的跨界学者。所谓"现场戏剧"，国内业界俗称"戏剧电影"，也就是将戏剧与多媒体创作方式相结合的艺术形式。戏剧现场表演，电影手法跟拍，以现场直播的方式面向欧美观众进行商业化运作。这种方式由英国首创，凸显了多媒体的当下性，是艺术与科技相结合的经典范式。这种运作模式有较大的合理性，无论是商业运作，还是艺术传播，这些年都非常成功，虽然学界存在一定的戏剧现场性争议。

第 3 章为国别戏剧，主要聚焦几个戏剧大国，如英国、美国、德国、法国、俄罗斯、爱尔兰和挪威等国的戏剧创作和研究。英国戏剧部分邀请了上海交通大学博士孙艳副教授和上海外国语大学王岚教授合作完成。王岚教授为国内英国戏剧研究著名专家。她和陈红薇教授共同撰写的《当代英国戏剧史》迄今还没有相关学术著作能够替代和超越。本节对近十年来英国戏剧的创作所反映的思想理念，如戏剧对文学性的坚守和执着、女性的声音、戏剧的杂糅性以及社会公平和人

类所面临的困境等问题，进行了深入的探究。美国戏剧由上海戏剧学院博士后、华中师范大学外国语学院讲师夏纪雪撰写。夏纪雪为后起之秀，是富有学术潜力的年轻学者。她对美国戏剧近十年的舞台创作、剧本创作及其背后的深层次原因等问题进行了深入的分析和讨论。德国戏剧有其自身特点，德国的戏剧理论创新是世界戏剧界公认的，如雷曼的《后戏剧剧场》以及李希特的表演理论等都受到国内外业界的高度重视。本节由在德国学习旅居达五年之久，现仍在德国访学的上海戏剧学院博士生张梦婕完成。德国戏剧虽然也进行剧本创作，但是严谨的德国戏剧学者好像更重视戏剧理论研究，如戏剧生态的多样化，跨文化戏剧，或者说"交织表演文化"研究，以及戏剧的本体论、权力关系和经典文本的当代演绎等。法国戏剧邀请了长期旅居法国，后来应邀回国加入国内戏剧研究、翻译和舞台创作的、曾为上海戏剧学院，现为上海视觉艺术学院的宁春艳教授撰写。她关注法国戏剧如同她自身的戏剧经历。她在本节既讨论了法国重要的剧作家如科尔代斯、拉戛尔斯、古伦伯格、温泽尔和维纳威尔等剧作家创作的作品，同时还讨论了法国戏剧作品十多年来在中国的传播情况以及中法戏剧的舞台创作交流等。俄罗斯是个戏剧大国，这是毋庸置疑的。这不仅仅体现在剧本创作、舞台创作、理论研究和戏剧教育等方面。本节由既进行理论研究，也进行舞台创作的俄罗斯戏剧博士、上海戏剧学院表演系青年教师王仁果副教授完成。王仁果留学俄罗斯近五年，实地学习、观摩和考察俄罗斯当今戏剧，既阅读了众多的俄罗斯戏剧作品，又具有丰富的表导演舞台创作经验，还进行了较多的理论探索，是一位年轻有为的学者和戏剧实践探索人士。他在本节中关注了十多年来俄罗斯的一些戏剧舞台作品，如女版的《哈姆雷特》《大师与玛格丽特》《三姊妹》等，同时对俄罗斯当今的表导演艺术，特别是一些极为重要的俄罗斯戏剧艺术家，如布图索夫、安德烈·马古奇、福金等人的导演作品进行了评析。除了讨论舞台创作外，王仁果还就当今俄罗斯的戏剧教育进行了研究介绍。这一部分对于外语戏剧教学以及大学各层次学生戏剧节的剧目指导，可能都具有重要的启发和指导性意义。讲到西方戏剧总是绕不开爱尔兰戏剧，爱尔兰戏剧是国内外国语学院教学和研究的热点，英语系的许多老师都讲授过爱尔兰戏剧作品。本节由对爱尔兰戏剧研究多年，硕士论文就是做爱尔兰戏剧研究的上海戏剧学院博士生陈诚完成。本节关注爱尔兰的剧本创作，如玛丽·琼斯的《亲爱的阿莎贝拉》、凯特琳娜·戴利的《正常人》、迪尔德丽·基纳汉的《空中花园》等。陈诚还特别研究了爱尔兰的女性剧作家，经典剧作家作品的再利用、爱尔兰的戏剧批评，以及疫

情下的线上戏剧探索等主题。他不但关注了十多年来的戏剧创作，同时还讨论了疫情下的戏剧状况，此为重要的、有益的学术尝试。最后一部分由胡玄老师完成。胡玄为南京大学外国语学院博士、丹麦奥胡斯大学戏剧系博士后，现任教于南京航空航天大学外国语学院。她依托挪威政府资助的科研项目，多次亲临挪威奥斯陆短期学习和访学，对挪威戏剧有较深的研究和建树。专业的事情还是要交给专业人士来做，就如上面这些专家学者一样，挪威戏剧研究部分就交给她了。本节讨论了挪威一些重要的剧作家，如约恩·福瑟、西西莉亚·鲁维德、阿尔纳·里格莱、皮特·罗森伦德等的剧本创作，并就挪威戏剧在中国的传播和研究情况进行了较为全面深刻的探讨，具有重要的学术性现实意义。

由于本研究具有重要的学术前沿性和探索性，因此所有内容基本上都是一种新的尝试和探索，都是对学术的空白性填补。有的基本上没有国内学者涉猎，有的虽然有一些零星的小打小捞，但是基本上没有进行系统性研究。西方戏剧新发展研究的学术价值使得学术探索的难度倍增。这项研究涉猎的国家多，且面广，有剧本创作、舞台创作、戏剧批评等方面，加上严格的时间限制，即新时代，也就是大约 2010 年到 2020 年这个时间段内，更是不易。国别戏剧的涉猎，不仅是研究问题，还涉及各章节作者的遴选问题。如果缺乏相关国家的戏剧学习和研究经历，或者没有相关国家的戏剧创作经历，是否达到专业研究要求是令人怀疑的。面对这么重要且涉及面广的学术命题，真的是有专业难度的。好在笔者倾向于跨界，既有外语学院又有戏剧学院双段学习、研究和工作经历，加之广结学界好友，这些难题才最终得以解决。

还有一点需要特别说明，"新时代"是个典型的中国概念。2012 年11 月，中国共产党第十八次全国代表大会在北京胜利召开。从此，中国特色社会主义进入新时代。"新时代"这个概念由此而生。如果用"新时代"来讨论 2012 年这个时间段前后中国所发生的事情，肯定是可以的。然而，本书涉及西方多个国家及其戏剧发展状态，如英、法、德、俄等。使用中国概念"新时代"来直接表示西方国家这个时间段各自独立发展的戏剧状态，明显不妥。综合考虑，"新时代"与 2010 年及之后的时间段较为契合，遂根据西方戏剧的各自发展情况，选择以2010 及之后作为关注和研究的开始端，逐渐扩展到 2020 年前后，以十年期左右作为重点研究对象较为合理。国内戏剧研究主标题使用中国概念"新时代"，境外戏剧以实际发生的时间为准，即"2010—2020 年"或者"近十年来"等。虽然表述上存在"新时代"和"2010—2020 年"

两个不同的概念，但令人惬意的是，这比较契合对内容的整体把握，全然有益的。内容与时间高度统一，此应为兼顾两者的最佳选择。

本项研究从组成成员来说，可谓学术力量雄厚，老中青、专业性、跨国性三厢结合：有境外国际戏剧批评领域的知名学者，有多年留学法、德以及在境外工作多年的学者，还有拥有博士学位和博士后工作经历且学术潜力强盛的年轻学子等。正是因为有了他们，有了他们的鼎力相助和热情支持，有了他们的倾心研究和探索，才有了这部著作的顺利完成和面世。非常感谢他们，同时期待未来有更多的学术合作。

俞建村

2023 年 1 月 30 日于上海寓所

目　　录

第 1 章

戏剧批评

1.1　新时代外国戏剧研究综述

　　"中文社会科学引文索引"（CSSCI）从 2008—2009 年起增设扩展版，《中文核心期刊要目总览》从 2008 年起由原先的每 4 年更新一次改为每 3 年更新一次，我国期刊论文发表逐渐走向成熟。同时，我国期刊数据库的建设也取得突破性进展。在数字化时代，面对浩如烟海的文献资料，逐篇细读不仅在时间上几乎成为不可能完成的任务，而且往往只见树木，不见树林。为了窥见整体，从宏观视角把握学术动态，利用文献计量分析工具是常用的辅助手段。CiteSpace 是由美国德雷塞尔大学的陈超美教授开发的一款可以对文献进行可视化分析的软件，将在数据库中采集的数据导入后，可以初步统计出某一研究方向在某时间段内的研究热点、趋势、主要研究人员及其单位等数据，从而快速了解该领域的学术前沿。因此本节利用软件 CiteSpace 对中国知网（CNKI）数据库收录的 2011—2020 年发表在中文期刊上的外国戏剧批评论文进行分析，旨在总结新时代我国外国戏剧批评的研究成果，并试图总结不足之处，为今后的外国戏剧研究提供参考。

　　2011—2020 年我国的外国戏剧研究范围非常广泛，除了英、美、法、德、俄等主要西方国家以外，以色列、韩国、尼日利亚、南非等国家的戏剧亦有学者涉猎，但由于成果有限，文献样本数量过小，为了使研究结果更加具有说服力，本书仅选择了在这十年有关论文数量超过 50 篇的西方国家作为研究对象。经过初步检索与筛选后发现，有关英国戏剧、法国戏剧、德国戏剧、美国戏剧、俄苏戏剧、挪威戏剧以及希腊戏剧在这十年间的研究成果远高于其他国家，故本书仅将对上述国家的戏剧研究纳入考察范围。

此外，由于中国知网检索工具难以做到尽善尽美，本书在选取数据时，采用检索求全、手动筛选的方式，尽量在查全与查准中取得平衡，以期获得比较准确的数据结果。因此在中国知网进行高级检索时，除特殊章节，均采用在期刊栏中检索全文的方式进行检索，再手动删除与主题关联不大的文献。

1.1.1 国别戏剧研究成果数量比较

外国戏剧论文国别繁多，数据庞杂，本书所采用的检索词一律采用"国别 + 戏剧"的模式，如"希腊戏剧""英国戏剧""美国戏剧""法国戏剧""挪威戏剧"等，由于俄罗斯在 20 世纪经历了诸多变迁，为了求全，采用了"俄苏戏剧 + 俄罗斯戏剧 + 俄国戏剧 + 苏联戏剧"的检索词，尽量不遗漏任何一个时期的戏剧。检索日期范围均为 2011 年 1 月—2020 年 12 月。经过上述检索操作后，将检索文献和手动删除后所剩文献数目整理如表 1–1[1]：

表 1–1 关键词检索论文占比

检索关键词	检索文献数目 / 篇	手动筛选后所剩数目 / 篇	戏剧相关论文占比 /%
希腊戏剧	647	63	9.7
英国戏剧	1 583	569	35.9
德国戏剧	751	107	14.2
挪威戏剧	65	35	53.8
俄苏戏剧 + 俄罗斯戏剧 + 俄国戏剧 + 苏联戏剧	930	229	24.6
法国戏剧	747	135	18.0
美国戏剧	1 979	973	49.1

1　值得注意的是，本书虽尽力求全，但因数据量大，检索功能有限等客观原因，并不能囊括所有相关论文，如何成洲于 2013 年发表在《艺术百家》的《新中国 60 年易卜生戏剧研究之考察与分析》一文显然与挪威戏剧有关，但因全文并无"挪威戏剧"一词故检索系统无法检测到。为了维持全文的统一性，无法通过上述方式检索到的论文均不纳入数据统计中，所有数据仅供参考。

由表 1–1 可以发现在 2011—2020 年，我国对美国戏剧的研究一骑绝尘，远超其他国家。至于对英国戏剧的研究，其成果数量虽与美国有较大差距，但仍大幅领先其他国家。然而该数据并不能说明英美国家的戏剧发展领先于欧洲大陆，而是体现了语言对于外国戏剧研究的重要性。我国的英语学科建设在其他外语之上，英语国家戏剧研究的繁荣发展正受益于此。

表 1–1 的数据反映的另一重要事实是手动筛选并删除的论文占比非常大，除挪威戏剧外，手动删除与戏剧无关论文数量均超过与戏剧相关论文数量。该数据在一定程度上反映出该国戏剧对其他领域的影响力。如全文提及"希腊戏剧"的文章达到 647 篇，然而真正与希腊戏剧这一领域相关的仅 63 篇，占比只有 9.7%，由此可见，古希腊作为西方文化之源对西方世界的重要性，以及戏剧之于古希腊文化的重要作用。而占比最高的挪威并无英、美、德、法、俄那样的国际影响力，也不似希腊贵为西方文化的根本，但挪威戏剧能够得到中国学者的重视，凭借的就是挪威戏剧本身，因此挪威成为唯一一个文章包含"挪威戏剧"检索词，但与戏剧相关论文超过与戏剧无关论文的国家，也反映出在中国挪威戏剧研究的重要性。

1.1.2　作者与作者单位分析

文章作者在某一领域的发文量可以显示出其在该领域的影响力，单位的发文数量则可以体现该单位的科研实力。对作者与作者单位进行分析可以快速了解该领域的主要研究者及其单位。

1. 发文单位分析

在 CiteSpace 里设置节点为机构，以外国戏剧为整体，统计出发文量排名前十的单位见表 1–2[1]：

表 1–2　各高校发文排行表

排名	发文数量 / 篇	单位
1	31	上海戏剧学院
2	19	南京大学（文学院）

1　该数据采用知网提供的作者单位，未将部分高校与其二级院系进行手动合并。

（续表）

排名	发文数量 / 篇	单位
3	13	南京师范大学（外国语学院）
4	12	中央戏剧学院
5	12	南通大学（外国语学院）
6	12	中国人民大学（外国语学院）
7	9	哈尔滨师范大学（西语学院）
8	9	武汉大学（艺术学院）

从表 1–2 可以看出，上海戏剧学院在外国戏剧领域发文量最多，其次为南京大学文学院。值得注意的是，除了艺术院校或综合类大学的艺术学院之外，外国语学院是外国戏剧研究领域的生力军，由此可见外语对于研究外国戏剧的重要性。

2. 核心作者分析

核心作者是指在某一领域发文量较大的学者，对该领域产生了较大的影响力，他们的研究在一定程度上代表了本学科的前沿，"对核心作者的测定，有利于后来研究人员对本领域研究成果的理解和把握，为进一步研究提供借鉴"（韩笑，2018：77）。美国计量学家德雷克·普赖斯在《大科学、小科学》中受洛特卡定律的启发，提出了"平方根定律"，又称"普赖斯定律"，即"全部著者（科学家）总人数的平方根，等于撰写了全部科学论文的 50% 的那些高产科学家人数"（罗式胜，2000）。以此为基础，"普赖斯设占全部论文总数 50% 的那些高产作者的个人论文下限为 M，即个人论文量大于 M 篇的科学家所撰写的论文数恰是全部论文总数的一半"（罗式胜，2000：287）。根据普赖斯定律，本书将撰写论文数大于 M 篇的作者定义为核心作者。

设发表文章最多的作者发文量为 N_{max}，普赖斯通过数学推导，将其定律用公式表示为：$M \approx 0.749 \sqrt{N_{max}}$。

由于外国戏剧领域学者多深耕于某一国家的戏剧，故本节按照国别对外国戏剧研究者进行分析。在 CiteSpace 中设置节点为作者，分别对各个国家进行统计后，将 2011—2020 年各国戏剧研究发文量最高的学者、数目以及计算得出的 M 值制成表 1–3：

表 1-3　国内学者发文 M 值表

国家	发文量 / 篇	作者	M 值
英国	10	刘明录	2.37
德国	5	李亦男	1.67
挪威	3	俞建村	1.29
挪威	3	邹鲁路	1.29
俄苏	13	刘溪	2.70
法国	7	宫宝荣	1.98
美国	9	韩曦	2.25
美国	8	俞建村	2.13
希腊	2	陈戎女、罗彤	1.06

由此可以看出，2011—2020 年在英国、俄苏和美国戏剧领域发文量大于或等于 3 篇，以及在德国、挪威、法国、希腊戏剧领域发文量大于或等于 2 篇的学者可以视为这十年外国戏剧研究的核心作者。根据计算得出的 M 值，研究各国戏剧的核心作者及其发文数量统计见表 1-4 ～表 1-10：

表 1-4　英国戏剧研究的核心作者发文量

排名	发文量 / 篇	作者
1	10	刘明录
2	8	陈红薇
3	6	冯伟
4	5	傅光明
5	5	何军侠
6	4	段绍俊
7	4	濮波
8	4	陈琛
9	4	郭晓霞
10	4	王国光

（续表）

排名	发文量 / 篇	作者
11	4	陈惠良
12	3	吴美群
13	3	谢江南
14	3	刘红卫
15	3	杜鹃
16	3	徐嘉
17	3	彭建华
18	3	倪萍
19	3	李伟民
20	3	刘茂生
21	3	夏延华
22	3	刘晶
23	3	毕凤珊
24	3	刘丽辉
25	3	李华
26	3	梦珂
27	3	吴兆凤
28	3	刘文华

表 1-5　德国戏剧研究的核心作者发文量

排名	发文量 / 篇	作者
1	5	李亦男
2	4	李明明
3	3	濮波
4	2	魏梅
5	2	焦泊澄

（续表）

排名	发文量 / 篇	作者
6	2	胡洋
7	2	苏晖
8	2	赵佳
9	2	陈燕
10	2	靳娟娟
11	2	李银波

表 1-6　挪威戏剧研究的核心作者发文量

排名	发文量 / 篇	作者
1	3	俞建村
2	3	邹鲁路

表 1-7　俄苏戏剧研究的核心作者发文量

排名	发文量 / 篇	作者
1	13	刘溪
2	12	陈世雄
3	12	王树福
4	9	王丽丹
5	7	王仁果
6	6	陈晖
7	6	董晓
8	5	潘越琴
9	5	唐可欣
10	5	李瑞莲
11	4	姜训禄
12	3	任晓舜

（续表）

排名	发文量 / 篇	作者
13	3	马琳
14	3	孙兆润
15	3	桂晓
16	3	徐琪
17	3	周丽娟
18	3	余献勤
19	3	张变革

表1-8　法国戏剧研究的核心作者发文量

排名	发文量 / 篇	作者
1	7	宫宝荣
2	5	罗荣
3	4	陈杰
4	3	王婧
5	3	胡鹏林
6	3	徐欢颜
7	3	吴雅凌
8	3	蔡燕
9	3	郭斯嘉
10	3	曹树钧
11	3	鲁楠
12	2	罗仕龙
13	2	宁春艳
14	2	马慧
15	2	唐果
16	2	吴亚菲
17	2	赵英晖

（续表）

排名	发文量 / 篇	作者
18	2	康建兵
19	2	龙佳

表 1-9 美国戏剧研究的核心作者发文量

排名	发文量 / 篇	作者
1	9	韩曦
2	8	俞建村
3	8	陈爱敏
4	7	张璐
5	6	张连桥
6	6	魏衍学
7	6	郭志艳
8	6	郑凌
9	5	赵永健
10	5	康建兵
11	4	刘霞
12	4	徐颖果
13	4	郭妮
14	4	万金
15	4	詹虎
16	4	黄坚
17	4	王占斌
18	4	王玮
19	4	吾文泉
20	4	姚瑶
21	4	许诗焱
22	3	樊晓君

（续表）

排名	发文量 / 篇	作者
23	3	范文俊
24	3	吕春媚
25	3	张生珍
26	3	胡铁生
27	3	黄福奎
28	3	余美
29	3	马予华
30	3	晏微微
31	3	孙刚
32	3	张蔚

表 1–10　希腊戏剧研究的核心作者发文量

排名	发文量 / 篇	作者
1	2	陈戎女
2	2	罗彤

　　从以上表格中不难看出，虽然各国戏剧研究核心作者众多，除了俞建村和康建兵之外，同一作者出现在多个表格之中的情况比较少见，从而证明了我国 2011—2020 年的外国戏剧研究学者的学术兴趣比较专一，选择某一国的戏剧深入研究成为他们的主攻方向。

1.1.3　外国戏剧研究热点

　　期刊论文的关键词是一篇文章最精炼的部分，代表了这篇文章的最核心内容，对关键词进行词频分析是寻找研究热点最便捷的方法。"文献样本集中关键词的出现频率、突现时间能够反映该领域研究方向和热点变迁。"（黄小龙，2021：70）为了找寻 2011—2020 年外国戏剧领域研究的热点，首先需要对关键词频率进行统计与分析。

1. 作为整体的外国戏剧研究

将所有外国戏剧论文数据汇总，在 CiteSpace 中设置节点类型为"关键词"，并选择关键路径网、时区切片网和合并网对图谱进行修剪，手动将同义词进行合并（如"欧里庇德斯"和"欧里庇得斯"等同一人名不同译法），并删除部分需计入的关键词后（如"戏剧"等），得出的数据前 20 位见表 1–11：

表 1–11　外国戏剧文献中排名前 20 的关键词

排名	频率 / 次	关键词
1	148	奥尼尔
2	81	莎士比亚
3	57	悲剧
4	48	田纳西·威廉斯
5	45	哈罗德·品特
6	38	斯坦尼斯拉夫斯基
7	37	《推销员之死》
8	35	布莱希特
9	34	契诃夫
10	31	爱德华·阿尔比
11	29	《欲望号街车》
12	28	阿瑟·米勒
13	26	《蝴蝶君》
14	23	现实主义
15	22	《玻璃动物园》
16	21	萧伯纳
17	20	梅耶荷德
18	18	剧作家
19	17	哈姆雷特
20	17	《榆树下的欲望》

"关键词的中心中介性越高，反映出其在整个关键词聚类网络的中介性和影响力越大。"（朱宇、蔡武，2019：166）由于关键词的中心中介性通常在大于 0.1 时才代表其具有一定影响力，故只列出大于或等于 0.1 的数据，具体见表 1-12：

表 1-12　具有影响力的关键词

排名	中心中介性	关键词
1	0.30	奥尼尔
2	0.22	悲剧
3	0.19	莎士比亚
4	0.13	田纳西·威廉斯
5	0.12	布莱希特
6	0.10	哈罗德·品特
7	0.10	契诃夫
8	0.10	现实主义

具有高中心中介性的关键词均属于高频关键词，由此可以确定 2011—2020 年我国外国戏剧研究领域的热点为"奥尼尔""悲剧""莎士比亚""田纳西·威廉斯""布莱希特""品特""契诃夫"和"现实主义"。从这十年的研究热点来看，可以得出以下结论：

首先，新时代以来，我国外国戏剧研究依然以经典剧作家的经典作品为主。无论是尤金·奥尼尔，还是威廉·莎士比亚，都是外国戏剧再耳熟能详不过的名字。《推销员之死》《榆树下的欲望》《欲望号街车》也都是外国戏剧史上的经典之作。当代剧作仅美籍华裔剧作家黄哲伦所创作的《蝴蝶君》在研究者中受到比较广泛的关注。

其次，现实主义戏剧依然是新时代我国外国戏剧研究的主流。纵使在 20 世纪现代主义浪潮的影响下，先锋戏剧的实验浪潮蜂拥而起，但是从研究数量上来看，并未撼动现实主义戏剧研究在我国的地位。

最后，从以上数据可以得知，新时代在我国占主导地位的戏剧家仍然是剧作家，表导演者仅体验派大师斯坦尼斯拉夫斯基和他的弟子梅耶荷德榜上有名。布莱希特既是剧作家又是戏剧导演，关于布莱希特在新时代是以何种身份被研究得较多仍需进一步考察。但毫无疑问的是，我国 2011—2020 年的外国戏剧研究仍以戏剧文学研究为主，戏剧艺术的研究依然存在较大的发展空间。

2. 国别戏剧研究热点

作为整体的外国戏剧研究已然定下了以现实主义经典悲剧为主的戏剧文学研究这一基调。由于整体的数据是由各国数据汇总而来，所以各国戏剧研究大致并不会过分脱离这一基调，因此这一部分内容最关心的是，是否有部分国家的戏剧研究已突破桎梏，走出一条别出心裁的发展新道路，以及各国戏剧研究之间存在哪些差异与偏向。各国具体统计数据见表 1–13[1]：

表 1–13　国别戏剧研究热点

希腊				
排名	频率 / 次	关键词	中心中介性	关键词
1	12	悲剧	0.20	埃斯库罗斯
2	7	《俄狄浦斯王》	0.16	索福克勒斯
3	5	《美狄亚》	0.15	悲剧
4	5	《安提戈涅》	0.15	《俄狄浦斯王》
5	5	欧里庇德斯	0.13	《阿伽门农》
6	4	《阿伽门农》		
7	3	埃斯库罗斯		
8	2	索福克勒斯		
9	2	命运		
10	2	《诗学》		

英国				
排名	频率 / 次	关键词	中心中介性	关键词
1	87	莎士比亚	0.29	品特
2	41	品特	0.27	《哈姆雷特》
3	23	萧伯纳	0.24	威胁
4	17	《哈姆雷特》	0.21	莎士比亚

1　本节表格数据均已删除部分价值不大的关键词，如"英国戏剧""德国戏剧"等，并对同义词进行了合并。

（续表）

英国				
排名	频率 / 次	关键词	中心中介性	关键词
5	12	《李尔王》	0.21	《回家》
6	11	王尔德	0.15	悲剧
7	7	悲剧	0.13	《饯行酒》
8	7	《罗密欧与朱丽叶》	0.10	《李尔王》
9	7	《威尼斯商人》	0.10	意象
10	6	《愤怒的回顾》	0.10	丑角
11	6	威胁喜剧		

德国				
排名	频率 / 次	关键词	中心中介性	关键词
1	24	布莱希特	0.40	布莱希特
2	7	莱辛	0.12	戏剧构作
3	6	戏剧构作	0.11	莱辛
4	3	后戏剧剧场	0.11	戏剧理论
5	3	易卜生		
6	3	比较		
7	3	剧场艺术		
8	3	什克洛夫斯基		
9	3	中国戏曲		

挪威				
排名	频率 / 次	关键词	中心中介性	关键词
1	9	易卜生	0.34	易卜生
2	5	《玩偶之家》		
3	3	娜拉		
4	3	《培尔·金特》		

（续表）

挪威				
排名	频率 / 次	关键词	中心中介性	关键词
5	3	比昂逊		
6	3	福瑟		
7	2	《名字》		
8	2	《新婚的一对》		
9	2	剧作家		
10	2	格里格		

法国				
排名	频率 / 次	关键词	中心中介性	关键词
1	8	阿尔托		
2	7	残酷戏剧		
3	6	喜剧		
4	4	三一律		
5	4	荒诞		
6	4	太阳剧社		
7	3	吝啬鬼		
8	3	李健吾		
9	3	卢梭		

俄苏				
排名	频率 / 次	关键词	中心中介性	关键词
1	38	契诃夫	0.32	契诃夫
2	35	斯坦尼斯拉斯基	0.22	斯坦尼斯拉斯基
3	19	梅耶荷德	0.16	梅耶荷德
4	13	当代俄罗斯戏剧	0.13	当代俄罗斯戏剧
5	11	《兄弟姐妹》		

（续表）

俄苏				
排名	频率 / 次	关键词	中心中介性	关键词
6	8	现实主义		
7	8	假定性		
8	6	形式主义		
9	5	万比洛夫		
10	4	体验艺术		
11	4	勃洛克		
12	4	《大雷雨》		
13	4	《万尼亚舅舅》		
14	4	《海鸥》		
15	4	《钦差大臣》		

美国				
排名	频率 / 次	关键词	中心中介性	关键词
1	148	奥尼尔	0.33	奥尼尔
2	48	田纳西·威廉斯	0.15	田纳西·威廉斯
3	38	《推销员之死》	0.11	爱德华·阿尔比
4	35	悲剧	0.10	阿瑟·米勒
5	33	爱德华·阿尔比		
6	32	阿瑟·米勒		
7	30	《欲望号街车》		
8	26	《蝴蝶君》		
9	23	《玻璃动物园》		
10	20	黄哲伦		
11	20	《榆树下的欲望》		
12	18	《进入黑夜的漫长旅程》		
13	17	《天边外》		

（续表）

美国				
排名	频率 / 次	关键词	中心中介性	关键词
14	14	音乐剧		
15	13	百老汇		
16	11	《毛猿》		
17	9	欲望		
18	9	伦理选择		
19	9	《送冰的人来了》		
20	8	表现主义		
21	8	道德		

结合关键词频率和关键词中心中介性可以发现，具有高中心中介性的关键词往往也是高频词，因此可以确定中心中介性大于 0.1 的关键词就是这十年各国戏剧的研究热点。从这一点来看，大多数国别戏剧研究并未脱离整体外国戏剧的研究特点，埃斯库罗斯、易卜生等未在整体外国戏剧表中出现的关键词仍然是各国的经典剧作家。

最为明显的是，法国戏剧研究是唯一一个没有任何关键词的中心中介性大于 0.1 的国别戏剧研究。这意味着我国的法国戏剧研究相对松散，不像其他国家戏剧研究那样有一个或多个明显的核心，尽管法国戏剧研究的发文量并不少，也有高频关键词，但无论是阿尔托和他的残酷戏剧理论，还是法国古典主义时期的戏剧，抑或是荒诞派戏剧，均没有形成共现网络。

令人欣喜的是，我国的当代俄罗斯戏剧研究在这十年已经取得了一定的成果，在对其他国家的戏剧研究还停留在对经典的解读时，俄苏戏剧研究已然与时俱进，跟上了俄罗斯本国的步伐。这与当代俄罗斯戏剧剧本及时得到引进和翻译是分不开的。《戏剧（中央戏剧学院学报）》刊发了大量当代俄罗斯剧作家的作品，以及剧作家的谈话，为研究者及时提供了宝贵的研究资料。

和俄苏戏剧研究类似，挪威戏剧研究在这十年也出现了比较新的面孔。易卜生固然是挪威戏剧难以逾越的大山，然而中国近年来已经对约恩·福瑟展开关注，大有赶超前浪的势头，这同样与福瑟的剧作在这十年得以及时翻译有关。上海译文出版社分别于 2014 年和 2016 年

出版了邹鲁路翻译的《有人将至：约恩·福瑟戏剧选》和《秋之梦：约恩·福瑟戏剧选》，这在一定程度上打破了易卜生和比昂逊在中国双星并立的局面。

翻译之于外国戏剧研究的重要性亦可从法国戏剧研究的关键词中有所体现。法国戏剧研究排名前 9 位的高频关键词赫然出现了李健吾这一中国人的名字。李健吾是我国著名的法国文学工作者，在法国戏剧领域译有《莫里哀喜剧全集》，有莫里哀翻译第一人的美誉。莫里哀是法国戏剧史上最杰出的剧作家之一，而李健吾先生又是重要的研究者，他的名字自然会成为法国戏剧研究的高频关键词。

德国戏剧研究的高频关键词也颇有可解读之处，这里同样出现了非德国作家的名字：挪威的易卜生和俄国的什克洛夫斯基，甚至还有"中国戏曲"的加入。"比较"这一关键词的出现让这一切都变得合情合理。德国作为戏剧理论大国，诞生了莱辛、布莱希特，以及当代的汉斯 – 蒂斯·雷曼这样知名的戏剧理论家，将他们的理论和中国戏剧理论进行比较是这十年比较热点的课题。但是没有任何剧作名成为高频关键词也体现了我国新时代的德国戏剧研究多停留在理论研究层面，涉及戏剧文学研究的甚少。

希腊、英国和美国戏剧研究则比较尴尬，或许是古希腊戏剧、莎士比亚和尤金·奥尼尔的光芒过于耀眼，这三国的戏剧研究中鲜有当代剧作家的出现，至少与经典剧作家相比，当代剧作家占比实在过少，与其戏剧大国的身份难以匹配。外国戏剧的发展并不是在这十年停滞不前的，埃斯库罗斯、莎士比亚等是全人类的精神财富，时至今日依然有研究价值，但这并不意味着当代希腊和当代英国没有优秀的剧作家值得被研究。

1.1.4　研究热点的具体成果概述

上文利用软件 CiteSpace 分别对 2011—2020 年外国戏剧整体和各国戏剧研究进行了剖析，利用统计高频关键词和高中心中介性关键词的方式得到了这十年外国戏剧研究热点和各国戏剧研究热点，并通过对数据的比较和分析发现我国外国戏剧研究的趋势、规律和不足。然而除了宏观把控之外，我国外国戏剧取得的具体成果仍需通过具体关键词进行微观分析。

根据上文统计出的研究热点，本节选取整体外国戏剧研究中心中介性大于 0.1 的关键词作为研究对象。由于"悲剧"一词的内涵极为

丰富，其外延远超出了戏剧的范畴，故不在本节的讨论范围内。因此本节主要分析的研究热点为"尤金·奥尼尔""田纳西·威廉斯""布莱希特""威廉·莎士比亚"。由于这些剧作家对外国戏剧产生的影响力极大，许多与他们没有直接关系的论文都会间接提到他们的名字，为了对研究热点的具体成果有更清晰的分析，本节以这四位剧作家的名字为检索词，将检索范围从"全文"缩小至"主题"，并仅检索发表在北京大学图书馆中文核心期刊要目总览或中文社会科学引文索引来源期刊上的文章。[1]

1. 尤金·奥尼尔

被誉为美国戏剧之父的尤金·奥尼尔是 2011—2020 年我国研究得最多的美国戏剧家。检索并手动删除与奥尼尔没有直接关联的文章后，一共得出 54 条文献。将数据导入 CiteSpace 后，通过高频关键词发现，这十年发表在北京大学图书馆中文核心期刊要目总览和中文社会科学引文索引来源期刊上的文章依然是奥尼尔最知名的几部剧作研究。具体数据见表 1–14：[2]

表 1–14　奥尼尔研究的高频关键词

排名	频率 / 次	关键词
1	43	奥尼尔
2	5	悲剧
3	4	《榆树下的欲望》
4	3	《进入黑夜的漫长旅程》
5	3	道家思想
6	2	大海
7	2	《毛猿》
8	2	《悲悼》
9	2	女性主义

1　本节更换了检索词和检索范围，因此与上文数据存在一定的差异。

2　以剧本名作为关键词的数据并不能完全代表该剧本实际被研究的情况，有些剧作研究并未将该剧作列为关键词，如《榆树下的欲望》实际有 5 篇与其直接相关，但王占斌 2016 年在《四川戏剧》发表的《〈榆树下的欲望〉中的希腊神话元素与尤金·奥尼尔的内心世界》一文没有将《榆树下的欲望》列为关键词，故 CiteSpace 只统计到 4 条数据。

（续表）

排名	频率 / 次	关键词
10	2	《天边外》
11	2	《送冰的人来了》
12	2	文学意识

从剧作分析来看，我国对奥尼尔经典剧作研究的视角比较丰富。如《榆树下的欲望》一剧，马凤华对其进行了后人道主义解读，杨春霞、李小艳和肖莉对剧本中的冲突进行了分析，王占斌则从剧本中找到很多希腊神话元素，田苗则分析了该剧的象征手法。《榆树下的欲望》是奥尼尔的代表作，几十年来已有各种解读角度，李明另辟蹊径，在《对〈榆树下的欲望〉的重新解读》中指出，该剧"基本属于作者早期写作探索中的一种尝试，在思想艺术上还不甚成熟"（李明，2011：143），试图对该剧的地位重新定义。

以上分析《榆树下的欲望》所采取的角度也多用来分析奥尼尔的其他现实主义剧本，或者将奥尼尔的几部剧作放在一起分析其艺术特色。如王晓妍的《论尤金·奥尼尔戏剧中的古典悲剧精神》就是以奥尼尔的几部剧作为整体从古希腊悲剧的角度进行分析。薛燕在研究奥尼尔的创作与悲剧思想时也表示奥尼尔继承了古希腊悲剧。奥尼尔的剧作几乎都是悲剧，这十年分析其悲剧美学的文章也不在少数。希腊悲剧是一个出发点，周丹从主题的角度，选取了《毛猿》《琼斯皇》《天边外》和《榆树下的欲望》作为文本，"分析尤金·奥尼尔剧中人物对自我归属的寻找、物质主义下的人性扭曲和清教主义对人性的禁锢三个基本主题"，（周丹，2015：81）在讨论奥尼尔悲剧思想来源时，同样提到了希腊悲剧。周丹在文章中还提到了叔本华、尼采和弗洛伊德对奥尼尔的影响。孙振偎在2013年发表在《文艺理论与批评》中的《尤金·奥尼尔悲剧美学观及其审美价值研究》里也提到了这一点，他主要引证的是《榆树下的欲望》《进入黑夜的漫长旅程》和《送冰的人来了》。孙振偎还补充说明奥尼尔的悲剧来源于他的人生经历。奥尼尔的爱尔兰身份对其戏剧创作的影响，郭建辉（2019：135）在《爱尔兰族裔美国生存的诗意体验：尤金·奥尼尔悲剧的古典形式和现代意味》一文中进行了简要描述，他将奥尼尔戏剧中古希腊悲剧的特点和他的爱尔兰身份进行了结合，认为奥尼尔"以爱尔兰人后裔的家庭生活为背景，展现爱尔兰人后裔在美国生存悲剧"，并借助古希腊的悲剧精神来进行表达。

奥尼尔一直强调自己是爱尔兰裔美国人，他的代表作《进入黑夜的漫长旅程》也有着很浓的自传色彩。关于他的爱尔兰特性在这十年也有学者专门进行研究。康建兵在《尤金·奥尼尔戏剧中的爱尔兰情结》中详细阐述了奥尼尔爱尔兰情结的形成以及爱尔兰性在他创作中的体现，包括爱尔兰民族习性以及爱尔兰天主教。

除了爱尔兰的出身背景，奥尼尔的水手经历也对他的创作影响颇深。"大海"和"水手"在奥尼尔的剧作中反复出现，沈建青从奥尼尔的剧作出发，结合相关传记、书信等文献，对奥尼尔水手经历对其创作的影响做了周密的考证。杨清宇则是由意象说角度，重点研究了《天边外》《安娜·克里斯蒂》《东航卡迪夫》等剧中"海"和"雾"的象征意味。

奥尼尔与中国道家思想也是这十年奥尼尔研究比较热门的课题。邵志华在《中国道家思想对尤金·奥尼尔的影响》一文中用中国道家思想解读了奥尼尔的多部戏剧。高兴梅的《尤金·奥尼尔戏剧作品中的道家思想研究》梳理了奥尼尔与道家思想的渊源并指出了奥尼尔戏剧中的道家思想及其镜像意义。

象征手法是奥尼尔常用的创作手段，上文已经提到田苗和杨清宇对奥尼尔多部剧作中的象征手法进行了分析，其实奥尼尔剧作中的象征手法在我国早在 20 世纪 20 年代余上沅就已经提出过。赵学斌和詹虎（2012：140）"对国内外关于奥尼尔戏剧象征艺术的研究成果做了梳理"，并指出了其中的重复研究和不足。其中，"论者局限于几部主要著作和几种主要象征"一条虽是在陈述奥尼尔作品中的象征研究的缺陷，但其实也是我国这十年奥尔尼研究的遗漏。赵学斌和詹虎认为近年的奥尼尔研究出现了女性主义批评、后殖民主义批评、生态伦理学等新视角，但成果并不突出，这一观点同样也一针见血地指出了我国当前奥尼尔戏剧研究的现状。

总体而言，中国 2011—2020 年的奥尼尔戏剧研究在其代表剧作中已经比较丰富。奥尼尔一生著作颇丰，除去被反复讨论的《榆树下的欲望》《进入黑夜的漫长旅程》《毛猿》等剧外，其他戏剧未必没有研究价值。当前中国奥尼尔研究存在的问题，康建兵（2018：38）在《进入奥尼尔研究的新旅程——从〈尤金·奥尼尔：四幕人生〉说起》一文中已经做了比较好的总结："创新度不足，深广度不够，文本批评有待深化，对国外奥尼尔研究动态缺乏及时跟进，与国际学者的对话比较欠缺等。"这些问题倘若得以解决，相信下一个十年，我国的奥尼尔研究可以进入一个新旅程。

2. 田纳西·威廉斯

田纳西·威廉斯是 20 世纪美国最著名的剧作家之一，在中国也受到了比较多的关注。这十年北京大学图书馆中文核心期刊要目总览和中文社会科学引文索引来源期刊共刊登了 26 篇与田纳西·威廉斯戏剧直接相关的文章。样本数量相对较小，因此没有使用 CiteSpace 对其进行计量分析。

从前文的数据来看，《欲望号街车》和《玻璃动物园》两部剧作是这十年被研究得最多的威廉斯戏剧。当把范围缩小到北京大学图书馆中文核心期刊要目总览和中文社会科学引文索引来源期刊时，这两部戏再加上《热铁皮屋顶上的猫》几乎占据了全部的威廉斯作品研究。其中《欲望号街车》受到的关注最多，且关注点基本上集中在主人公白兰琪的悲剧上，李明晔（2013：108）的《〈欲望号街车〉中布兰奇悲剧根源探析》"从经济基础、社会地位以及情感纠葛三个层面入手，分析了以布兰奇（又译白兰琪）为代表的南方淑女在 20 世纪工业社会时代生存的窘境及悲剧根源"；高鲜花的《白兰琪的空间争夺悲剧》则是从空间的角度来写白兰琪是如何完全失语的。这两篇虽然都是分析白兰琪的悲剧，但所使用的研究方法各有所异。

"传统批评家们大都把《欲望号街车》看作女主人公布兰奇的命运悲剧"，朱岩岩（2011：131）从读者反应角度解读这一经典剧作却有了新发现，她认为从这一视角来看，《欲望号街车》不但主角变成了斯坦利，主题也有了变化，"从布兰奇的命运悲剧转变成斯坦利的家庭喜剧"。这一结论与李明晔和高鲜花的观点大相径庭，为《欲望号街车》的解读添上了一种别样的风景。

"南方"是威廉斯戏剧研究绕不开的关键词。这十年专题讨论威廉斯剧作中的南方色彩的就有晏微微和吴兵东的《美国南方文学传统与田纳西·威廉斯戏剧》、张生珍的《论田纳西·威廉斯创作中的地域意识》、范煜辉的《田纳西·威廉斯与美国南方地域文化的危机》、晏微微的《田纳西·威廉斯剧作中的"南方淑女"形象新论》等。范煜辉选择的是现代性的角度，认为威廉斯的家庭剧"是他对南方地域文化在现代性冲击下如何回应的积极思索"（范煜辉，2012：212）。张生珍从文学、文化和环境研究中的地域性来探讨其创作灵感的来源。关于威廉斯的南方戏剧，传统的观点是美国南方和北方的冲突，以及物质和欲望的冲突等，晏微微则通过分析威廉斯剧作中的南方淑女，认为其中暗含的是同性恋主题，也不失为一种观点。

晏微微对威廉斯的家庭剧研究也贡献颇大，2016—2018 年先后发

表《田纳西·威廉斯家庭剧新识》《田纳西·威廉斯家庭剧的继承与创新》和《田纳西·威廉斯后期剧作的思想转向——以家庭剧为例》3 篇文章，比较详细地阐明了威廉斯的家庭观。

　　2011 年是威廉斯诞辰百年，张敏在《田纳西·威廉斯研究在中国：回顾与展望》总结了我国威廉斯研究的历程，并提出了几点展望：翻译更多威廉斯的作品以拓展研究视域；用我们的视角提出有新意的评论；"与中国作家作品比较研究、威廉斯在中国舞台等跨文化舞台表述研究更是我们在威廉斯研究上值得探索的地方"（张敏，2011：163）。美国文学理论家艾布拉姆斯在《镜与灯》中提出，每一件艺术品总要涉及作品、艺术家、世界、欣赏者四个要点。如果单从这个角度来看，我国这十年威廉斯的研究可以算是比较全面，既有作品分析也有剧作家研究，朱岩岩的文章虽然也是作品分析，却是从观众的角度提出的。然而戏剧与文学的不同之处就在于其剧场性，由此来看，我国这十年的威廉斯研究甚至可以说是匮乏的。结合张敏在十多年前的展望，我国的威廉斯研究任重而道远。

3. 布莱希特

　　如果说田纳西·威廉斯的研究缺少了剧场性而有所遗憾，那么在布莱希特这里这个遗憾便被补上了。也许是因为布莱希特是个难得的集戏剧理论家、剧作家和导演三个身份于一体，且与中国有特殊关系的戏剧家，我国的布莱希特研究也呈现出理论研究、剧作研究、演出研究、跨文化比较等多点开花的局面。将布莱希特在中国知网上检索到的 77 篇文章导入 CiteSpace 后，得到的高频关键词见表 1-15：

表 1-15　布莱希特研究高频关键词

排名	频率 / 次	关键词
1	66	布莱希特
2	8	间离效果
3	6	陌生化
4	6	《三毛钱歌剧》
5	4	斯坦尼斯拉夫斯基
6	3	梅兰芳
7	3	本雅明

（续表）

排名	频率 / 次	关键词
8	3	《高加索灰阑记》
9	3	史诗剧
10	3	伽利略
11	3	中国戏曲

从表 1-15 可以看出，在剧本研究方面，布莱希特研究与奥尼尔、威廉斯等剧作家的研究一样，集中在少数几部代表作上，这无可厚非。代表作之所以是代表作，就在于它比别的剧作更能代表剧作家的特质，因此在研究中有所侧重是正常现象。不正常的是在十年这样一个比较长的时间段里，除去《四川好人》《伽利略传》《三毛钱歌剧》《高加索灰阑记》《大胆妈妈和她的孩子们》等几个耳熟能详的剧作外，其他戏剧的研究状况几乎为零。为何在我国新时代的布莱希特研究中看不到其他戏剧的身影本身就是一个非常值得展开讨论的课题，这里限于篇幅不作详谈。

靳娟娟（2011：29）在 2011 年发表的《中国布莱希特十年研究综述：1999—2009》中写道："分析和评价布莱希特与中国文化的联系，以及他从中受到的启示和影响，却是近年来布莱希特研究中的热点。"从 2011—2020 年我国布莱希特研究来看，21 世纪头十年兴起的热点显然持续到了第二个十年。布莱希特曾从中国戏曲中汲取营养，意识形态上又属于社会主义阵营，因此与中国有着极深的渊源。这十年的布莱希特跨文化研究依然保持了非常高的热度，譬如邵志华（2011：147）的《文化回返影响观照下布莱希特与中国戏剧的互动》从文化交流的角度提出"不同的文化体系只有在相互交流中对话，融汇吸收，扬长避短，才能永葆生机与活力"；魏妍妍和史翰平的《布莱希特与中国戏剧关系的美学研究》则是立足戏剧理论与舞台实践来谈布莱希特与中国戏剧的关系；周晓露的《布莱希特"陌生化"理论与中国传统戏曲》更加侧重中国戏曲对布莱希特的影响；王丹丹的《布莱希特"间离"理论视角下我国古代戏曲的演述方式研究》却是反过来从布莱希特的理论看中国戏曲；卢炜（2011：187）则在《交叉互异：布莱希特与中国现代戏曲》中提出应该把关注点放在"双向的交叉的影响关系"上；季国平的《古典与现代碰撞中的中国戏曲——梅兰芳与李渔、布莱希特》从李渔说到梅兰芳再谈到布莱希特，颇有融汇古今、合璧中西的味道。在这种跨文

化戏剧交流中往往还会再拉上斯坦尼斯拉夫斯基，自从孙惠柱 20 世纪 80 年代提出世界戏剧三大体系以来，梅兰芳、布莱希特和斯坦尼便经常被放在一起讨论，至今仍余音绕梁，而孙惠柱本人在这十年也继续对他提出的这一观点进行巩固和完善，如 2019 年发表的《从创作模式看梅兰芳与斯坦尼、布莱希特的"戏剧体系"》。

跨文化戏剧交流少不了戏剧改编，沈林根据《四川好人》改编的曲剧《北京好人》受到了比较多的关注，陶子、高音等相继在《上海戏剧》和《戏剧艺术》上发文进行评论。此外，茅威涛主演的越剧《江南好人》也吸引了不少学者的眼球，戴平和陈响园、程胡都对其"间离"提出了一点建议。戴平（2013：13）认为该剧"越味"稍显不足，"与越剧'间离'得远了一点"。陈响园和程胡（2013：117）在《戏曲改革应慎重"间离"——从越剧〈江南好人〉反思布莱希特"间离"理论的中国化》中评论道："布莱希特的'间离'理论面对越剧还是有点水土不服。"赵志勇和郑杰分别对《北京好人》和《江南好人》两部改编剧进行了比较研究，《四川好人》反复成为改编的对象说明了当下仍需对社会道德进行反思，而外国戏剧如何才能成功地进行中国化还是一个需要继续探索的课题。

至于布莱希特的戏剧理论，除了被反复提及的陌生化、间离效果、史诗剧等，这十年比较吸引人眼球的是布莱希特和本雅明观点的比较研究。本雅明是德国的马克思主义文艺理论家，和布莱希特是同时代人，并撰写了 11 篇同布莱希特相关的文章。杨毅在《本雅明论布莱希特》中比较系统地阐述了本雅明和布莱希特的关系，张宁从本雅明《什么是叙事剧？》这一具体文章出发，对该文章的两个版本进行比较研究，认为本雅明是"在一定程度上'误读'了布莱希特"。罗京同样就本雅明一篇具体的文章《作为生产者的作者》谈本雅明和布莱希特的分歧，罗京认为两人的观点本质上一致，都是力图从技术出发达到反法西斯的政治教化的目的，但是本雅明的阶级立场似乎没有布莱希特明确。本雅明和布莱希特都是西方马克思主义著名的理论家，关于他们的戏剧观点在未来还可以继续深入探讨。

靳娟娟（2011：29）在综述中总结了 1999—2009 年我国布莱希特研究中发表过鞭辟入里的评论："关于布莱希特与中国文化、中国诗歌、中国戏曲、孔子、老子、庄子、墨子、梅兰芳等等的研究文章多如牛毛，因此，出现了布莱希特研究上的一个不足就是探讨的对象太过集中，甚至出现了很多'学术翻版'。这个问题还表现在对布莱希特'叙事剧理论''陌生化效果'等概念，还有某些剧作尤其是《四川好人》

等问题的多次重复的探讨，缺乏新的研究领域的开掘。此外，可能研究面临的最大难题就是资料的不足，探索新课题需要新的资料，占有新的资料是一项比较艰巨的工作。"从2011—2020年的布莱希特研究来看，这些问题依然存在并亟待解决。

4. 威廉·莎士比亚

在上文统计高频关键词时，"莎士比亚"仅有81个，只排在第二位。而本节以"莎士比亚"为检索词在中国知网数据库中进行检索并手动筛选后发现，仅发表在北京大学图书馆中文核心期刊要目总览和中文社会科学引文索引来源期刊上与莎士比亚戏剧直接相关的文章就多达667篇。造成如此巨大的数据差异的核心在于前文所采用的检索词为"英国戏剧"，而大多数莎士比亚研究的论文，显然都没有在文章中提到"英国戏剧"这四个字，这侧面证明了"莎士比亚的影响力已经遍及全世界，成为一个全球共同的文化符号与象征"（袁微，2017：54）。以本节标准检索后的数据在CiteSpace中呈现出的高频关键词数据见表1-16：

表1-16　莎士比亚研究高频关键词

排名	频率/次	关键词
1	356	莎士比亚
2	38	哈姆雷特
3	37	《哈姆雷特》
4	33	《威尼斯商人》
5	31	《李尔王》
6	24	《仲夏夜之梦》
7	21	《麦克白》
8	20	《罗密欧与朱丽叶》
9	16	汤显祖
10	15	朱生豪

从高频关键词来看，这十年研究最多的还是四大悲剧、四大喜剧和《罗密欧与朱丽叶》，但是与奥尼尔研究不同的是，莎士比亚的戏剧作品即便是名气相对较小的，在我国这十年也有一定的研究，可见我

国莎士比亚研究之全面，乃至从文献计量学的角度来考虑，对莎士比亚展开研究的文章在这十年也有五篇。申玉革和李正栓于 2020 年发表的《国内莎士比亚研究现状与展望——基于 CNKI（1934—2018 年）的文献计量学分析》可以说是从文献计量学的角度将我国莎士比亚研究的历史与现状，各研究领域（作品研究、演出研究、比较文学研究和翻译研究）的分布与特点，以及核心作者研究三大方面做了详尽的阐述。而其中被研究得最多的是《哈姆雷特》，孙媛也在《"重复建设"还是"多重建设"——文献计量学视野下的中国哈姆雷特研究 40 年》一文中有了比较详尽的综述。珠玉在前，本文无意再进行重复研究，再加上莎士比亚研究成果数量丰富，非一节之力可论述周全，因此仅对这十年的莎士比亚研究做总体述评，并比较我国莎士比亚研究和其他剧作家研究有何不同。

我国莎士比亚研究在这十年相比其他剧作家研究的特别之处在翻译研究和莎评研究。朱生豪的莎剧译本已成经典，这从表 1-16 "朱生豪"已挤进莎士比亚研究前十已可窥知一二。这十年发表在北京大学图书馆中文核心期刊要目总览或中文社会科学引文索引来源期刊上的专门研究莎剧翻译的文章就多达 25 篇。除了朱生豪译本研究之外，基于语料库的莎剧翻译研究也是热门，如杨柳和朱安博的《基于语料库的〈温莎的风流娘儿们 / 妇人〉三译本对比研究》、孟令子和胡开宝的《基于语料库的莎剧汉译本中 AABB 式叠词应用的研究》、胡开宝和崔薇的《基于语料库的莎士比亚戏剧汉译本中"使"字句应用的研究》、汪晓莉和李晓倩的《基于语料库的莎士比亚戏剧汉译本范化特征研究》等。莎剧翻译影响较大的译本朱生豪（1947）、梁实秋（1947）和方平（2000）的三种译本，从语料库的角度进行剧本翻译研究首先需要的是材料，没有译本便是巧妇难为无米之炊。

莎士比亚是享誉世界的剧作家，世界各国均对其作品有过大量的研究，以致对莎士比亚评论进行研究也成为一门学问。我国这十年对国内外莎评的研究成果也比较丰富，有国外大师的莎评研究，如白利兵的《柯勒律治论莎剧的有机形式》、辛雅敏的《埃·斯托尔的历史主义莎评探析》和《论作为莎评家的弗洛伊德》、李伟昉的《雨果莎评及其特色论——以〈莎士比亚传〉为中心》；亦有国内名家的观点，如魏策策的《钱穆"莎评"论》、柳士军和柳集文的《贺祥麟"莎评"探赜索幽》、庄浩然的《现代美学艺术学所照临之莎翁——宗白华论莎士比亚戏剧》、甚至像金庸这种通俗小说家的莎评也有学者涉足，如钟杰的《金庸莎评探幽》，当真是"说不尽的莎士比亚"。

就这十年而言，我国的莎士比亚研究成果称得上丰富二字，从剧本分析到舞台演剧，从影视改编到莎评研究，视角各异，无所不包。仅《麦克白》一剧，就有专门的文本分析型，如蒋慧成的《主体性的幻灭——〈麦克白〉中预言的哲学解读》、刘洋的《"不会是凶兆，可是也不像是好兆"：〈麦克白〉中女巫的预言》等；作者多部剧作同一形象分析型，如王玉洁的《莎士比亚四大悲剧中"母亲"形象的缺失与人物身份建构之危机》等；跨文化改编研究，如李伟民的《〈王德明〉：莎士比亚悲剧的互文性中国化书写》和《从莎士比亚悲剧〈麦克白〉到婺剧〈血剑〉——后经典叙事学视角下的改编》、罗志红的《莎剧〈麦克白〉与川剧〈马克白夫人〉》等；莎评研究，如张薇的《伊格尔顿对〈麦克白〉的政治符号学解读》等。上述论文只是冰山一角，光是《麦克白》研究已如此丰富，更遑论《哈姆雷特》《威尼斯商人》等被研究得更多的戏剧作品。因此，有学者怀疑《哈姆雷特》的性格研究是否已经到了"重复研究"的地步也不难理解。孙媛（2018：71）对此经过文献计量分析后得出的结论是："部分年轻学者的'重复建设'仅限于'人文性'维度，在其他维度，大多数年轻学者正在尝试'多重建设'。"也就是说，"重复研究"的现象确实存在，但更多的学者还是在试图追求创新。

倘若我国的莎士比亚研究果真到了需要去鉴别是否"重复建设"的地步的话，其实也侧面反映了我国当前的莎士比亚研究已经建设得比较完善，也就是说莎士比亚研究成果理应是我国其他外国戏剧研究的标杆。在这种背景下，对莎士比亚研究的总结可以为其他外国戏剧研究指明一个可以尝试的方向，奥尼尔、布莱希特等杰出的剧作家又何尝是说得尽的呢。

总体来看，我国 2011—2020 年外国戏剧批评硕果累累。但如果透过数据，便可看到当前的外国戏剧批评仍存在以下问题。

第一，国别戏剧发展不平衡。本节为了保证样本数量，仅选取了英、美、德、法、俄、希腊和挪威七个在我国研究得相对较多的国家进行综述，但这也反映了其他国家的戏剧研究在我国仍有较大的发展空间。然而就在这七个国家之中，研究不平衡的现象也十分明显，英美两国加起来超过总发文量的七成，这与我国英语学习者远多于法语、德语和俄语等因素有关。

第二，语言的不足进而导致汉译剧的数量不足。本节多次提到这十年的外国戏剧批评仍以经典剧作家的经典剧作为主，很重要的原因是国外当代剧作家的剧本翻译远远不够。戏剧研究人员没有剧本可研究可谓

是"将军难打无兵之仗"。因此培养语言人才，引进并翻译优秀剧本是外国戏剧批评发展的根本。

第三，对外国戏剧批评的研究还有待发展。这一点在莎士比亚研究中已经证明是一条发展道路，但是我国目前对外国戏剧批评的引进相对较弱，更遑论专题研究。没有新材料，如何能出新成果？仅抱着国内屈指可数的资料反复研究不是外国戏剧批评健康发展之道。

第四，戏剧文学研究难说有余，但肯定远大于戏剧艺术的研究。外国戏剧的表导演艺术研究较为不足固然与戏剧表演的特性分不开，但终究与戏剧文学研究成果的差距还是有些偏大。

由于 2011—2020 年外国戏剧研究成果丰富，本节无法囊括一切数据，仅选取部分有代表性的国家和剧作家进行分析。此外，由于检索方式的不同和手动筛选的主观性，个别数据有细微差异也在所难免。十年时间固然很长，但放到外国戏剧研究历史中却又很短，对此进行突发词探测或许不够精确，因此本节没有提及这十年的突发词研究，有哪些热点在这十年异军突起并持续得到关注仍需留待后学进行分析。

1.2　英美戏剧批评的"边界"十年

1.2.1　向戏剧批评的生命力致敬：伟大的传统

1990 年，我开始研究世界各国戏剧批评的模式，从那时起，我注意到英语国家的戏剧人和观众所感兴趣的，不只是批评家针对某个作品发表的观点，他们还关注当地戏剧批评的整体状况，这给我留下了深刻的印象。更加吸引我的是，从长远的历史角度来看，那里的戏剧制作人和批评家，乃至整个知识界，都倾向于认为戏剧批评的状况不仅与戏剧密切相关，而且不可避免地与文化及社会紧密结合在一起。

在其他文化里，很少有批评家能够像英国 20 世纪 50—60 年代《观察家报》的肯尼思·泰南那样获得如明星般显赫的地位。他每一次发表文章都被当作一件大事，几乎人人都会知道。曾经一本关于礼仪的书建议读者只带着一个目的进剧院，那就是让自己能够参与讨论泰南最近的评论文章。家人会在早餐时为谁能先拿到报纸读泰南最新的文章而争吵。这样的事情已经家喻户晓，以至于在此后的几十年里，编辑们在被问到想雇佣哪种撰稿人时，都会说想要雇佣能让读者在咖啡桌上为他的文章大打出手的那种。在那时，泰南是一个真正的榜样，他是偶

像、是标杆。而且，在很大程度上，他对于英语世界的批评家而言依然如此。

2019 年底，在《卫报》担任首席批评家接近 50 年的迈克尔·比灵顿即将退休，他长达 50 多年的职业生涯就此结束。值此之际，英国戏剧界向他表达了真挚的敬意。值得注意的是，除了大量的媒体采访外，英国国家剧院还为他举办了特别的致敬活动，剧院负责人洛福斯·诺里斯向他提了一些问题，演员们朗读了一些剧本选段，这些剧本不仅对比灵顿的职业生涯有重要意义，也是英国戏剧发展的里程碑，因为是他发现了这些剧本的先锋性和重要性，并帮助这些剧本的作者建立了自己的事业。

美国百老汇的一些剧院是以批评家的名字命名的，比如阿特金森剧院便取名自《纽约时报》任职最久的批评家——布鲁克斯·阿特金森。他从 1922 年至 1960 年供职于《纽约时报》，他退休后百老汇的一家剧院特地改名以向他致敬。1990 年，《纽约时报》另一位非常受尊敬的批评家沃尔特·科尔也得到了这一荣誉。他在其他报纸做了多年批评家之后，又为这家美国龙头刊物贡献了 17 年，在美国戏剧界留下了不可磨灭的痕迹，因此百老汇有了沃尔特·科尔剧院（值得一提的是，科尔还成功地涉足了戏剧制作，他和妻子合作了好几部音乐剧，其中有一部还获得了托尼奖；他还尝试过导演戏剧；这和肯尼思·泰南有点像，后者制作了著名的时事讽刺剧《哦，加尔各答!》（1969）；泰南离开评论界后也成为一名剧作家。另一位曾长期供职《纽约时报》（1980—1993）的批评家弗兰克·里奇曾因他毫不妥协的戏剧批评被人称作"百老汇屠夫"，因此百老汇不可能有剧院以他命名，但他一定会被人铭记，不仅因为他对戏剧的严格要求，更因他的文章能决定一部作品的成败。

安东·瓦格纳（1999）编撰的《建立我们的边界：英–加戏剧批评》一书是一个缩影，体现了批评之于英语世界的重要性，这不仅体现在剧院里，而且体现在更广泛的文化氛围内。这本书正是通过研究加拿大戏剧批评的发展，推断出加拿大民族认同的形成阶段。瓦格纳（1999）在前言这样写道："加拿大的文化历史——从殖民地到英联邦自治领，再到独立国家——都反映在 18 世纪 50 年代至今的报纸上……我们如何看待我们自己，我们如何表达我们自己，以及我们如何区分我们自己——我们如何建立个人、集体和政治的边界，这些都反映在报纸和杂志上，并反过来塑造我们。没有什么比加拿大国内外戏剧的新闻报道更能鲜明地展示这种文化论辩。"

这样的例子不胜枚举。而且，如果能冒昧地谈些细节的话，我可以通过对比来强调这令人敬畏的传统。过去十年，人们对英国和美国戏剧批评的看法十分悲观，甚至有大量的文章对戏剧批评的未来做出悲观的预测。后文将做详细论述。此处引用一些标题和副标题来呈现这种流传甚广的观点，它们足以令人震惊。

1.2.2　**悲观的标题**

首先来看一些副标题："批评家们都下岗了。现在想雇人写作越来越难了。戏剧批评似乎已经奄奄一息（2013）"；"批评家和记者现在是濒危物种（2017）"。

接下来是标题。值得庆幸的是，有一些标题暗示了现在的情况可能不是那么糟糕，如《危机，什么危机？》（2013）。或者有一些至少以问号结尾，就像一扇开着的门为注定失败的未来提供了一条出路，如《英国戏剧批评：穷途末路？》（2014）。但是，其他的标题就是直截了当地将其形容成末日，如《戏剧批评的未来是什么？一场即将发生的车祸》（2013）、《戏剧批评死了吗？》（2018）和《戏剧批评之死？》（2020）。

有的标题稍微换个说法，但语气同样悲观，甚至连结尾的问号所带来的一丝希望都没有了，如《戏剧批评的死亡》（2020）。请注意，除了最后两篇，其余的都写在新冠肺炎全球流行之前。

大部分作者的观察和结论都自然而然地建立在对比过去的戏剧批评之上。因此读了这些文本之后，再重读更早的文字，包括读我自己写的有关美国和英国戏剧的书籍，我猛然想起斯蒂芬·茨威格（Zweig，1942）的回忆录《昨日的世界》，它的第一句话是："如果我要为我长大成人的那段时间做一个简要的概括，那么我希望如此说：这是一个太平的黄金时代。"然后，在同一段中，茨威格用了两个同样重要的词来概括他所说的"昨日的世界"的本质：永久性和稳定性。

为了更好地了解英美戏剧批评过去十年的巨大变化，不妨看一看它们的"昨日"。

1.2.3　英美戏剧批评"昨日的世界"

英国和美国的戏剧批评可以说都经历了一段成长期，当然它们的成长花了几个世纪，这段时间它们的处境是动荡不安的。然而，在此之后，一旦确立了批评家的重要性，永久性和稳定性在很大程度上成了这个职业的代名词。

1668 年（约翰·德莱顿出版《论戏剧诗》被视为英国戏剧批评的开端）到 18 世纪 70 年代是英国戏剧批评的形成时期，这是一段极具戏剧性的历史时期。清教徒再次成为非常重要的社会因素，更重要的是王政复辟为法国新古典主义的经典著作开了绿灯。结果，几乎所有的英国戏剧都被自动置于"美学价值"的领地之外，包括莎士比亚的戏剧在内。在接下来的 100 年，寻找英国戏剧批评的新面孔是以与新古典主义经典做斗争为标志的。

这就形成了一些非常重要的，可以说是英国戏剧批评模式的基因。首先，英国戏剧批评家是英国戏剧坚定不移的拥护者，对任何"主义"——任何国外的理论（后来 20 世纪的结构主义和符号学）——都持怀疑态度。简而言之，英国戏剧批评家大多是注重实际的戏剧鉴赏家，他们把务实放在首位。讽刺的是，正是由于重新发现了朗吉斯的关于崇高的理论，才最终让他们持有这种批评立场，并让英国戏剧界完全重新认识莎士比亚成为可能，生活的真实性而不是其他理论／规则也由此成为衡量艺术质量的主要标准。

随着 18 世纪大众新闻业的出现和迅速繁荣，批评家也成为大众品位和舆论的"立法者"。同时，演员明星现象开始出现，他们和当时所有伟大的演员一起，让英国批评家磨炼出一种特殊技能，即以一种非常深刻的、心理学上的方式来详细阐述表演，并将表演和剧本清楚地区分开。另外，无论是批评家还是观众，都养成了一种爱好，就是"收集"对同一个角色的不同解释，比如李尔王或哈姆雷特等。因此，英国戏剧批评通常在比较法和历史参照的基础上写成。最终，描述性的戏剧批评占了上风，取代了判断性的批评。到了 18 世纪末，戏剧批评在英国已经变成一个繁荣的行业。

从 19 世纪初开始，英国的戏剧批评上升到一个更高的层次。伟大的文体家们开始崭露头角，如利·亨特、威廉·哈兹里特以及 19 世纪末的萧伯纳，他们把戏剧批评变成了一种艺术形式。他们的戏剧批评风格生动华美，充满了丰富巧妙的隐喻，如同在读散文，哪怕是今天的读者也会觉得趣味盎然。而肯尼斯·泰南也正是因为独特的写作风格才成

为 20 世纪中叶的明星。

英国戏剧批评另一个非常重要的特点却与其本身无关：它不止有一个声音。英国有许多报社，但没有形成一家独大的局面，这一点和美国很不一样。因此，英国的批评家们仿佛形成了一个相当规模的合唱团。直到 21 世纪前十年末，尽管传统媒体的批评空间普遍减少，有的报社甚至还开始裁员，但许多日报和周刊仍有巨大的发行量，刊登最专业的戏剧批评，戏剧批评出版量堪称世界第一。

而美国的戏剧批评模式的形成无疑要晚得多（18 世纪中叶），而且经历了相当另类的初始阶段。因为新大陆盛行清教徒的道德观和意识形态，他们认为戏剧是非常低级的，容易引导人们犯错。因此，在很长的一段时间里，批评和审查之间的界限非常模糊，从一些报纸的名字中就很容易看出这一点，比如《剧院审查员》和《戏剧审查员》，而这些文本也自然以道德说教为主。直到 19 世纪初，一些知识分子，如沃尔特·惠特曼和埃德加·爱伦·坡，才开始在他们的戏剧批评中偶尔提出一些美学标准。

19 世纪中叶，法国文化风潮兴起，严格的社会风俗有所缓和，戏剧从一些禁忌的话题中解放出来，促进了新闻业（包括戏剧批评）的重大变革，使其焕发出特殊的活力。新闻业的中心从清教思想浓重的波士顿转移到更加国际化的纽约。在随后的几十年里，随着报业的繁荣（19 世纪 80 年代报纸的数量和印数急剧上升），媒体和剧院有了共同的利益追求，形成互利关系。批评空间因此扩大，一些专门的戏剧刊物应运而生，于是诞生了专职的戏剧批评家，并迅速发展壮大，到了 19 世纪末，纽约已经有 25 位在职批评家。

美国戏剧批评在正式诞生 150 年后，才开始回归最初的角色——道德的守护者，其模式的主要特征也已经清晰：强烈的社会敏感度（也许来自改造后的清教"基因"），鲜明的印象派写作风格（来自法国文化的冲击），类似于新闻报道（来自其深刻的新闻"基因"）。

在 20 世纪上半叶，美国戏剧批评又有了一个新的重要特征——《纽约时报》的首席批评家拥有了独特的力量。到了 21 世纪第二个十年快要结束的时候，该报纸的首席批评家仍可以用一篇文章决定一部戏剧的成败。这种现象其实是由戏剧制作者带来的。1915 年，"舒伯特协会"的舒伯特兄弟是当时美国最有权力的剧院老板，在《纽约时报》的首席批评家对他们做出负面评论后，禁止该评论家进入他们的任何一家剧院。《纽约时报》对舒伯特兄弟提出诉讼，但最终败诉，随后停止刊登其剧院的演出广告。面对巨大的经济损失，舒伯特兄弟屈服于压力，重

新为这位批评家敞开了大门。1917 年，一家剧院的遮檐前第一次引用了批评家的语言：直到今天，人们还认为，当批评家的名字出现在广告牌上时，他才真正"到了"百老汇。

这两件事让批评家在美国，或者说在纽约被赋予了巨大的权力。然而，纽约人认为在媒体方面《纽约时报》就是他们的《圣经》，而《纽约时报》又是美国的报纸，因此它的影响力让一流批评家获得了至高无上的权力。

英国则大不相同，因为英国批评家历来或多或少地被认为是一个合唱团里相互平等的成员，这对戏剧本身而言要合理得多。

批评家这一职业在英美都被认为是新闻业的一部分，值得注意的是，美国戏剧批评的新闻业基因还可以从多个方面来追溯，这一点与英国不同。在美国，戏剧批评故意和戏剧界保持距离，即不与戏剧制作者进行密切交流，以免造成批评家信誉受损。我将这种珍视并严格遵守的某种界限的行为，称为"清白综合征"，阿瑟·米勒则将其讽刺为批评家的"童贞"。这是因为美国戏剧批评从一开始就不是以捍卫者的身份成为其不可分割的一部分，正相反，它是在严格的清教环境下，用来表明清教徒针对戏剧的态度。此外，美国戏剧批评的新闻属性还在于它最感兴趣的是"此时此地"的戏剧，而不是将其放在剧作家、导演、演员等整个作品的语境下，这也是许多美国戏剧工作者一直抱怨的问题。

因此，英国的批评家好比是剧院的家庭医生，用的是历史和比较的方法，他们在"诊断"今天的戏剧作品的时候早就对其状况烂熟于心，而美国批评家则更像客座医疗顾问，他们的诊断更多是一次性的，他们的责任只是就单个的问题发表意见。

此外，在观众层面上，英国的戏剧观众（包括读者）更像是戏剧鉴赏家，英国的戏剧批评家可以不必解释戏剧史的相关内容，而美国批评家则不行；在国民思维方式上，英国的戏剧批评家不需要像美国那样为了争夺读者的眼球而将自己的批评变成一种奇观，后者就像是化了浓妆，摆出夸张的姿势，发出更高分贝的声音，卖力地进行模仿，而英国戏剧批评则比较轻松沉稳。

1.2.4 美国戏剧批评的变化原因及其潜在的出路

过去的十年可以说是"边界"形成的十年，那么形成这个新局面的具体原因到底是什么？究竟是什么带来了如此巨大的变化？

在寻找答案的过程中，首先值得关注的是大卫·科特发表在《美国戏剧杂志》的两篇文章：《批评的紧要关头》和《戏剧评论又一春？》，分别写于 2011 年和 2017 年，几乎跨越了整个十年。

在第一篇文章中，科特"和 12 位全美最有影响力的戏剧批评家谈论他们的城市和他们的角色变化，……因为剧院和观众都面临着一个美丽数字新世界"（Cote，2011）。虽然文章实际上只是一组关于这 12 位批评家的简介，以及他们所在城市的戏剧和戏剧批评的一些具体情况和特点，但这也让人们对十年之初纽约以外的戏剧批评的总体情况有了大致了解。

首先，有一些事实令人感到担忧。选择这 12 个人的标准之一是"他们都是各自社区'最后的批评家'；他们退休或被辞退后，是否会有博主或新手评论员填补他们的空缺仍是未知数"（Cote，2011）。其次，科特写道："自从戏剧批评家在国内的地位备受瞩目以来，已经历经了整整一代人。弗兰克·里奇 1993 年为《纽约时报》写了最后一篇文章。罗伯特·布鲁斯坦四年前在《新共和》上剖析了汤姆·斯托帕德的《乌托邦海岸》，此后几乎没有发表任何文章。《时代周刊》《新闻周刊》和《今日美国》的戏剧报道简短而又随意，往往还很枯燥。而……国家电视台根本不想和戏剧沾边。"（Cote，2011）

面对这种令人担忧的局面，科特实际上指出了两个造成这种情形的主要因素。第一个因素是戏剧的作用和地位的改变。在这方面，他引用了时任纽约大学戏剧研究系主任、《最佳戏剧年鉴》系列编辑的杰弗里·埃里克·詹金斯的话："在不到一百年的时间里，戏剧已经从占主导地位的大众媒介走向了边缘。即使是百老汇也处于文化的边缘。它可能会赚取 10 亿美元的票房，吸引 1 200 万人到剧院观看，也有很多大牌明星，但它并不是文化的中心。"（Cote，2011）科特继续说道："虽然全国各地的职业非营利性剧院可能与社区的联系更加紧密，但在过去几十年里，它们同样遭遇了文化边缘化的问题。"（Cote，2011）

科特认为，第二个因素和 2008 年金融危机后的经济形势带来的所有合并、缩编和数字化有关，这"给媒体所有者带来了损失，他们不断地寻找削减成本的方法"，但这"只会让各地剧评人的处境更加糟糕"（Cote，2011）。

但是，这篇文章的基调却称不上悲观。文章提到的批评家们"形成了一个重要的批评意见矩阵，记录了国内媒体通常忽视的作品，并对此做出权衡"（Cote，2011）。此外，科特再一次提到詹金斯的观点："现在这个时代的戏剧批评人要有企业家精神。在美国，非营利性的艺术评论

可能会有一个作用，那就是以非营利的模式提供资金。我一直认为，《最佳戏剧年鉴》可以成为这类文章的大本营——创建一个机构，让来自不同地方的批评进行对话，让地方编辑们在夹缝中获得生存。"（Cote，2011）

六年之后的 2017 年，科特的第二篇文章也把握住了积极和消极之间的平衡。然而在这篇文章中，两者的色彩更加强烈——文章的副标题就很好地体现了这一点："批评家和记者现在是濒危物种。以下是他们中的一些人是如何生存——甚至逆向生长的。"（Cote，2017）

这篇文章进一步介绍了当前的情况，恶化程度让人震惊：报社的批评家已经所剩无几，尤其是纽约以外的报社。而这与经济危机直接相关，或者说是经济危机的直接后果。科特强调，这导致了一些城市，甚至一整个州都"没有一个全职的戏剧批评家"（Cote，2017）。在稍后讲述稍微光明的那一面之前，他总结道："出版商和编辑们都意识到了批评家正在死去，却似乎没有人哀悼。"（Cote，2017）这副稍显积极的光景，是美国戏剧批评界仅存的风景。

"粗略估计，全国各地大概还有二十几个全职戏剧批评家，还包括兼职编辑和兼写歌舞剧批评的人。"（Cote，2017）科特把他们叫作"大屠杀的幸存者"。"无论具体的数据是什么（而且美国戏剧批评家协会主席比尔·赫希曼也无法提供这样的数据），这个高级俱乐部已经不再邀请新成员了"（Cote，2017）。

科特继续写道："次一级的是那些为一家或多家主流媒体自由撰稿的记者，但是他们还需要从事副业来维持生存。有些评论员为独立艺术网站投稿，每篇稿件 50 美元或 100 美元，有时甚至没有薪水——他们只是为了得到免费的戏票，甚至对此感激涕零。其他一些有干劲的人则是为了创业而从事这一行。"（Cote，2017）他以纽约的聚合网站演出评分网为例，网站收集了纽约的《每日新闻》《新闻日报》以及"纽约一台"（NY1）的评论。然而，如果继续往下滚动，"这些名字听上去就开始陌生了，'这周在纽约博客'？'戏剧场景网'？要区分留言板上的是粉丝还是记者越来越难了"（Cote，2017）。

科特反问道："一边是为数不多拿着报酬的专业人员，另一边则是没有编辑的业余爱好者，他们拥有域名和热点，涌向这一领域？"（Cote，2017）他用一种非常美国的方式总结道："一定有其他选择。幸运的是，新的模式已经出现，可以接过地方媒体留下的空缺，并将艺术写作提升到尖酸刻薄、非赞即踩之上的高度。"（Cote，2017）

科特指出了其中一些新模式具有两面性。例如，"演出评分网有这样一种假象：如果浏览这个网站，你会觉得我们的职业比以往任何时候

都要健康"（Cote，2017）。同时，聚合网站"不仅仅是为观众和批评家提供了一个论坛，让他们分享自己的想法；还为戏剧迷提供折扣、特别的课程和社交活动。它是地方性的，也是小众的；它是极客的，也是飞速发展的。谁也不知道这家公司（背后有 200 万美元的投资）是否会爆发或是走向全国。但不去参加这个聚会的人才是傻瓜"（Cote，2017）。

在这样的现实条件下，新的批评运作已经凸显出一些问题，但科特没有单列出来。其中最主要的问题是延续了 2011 年产生变化时的第二个因素，即缺乏资金。大多数由个人凭一己之力进行的戏剧批评要么是在作秀，要么是无偿服务，这让人质疑他们的生存能力。

因此，补贴式批评成了关键词，并成为戏剧批评领域摆脱财务僵局最可靠的出路之一。确实，科特提出了几个例子，证明了补贴式批评的效率。这种补贴式批评的运作模式有三种：私人遗赠资金、大基金会（有全国性的章程和多年计划的）资助和国家资助。

第一种资助方式的例子是"设计精巧，内容精湛的 4 专栏"（Cote，2017）——这是一家位于纽约的评论网站，内容涵盖书籍、戏剧、艺术、电影等，由玛格丽特·桑德尔于 2016 年 9 月用"她已故母亲遗产中专门用于慈善事业"（Cote，2017）的钱创办的。第二种资助方式的例子是《波士顿环球报》在 2016 年设立了临时音乐批评家一职，职位由鲁宾音乐评论研究所、旧金山音乐学院以及安和戈登·格蒂基金会资助。而在国家资助下完成的戏剧批评和艺术批评的例子是艺术迈阿密，科特称它为"为公民的责任而写作"（Cote，2017），是佛罗里达州一个美妙的公民实验，一个多平台的艺术网站，发布评论、预评和特别的推广视频，由迈阿密戴德县文化局资助，并由迈阿密艺术与商业委员会进行管理（Cote，2017）。

科特再一次以典型的美国乐观主义方式结束了他的文章："事实上，全国数百名作家、编辑、艺术家和慈善家正在尝试这种新模式，为优秀的文字付费，并把它送到满怀期待的读者手中，这让我们有理由对未来充满希望。也许戏剧批评将成为一种地方性的手艺活，因其古朴而被一些人所珍视，但大多数时候是被忽视的。也许大的基金会和州政府会把它作为一项公益事业来维持。赫希曼认为，美国戏剧批评家协会有责任指导和鼓励下一代的批评家，让他们能够正确地掌握技术／方法。"（Cote，2017）

另一个主要问题是，批评的发展有些跟不上艺术家，两者之间存在差距，而现在对这个问题反思的却越来越少。正如《美国戏剧》的主编罗伯·韦纳特 - 肯特在《三视网能改变戏剧批评吗？》中所言："……尤

其是戏剧领域的人员扩充速度远远超过报道戏剧的出版物。而我们熟悉的批评状况是白人长期把控大部分权力。"（Weinert-Kendt，2019）韦纳特－肯特把它叫作"有毒的差距"，认为这对双方都不利。三视网的创始人之一，剧作家莎拉·鲁尔重申了同样的问题："舞台的多样性并没有带来批评家的多样性，在许多主流报社都是如此。"（Weinert-Kendt，2019）

同样，比尔·马克斯在 2020 年 7 月 15 日的《艺术导火线》中请读者注意 2020 年 6 月 10 日《纽约时报》刊发的一篇文章。那篇文章的重点是黑人、土著和有色人种的宣言，这些人组成了"一个戏剧艺术家联盟，以其第一份声明的标题'我们看见你了，美国白人剧院'而闻名"（Paulson，2020）。宣言中的诉求长达 29 页，地址栏是"亲爱的美国白人剧院"。这些要求如果被采纳的话，"将相当于对美国的戏剧生态系统进行一次全面重组。现在是时候了……革命已经到来"（Paulson，2020）。马克斯强调，他希望把重点放在"头部媒体的组织工作上，这些媒体现在已经同质化了，这些建议哪怕只有一小部分被采纳，也会动摇目前美国戏剧批评平淡无奇的现状"（Marx，2020）。

必须指出的是，现在已经在朝这个方向发生变化。正如韦纳特－肯特所强调的："值得指出的是，情形最近一直在发生改变，更多的女性批评家和有色人种批评家在各种大小出版物上都有了一席之地。"（Weinert-Kendt，2019）从现在开始，白人批评家不太可能像过去那样一直占主导地位了。

最后，当然还有数字化和社交媒体带来的变化，最明显的是媒体的原子化，继而带来了戏剧批评的原子化。科特在解释补贴式批评的变种才是当今形势的出路时，就提到了这一点："想象一下，如果全国教育协会、基金会和私人捐款一起建立一个项目，来连接所有的独立网站，让平台标准化，并为创建一个全国性的主页来发表独立可靠的艺术文章，会怎么样？你会在全国每一个主要市场都有一个像琼斯戏剧这样的平台。我们说的是要建立艺术版的'为了人民'这样的公司。"（Cote，2017）科特解释说："为了人民"是由亿万富翁赫伯特和玛里恩·桑德勒在 2007 年建立的非营利新闻编辑部，每年给这个项目投资 1 000 万美元，一直由报业资深人士担任编辑。

当然，网络上戏剧批评的现实情况与这个想象中的联合平台相差甚远，而且问题重重。正如本·布兰特利所说："因为每个人都可以随时在网上发表自己的意见，因此，何时评剧，如何评剧等过去约定俗成的一些规则都已经变得毫无意义，这在电影或其他任何事物上也是如此。"（Brantley，2020）谈到对未来的想象，他继续说道："我认为批评

的概念可能会扩大，人们会综合各种文化，写出更多跨学科的作品。但我很难想象这种情形。未来人们到底愿意在网上读多少东西，大多数的交流会不会只是单向的，只留下单一的印象。我想这会很有意思。"（Brantley，2020）

　　这里不再赘述数字化对批评的影响的弊利（我故意改变了顺序），因为它们不仅仅是过去十年美国戏剧批评的特点，而是全世界都如此。然而，我更愿意接受布兰特利的建议，关注过去十年美国戏剧批评质量的变化。因为上述所有的变化主要与外在因素有关：剧院的变化、报刊经济的问题，随之而来的戏剧批评的变化、批评家的地位和作用的变化，以及批评家向网络世界的转移等。从原则上来说，所有这些都对批评产生了实质性的影响。

1.2.5　戏剧批评本身的质量

　　早在20世纪90年代初，我在纽约开始研究美国戏剧批评时，主要关注的是批评质量，包括外部特点和改进空间，是什么让它成为一篇优秀的文章，又是什么阻碍了它的提升，批评家该如何磨炼技巧以达到尽可能高的质量，等等。也就是说，关键词是质量。在这十年，我认为一个最突出的变化是，写作质量已经不那么受关注了，甚至根本没有质量。

　　事实上，如果说批评家这种职业可以继续存在的话，而且代表作能够经久不衰，那正是因为它是由散文家写出来的，这一点从引文中可以得到证明，他们有时甚至是"革命性的思想家"——勇敢地维护创新戏剧。恰恰是这样的批评家让我们还在关注这种艺术形式，因为他们成功地让批评作为一种真正的艺术形式脱颖而出。

　　现在，批评领域出现了新情况——它开始边缘化了，规模越来越小，报酬越来越少，作用也越来越小——这和它的总体质量越来越低形成一个死循环。而在我看来，这恰恰是过去十年所有变化中最令人担忧的一个。

　　生活节奏的加快造成了现在的文章不再追求细致。正如本·布兰特利怅然若失地说："我了解到，许多日常新闻的读者往往只是浏览，这意味着在细节上计较会让他们不耐烦。我厌恶非赞即踩的戏剧批评，但有一种介于两者之间的方法。可是在大多数情况下，杀鸡何必用宰牛刀呢？"（Brantley，2020）

　　但是我们仍有一个理由去怀抱希望，而它，正是来自变革的外在因

素之一。在黑人、土著和有色人种群体提出的戏剧宣言中，有一条是为他们培训专业的批评家。一直以来，不少美国戏剧制作人都指出批评家缺乏专门的教育，而平时在工作中很少磨炼自己的技能。所以，现在要求投资培训黑人、土著和有色人种批评家，是一个非常好的信号，说明争取改变的斗争并不简单地只体现在肤色上，而是追求创造一种有见解的戏剧批评。

美国戏剧批评的未来可能不是很乐观，然而过去十年并非一片灰暗。布兰特利在整个十年中仍在全力以赴地工作，这本身就证明了高质量的写作在美国批评领域仍受人关注。说到高质量，前几代批评家的作品大多是值得推荐的，而 20 世纪 90 年代的一些主要批评家尽管不在他们熟悉的岗位上，其实在过去的十年里仍在继续工作。比如《乡村之声》当年优秀的一线批评家迈克尔·菲恩戈德，曾两次获得乔治·内森奖，两次入围普利策评论奖，他在这十年间仍在积极写作，最近是在《纽约戏剧批评》的专栏。再如约翰·西蒙，这位归化的塞尔维亚 - 克罗地亚人，曾因丰富的语言和特别的风格提高了美国戏剧批评的质量而闻名于世，也因毫不妥协的批评立场而成名。他拒绝政治正确，一直都更新博客，直到 2019 年去世。另外，从 1984 年起，"唯一一本专门介绍戏剧的普通发行杂志"《美国戏剧》在这十年间，每年 9 期（包括 3 期双月刊），一直稳定出版。当然还有理查·谢克纳的《戏剧评论暨人类表演学期刊》，这一重量级杂志也一直是戏剧理论与批评领域的标杆，在这里戏剧只是无尽的表演领域的一部分。

简言之，过去的十年，美国戏剧批评的本质并没有发生实质性的变化，质量依然优秀；然而，整个戏剧批评的格局却发生了巨大的变化，使它在许多方面变得难以辨认，超过百年的传统几乎要——或者至少是即将——结束。

那么英国戏剧批评又是如何度过这十年的呢？

1.2.6 2010—2020 年的英国戏剧批评：背景

英国的戏剧批评也已经开始走美国的那条路。然而，总的来说，英国的戏剧批评相比美国更加活泼，更像"昨天"的戏剧批评，这一切都归因于以下两个因素。

首先，决定性因素是英国的戏剧之于文化依然极其重要。英国戏剧固然是娱乐性很强的艺术形式，但同时也是讨论人生价值、社会状况和

国际形势的一种手段。

其次，公众对戏剧的讨论仍然重要。戏剧界的重大变革和批评界的一些变革仍能在社会上通过媒体（包括传统媒体、数字媒体和社交媒体）和特别组织的活动引发大规模的讨论。当然，这得益于英国戏剧批评家仍然像一个大合唱团，大家的声音都同等重要，英国没有出现像美国《纽约时报》那样具有独霸地位的媒体。

当然，英国也同样受到经济危机和数字化的影响，传统媒体经历了巨大的转型，很多报纸因为销量下降而遭受巨大经济损失。而这主要影响的是公益性和专业性的新闻报道。据电子学术报刊《对话》的报道，公益新闻已经出现了长达十年的下滑。马丁·摩尔写道："自 2005 年以来，英国有 245 家报社关闭，包括《当地世界》和约翰斯顿出版社在内的地方新闻集团要么出售，要么倒闭，地方新闻工作者被裁得一干二净。"（Moore，2020）另外，和美国一样，大多数新的在线网站"都是小成本业务，平均每年盈利不到 2.5 万英镑"（Moore，2020）。阿莱克斯·西尔茨早在 2014 年就写道："英国批评家迟早会走上外国记者（报业裁员的首批受害者之一）的道路，这只是时间问题……他们过去的雇主收入下降是一个因素，这意味着属于传统批评家的日子已经不多了，这是板上钉钉的事。"（Sierz，2014）

然而，恰恰因为上述两个因素，英国传统媒体（主要是地区媒体）的萎缩和新兴数字媒体的涌现才没有在戏剧板方面造成危害极大的原子化现象。戏剧在社会中的重要作用得以保留，公众对戏剧现状的讨论仍在持续，这就像是一块磁铁，维系着公众对戏剧的批判性思考，不会因过于零碎（就像当今世界无处不在的碎片化模式）而变得毫无意义，最终不为社会所关注。

此外，英美戏剧批评过去十年总体上还有一个细微差别：不少 20世纪 90 年代伦敦主流报纸的一线批评家在这十年仍然笔耕不辍，有的还在为同一家媒体工作，有的改写博客，从而保持了传统，并将其交给下一代人。这个传统的主要支柱当然是迈克尔·比灵顿，此前已经说过，他在《卫报》一直工作到 2019 年底（1965 年就开始了他的职业生涯），就在 2020 年因疫情而关闭剧院的几个月前。

不过，所有这些都不应给人留下过去十年一切都很美好的错误印象。阿莱克斯·西尔茨在 2014 年的文章中说，20 世纪 90 年代已经有迹象表明，报社长期聘用批评家的传统正在"受到压力"。他感叹道："一些编辑决定雇佣名人而不是有经验的批评家来评论节目时，这一职业第一次出现紧张"（Sierz，2014），他举了《旁观者》的例子。后来，

《每日邮报》《泰晤士报》(在本尼迪克特·南丁格尔退休后)、《星期日泰晤士报》《周日电讯》以及电视和广播频道，在2010—2020年这十年间，也是如此。比如英国广播公司(BBC)，他们"往往喜欢请其他各种各样的艺术界人士，从演员、喜剧人到小说家、诗人和艺术家(其实是除了专业批评家以外的任何人)来评论艺术活动，结果是名人文化战胜了专业知识"(Sierz，2014)。但美国完全相反，长时间以来，不少人呼吁邀请其他专业的人报道戏剧，认为这有利于丰富批评的视角。

西尔茨提到了《星期日独立报》所有艺术批评家被解雇的消息，"包括长期为它供稿的专业戏剧批评家凯特·巴塞特"(Sierz，2014)。矛盾的是，这种英国主流报刊整体撤换艺术批评家的案例虽然史无前例，却证明了英国戏剧批评根本没有那么糟糕。首先，它在媒体上引发了一场激烈的辩论，这场辩论的规模和热度表明戏剧批评依然重要。其次，这场辩论使新形势下的很多细节凸显出来，这对当时的行业现状和未来的发展来说，可以称得上是积极的。

1.2.7　2013年的辩论：阴云中的一丝光明

这场辩论的基调最初是悲观的。2013年9月，《星期日独立报》解雇了包括凯特·巴塞特在内的批评家团队。《泰晤士报》的利比·珀维斯也遭到了同样的命运，这自然成为不久后召开的剧评圈百年纪念大会的焦点之一。英国著名的老牌戏剧批评家迈克尔·科文尼在此说了一句非常有名的话："未来如果还有人想做戏剧批评的话，多半只是当作爱好。"(Orr，2013)

不过，此后的许多文章，却把辩论的气氛推向乐观。

比如，杰克·奥尔的文章《戏剧批评的未来是什么？一场即将发生的车祸》——尽管标题很恐怖，但文章的第一句话就放弃了悲观主义，并认为当下的局面是喜忧参半的："戏剧批评正在蓬勃发展。戏剧批评正处于危机之中。"(Orr，2013)他解释道：繁荣在于"博客和网络杂志，比如《退场》和《更年轻的剧院》等正推动数字化戏剧批评的发展"，而与此同时存在的危机则是"付费批评所依赖的纸媒正在消亡"(Orr，2013)。

奥尔继续阐述悲观的一面："十年后，为报刊工作的批评家将不复存在，或者即使还有，也只是少数孜孜不倦的批评家长期把持的职位。我们需要把目光投向网络戏剧批评，在那里我们才能看到真正的未来。这其实很简单，就是一种模式正无情地取代另一种模式，而数字出版物

和网站唯一的持续方式就是通过其服务器带动大量的流量。尽管我们怀抱希望，但戏剧批评做不到这一点。作为一种艺术形式，它太小众了，虽然'舞台上有啥'这样的网站吸引了广告商，但这只是因为他们肯向名人八卦低头，培养了粉丝群体，从而带动了流量，这不是为了艺术而批评。"（Orr，2013）

奥尔的文章是典型的英国风格，他承认即使戏剧批评可能"会根据形式（长篇批评、嵌入式批评等）进行调整"，即使数字领域有优秀的作家，但他表示目前还没有可持续的模式。因此，他表示当下的问题是："我们要怎么做？"（Orr，2013）

对此，奥尔表明："只能通过我们——我不是单指从事戏剧批评的作家，或者剧评圈，而是更广的范围。我们这个艺术行业要怎么做才能保障戏剧批评的未来？"（Orr，2013）奥尔下面的解释完全让人信服，他认为首先戏剧批评的未来应该由剧院自己来负责，因为从原则上来说，剧院需要戏剧批评，不论是为了当下还是为了记录它的遗产。此外，"艺术组织也要来帮助戏剧批评，更重要的是英国艺术委员会要承认戏剧批评正在走向危机。如果他们对这场即将发生的车祸坐视不理，那是自取灭亡"（Orr，2013）。

他最后的这段话实际上是在用忽悠的方式"号召"为戏剧批评找一个公共资金的保障。"说实话，你能想象没有戏剧批评的世界吗？没有公正的观点，也不对艺术做出反应……戏剧批评的未来是什么？就现在而言，没有人能在这场危机中独善其身。我们能重塑戏剧批评吗？是的，我们可以，但不是凭某一个人的力量。"（Orr，2013）

琳·加德纳的文章更加乐观，她当时是《卫报》的一线批评家（与迈克尔·比灵顿一起），已经是"美丽数字新世界"的热心"公民"，也在积极为该报的博客写作。[1] 她在辩论中的发言标题《戏剧批评面临危机吗？》表明她根本不认为形势是悲观的，并在第一段中证明了这一点："戏剧批评是否如一些批评家所言，已经陷入崩溃？我不太确定。《星期日独立报》解雇批评家无疑是一个令人担忧的迹象，一些英国报纸正在追随美国，抛弃艺术和戏剧批评……但也有许多报纸，包括《卫报》，仍然致力于艺术和戏剧批评，即使在处于文化剧变的现在，即使它们赖以生存的经济模式正在崩溃。"（Gardner，2013）

这并不意味着加德纳完全以乐观的态度看待这件事。紧接着她具体说出了问题的真正核心："危机在于新闻业，包括戏剧批评应该如何收

1　自 2018 年起，琳·加德纳就是《舞台》的主要批评家之一。《舞台》创立于 1880 年，是历史最悠久的英语戏剧报刊，其电子版已上线。

费。"（Gardner，2013）她提醒读者："未来的批评家会一直为这个问题所困扰，在过去的 30 年里，大概只有十几个人可以做到只通过写戏剧批评谋生。我在刚入行的时候，也需要一份日间工作来支持写作。对于那些做戏剧批评的人来说，这几乎是必经之路。"（Gardner，2013）

加德纳还指出了当今戏剧批评许多好的方面。比如，与 20 世纪 90 年代初不同，现在的报纸"做梦都想不到居然还能评论"地方剧院的首演。另外，在过去，如果想写戏剧批评，就需要一个平台，而通常只有受过名校教育的白人男子才能得到这样的平台。加德纳强调说："现在不再是这样了，任何人都可以创建一个博客，写关于戏剧的文章；所有人都可以阅读并参与评论。最好的博客都提供平等对话的空间。"（Gardner，2013）

她指出，"主流批评家的人数往往与戏剧观众的人数并不匹配"（Gardner，2013），所以如果戏剧批评出现更多不同的声音，将对戏剧本身非常有帮助。加德纳写道："特别是有些形式和作品主流媒体很少报道，而不少写戏剧批评的人对其很感兴趣，……就像需要许多不同类型的戏剧一样，我们也需要许多不同类型的戏剧批评。"（Gardner，2013）

最重要的是，她强调如今"写戏剧批评的人，以及他们发表的东西，比历史上任何时候都要多。最近'订票大师'对在线订票的人进行了抽样调查，结果发现，五分之一的戏剧观众都会在社交媒体以某种形式写戏剧批评"。当然，她随即指出："这里我们需要注意的是，写的推特算不算戏剧批评？"（Gardner，2013）

加德纳强调的另外一点是："主流批评家和博客作者并不是竞争关系，他们都是这场激烈对话的一部分，这场对话还在扩大。在这个对话中，艺术家经常像批评家一样写作，而批评家有时也会像艺术家一样策划、思考和写作。共同创作的机会是令人兴奋的。"（Gardner，2013）在这一思路下，加德纳强调说，嵌入式写作也"为批评家和艺术家提供了不同的互动方式"（Gardner，2013），这种写作方式可以让批评家参与演出的发展过程。

在文章的最后，加德纳进行了总结，并回答了标题中的反问："这不是危机，而是一个巨大的红利，对戏剧只会有好处。"（Gardner，2013）

2013 年这场辩论的回响一直持续到 2014 年，阿莱克斯·西尔茨在《批评的舞台》(国际戏剧批评家协会的数字期刊)上发表了文章《英国戏剧批评的末路？》。西尔茨将这一事件推广到了国际舞台。他一开始就非常悲观地表示，英国的批评家"就像传奇的渡渡鸟一样注定要灭亡"（Sierz，2014），因为在过去的五年里，"天平显然不再向职业批评

家倾斜"（Sierz，2014）。然而，在详细地解释了背后的原因后，他话锋一转，肯定地说"戏剧显然是靠与观众的对话而兴旺，而新媒体又极大地扩大了这种文化对话的范围"（Sierz，2014）。

西尔茨总结道："无论未来几年会发生什么，有一点可以肯定的是，并不是一种技术比另一种技术（印刷或数字）更好，但是好文章不能交给市场，因为市场只会迫使价格下降，赢家是最便宜的文章而不是最好的。未来和过去一样，无论如何使用什么手段，只有经济独立，才能创造出深刻的批评、公正的批评、可靠的批评以及无畏的批评，那才是它们存在的必要条件。"（Sierz，2014）

1.2.8　英国戏剧批评十年的坏消息和好消息

2018 年，又有一名著名批评家的合同被终止，那就是琳·加德纳，她曾是《卫报》的主要批评家之一。这件事在英国戏剧界引起了巨大轰动，然而这个轰动本身就代表还有一线光明。正如劳伦斯·库克在博客文章《没有职业戏剧批评家的世界》写道："戏剧界的骚动……很有启发意义。这说明我们仍然非常重视批评家在观众和制作者之间的联系作用，……社交媒体让我们可以随心所欲地获得关注，就证明了戏剧制作者仍关心曾经的权威，以及有意义的批评。那么我们为什么不保护他们呢？"（Cook，2018）

反问过后，库克开始了他洋洋洒洒的辩护。他首先强调了国家媒体进行戏剧批评的重要性和必要性。戏剧，尤其是"新鲜大胆"的表演，"雄心勃勃的新兴艺术家，一直都不是大众关注的类型，只有全国性的艺术报道可以赐予他们保护，加德纳曾是他们最著名的捍卫者"（Cook，2018）。库克哀叹她的位置将由"一群游击的自由职业者取代"（Cook，2018），而且越来越多的报社不再选择专家为他们报道戏剧。

重要的是，库克特别强调了在英国越来越多的公众对话已经"被分解得越来越小，读者群体也进一步细化"（Cook，2018），这显然会带来不利影响。他写道："加德纳在《卫报》的博客和她的戏剧批评就像是戏剧领域的圆形监狱，她作为戏剧界的重要人士证明过自己的权威（但不是缔造戏剧的人），就住在那座瞭望塔里。那个博客是戏剧制作人、利害关系人和观众之间的共享空间。她现在完全离开了一家全国性的顶级报纸，预示着我们的批判性对话将全面走向原子化。在我们迫切需要找到语言和工具来与尽可能多的人进行对话的时候，我们正在将批判性

思想分解成越来越专业化、局域化和私人化的单元。"(Cook，2018）

为了确保自己的话被正确地理解，库克解释道，他真心认为"互联网是伟大的。它让边缘化的声音得以蓬勃发展（到处都是！），并且把他们的边缘观众服务得无微不至（到处都是！）"(Cook，2018）。然而，他坚持认为"线上专享的新闻可能从主流出版物上抢到一些读者，但无意间创造了一类报酬很低甚至没有报酬的评论员和作家，他们的热情（或饥饿）意味着全国性出版物不再对报道那些小众或边缘事件感到有多少压力，甚至感觉不再需要报道这些内容"(Cook，2018）。

库克认为："这种对立局面的出路是两个领域共存。就像《退场》（电子杂志）创建新的批评平台是值得称赞的，但这种平台应该是国家戏剧批评的补充，而不是取而代之。"(Cook，2018）

库克提到了数字领域的另一个非常重要的问题："声音和观点越来越优先于权威，这个问题不那么容易衡量，但最终却会更加麻烦，……每个人都是批评家，每个人现在都公开批评批评家，贬低他们的身份，而不是贬低他们的作品。为什么这很重要呢？因为这种态度的转变正在被利用。不仅仅是被市场部门利用，……也被那些想攻击戏剧的人利用，他们声称要逐项审查戏剧，或是标榜文化相对主义。我们需要出色的独立戏剧批评阐明选择和意图，否则一些别有用心的人将会获胜，从而阻碍公共资助，将戏剧标榜为'所有人都必须获奖'的艺术形式。"(Cook，2018）

2020年，剧院被封锁，对英国戏剧批评的现在和未来最悲观的文章自然也在此时出现。这篇文章发表在数字杂志《批评家》上，标题和基调十分吻合：《戏剧批评之死》。出生于匈牙利的约翰·彼得（在《星期日泰晤士报》担任批评家到2010年，超过了43年）是英国最优秀的批评家之一，他的去世启发了文章作者大卫·赫尔曼，他直言不讳地说："回顾过去，那是一个戏剧批评的黄金时代，当时像迈克尔·比灵顿、本尼迪克特·南丁格尔和查尔斯·斯宾塞这样的批评家正如日中天。这四位（包括彼得）都在过去十年里退休了。自此以后，我们再也看不到他们那样的人了，……读了一些报纸和周刊上的评论，英国戏剧批评似乎正彻底底走向崩溃。"(Herman，2020）

赫尔曼的其他同事主要关注数字化转变、传统媒体与数字媒体的对立，以及新形势下的利弊。与他们不同，赫尔曼专注濒临灭绝的200年传统有何优势，以及戏剧批评对维持戏剧的健康发展到底有何作用。

赫尔曼写道："我想不到现在有哪个主要的批评家在50岁以下。我看不到下一代的接班人。这是史无前例的。"他具体列举了英国所有伟大

的批评家开始工作时的年龄：他们中的大多数人都是 30 岁左右。"现在接他们班的人是谁？戏剧批评界年轻的声音在哪里？"（Herman，2020）

赫尔曼强调，所有伟大的英国戏剧批评家都是戏剧新潮流的拥护者；他们的工作总是对戏剧的发展产生至关重要的影响。"面对陌生的新事物，"他写道，"当他们看到奥斯本、品特、贝克特和柏林剧团的戏剧时，会努力理解，会鼓励这些出色的戏剧，会以高昂的激情为之奋斗。读到那些最初的评论，你会觉得自己仿佛坐在历史的舞台上。"（Herman，2020）赫尔曼坚持认为，今天我们如此需要戏剧批评，那是因为"在几个关键的方面，英国戏剧正陷入前所未有的困境"（Herman，2020）。此外，赫尔曼总结道："在危机时刻，英国戏剧从来没有像现在这样需要伟大的戏剧批评家们的支持，需要他们充满智慧的见解，而那些相信戏剧仍然重要的编辑们也要支持这些批评家。"（Herman，2020）

那么，好消息在哪呢？

2020 年是英国戏剧和批评界最困难的一年，矛盾的是，恰恰在这一年年底，立法方面发生了非常积极的转折。马丁·摩尔在《对话》中写道："（2020 年）11 月 27 日，上议院通信和数字委员会赞同将慈善事业扩大到新闻业。这应该意味着新闻出版商现在可以享受税收减免、基金会拨款和慈善捐款，只要他们符合标准。小型和非营利性的地方新闻机构最终可能在从事重要的公共服务的同时维持自身的发展。"（Moore，2020）

摩尔继续写道："备受瞩目的网络伤害立法今年还没到来，人们对此期待已久。这原本被政府号称是世界上第一次尝试'以单一和清晰的方式'解决网络伤害问题。我们还没有看到立法的内容，但至少它应该会增加技术平台的责任，希望他们能优先考虑更可靠的来源。"（Moore，2020）

摩尔总结道："在寻求更加可持续的新模式方面，还有很长的路要走，但这些都是可以支持公益新闻逐步复苏的萌芽。"（Moore，2020）

所有这些都是令人难以置信的好消息，因为线上写作报酬极低，甚至是无偿的。这种模式是时候结束了，这样才能让戏剧批评得以持续。因此，它有可能延长线上批评家的职业生涯，从而扩大他们的参考范围，让他们更好地进行比较研究。

反过来，赋予线上批评家权力有望对传统媒体产生非常有益的影响。传统媒体无疑将不得不用已被证明是高效的传统方式来报道艺术。简言之，这就意味着要确保两个领域的批评平等存在。可以预期，这一切必然会对戏剧本身产生非常积极的影响。

在经历了 2010—2020 年这十年的动荡之后，关于英国戏剧批评的未来，有一件事是最值得我们保持乐观的：英国不缺关于戏剧的精彩文字。

所有上述特点都浓缩在博主杰克·奥尔的博客中，他在博客中如此介绍自己："一个制作人，一个创造社会转变的文化变革者。我在戏剧领域的工作是由我的信念推动的，我相信可以通过文化改变社会。你也许会问，社会需要被改变吗？我的回答是肯定的。我希望戏剧和艺术成为国家的命脉，就像国民健康服务系统、图书馆、邮局和手术室那样。"（Orr，2020）

我想模仿奥尔的语气，用一个反问结束这篇文章：戏剧在当今社会发挥着重要作用，因此一群人怀着满腔热血创作戏剧，批评家们则用酣畅淋漓的文字报道它们，这种戏剧批评真的命中注定要灭亡吗？我的回答是：绝不可能。

对于英国戏剧批评而言，一个黄金时代的结束或许只是另一个黄金时代的开始。

1.3 新时代中国莎士比亚戏剧批评

1.3.1 从历史中走来的"中莎会"及其概况

如果把中国莎学划为四个转型阶段的话，可以这样大致划分：从《澥外奇谭》、林纾的《吟边燕语》的译介与文明戏莎剧的演出为第一阶段；朱生豪、梁实秋、孙大雨、曹未风等人的译莎为第二阶段；20 世纪 50—90 年代，莎学的萧条与繁荣，直至首届中国莎剧节和 94 上海国际莎剧节的成功举办为第三阶段；近 20 年来，中国的莎士比亚研究正处于深刻转型的第四阶段。这主要表现为一批有较高学术含量的莎学研究专著、大型辞书的推出；一批面向世界的莎学研究丛书在国家级出版社相继出版；译文风格各异的《莎士比亚全集》或莎作译本的翻译出版；融汇了中国文化、中国戏曲表现手法，异彩纷呈的话剧和戏曲莎剧不断亮相于中国和世界舞台，通过对经典的阐释，给人们带来更为多元的思考；新一届中莎会的成立、第三届中国莎剧节等一系列全国性莎学学术会议的举行，莎学国家社科基金重大项目的获得和年青研究者对莎学的阐释成为转型阶段的重要特征。

莎士比亚研究在世界具有广泛而重要的影响。莎学学术组织的建立对推动莎学学术研究持续深入开展具有重要作用。中国莎士比亚研究

会（中国莎士比亚学会，以下简称"中莎会"）于 1984 年在上海戏剧学院成立。中莎会于 1986 年举办了首届中国莎士比亚戏剧节，1994 年举办了上海国际莎士比亚戏剧节。2013 年 4 月 20 日，新一届中国外国文学学会莎士比亚研究分会在北京大学成立。第三届"中国莎士比亚戏剧节"于 2016 年在上海隆重举行。除原中国莎士比亚研究会，另有吉林省莎士比亚学会、天津莎士比亚学会、浙江莎士比亚学会、中央戏剧学院莎士比亚研究中心陆续成立。在 20 世纪 80—90 年代，吉林省莎士比亚学会成为当时最为活跃的莎学研究学会，而天津、浙江的莎学会基本没有开展活动，但是，随着时间的推移以及人员的变动，这些省市一级的莎学会和高校莎学研究机构逐渐停止了学术活动。2016 年 7 月 31—8 月 6 日，第 10 届世界莎士比亚大会在斯特拉福的"皇家莎士比亚剧院"和伦敦的莎士比亚"环球剧院"召开，会议主题为"塑造与重塑莎士比亚"，与会代表 800 多人，来自全球 40 多个国家，其中中国代表 18 位，以杨林贵为国际莎学会的 5 位执行委员之一，发挥了重要的学术组织和引领作用，这届莎学会因此成为中国莎学学者在国际莎坛的一次集体亮相。进入 21 世纪的 10 多年也是中国学者在国际莎学权威期刊发表论文最多的一段时间。

　　进入新时代以来，在老一辈莎学家的努力和奔走下，河北省莎士比亚研究会、重庆市莎士比亚研究会、衡水市莎士比亚研究会成立并举办了一系列莎学学术研讨活动。为了进一步推动中国莎学研究的发展，以地域为依托，各高校相继成立了一些莎学研究机构，这些莎学研究所或莎学研究中心的成立取代了省市莎学学会的职责，以这些莎学研究机构为中心，辐射省内外乃至国内外的莎学研究，有力地推动了中国莎学研究事业的开展。这些莎学研究机构主要有：四川外国语大学莎士比亚研究所、东华大学莎士比亚研究所、西南大学莎士比亚研究中心、南京大学、英国伯明翰大学、凤凰出版传媒集团成立的"莎士比亚（中国）中心"、浙江大学中世纪与文艺复兴研究中心、河南大学莎士比亚与跨文化研究中心，加上上海戏剧学院、中央戏剧学院持续开展的一系列莎学演出与研讨活动，以及由四川外国语大学莎士比亚研究所与中国外国文学学会莎士比亚研究分会主办的国内唯一的莎学研究刊物《中国莎士比亚研究》（《中国莎士比亚研究通讯·中华莎学》）和重庆市莎士比亚研究会主办的《莎士比亚评论》，均为推动中国莎学研究做出了重要贡献。

　　目前，中国的莎士比亚批评或研究领域主要涉及马克思主义莎学研究、莎士比亚总体研究、莎士比亚戏剧研究、莎士比亚悲剧研究、莎士比亚喜剧研究、莎士比亚历史剧研究、莎士比亚传奇剧研究、莎士比亚

十四行诗及长诗研究、莎士比亚与世界文学研究、莎士比亚戏剧改编研究、莎士比亚舞台、银幕研究、莎士比亚翻译研究、文艺复兴时期戏剧研究、莎士比亚与同时代作家研究、新古典主义莎评研究、浪漫主义莎评研究、维多利亚时代莎评研究、莎士比亚与文学思潮研究、现实主义莎评研究、心理分析莎评研究、意象研究与莎评、新批评与莎评、历史批评与莎评、神话批评与莎评、解构主义与莎评、新历史主义与莎评、女权主义与莎评、莎士比亚与现代主义与后现代主义研究、莎士比亚宗教研究、莎士比亚教学研究、中国莎学家研究、莎士比亚在世界各国研究、莎士比亚与一带一路文化艺术研究、世界各国著名莎剧演员和导演研究、台湾莎学研究、香港莎学研究、澳门莎学研究、莎学书评等。可以说，上述研究领域均有一批研究成果取得了令人瞩目的成绩，如莎士比亚悲剧、喜剧、历史剧研究、莎士比亚戏剧改编研究、莎士比亚舞台、银幕研究、莎士比亚翻译研究、文艺复兴时期戏剧研究、新历史主义莎评研究、莎士比亚与宗教研究、中国莎学家研究等方面成为中国莎学研究的亮点，而且起着引领未来中国莎学进一步深入开展的重要作用。

为了进一步深入开展莎士比亚研究，中国外国文学学会莎士比亚研究分会与四川外国语大学在 2010 年创办了《中国莎士比亚研究》(《中国莎士比亚研究通讯·中华莎学》)，至今连续出版了 14 辑；2019 年，浙江大学创办了《中世纪与文艺复兴研究》，至今连续出版了 9 辑；2022 年，重庆市莎士比亚研究会出版了《莎士比亚评论》1 辑。此外，一批重要学术刊物，如《外国文学研究》《戏剧艺术》《解放军外国语学院学报》《外国语文》(《四川外国语大学学报》)设立了"莎士比亚专栏"，集中刊登了相当数量的重要莎学研究论文，对于不断推动中国莎士比亚研究、引领莎学研究起到了非常重要的作用。这些刊物由此也成为国内学界关注的重要莎学刊物；国内的外国文学、文学理论研究、戏剧研究、高校文科学报，以及人文社会科学研究期刊也在莎学研究中起到了引领作用，如《外国文学评论》《外国文学研究》《外国语》《国外文学》《外语研究》《外国文学》《外语与外语教学》《外语教学》《英美文学研究论丛》《河南大学学报（社会科学版）》《戏剧艺术》《戏剧》《文艺理论研究》《中国比较文学》《中国翻译》《外语教学与研究》《东方丛刊》《东方翻译》《四川戏剧》《复旦外国语言文学论丛》等刊物，均发表了一批高质量的原创性莎学研究成果，引起了国内学界的持续性关注。

注重莎学文献的挖掘与整理，为中国莎学研究留下珍贵的文献资料并成为新时代以来中国莎学研究中的一个亮点。为此《中国莎士比亚研

究》(《中国莎士比亚研究通讯》) 连续 8 辑大篇幅刊出"莎学书简",这些珍贵的书简翔实记录了中国莎学研究的昨天,"莎学书简"一经刊出,即受到了莎学研究者的欢迎和重视,被认为是外国文学研究领域、莎学界的重大创举,"莎学书简"为我们全面了解中国莎学事业的发展以及学者们的贡献留下了一份难得的文献资料;2023 年,"莎学书简"结集为《云中锦笺:中国莎学书信》,已经由商务印书馆出版。同时,《中国莎士比亚研究》于 2020 年第 1 期率先开设了"莎士比亚与瘟疫研究"专栏,集中刊发了四篇"莎士比亚与瘟疫"的论文,引起了广大外国文学研究者的兴趣和关注。

在翻译方面值得关注的莎氏作品的翻译出版,在《莎士比亚全集》出版方面有四套莎氏全集的出版值得关注,有朱生豪、陈才宇翻译的《莎士比亚全集》,方平等翻译的《新莎士比亚全集》(再版),辜正坤等翻译的《莎士比亚全集》,朱生豪、苏福忠翻译的《莎士比亚全集》,这些莎氏全集可谓各有特色,体现了中国莎学翻译家对莎氏全集的全新思考。同时,王宏印的《哈姆雷特》,黄国彬的《解读〈哈姆雷特〉——莎士比亚原著汉译及译注》,黄必康翻译的《莎士比亚十四行诗》,彭镜禧、陈芳翻译的《天问》(《李尔王》)、《可待》(《皆大欢喜》)等一批研究型译本问世,谢诗琳译《莎士比亚十四行诗集》,晋学军、晋昊的《莎诗律译——莎士比亚 154 首十四行诗》傅光明译莎士比亚戏剧、北塔译《新译新注新评〈哈姆雷特〉》等,均在翻译界引起了一定的关注。

莎士比亚与中国及其翻译家研究从单篇论文向出版系列翻译研究专著过渡,值得关注的有:日本学者濑户宏的《莎士比亚在中国》、朱尚刚的《诗侣莎魂:我的父母朱生豪、宋清如》《朱生豪小言集》《朱生豪在上海》、朱尚刚整理的《朱生豪情书全集》《朱生豪卷》(中华译学馆·中华翻译家代表性译文库)。李伟昉的《梁实秋莎评研究》从近现代中国文化与文学思潮的角度对其莎学翻译及其翻译思想进行了批评。朱安博的《朱生豪的文学翻译研究》、段自力的《朱生豪莎剧翻译经典化研究》、嘉兴市编辑的《译界楷模高山仰止——朱生豪百年诞辰纪念文集》、张威的《莎士比亚戏剧汉译的定量对比研究——以朱生豪、梁实秋译本为例》、严晓江的《梁实秋中庸翻译观研究》等专著的出版,使莎学翻译批评研究已经从局限于译例的讨论发展为对译者翻译与文化思想的探讨,但研究仍然局限于对朱生豪、梁实秋翻译思想的批评,有待从更广阔的范围和更多元的角度探讨莎作翻译。

1.3.2 "全面创新"成为莎学研究的永恒追求

1. 莎学文本批评的理论转向

"莎学研究"已经成为中国外国文学研究、英美文学研究和外国戏剧研究中的重要研究方向，甚至成为上述研究领域学术创新的风向标。而尤其值得关注的是在不断创新基础上的莎士比亚研究。从理论创新的层面进行梳理就会发现，在当下的莎学研究中从"后学"角度，或者从哲学、美学、文艺理论的角度切入莎作批评，或者就莎作中的某一意向、某一细节、某一事物联系莎氏时代背景，宫廷历史，文艺复兴的时代风云的研究，或者从西方文化心理结构研究莎士比亚、莎士比亚戏剧与中国戏剧比较、莎士比亚的文本、电影与现代战争角度研究；从西方马克思主义研究莎氏、英国早期现代主义对莎氏十四行诗的误读、莎士比亚与基督教、战后英国戏剧中的莎士比亚、文学地图学角度研究《亨利五世》和《李尔王》、占星学与莎士比亚的宇宙观、莎士比亚历史剧中的酒和酒馆、莎剧服装与"抑奢法"、麦克白夫人精神与心理研究等课题引起了较为广泛的关注。上述研究紧密跟踪世界莎学研究前沿，具有深刻理论思辨特征，娴熟运用各种现代与后现代理论，特别是不仅从文本的角度进行解读，而且利用西方文艺批评理论、戏剧理论在莎学研究上能够与时俱进。这样的莎士比亚研究论文往往能引起学者的兴趣。例如，学者既可以从唯物主义的角度研究与莎评的关系，也可以从莎士比亚与权力、夏洛克女儿的财富、《驯悍记》中近代早期妇女身份构成、哈姆莱特的认知与行动能力探析、"后学"之后的文学批评与莎士比亚研究的转向进行研究，还可以从文学理论的视域，研究《裘力斯·凯撒》中的"政制对决"、《暴风雨》中弈局的叙事隐喻、《温莎的风流娘儿们》中的城市林苑、《哈姆莱特》中的血气与政治、《麦克白》批评转向等。在莎学研究专著方面，刘炳善继《英汉双解莎士比亚大词典》出版以后，又推出了《英汉双解莎士比亚大词典续编》；其他还有杜米丘的《莎士比亚戏剧辞典》（宫宝荣、俞建村主译）、贝文顿的《莎士比亚人生经历的七个阶段》（中文版）、杨林贵主编"莎士比亚研究丛书"、苏福忠的《瞄准莎士比亚》、冯伟的《夏洛克的困惑：莎士比亚与早期现代英国法律思想研究》、胡开宝的《基于语料库的莎士比亚戏剧汉译研究》、陈红薇的《战后英国戏剧中的莎士比亚》、宫宝荣和俞建村的《经典新论：莎士比亚逝世 400 周年纪念文集》、张沛的《莎士比亚、乌托邦与革命》、张薇的《当代英美的马克思主义莎士比亚评论》、胡鹏的

《莎士比亚戏剧早期现代性研究》、徐嘉的《莎剧中的童年与成长观念研究》、陈星的《莎士比亚传奇剧中的历史书写》、辛雅敏的《莎士比亚与古典文学传统》、虞又铭的《莎士比亚戏剧中的英国史》、刘继华的《莎士比亚欢乐喜剧深刻性研究》、戴丹妮的《莎士比亚戏剧导读》《莎士比亚与西方社会》、杨秀波的《莎士比亚论》、许展的《莎士比亚英国历史剧的历史虚构研究》、成立的《莎士比亚戏剧的叙述学研究》、傅光明的《戏梦——莎翁：莎士比亚的戏剧世界》等。

近年来，多部国外学者撰写的莎士比亚传记出版，莎士比亚传记其实是另一种类型的莎学研究文献。最新出版的莎传为斯蒂芬·格林布拉特著，辜正坤等翻译的北京大学出版社 2007 年版《俗世威尔：莎士比亚新传》；彼得·阿克罗伊德著，覃学岚翻译的北京师范大学出版社 2014 年版《莎士比亚传》；弗兰克·哈里斯著，许昕翻译的《莎士比亚及其悲剧人生》2013 年由江西教育出版社出版。中国翻译、编写出版的莎士比亚传记约 20 种，由于莎士比亚研究的特殊性，这些传记均可以被认为是另一种形式的研究论著。

2. 批评的比较视野：跨文化莎剧研究

近十年来，莎士比亚戏剧改编研究可谓方兴未艾，异军突起。这一局面的形成有赖于改革开放莎士比亚戏剧改编演出呈现常态化趋势（宫宝荣，2015）。1986 年首届莎士比亚戏剧节的成功举行，1994 年上海国际莎士比亚戏剧节的举行，以及 2016 年中国第三届莎士比亚戏剧节的举行，有力推动了中国莎学的发展。由此国内不断推出各种剧种改编的莎剧，而且国外莎剧也经常来华演出。这一切不仅促进了中外莎学研究的交流，而且拉动了国内莎学研究持续和深入的发展。这方面的研究不仅有对话剧改编的话剧莎剧的研究，也对众多地方戏莎剧改编进行了深入研究，例如有对粤剧《天之娇女》（即《威尼斯商人》）、京剧《王子复仇记》、越剧《双蝶齐飞》（即《冬天的故事》）等改编演出的全方位研究。在这些研究中，既有探讨"中国化"的改编方法，充分发挥我国戏曲运用丰富表现手段呈现审美艺术的特点，也有以写意改编为宗旨，揭示用中国戏曲程式、音舞揭示人物性格发展和心理变化的改编，还有探讨如何接近莎士比亚原作将西方文化与戏曲形式融合的改编。对中国戏剧改编莎剧的研究已经在世界莎剧演出史上为中国赢得了应有的地位和荣誉，并成为当下世界莎学舞台研究独有的课题。

对莎士比亚戏剧改编的研究体现了更强的创新性和开拓性，其中包括舞台导表演创新和莎剧改编批评的创新。上述研究领域往往是国外莎

学研究者没有或无法深入涉及的研究领域。从中西戏剧比较的角度研究莎士比亚往往更能彰显我们的文化自信。例如，从跨文化、中国文化、中国戏曲、中西方戏剧观念、中西方美学区隔、汤显祖与莎士比亚、关汉卿与莎士比亚、中国戏剧与莎剧的角度进行全方位的比较研究，能够做出中国学者的独特贡献。这样的研究往往给研究者带来更大的挑战，不仅要熟悉莎作本身的经典性，还要娴熟地运用中国戏曲理论和中国美学观念，指出改编中的同和异，也要对中国戏剧演出的舞台规律、影视理论有深刻的认识。学者们除了在这方面发表了一批重要论文外，专著主要包括：李伟民的《中国莎士比亚批评史》《中西文化语境里的莎士比亚》《中国莎士比亚研究：莎学知音思想探析与理论建设》《莎士比亚在中国语境中的接受与流变》等；陈芳继推出的《莎戏曲：跨文化改编演绎》《抒情·表演·跨文化：当代莎戏曲研究》；戴锦华、孙柏的《〈哈姆雷特〉的影舞编年》；宫宝荣主编的《新中国舞台上的汤显祖和莎士比亚》；张玲的《汤显祖和莎士比亚的女性观与性别意识》；李建中的《并世双星：汤显祖与莎士比亚》；张玲、付瑛瑛的《汤显祖与莎士比亚》；李艳梅的《20世纪莎士比亚历史剧的演出与改编研究》；汪莹的《艺术哲学视角下的莎士比亚与汤显祖戏剧美学观之比较研究》；黄诗芸的《莎士比亚的中国旅行：从晚清到21世纪》；孙艳娜的《莎士比亚在中国》（英文版）；李军的《大众莎士比亚在中国1993—2008》（英文）、魏策策的《莎士比亚在近现代中国——一个思想的视角》、苏福忠的《朱莎合璧》、徐嘉的《中国学术期刊中的莎士比亚：外国文学、戏剧和电影期刊莎评研究（1949—2019）》、北塔的《新译·新注·新评：哈姆雷特》、戴丹妮的《青春舞台 莎园芳华——首届"友邻杯"莎士比亚（中国）学生戏剧节实录暨莎剧教学与实践学术论文集》、孙艳娜的《中国话剧舞台上的莎士比亚》、张瑛的《中国的，莎士比亚的——莎士比亚戏剧在当代中国的跨文化改编》、刘昉的《经典莎剧的中国戏曲阐释研究》、张凤琳等的《从舞台到银幕——莎士比亚戏剧影视化研究》等，都有一定的代表性。

通过上述研究，我们发现并意识到，中国莎学研究应该高举自己的理论旗帜，中国莎剧应该具有中华民族文化特色。中国舞台上的莎剧演出以现实主义和浪漫主义相结合的表现形式为主，兼及现代与后现代莎剧表现形式。中国莎剧以中华民族艺术形式为载体，以中华民族的审美特性为引领，以中华民族艺术精神展现莎剧的艺术空间和心灵空间，写意与写实地表现西方莎剧。放眼世界莎剧舞台，中国莎剧以独有的民族精神和美学理论为莎剧注入了新的内涵与活力。

3. 超越传统批评视角

基于莎学研究论著，我们可以看到，莎学研究和批评可谓瑜瑕互见。通过纵向比较，我们可以清晰地看到，当下莎学界感兴趣的话题，不再是探讨莎士比亚的人文主义思想，或是莎作与文艺复兴时代的关系、哈姆莱特的"犹豫""忧郁"之类，而是结合哲学、美学、中国戏剧理论、现代与后现代文艺理论，对各种改编莎剧的学理分析。我们认为，在莎学研究中，要想取得突破性进展，一定要有全新的材料，从全新的角度进行探讨，甚至是从前辈学者不曾注意的角度深入研究后得出的结论，而这样的结论也不是预先设定的，而是经过深入研究得出的令人信服的结论。从上面所列举的一系列论文和学术专著就可以清楚地看到，长期从事莎士比亚研究的学者，且在国内外主流外国语言文学研究、戏剧研究、莎士比亚研究刊物上经常发表莎学研究成果的学者是中国莎学研究的中坚力量，他们不但在莎学研究上多有建树，而且以创新、厚重、理论基础扎实的莎学论著，代表了中国莎学研究未来的方向。

20世纪20年代以来的中国莎士比亚研究，以马克思主义为指导，吸收了西方文艺理论、西方美学、语言学研究的最新成果。在研究倾向上也表现为运用西方现代主义、后现代主义解构莎氏戏剧，并站在中华文化立场上重新建构对莎氏的认知。莎士比亚研究的生命力与其现代性有着极为密切的关系。如果我们忽视了对莎士比亚现代性的思考和研究，也就难以理解"不属于一个时代，而属于所有世纪"的莎士比亚剧作成为经典，至今仍然活跃于舞台，成为经典之中的经典的深刻的历史与现实原因。2014年适逢莎士比亚诞辰450周年；而2016年又时值莎士比亚逝世400周年，汤显祖与莎士比亚，昆曲与莎剧的比较研究成为莎学研究中的热点，其间涌现的一批从比较戏剧研究角度观照莎氏与中国戏曲异同的论著引人注目。

4. 对话：文化交流与互渐

耶鲁大学戏剧系教授大卫·钱伯斯认为，世界上的莎剧演出，无论采用何种语言，均以两种形式呈现：常规的形式和挪用的形式。前一种方式秉承欧洲现实主义传统，后一种方式则是将莎剧与本国的表演形式融合起来，或根据本国演出形式的需要对莎剧进行改编。莎剧通过话剧与戏曲改编在今天的中国声名远播，是此前任何一个时期都无法比拟的。

莎士比亚的现代性给我们的启示还在于，莎剧的未来在于非英语区的世界文化中的广泛传播，各种"异国莎士比亚"实验所提供的美学启

示，以及对于人性的深刻理解往往会超越一般的英语莎剧的演出。在跨文化的改编和莎剧演出中，往往使我们能够具体看到莎士比亚不同身份，以及我们自己在当下社会中的现代文化身份，对于"不土不洋"的莎剧改编，在西方人看来感觉很酷，他们看到的是颇具中国传统文化元素和后现代气息的莎剧改编。中国莎剧以各种不同的形式来演出莎士比亚戏剧，所有活动、创造，都在舞台上发出了独特的光彩，在莎士比亚与中国人民之间架起一座座美丽的桥梁。

中国舞台上的莎剧演出以现实主义和浪漫主义表现形式为主，兼及现代与后现代莎剧表现形式，以中华民族戏曲艺术形式为载体，以中华民族的审美特性为引领，在继承中国话剧、中国戏曲美学思想的基础上，以话剧和戏曲的审美特征及当代观众的现代审美取向为审美标准，有分析地吸收包括西方现代主义戏剧与后现代戏剧的表现方式，以中华民族艺术精神展现莎剧的艺术空间和心灵空间。这种改编采用写意与写实相结合的诗意象征语汇呈现莎剧的"诗化舞台意象"，表现出与西方莎剧、域外莎剧迥然不同的民族莎剧艺术特色。放眼世界莎剧舞台，中国莎剧正在以其独有的中国精神为莎剧注入新的内涵与活力。

我们的莎剧改编和演出早已摈弃仿古式的莎剧演出，而是在莎剧的改编中充分利用中国戏曲的优势，创造了世界上独一无二的莎剧演出形式，即使是采用话剧形式改编莎剧，也是接中国地气的莎剧。莎士比亚现代性就蕴藏在无限的改编与创新之中。无论是翻译、演出，还是众多的莎作衍生形式，都已经成为一种与传统形式相结合的后现代文化景观。

毫无疑问，中国的莎作翻译、莎剧舞台演出和莎士比亚批评已经成为具有中国特色莎学的重要实践与理论体系的有机组成部分，初步建构了中国莎学研究的理论体系。这种鲜明的中国特色正是我们的莎学赖以存在的基础和重要标志。如果我们的莎学研究只是跟在英美莎学后面亦步亦趋，失去了自我，那么还有什么价值呢？

20世纪50—60年代，我们基于俄苏莎学强调莎士比亚的人民性、莎作中的阶级与阶级斗争，莎剧演出严格到不走样地按照斯坦尼斯拉夫斯基戏剧理论排演，时代已经证明，这条路是走不通的。中国特色的莎学研究是在研究中自然而然形成的，是实践和理论相结合的产物，也是在中国社会、政治、文化、文学发展的实际，以及向西方莎学、戏剧理论取经的大背景下形成的，并非一朝一夕和"一厢情愿"的结果。我们的莎学研究不同于西方和世界上其他国家、地域的莎学，具有鲜明的中国特色、时代特色和民族特色。同时形成具有中国特色的莎学和建构这一体系的任务也可以说是任重而道远，而无论是彰显有中国特色的莎

学，还是建构有中国特色的莎学理论体系本身又是一个动态的过程，不可能一蹴而就，永远在路上，没有完成时。

回顾以往的成绩，我们可以清楚地看到，在近 200 年的中国莎士比亚研究、演出、翻译这一莎学总体框架内，中国的莎士比亚研究已经形成了自己的特色，不同于其他民族、国家的莎学研究，甚至凝结着近代以来反对外族侵略，争取民族解放，为中华民族的文化建设争气的可歌可泣的民族精神和气概。中国特色的莎学也是在不断发展之中的，就整个人文社会科学研究领域而言，建构有中国特色的莎学理论研究体系，还有待于"有中国特色莎学"这一宏大目标的进一步凝聚，以及莎学界同仁持续不懈地努力。

5. 聚焦于现代与后现代

从现代与后现代的角度对以往的莎学批评进行再批评，可谓新时代以来中国莎学批评的主要聚焦点。现代性是一个复杂的问题。我们应该把现代性的表现形式与现代主义区别开来。现代主义是现代西方的反叛性文学思潮，是现代西方名目繁多的反传统文学流派的总称，表现为现代西方人精神危机和艺术上的"先锋""前卫"特质。现代主义是一个历史现象，作为一个历史时期，现代主义已经成为过去。在艺术上，后现代主义是对现代主义的反动，与后期商业社会的出现有不可分割的联系，表现为现实朝着意象转化，而且融时间的碎片于永恒的现在之中。而具体到莎学的现代性，笔者认为，主要是要揭示莎士比亚与现代文化乃至后现代文化之间的关系问题，认识到莎士比亚及其莎学研究几百年里演进的轨迹，以及在新的时代莎士比亚给人类社会所提供的精神资源。这种莎士比亚的现代性应该指 20 世纪以来，直至当下莎士比亚与社会、文化、民族、政治、经济、文学、戏剧、艺术的广泛联系。

我们知道，威廉·莎士比亚的名字在 19 世纪 30 年代进入中国已经成为中国现代文化的代表。时代发展孕育着新旧更替、中西互融，文化价值观念之嬗变催生新思想、新文化，域外文学名著的译介引发文艺在内容与形式上产生沧海桑田之感叹；欧美典籍的译介和文化交锋，打开、改变了人们禁锢已久的思想，开创了崭新的中国现代文化和文学。而美善之所存、理趣之所蕴的莎士比亚作品传播就是经典输入的杰出范例。西方文化中的现代性与东方文化中的现代性都蕴含了与莎士比亚的某种关联。中国对莎翁的接受也是伴随着中国现代化的进程而发展的。我们可以这样认为，莎士比亚成就了现代文化，而现代文化也成就了莎士比亚，其经典性在现代文化中被推高到无以复加的程度。现代中国参与了

莎士比亚现代意蕴和经典的建构，在后现代社会，莎士比亚的现代性的一个明显标志，就是为商业社会所利用，在经典的符号下面，成为获取利润的有效工具，莎士比亚已经衍生出更多的品种，发生了无穷的变异。

域外莎学研究著作的翻译出版为中国学者带来了新的批评视角，例如阿兰·布鲁姆的《莎士比亚的政治》（潘望译）、肯尼斯·麦克利什的《莎士比亚戏剧指南》（曹南洋等译）、刘小枫和甘阳主编的《莎士比亚绎读》、大卫·贝文顿的《莎士比亚：人生经历的七个阶段（第二版）》（谢群等译）、宫宝荣和俞建村等译的《莎士比亚戏剧辞典》、刘昊译的《莎士比亚戏剧》、郝田虎等译的《莎士比亚与书》、杨林贵等译的《世界莎士比亚研究选编》、舍斯托夫的《莎士比亚及其批评者勃兰兑斯》（张冰译）、罗伯特·科恩的《莎士比亚论戏剧》（胡鹏译）、布兰德·马修斯的《剧作家莎士比亚》（罗文敏译）、奥德尔·谢泼德的《莎士比亚问题》（罗文敏译）、勒内·基拉尔的《莎士比亚欲望之火》（唐建清译）等。这些专著中一大批英国、美国、俄罗斯、法国等国莎学学者撰写的论文，是了解域外莎学理论研究的主要资源窗口。

作为现代主义来说，要么是后现代主义的对立面，要么就是后现代主义演进中永久保存的一种原型。后现代主义是对于封闭的抗拒，是旨在超越现代主义的一连串的尝试，是伴随着内容而出现的不加节制的形式，话语在叙事中有非常明显的作用，相对于原作来说，对过程更为重视，呈现为指涉性的断裂。笔者认为，莎士比亚与现代性的讨论将为中国的莎士比亚研究开创更为广泛、更加深入的理论视野，并且为外国古典文学研究提供某些有益的经验。我们可以从以下几个方面认识莎士比亚与现代文化之间的关系。

第一，莎士比亚对人类情感现实主义和浪漫主义，乃至表现主义、象征主义描写的独特方式，以及对人类情感放在社会环境之中的深入描述，莎士比亚作为人类共有的精神财富的公共性，即使是在现代社会，仍然会以现代主义与后现代主义的某种方式，通过互文、拼贴、变形、挪移、重构、解构映射出来，构成了莎士比亚传播的世界性。第二，作为一种文化范式和创作方法，莎士比亚的普世性已经成为各种戏剧风格、流派吸收他者导表演理论、经验的一份畅通无阻的介绍信，并演绎出了无数莎士比亚的副产品。第三，莎剧的搬演已经日益成为戏剧工作者磨砺风格、体现创新、追求创意、实现深刻的磨刀石，因此作为经典的莎作在审美上也就具有了某种标准性，人们常以成功地导演、表演过莎剧作为戏剧艺术成功、成熟的标志。第四，文本和舞台改编的多元性，这种多元性主要表现为，从形式与语境出发，拉开当代观众与莎士

比亚的距离；或者宣称遵循原著精神甚至细节的演出，希冀当下的观众能够重新回到莎士比亚戏剧产生的时代。第五，全球化与跨文化中的莎士比亚。第六，中国传统戏剧和莎士比亚戏剧之间的审美具有相当大的差异，这种差异导致了中西戏剧在艺术形式上的审美冲突。莎剧改编往往可以把这样的审美冲突化为各自艺术审美的优势。当然，以上六点，既有莎士比亚戏剧进入当下世界面临的共同问题，也有世界莎学研究的不同要求和共同特点，还包含中国莎剧、中国莎学研究的特殊因素。

与以往的莎士比亚研究比较，我们发现，在后现代主义那里，科学与艺术不再能从人类精神解放的宏大启蒙叙事中赋予莎氏合理性，而是通过现代性阐释莎作中对人性乃至对当代社会的启示。同样，莎士比亚在东方，也在世界莎学的范围内构成了莎士比亚的现代性。近年来，这方面的主要研究有想象东方：莎士比亚的亚洲、莎士比亚文化资本制造与中国、"哈姆雷特情节"在中国、亚洲莎士比亚研究定位、莎士比亚戏剧改编为歌仔戏、跨语言与跨文化的莎士比亚作品翻译、莎士比亚在中国：两个世纪以来的文化交流等。纵观莎士比亚在世界的传播历史，我们可以看到莎士比亚一度被视为一种新的现代力量，其现代意义甚至被用来作为腐朽、落后文化、文学，甚至旧思想的对立面。传播莎士比亚的译者、舞台工作者和研究者常常用莎士比亚来挑战传统守旧的价值观，莎氏成为先进文化的代表，甚至是商业社会的噱头。中国对莎氏的引进，总体上是出于自觉的拿来，而非西方文化霸权的象征和工具，是经典的代表和精神文化财富的象征。

莎学现代性的特点之一，即不仅在文化、文学、戏剧领域与人类的精神生活发生了紧密联系，而且当今的莎氏已经成为许多人文、社会科学涉猎的对象，而莎学研究自身结合哲学、美学、文学、戏剧，在全面超越新古典主义、浪漫主义莎学的基础上，不断从微观走向宏观，或微观与宏观并重，从单一学科研究走向交叉学科研究，由单纯理论研究走向理论与戏剧演出实践并重的研究格局，形成研究领域流派纷呈、蔚为大观的局面。

与前代莎评比较，20 世纪的莎评更多的不是以个人形式出现，而是以文学批评的流派驰骋于莎评研究中，例如现实主义莎评、心理分析莎评、意象—语意莎评、精神分析莎评、语言研究莎评、符号学莎评、后戏剧莎评等领域都颇多建树。文学、文艺理论与莎学的嫁接，正不断推动现代主义、后现代主义理论给出自己的莎学证明。从莎学研究的趋向来观察，我们就会看到，莎士比亚已经全面而广泛地介入人们的日常生活，既是经典的，又是芸芸众生的。莎士比亚已经成为宣示后现代身

份的手段和工具。而也恰恰是这种宣示，明白告诉了我们莎学研究自身与现代性，甚或后现代性有着难以分割的千丝万缕的联系。

随着现代主义和后现代主义理论的盛行，莎作也被各种理论所青睐，在西方文化的语境中，无论多么伟大的文学家、批评家、理论家，无论是多么晦涩、深奥的理论，莎士比亚都是永远绕不开的话题，已经成为各种文化、文学批评、理论阐释的理论基础和试验场。提到莎士比亚的普世性时，我们尤其不能忘记莎士比亚教育在英美及许多欧洲国家学校课程设置中的特殊地位，以及英语的流播为莎作带来的持续性的机遇。莎士比亚在域外获得的文学声誉，既取决于译者对其成功的重现，也取决于导演、演员天才般的搬演和改编，更在于研究者对其不断地发掘与解读。莎士比亚的剧作是体现他们批评思想的最佳文本。

6. 回溯历史：对莎氏普及与提高的研究

对莎士比亚的生平研究也是莎学研究的一个重要方向。因为莎士比亚生平资料的模糊和缺乏，对莎氏生平的研究必须紧密结合作品评述。这是所有莎士比亚传记共有的一个鲜明特点，也是梳理探讨莎氏作品思想与艺术、文艺复兴时期人文主义及其社会环境，同时代作家的重要方面。

无论是外国学者、作家撰写的莎传，还是中国学者撰写的莎士比亚生平传记，都概莫能外。莎传研究主要以翻译介绍外国莎传为主，以汉语著述莎传为辅。在莎士比亚生平和创作研究中，中国学者也发表了很多真知灼见。例如王国维的《莎士比传》堪称中国最早出版的莎士比亚传记。长期以来，这篇莎传在中国莎学研究中并没有引起学界的足够重视，在一些梳理中国莎学研究的论著中也没有注意到王国维的这篇莎传，缺乏对王国维这篇莎传的研究，这是一个有待弥补的研究课题。王国维在译介上的成就难以与他的再创作相匹敌，但厘清王国维对莎士比亚的认知仍然具有重要的学术意义。王国维的这篇莎传在那一时期介绍莎士比亚的创作和生平的传记中相当翔实地介绍了莎士比亚的生平和创作，为国人了解莎士比亚打开了 ·扇窗户。从莎士比亚在中国的传播历史来看，王国维的这篇《莎士比传》，可谓得风气之先的重要莎研文章，相较于同时代一些粗线条地介绍莎士比亚的文章，王国维在勾勒传主生平的同时，对其作品也进行了肯綮的评析。他的评介使当时的人们能够超越林纾将莎士比亚定位于诗人的说法，从文体的角度、戏剧的价值、美学层面、舞台演出的特点出发，使人们认识到莎士比亚戏剧的文学与艺术价值。因而，王国维的《莎士比传》在中国莎学传播史上具有

重要的价值，其对莎士比亚的介绍已经使当时的中国知识界了解了莎士比亚作品在文学与戏剧上的经典性，也纠正了林纾等人把莎剧剧本理解为小说的错讹。由于研究者眼光的局限，即便是在王国维之后，我们仍然可以看到，中国知识界对莎士比亚的认识还是比较模糊，对于莎士比亚本人及其创作仍然不甚了了，但是，王国维对莎士比亚的译介对人们正确认识莎剧、了解莎士比亚其人其作指出了正确的方向。对于王国维的《莎士比传》及其一系列晚清与民国时期莎学论著的再研究表明，新时代莎士比亚的批评让以往有所忽略的晚清与民国时期的莎学批评进入了更为全面和深入的研究层面。

1.3.3　艺术创新与文化消费

21 世纪以来，莎剧演出更为活跃，出现了互文、戏仿与解构的莎剧演出。在莎学现代性的框架之内，后现代性永远是一种当下状态。包括莎剧的舞台演出在内，几乎所有的莎剧都被以新的方法阐释，后现代激烈地质疑各种知识定论赖以形成的基础，情节不断被复制或增殖，莎剧在新文本的自我形成过程中，寻求对原作的吻合或解构，在暗喻或换喻中形成新的意义。后现代性包容一切品格也意味着其偶像似乎已经把文化资本的本钱消费过度了，标识着文化产品所标明或显示的自反性、反讽，将高雅与通俗因素游戏般地混合起来，成为反映人类心灵的思维活动。

观众寻求的是当下的莎剧演出所能提供的刺激。这是某种潜藏的情感的被激活，是某种隐秘的心理活动被淋漓尽致地揭示出来，是某种人生体验得到审美的重新建构，也是人性的一次彻底释放，而非一场历史的精确再现。尽管对这种演出还存在种种不同意见，但是这种解构式的莎剧演出对异质性和多向性的追求，对语言和话语中心作用的迷恋，在互文性、戏仿和拼贴的莎剧创造中，却受到年轻一代的欢迎，在艺术形式上显得或朴素或华丽，反映了观众追求多元的文化需求。而近年来被称为体现先锋实验精神的莎剧表演则以著名演员作为号召，演出受到了年轻观众的热捧。

1. "秀"——新时代莎剧的现代呈现

现代主义和后现代主义熟悉的明确表达中，被"分离的自我"演变为"在场的缺席"，暴露和隐藏同时并存。后现代性能够与当代社会、

艺术、政治潮流的许多倾向与思潮契合在一起。

我们认为，莎士比亚的现代性在当下可以表现为"秀"。"秀"是一种不同于西方审美经验接地气的形式创新。其实，在"秀"的名义下对莎剧的各种改编，从根本意义上也可以视为在当下语境下对莎剧主题、内容、艺术审美的现代表达，更是对以往莎学的再探索、再批评。

携世界莎剧演出潮流，我们看到，当今的莎剧演出可以说是利用各种艺术形式的改编，原封不动地搬演已经少之又少了，也难以普遍获得观众的认同。"秀"体现了莎剧改编的现代性，其精神内核是与当下社会紧密联系，在戏剧观念上，打破了单纯模仿西方莎剧的格局，既通过莎剧反映社会人生，表现人的价值尊严，也更为关注以审美娱乐大众、升华人格、陶冶情操。

"秀"主要在于通过阐释莎剧丰富的内涵，揭示莎士比亚与现代文化乃至后现代文化之间的关系，以及在新的时代莎士比亚给人类社会所提供的精神资源。"秀"是莎士比亚对人类情感以现实主义、浪漫主义、表现主义、象征主义，乃至后现代主义描写的独特方式，以及对人类情感的探密。"秀"联系当下社会，通过互文、拼贴、变形、挪移、重构、解构，映射出万花筒般的现实人生。"秀"作为一种文化范式和创作方法在当代大行其道，给观众带来的是多方位的视听娱乐享受。

莎士比亚的普世性已经成为各种戏剧风格、流派吸收他者导表演理论、经验的一封畅通无阻的介绍信，并且演绎出无数莎士比亚的副产品。"秀"体现了文本和舞台改编的多元性，这种多元性主要表现为，从形式与语境出发，拉开当代观众与莎士比亚的距离；或者宣称遵循原著精神甚至细节的演出，希冀当下的观众能够重新回到莎士比亚戏剧产生的时代。"秀"也是融入了后现代元素的莎剧演出，呈现的是互文、戏仿与解构的莎剧演出。在莎学现代性的框架之内，后现代性永远是一种当下状态。后现代强烈地质疑各种知识定论赖以形成的基础，情节不断被复制或增殖，在新文本的自我形成过程中，寻求对原作的吻合、解构或颠覆，并在暗喻或换喻中形成新的意义。"秀"也是不同民族审美艺术与莎剧全方位的深度融合。因为时代要求我们演出莎剧必须进行大幅度的改编。

现代性或后现代性对莎剧做出了各种各样的解释和演绎方式，既可以沿用传统的表现方式，也可以借助现代舞台技术和现代科技，或者借助中国戏曲丰富的表演手段创造出令人耳目一新的莎剧。后现代主义构成了文化的一部分，其仿制品从一般形式到主题和技巧都不缺乏，在力

图从艺术上表现那些不登大雅之堂的互文性与拼贴的莎剧时，对所有人来说，都具有消费的吸引力。

莎剧的现代性就是处于变与不变之中，而这一特性也正是莎士比亚的后现代性的明显标志。进入 21 世纪以来，国内的戏剧舞台上早已不满足完全遵循现实主义风格或浪漫主义风格演绎莎剧的路数，而是借用莎剧的故事，大胆吸收各种艺术形式来演绎莎剧。我们看到，由田沁鑫编剧、导演的《明》因改变了莎士比亚的《李尔王》角度和风格而引起了较大的争议。当李尔王走进中国，走进明朝的时候，他已不再是莎士比亚笔下的那个国王，而成了中国的天子。该剧突出了在江山面前所有的人都是过客，皇帝也不例外的理念，大胆采用了间离等舞台效果。该剧演出时，舞台上没有皇位，而是十几把一模一样的象征权力的椅子。这种表演把中国戏曲的精神"戏"与"戲"发挥到了极致，它的重点不在于"教"，而在于"乐"。

林兆华导演的《大将军寇流兰》（改编自莎士比亚的《科利奥兰那斯》）则通过大段诗化的独白及演员奔放不羁的表演与舞美设计的空间感、仪式感，以及摇滚乐队的活力，把悲剧英雄马修斯的性格刻画得异常细腻，在整体上颠覆了莎士比亚对人性的深刻把握。表演形式排挤了莎剧中的精神和文学内容，莎剧中的人文精神已经演变为表演形式和表演技艺的载体。舞台的豪华气势已经淹没了导演所期许的戏剧与人文精神，成了解构中的再解构。该剧引起争议较多的是采用摇滚乐解读莎剧，遭到强烈质疑，采用倾斜矗立的钢架、粗线条的桌椅、昏黄的灯光、粗布大袍的布景与服装设计，"既古典又现代"，以强烈的摇滚精神和金属气质给观众以强烈的视觉与听觉上的冲击，观众由此怀疑这是否就是莎剧。

2. 被追捧的大学校园莎剧

追溯中国话剧的发展时，我们还应看到话剧与校园戏剧有着难以割裂的联系。20 世纪初期的中国大学校园孕育了话剧，话剧在大学校园的发展成为推动中国走向新民主主义革命胜利的一支不容忽视的"生力军"。

不管社会和文化环境如何变换，莎士比亚戏剧一直居于中国大学校园改编外国戏剧的榜首。排演莎士比亚这样的经典戏剧，对专业戏剧团体的导演、演员、文本改编、大学戏剧专业教学和业余莎剧排演都提出了巨大而严峻的挑战，它考验着创作团队的创造性和想象力。如果我们今天对莎剧的演绎能够站在创新的角度，从人性、历史、当代视角对莎

剧进行具有想象力的阐释，那么莎剧尤其适合当代中国大学校园戏剧在继承民族文化传统基础，借鉴莎剧思想与艺术价值上的创新。

回顾中国现当代戏剧的发展脉络，我们就会清晰地看到，就整个中国现当代戏剧而言，对外国戏剧的跨文化改编，尤其是对莎士比亚这样的经典戏剧的改编和演出，并不占主流位置，其影响力也不如中国现当代戏剧舞台上那些已有定论的戏剧，深刻地影响着中国人的戏剧观和戏剧在中国现当代生活中所发挥的时代作用。在已有的中国戏剧史和中国话剧史的著述中也往往有意或无意地忽视外国戏剧，特别是莎剧的"西戏西演"与"西戏中演"这样的跨文化戏剧的传播。但是，我们的大学校园戏剧尤其是戏剧院校又往往把莎剧排演作为检验自己教学成果的毕业大戏，大学校园业余戏剧往往选择排演莎剧，这是为什么呢？

根据统计，改革开放以来，在全国的许多高校舞台上演出过的莎士比亚戏剧不在少数，甚至有一些高校已经把举办"莎士比亚戏剧演出"作为经常性的活动固定下来。在中国大学举办的"莎士比亚戏剧节"大多以英文演出，学院气息较为浓厚。虽然这些演出还显得稚嫩，但显示了大学生对莎士比亚、对戏剧演出的热爱以及对文艺复兴时期莎剧语言相对娴熟的把握。

在高校举办的莎士比亚戏剧演出活动中，尤以专业戏剧院校，如中央戏剧学院、上海戏剧学院演出的莎剧最受关注。在第一届世界戏剧院校联盟国际大学生戏剧节中，中央戏剧学院、印度国立戏剧学院、韩国中央大学分别演出了《哈姆雷特》；澳大利亚国立戏剧学院演出了《麦克白——疯癫》；墨西哥维拉克鲁兹大学演出了《麦克白》；保加利亚国立戏剧电影学院演出了《裘力斯·恺撒》；德国恩斯特·布施戏剧学院演出了《一报还一报》；乌克兰卡潘科－卡里国立戏剧影视大学演出了《奥赛罗》。针对这届戏剧节的演出，主办方还举办了"莎士比亚戏剧演出学术论坛"。2020年，上海戏剧学院的藏族版话剧《格桑罗布与卓玛次仁》(《罗密欧与朱丽叶》)、《哈姆雷特》，以及在"2020年国立剧专在江安"戏剧文化活动周推出的上海戏剧学院的话剧《暴风雨》，四川传媒学院改编《李尔王》的《盲》都产生了一定的影响，成为校园莎剧中的亮点。

3. 莎学批评中的文化自信与民族立场

中国莎学研究应该高举起自己的理论旗帜，中国莎剧应该具有自己的民族文化特色。大国莎学既要有海纳百川的宽广胸怀，也要有对中华民族文化的充分自信和鲜明的民族文化立场，既要充分吸收域外莎学研

究的成果，又要具有鉴别和批判的眼光，既不要盲目地跟在泥沙俱下的所谓域外莎学后面鼓噪，被一些所谓的新名词所迷惑，也应该在莎学研究中保持应有的刮垢磨光的学术定力和扎实严谨的学风，因为这是建构具有中国特色莎学理论的唯一正确道路。在莎学研究中订正讹误和从理论层面对莎学的深入解读只能依靠我们自己的莎学研究者踏踏实实的研究。

中国莎学是以马克思主义为指导，借鉴域外哲学、美学、文学、艺术等理论的莎学研究。21 世纪，中国莎学已经构成了一个更为宏大、更有诱人前景、更具学术价值，也更有学术前途的研究领域。在世界莎学研究领域建立有中国特色的莎学研究体系，跂而望之，嘤其韶华，这是中国的莎士比亚研究者、莎剧改编者所应担负的义不容辞的学术重任。

一种异国文化能否在当代中国寻觅到知音，最终取决于有没有寻找到超越时代和国界，而又特别为我们今天所需要和认同的人类文明智慧和精神素质。莎剧之所以拥有持久的生命力，是因为不同时期不同民族的艺术家可以从中找到根植于人性的内在需要，并获得时代精神和社会心理的某种感应。

把中国戏曲与莎士比亚融合在一起也将为戏剧美学开拓一个新的研究领域。在向中国观众展示莎剧的过程中，也是对不同剧种乃至一个国家戏剧水平的锻炼和检验，戏曲莎剧成为再创造的泉源和戏剧艺术新手法的实验场。

同时，中国舞台上的莎剧演出也成为最实际、最生动、最活跃、最具中国特色的莎学研究和戏剧研究。当代舞台工作者、批评家对莎士比亚的颠覆、兼纳、解构、重构、互文、拼贴、戏仿、重释是莎士比亚现代性、后现代性的明显标志。所谓的"后"学思维也将更加注重从文化政治的视角，即性别、阶级、种族、身体（所谓的"后四位一体"）重新审视莎士比亚。

全球化与跨文化的莎士比亚，现代性与后现代性交织的莎士比亚的出现已经是一个不争的事实。世界范围内的莎士比亚戏剧的演出与研究，正处于全面超越以往莎学研究经验和理论的过程中，对新古典主义、浪漫主义，乃至现实主义等莎学理论的这种超越，为文化、文学和艺术批评带来了更为丰富的话题，包括翻译批评，特别是对以往长期忽略的一些重要中国莎学翻译家的研究在内，也能让我们从更多的角度解读、认识莎士比亚的经典价值。

在新时代，我们也应该警惕把莎士比亚庸俗化、游戏化、贬损化的做法，警惕和反对在现代性与后现代的借口中，被边缘化、破碎化，甚

至最终消失。研究领域的拓展与研究方法的革新显示了思辨的活力。同时，我们在思考莎士比亚人文主义精神价值的同时，也要以更加宽容与放松的心态看待后现代社会与商业消费时代的莎士比亚，以更加欣喜、更为欣赏、互相学习、共同切磋，甚至是不乏批评、批判的态度对待跨文化的莎士比亚现代性中呈现出来的误读和消极面。

而现代主义或后现代主义对莎士比亚的解读，也许正是莎士比亚自身永远不会过时，拥有现代性的明显标志，而这种现代性也正是莎士比亚剧作人文主义精神的最好证明。

第 2 章
前沿戏剧

2.1 应用戏剧——戏剧的回身与前行

应用戏剧最早出现于 20 世纪末，它在世纪之交汇集了 20 世纪戏剧教育各流派的特点，在 100 多年的发展过程中，应用戏剧的实践在全世界范围内逐渐兴起，在发展的过程中应用戏剧衍生出了多样的类型与手段，同时在发展中也遇到了诸多的困难与挑战。应用戏剧作为一个新兴的交叉学科，一直存在着偏重实践、理论相对薄弱的问题。且应用戏剧的理论体系种类众多，笔者先从应用戏剧与戏剧的关系开始入手进行研究，从戏剧本质对"应用戏剧"进行定位；从"术语"诞生的角度使"应用戏剧"的概念具象化，对其方法和类型进行介绍；最后讨论应用戏剧对戏剧本体之间的互相影响与启发。

2.1.1 戏剧的回身

艺术的起源在学界一直存在种种假说，其中主要观点包括游戏说、模仿说、仪式说几种；戏剧的发端与古希腊时期的酒神祭祀直接相关。西方戏剧脱胎于酒神祭祀，祭司逐渐演变为戏剧舞台上的演员，而信众们逐渐从舞台上退出，成为坐在观众席上的观众。奥古斯都·博奥在他的《被压迫者戏剧》一书中曾提到从酒神祭祀到戏剧的发展史是一个从自由到不自由的过程。书中写道："在古希腊——就像在其他任何地方一样——人们在艰苦的集体劳动结束之后，总喜欢庆祝一番。为了使任何集体活动得以进行，纪律是必不可少的。完工之后，纪

律解除……劳动者们欢快地饮酒，欢歌起舞。人们畅所欲言，身心放松……希腊民众在收获后的欢歌起舞是自发的、发自内心的、创造性的无序。"（博奥，2000：2）在时代的发展和进步中，酒神祭祀一步步转化成为戏剧的过程，是进一步规则化的过程，因为要将自由控制在一定的范围之内。在丰收后劳作完的狂欢中，人们在户外畅快饮酒，忘情地扭动身体，在这样欢乐的庆典中，最初这些行为都是自发的。后来，舞蹈、音乐、戏剧等从中诞生了，人们开始设计动作与节奏、歌词与旋律，最初全然的随心所欲不复存在，人们开始在规则的范围内进行"被允许的定向爆破，这是文明的野蛮，是计时计量的欢乐"（博奥，2000：2）。

　　同时，规则被创造出来用以对整个群体进行职权的划分。如果说在祭祀过程中有祭司和信众的区别的话，参加狂欢的人们几乎都一样。在祭祀中，祭司主持整个仪式，带领信众进行祭祀的每一个仪式。信众听从祭司的指示，统一下跪、叩拜，一起发出呼号或陷入冥想，陷入由他们自己创造出的类似于"磁场"一样的氛围中，即"场效应"。虽然祭祀比起狂欢来说更加规范一些，但是每个参与其中的人，都还拥有平等参与的权利。这个原本属于每个人的权利到戏剧产生的时候却遭到了削弱。

　　由狂欢、祭祀发展到戏剧，是戏剧成熟的过程。在回望这段戏剧诞生之际的历史时，我们不难发现，戏剧的诞生或者说发展的同时是有代价的，就如同这颗星球上所有物种的进化需要付出代价一样。戏剧诞生付出的代价之一就是绝大部分人——观众——参与的权利。

1. 应用是戏剧的本质属性

　　时至今日，社会不断发展进步，不论是戏剧还是其他领域，人们都不愿意仅停留在观众席。20世纪是充满解放和变革的世纪，强烈的"自我意识觉醒"表现在人类社会的方方面面。托夫勒在《未来冲击》一书中提到我们正在从一种"肠胃经济"转向一种"心理经济"。他在书中预测，继服务业之后会有一种代表社会发展更高水平的经济兴起——体验业。电子竞技的飞速崛起和VR技术的发展无疑佐证了这一论点。孙惠柱（2011：8）在《第四堵墙——戏剧的结构与解构》一书中提到，戏剧是一个古老而且历来堂而皇之地运作的体验业。戏剧领域的"体验感"也在逐渐增强。德国戏剧家布莱希特提出了利用"间离"打破舞台与观众之间的第四堵墙，将思考的权利还给人们。自1938年《残酷戏剧—戏剧及其重影》出版以来，法国著名戏剧家阿尔托以及他的追随者

的理论和实践也体现出关注重心的转移：从舞台到生活，从演员到观众。稍晚一些，1974 年巴西的戏剧实践家奥古斯都·博奥在专著《被压迫者剧场》一书中提出废除"观众"这一称呼，他将参与戏剧活动的人命名为观演者（spect-actor），既是演员也是观众。观演者有时在台上表演有时在台下观看，此外最重要的是，观演者拥有了自己书写剧情和结局的权利。

　　戏剧教育和应用戏剧的发生和发展，同样显示出戏剧重心向观众转移的趋势。观众在这里找回了主动性与更加强烈的体验感。在几千年的戏剧艺术熏陶，以及教育理论与实践不断地发展之下，西方戏剧教育学从 19 世纪末开始出现雏形，20 世纪开始以教育和治疗为目的的戏剧实践在英国、美国相继出现，20 世纪 60 年代英国戏剧教育先锋桃乐丝·希斯考特宣告戏剧教育学学科成立。20 世纪末，大卫·宏恩布鲁克发起了戏剧教育领域"世纪末大讨论"，这场顺应时代而自然生成的疾风骤雨使戏剧教育界面临非常大的挑战，应用戏剧在这样的情况下酝酿出了自己的雏形。同时，应用戏剧这个术语将"应用"这个词从戏剧的功能中抽离出来作为一个定语定义出一种新的戏剧类型。

　　"应用"是戏剧的本质属性。从戏剧发端之初这一属性就非常明显，并且被人类运用得得心应手。不论是西方戏剧还是东方戏剧，戏剧的发端都与祭祀脱不了关系，而祭祀本身就是功能性的。西方戏剧发端于古希腊，戏剧在希腊城邦可绝不仅仅是一种欣赏的艺术样式。看戏是古希腊城邦居民非常重要的集体活动，是主流的娱乐项目。古希腊时期的政府部门也有类似于现代作品审查一样的流程，上演之前政府会对戏剧的题材进行挑选与约束。政府支持之下雅典的"悲剧大赛"意义非凡，在"悲剧大赛"中大放异彩的编剧能够获得民众心中强烈的威望，政治意味可想而知。古希腊政府曾一度为每一位进入剧场观剧的市民发放"观剧津贴"，观看戏剧俨然成了一种"刚性要求"。同时戏剧演出之前的一些仪式性的活动也很有趣，古希腊剧场的第一排座位和其他座位不同，带有靠背。第一排座位非常显眼，但第一排观众却不是达官显贵，而是在战争中牺牲了的战士们的孩子。这群孩子会在戏剧开演之前，穿着父辈的盔甲排成一排走入剧场，这一仪式之后戏剧才会正式开演。最早的戏剧没有被当作一项单纯的毫无功利性的以审美为唯一目的的艺术样式，在戏剧发端之初，它是古希腊城邦进行爱国主义教育和增强凝聚力的重要手段，重要且有效。戏剧在发端之初就具有非常强大的应用性，并且早期的人们也很充分地利用了这一点，这样的例子在戏剧发展的历史中屡见不鲜。

2. 既是回身，也是前行

对比古希腊戏剧发端之初和 20 世纪的戏剧实践，笔者认为 20 世纪至今的戏剧，不论是对戏剧的仪式性、互动性还是应用性的探索，从某种意义上都可以被看作对早期戏剧的一种复古，是戏剧的一个回身，因为这三种特性都可以从最早期的戏剧或者类戏剧的特性中找到。应用戏剧在 20 世纪末正式出现，不仅是西方戏剧教育学发展孕育出的必然结果，也是从内而外地契合了整个戏剧领域发展的大趋势。但是，仅仅把应用戏剧的发生和发展看作一种对过去的回顾，或者是某种简单的文艺复兴是片面的。

汤普森引用了奥古斯都·博奥举过的一个有趣的例子，博奥用数学与应用数学举例，数学家将数字从生活中抽离出来成为数学，而应用数学又让数学回到了生活本身而不再是一串数字。汤普森认为应用戏剧与戏剧的关系与之类似，戏剧本就来源于生活，应用戏剧让戏剧回到了本来，应用在了看得见摸得着的生活之中。这一回归的意义深远，就像盐从大海中提取出来，后来它被发现是人体必需的物质，便成了餐桌上的一种调味品。回归是像这样，并不是简单抓一把盐撒回大海。

历史的发展是一个螺旋上升的过程，螺旋与上升共存，既是复古也是探索。当今，科学技术飞速发展促使人们对于精神文明不断追求，自我不断觉醒，技术手段的日益成熟，越来越多的关隘和规则发生了变化。戏剧发展至今，现代戏剧中的仪式性和互动性较之于原始戏剧中的仪式性和互动性来说不单纯是复兴，而是一种进步，全然的复古是没有进步意义的。应用戏剧正是如此。应用戏剧中的应用源自戏剧本身，可以追溯到前戏剧时代。但是应用戏剧中的应用被提取出来，这里艺术性不再是戏剧的第一属性，因为关注重心的转移，应用成为此时戏剧的第一定语。纵观当代戏剧发展趋势，我们基本上能够得出如下结论：戏剧的发展与时代的发展是相契合的，人类的自我意识高度觉醒，体现在戏剧领域的方方面面。戏剧不仅从表现内容上日趋多元，在形式与手段上的变化更是能够清晰地看到这一趋势。这样的改变一方面是时代进步的需求；另一方面，也是对早期戏剧的一种回身。

2.1.2 应用戏剧是一个不断延伸的网络

上一节，笔者讨论了应用戏剧和戏剧之间的关系，应用戏剧在整个现当代戏剧实践的地位与意义，从戏剧本质的角度对"应用"二字进行

定位，从宏观的角度论述应用戏剧。具体到应用戏剧的产生和产生过程中的影响因素；应用戏剧具体所指，它与其他戏剧类型，例如戏剧教育之间的关系；对应用戏剧类型的介绍是本节讨论的重点。

1. 应用戏剧的产生

应用戏剧产生于 20 世纪末，它的出现既顺应当时戏剧发展的趋势，也符合当时的社会需要。从布莱希特到博奥，戏剧被赋予了强烈的政治属性，剧场被当作一个行使权利、获得解放的场所。从阿尔托的残酷戏剧开始，戏剧被寄希望成为一种创造生活真实的方式，希望观众能从戏剧中获得生活的信仰。谢克纳的环境戏剧让剧场可以存在于现实生活中目光可及的任何一个角落，之后欧文·戈夫曼著名的拟剧论和人类表演学理论的出现，将人类行为看作表演，从戏剧的角度研究生活。这让艺术与生活，尤其是戏剧与生活的关系变得密不可分。应用戏剧在这样的背景下应运而生，不仅仅是"将戏剧带给人们"，更是为人们所用。杨俊霞（2013：11）在《艺术戏剧与应用戏剧：同中之异与异中之同》一文中，将应用戏剧产生的社会历史原因进行了这样的概括："20 世纪戏剧改革的尝试与先锋教育家们主张学习过程民主化的尝试促成了欧美应用戏剧理论与实践的发展。在 20 世纪的戏剧领域，三个方面的持续探索对于形式多样的应用戏剧的发展至关重要：左翼戏剧运动、教育戏剧/剧场的发展以及社区戏剧运动。""应用戏剧"是 20 世纪末在欧美逐渐开始流行的戏剧术语，指的是存在于传统意义上主流戏剧或剧场之外的戏剧活动，尤其是那些能够使个人、社区、社会受益的戏剧活动（Nicholson，2005：2）。海伦·尼克森在《戏剧教育的重要概念》一书中指出："应用戏剧是一个包罗戏剧教育众相的总概念。她希望这个定义永远开放，以便为多种目的服务。她担心，一旦封闭这个术语的定义，将阻碍应用戏剧实践者创造力的发挥，而将应用戏剧界定为一个开放空间更有利于它的发展。"（转引自宋佳祥，2018：429）事实也的确如此，应用戏剧至今仍是一个充满争论的术语，就如同它的实践同样处于一个不断探索的过程中一样。

应用戏剧是在多种因素的综合影响之下产生的，不论是形式上还是内容上都贴合新时代人们对艺术的新需求。

同时，应用戏剧与戏剧教育的关系值得关注。应用戏剧是在戏剧教育领域发展的基础上产生的，研究应用戏剧不能忽略戏剧教育领域的研究。戏剧教育学是西方戏剧理论、西方教育学和教育心理学等几大学科共同发展下的产物。戏剧从起源之初作为一种公民教化，很大程度上发

挥着教育的功能。如果说人类的大部分行为都可以被看作表演，那么凡是可以被习得的、学会的行为都是表演。由此推论，学习的过程和表演的过程其实有着诸多相似之处，即表演和教育在某种程度上建立了强烈的联系，戏剧作为广义的表演范畴之中的重要组成部分，戏剧与教育的关系密不可分。

戏剧教育在发展过程中，与戏剧艺术产生了明显对立，甚至开始分道扬镳。这样的问题导致的后果是，在 20 世纪末轰轰烈烈几十年的戏剧教育实践一度一蹶不振，许多学校的戏剧课程到了几乎"灭绝"的程度。戏剧教育学不得不严肃地审视自身，做出改变。戏剧教育本来就是新兴的学科，新兴的学科需要不断进取、探索、实践与反思。正是在这个过程中，应用戏剧应运而生。人们发现戏剧可以在越来越多的领域里发挥作用，教育并不能够涵盖它所涉及的全部人群，大家开始去寻找一个更为适合的"形容"。这个新的概念就是应用戏剧，一个内涵和外延看起来更加宽广的术语就此产生。

2. 应用戏剧是一张没有织完的网

在"应用戏剧"这一术语诞生前，将戏剧应用于实际生活的实践多种多样，它们都有各自的名称。例如，"监狱戏剧"指的是以监狱内的服刑人员和狱警作为实践对象的应用戏剧类型，"戏剧治疗"指的是以特定患者作为实践人群的应用戏剧实践。还有一些实践活动，比如"论坛戏剧"和"一人一故事剧场"，它们则是以技巧来命名的。随着实践的不断深入，这些戏剧技巧被不断发掘，现今的常规技巧已有上百种，并且仍在不断发明创造中。在这些术语之中，使用最多的是戏剧教育。戏剧教育立足于戏剧与教育两大领域，但是不局限于这两个领域，形成了丰富多彩的戏剧教育类别。但是随着戏剧教育领域的不断发展，越来越多的类型如创造性戏剧、戏剧治疗、过程戏剧、被压迫者戏剧、即兴戏剧等逐渐出现。"戏剧教育"这个术语本质上还是按照实践人群进行命名而创造出来的术语，实践表明"教育"之限定，虽然涵盖范围很广，但是仍有局限性。

为了找到一个合适的术语，新的术语选取了这些以戏剧为手段和工具的实践中的一个共同特性——应用，来给这些辐射范围广阔的实践命名。"应用戏剧"这个词隐藏了宾语，也就是隐藏了被应用的具体指向，正是因为如此，应用戏剧可以用来描述这些众多的戏剧实践，因为这个本身没对戏剧实践做出具体的规定，所以充满不确定和发展性。有许多文章曾讨论过"应用戏剧"这一术语的内涵以及其合理性。汤普森

（Thompson，2003：10）给出了一个非常形象的比喻：

> 应用戏剧可以是一张大网，重要的是要筛选在撒网这个过程中被拉进来的那些做法。网络的比喻是深思熟虑的，因为应用戏剧把相关的领域集合在一起，就像它自己的领域一样。它是一个集合术语。这本书并没有试图给应用戏剧一个最终的定义，我认为这是一个声称实用的戏剧的有用的术语。它并不完美。这是一个在不同地方演出的术语，因此它会根据被抛出的地方的戏剧来捕捉不同的做法。

笔者同意汤普森的观点，应用戏剧像是一个网络，将各种方法和领域网络编织连接在一起。就像海伦·尼克尔森说的一样，她希望应用戏剧是一个永远开放的定义，以便于为多种目的服务。（转引自宋佳祥，2018：429）所以，"应用戏剧"这个术语是一张网，数量巨大的难以归类总结的应用戏剧类型是滑不溜秋的鱼，对于一大群鱼，网是最合适的，并且鱼的种类还在不断增多，网也在不断编织。

不过，"应用戏剧"一词本身存在悖论：如果一个术语具有很强的开放性，那么从另一个角度就说明了它的指向性较弱。换句话说，越是努力寻找一个能够符合所有实践内容的术语，那么这个术语的实际意义就越模糊，越缺乏具体指代。同时，应用戏剧的诞生难免会让人产生类比，会将应用戏剧对标于其他的应用科学，如应用数学、应用物理等科学，但是此"应用"是不是彼"应用"？争论的主题就非常容易回到大卫·洪恩布鲁克的那个著名的问句——应用戏剧是否真的可以"应用"？时至今日，这依然没有定论。

2.1.3　应用戏剧的类型

针对不同的实践人群有不同的应用戏剧类型，不同的应用戏剧常规技巧多种多样，而且在一个完整的应用戏剧工作坊中会同时运用到多种常规技巧。前面提到有的应用戏剧会有一个完整的戏剧作品，比如论坛戏剧、教育戏剧等，有的应用戏剧则只有过程，没有戏剧作品的呈现，如过程戏剧。然而随着应用戏剧的不断发展和成熟，越来越多的应用戏剧实践是两者的灵活结合，比如监狱戏剧或者社区戏剧。这些应用戏剧实践的方式可以灵活组合，在整个实践周期中既有"不要结果"的过程

戏剧，排一出小戏也是经常会有的事情，全在于设计者的设计。因此后文选择几个具有代表性的应用戏剧类型进行介绍。

1. 论坛戏剧

论坛戏剧是巴西导演、戏剧理论家奥古斯都·博奥"被压迫者戏剧"方法中的一种。"被压迫者戏剧"受巴西著名教育家、哲学家保罗·弗莱雷所提出的"被压迫者教育学"的启发与影响。博奥创造出一套崭新的"被压迫者戏剧"理论。他在自身的理论与实践基础上，从批判亚里士多德式诗学开始，建立了被压迫者戏剧理论体系。中国台湾学者赖舒雅于2000年将博奥的著作翻译出版，译为《被压迫者剧场》。这本书中，博奥第一次提出了"论坛戏剧"的技巧，作为被压迫戏剧理论中，将观众转化成演员的四个步骤中的第三阶段。剧场作为语言的最高一级表现形式，是将语言、意志等变为"直接行动"的核心部分。论坛戏剧在这样的背景中，作为"被压迫者戏剧"中最为核心的环节被创造出来，用以进行"革命的预演"，目的是消灭巴西的社会压迫。论坛戏剧起源于巴西，逐渐向西方国家传播，令人惊喜的是诞生充满了"火药味"的论坛戏剧，在一些政治空气相对于轻松的西方国家如美国、英国、意大利等，得到了广泛的应用与发展。

博奥的被压迫者戏剧将被动观看者转化为主动参与者的步骤有四个，分别是了解身体、让身体具有表达性、剧场作为语言、剧场作为论述。观众在整个被压迫者戏剧中从被动接受者一步步解放，解除枷锁直到主动自主行动……论坛戏剧是第三阶段"剧场作为语言"的最后一个步骤，在这个步骤中，实践人群已经转变成为观演者直接介入戏剧亲自行动。剧场作为语言阶段的前两个步骤分别是同步编剧法和形象剧场，这三个步骤对于观演者的要求是循序渐进的，实践人群逐步地深入舞台，从文本编辑到形象塑造直至最终亲自上场。

论坛戏剧操作流程的第一步是以某一个特定的主题创作出一出小戏，特定的主题可以从前面几个步骤的实践中逐渐获得，这部小戏必须清晰、具体地反映某个或某些亟待解决的问题。这出排练好的小戏在论坛戏剧的观演者面前完整地表演一次，在这个过程中观演者作为单纯的观众，观看并思考。第一次表演结束后，演员会将小戏重复演出第二遍。演出第二遍时，观演者可以在任何他想要喊停的时候举手喊停，甚至可以走上台去替换，将自己的想法化作直接的行动。此时舞台上的其他角色继续配合这位新演员演出。此时，舞台上的其他人不能轻易地妥协于"新方案"，要努力为这位观演者制造困难，就像在现实生活中的

实际情况那样。当这位观演者的参与演出结束后，原来的演员回到舞台上继续。从小戏的第二次演出开始，现场的每个观演者都可以举手喊停，走上舞台将自己的想法付诸行动，这其中的节奏把控以及秩序维持是由引导者（又被称为 joker）完成的，他的作用与主持人有些类似但又不限于此。引导者在应用戏剧中负责保障整个活动的顺利进行，往往保持中立，对整个活动起引导和控制的作用。当观演者充分、多次上场喊停然后亲自行动，并充分思考之后，引导者会在适当的时候结束论坛戏剧。

论坛戏剧与艺术戏剧有诸多相似之处，论坛戏剧和艺术戏剧都需要完整的剧本，只是论坛戏剧的剧本没有结局，大部分艺术戏剧的剧本有既定的结局。除此之外，论坛戏剧的剧本也要求矛盾冲突紧密集中，人物典型生动。

2. 过程戏剧

过程戏剧出现得要比应用戏剧更早一些，20 世纪 70 年代末英国戏剧教育学家塞西莉·奥尼尔最早提出这一概念。过程戏剧是在伯格森成长过程理论和怀特海"过程哲学"的基础上被创造出来的一种戏剧类型。成长过程理论指出，生活是一个没有终点的持续过程。戏剧不再是教育的一种工具，戏剧是教育的过程。过程戏剧的产生契合了戏剧发展过程中观众对于体验和参与高涨的需求。1992 年，《设计过程戏剧》一书问世，标志着过程戏剧成为一种主流的戏剧教育类型。过程戏剧有八个特点：

> 将隔离的场景单位有机地结合在一起；
> 进行主题探索，而不是随意地搞一个戏剧小品或短剧；
> 所发生的事件和经历不取决于写好的剧本；
> 关注参与者观点的改变；
> 所进行的活动都是即兴的；
> 不事先决定结局，而是在事件发展过程中寻找结局；
> 剧本通过行动而产生；
> 引导者在剧内和剧外活跃地开展工作。（转引自宋佳祥，2018：373）

"过程"这个词非常准确，相对于传统的艺术戏剧，剧本写作、导演构思、演员排练这些都属于过程，而最终的舞台呈现相对于过程而言

是结果。不论是戏剧、舞蹈还是音乐、电影，常见的大部分艺术样式都是结果的艺术。艺术的创造过程大多是在幕后完成的，很大程度上过程没有结果重要。大家关注的是最终呈现给观众的结果。过程戏剧最大的特点就是一反这一常态，在过程戏剧中过程就是目的，过程就是结果。在具体的过程戏剧实践中，首先要根据目的来进行过程戏剧的设计，比如实践人群的目的是增强语言表达能力，那么过程戏剧就会在工作坊进行的过程中设计各种活动，这些活动的目的都是增强实践人群的语言表达能力，可能最终工作坊并没有呈现一个完整的戏剧作品或者最终工作坊并没有得到任何形式存在的结果，但是这个过程戏剧工作坊的意义就是在工作坊进行的过程中，事先设定好的目的在过程中已经实现。

虽然过程戏剧是在教育戏剧的基础上发展而来的，但是显而易见的是，过程戏剧不单单在教育戏剧领域发挥作用。不同的故事、不同的主题会适用于不同的人群，过程戏剧的特点是，哪怕是相同的故事在不同的人群中实践，因为环境不同、探索的角度不同也会有不同程度的开掘。这令过程戏剧拥有十分强大的生命力和适应能力。

3. 监狱戏剧

监狱戏剧是一个泛指，有很多类型。有些完全由服刑人员排演，有些由专业演出团体进入监狱表演和协助工作坊，或者由服刑人员和专业演员共同演出。偶尔，在监狱之外公开演出的剧场也可以看到由服刑人员演出的戏剧，又或者是观众有机会进入监狱去观看监狱中的戏剧。导演阿曼多·庞佐于1998年在意大利沃尔特拉监狱开办剧场，这个剧场曾在全意大利进行过巡演，而在巡演过程中，这些作为演员的服刑人员，白天在外演出，晚上返回监狱睡觉。此外，还有一些监狱戏剧是基于作者在监狱排演的经历创作的成熟剧目，在普通剧场出演。中国监狱戏剧的实践者华东政法大学刑事法学院的张筱叶指出：概括地说，监狱戏剧主要泛指监狱中戏剧的参与和对其参与的研究，少数情况下也包括与社区矫正人员和重返社会的前服刑人员共同进行的戏剧活动。她在文章中对监狱戏剧史进行了介绍：

> 监狱戏剧实际的历史远比这个概念在学术界的出现要早。监狱戏剧最早的记录是1789年新南威尔士的犯人所排演的乔治·法夸尔的戏剧《招兵官》。1957年，美国加州的圣昆丁州监狱犯人因观看了一场《等待戈多》而自发建立了第一个监狱剧社，主要排演贝克特的作品。如今，意大利大约一半的监狱都有监狱剧团，欧洲其

他国家的监狱也常将莎士比亚、布莱希特等著名剧作家的剧本进行改编和演出，有些监狱的戏剧团还得以参加戏剧节展演。俄罗斯的领土国际戏剧节组织者在 2009 年邀请了英国戏剧兼电影导演阿历克斯·道尔到俄罗斯的一所监狱以他的表演训练法进行了三周的戏剧工作坊，并演出了由几个小故事组成的舞台剧。戏剧由此开始成为俄罗斯监狱中犯人改造工作的一部分，大部分监狱也有了自己的剧团，据悉首都莫斯科每年都举办监狱戏剧节。英国的监狱戏剧一直在实践和发展。除了以剧目表演为中心的项目外，大部分的项目都是以戏剧的形式来探讨具体问题，如沟通技能，孩子的抚育，重回社会，或是作为心理治疗的一部分。监狱戏剧在英国的特征之一是实践与理论的紧密结合，不少项目都是从大学的研究所中诞生的。其中最有名的机构之一就是监狱与缓刑戏剧中心（TIPP），1992 年由曼彻斯特大学两位讲师成立。中心针对犯罪行为与愤怒管理创作了一系列的戏剧活动和项目，同时也为监狱狱警和本科学生提供相关培训。（张筱叶，2016）

舞台是生活的缩影，监狱何尝不是社会的缩影。监狱戏剧种类多样，开掘空间广阔。监狱文化本来就是艺术气质浓郁的亚文化，在这样的情况下，监狱与戏剧碰撞出了十分耀眼的火花。在监狱戏剧实践中，首先，实践人群具有多样性；其次，实践内容与方式具有多样性。以实践人物为例，监狱戏剧的创作者和观众可以都是服刑人员，也可以是服刑人员表演而普通观众去看，当然反之亦可，甚至观众和演员都不是服刑人员。从实践内容和方式的角度，监狱戏剧作品可以有传统艺术戏剧的创作与演出，比如很多西方监狱都喜欢排演莎士比亚的戏剧，也可以是根据服刑人员的自身实际情况自编自演一些心理剧，还有很大一部分监狱戏剧是以服刑人员或者是狱警为实践人群，根据实际情况与遭遇等进行应用戏剧工作坊，从而改善和缓解服刑人员的状况。

除了在监狱中排演戏剧作品，另外一个板块便是在监狱中进行应用戏剧工作坊的实践。监狱戏剧的应用戏剧工作坊可以灵活地运用各种应用戏剧常规技巧。但是在工作坊的进行过程中也有一些注意事项。监狱戏剧因为实践人群与实践空间具有一些特殊性，在形式和主题的选择上也有一些需要注意的地方。比如说，面对服刑人员要保持衣着朴素，尤其是女性在面对男性服刑人员时，在工作坊的进行过程中要选择较为温和的热身运动，过于令人情绪激动的游戏需要避免。在工作坊进行过程

中，要密切关注服刑人员的情绪状态，循序渐进，不可操之过急等。如果不是富有经验的监狱戏剧工作者，往往会在很多细节中有难以避免的疏忽，因为大部分情况中，预想和实际情况总是有区别的。"监狱与缓刑戏剧中心"的创始人之一汤普森曾在书中指出，他在监狱戏剧实践中经常运用博奥的被压迫者戏剧中的技巧，尤其是被压迫者戏剧体系的一系列方法。一般情况下，在创作和排练过程中实践者会预设一些观演者可能会有的解决问题的方案，但是在一次关于艾滋病相关知识的讲习班中，大家发现服刑人员的想法和态度却和预设的有很大的不同。当时已经有一个标准的设置好的答案："如何有效防止 HIV 病毒的传染——使用避孕套。"但是实践过程并不顺利。当工作人们试图将"使用避孕套"当成一个解决方法去引导时，遇到了一些他们没有预料到的阻碍，下文是当时一些被记录下来的服刑人员的想法：

　　——使用避孕套。

　　——我们没有。

　　——使用避孕套。

　　——对于来监狱探视我们的伴侣来说，这些费用高得令人望而却步。

　　——使用避孕套。

　　——妻子在探监时，避孕套被卖给其他囚犯以偿还债务，你不能控制债权人使用避孕套。

　　——使用避孕套。

　　——在我死于艾滋病之前，我会死于暴力。

　　——使用避孕套。

　　——我们中的许多人已经是 HIV 阳性。（Thompson，2003：44）

这是监狱戏剧中很典型的例子，实践者很难做到设身处地，不论是进行监狱戏剧的实践还是其他类型的应用戏剧实践，深入地了解实践人群是一个很重要的课题。此外，监狱戏剧是一个较为敏感的领域，更需要经验和谨慎，但是不论是在监狱中的应用戏剧实践还是面对其他目标人群的应用戏剧实践，作为实践者我们总是在获得一个相对安全的位置后，想着去打破所谓的"安全距离"取得更加深入的了解，这不仅限于监狱戏剧，但是在监狱戏剧的实践中要尤为谨慎，这是一种保护双方不受伤害的理智态度。

2.1.4　戏剧的前行

1. 应用戏剧中的艺术诉求

20 世纪初以来，戏剧教育领域迅速发展，发展的同时也浮现了许多问题。为此，1989 年英国戏剧家大卫·宏恩布鲁克带头发起了一场关于戏剧教育的大讨论。面对当时的状况，宏恩布鲁克展开了犀利的批评，他一针见血地提出质疑："20 世纪以来形成的，以治疗和教育为目的的戏剧活动到底是不是戏剧艺术范畴之内的事物？它们所产生的效果和发挥的意义是否超出了戏剧所能产生的效果和意义的范畴？如果是，那么它们为什么要另立门户开展独立业务？如果不是，那它们为什么又盖以不同的新名称？"（转引自宋佳祥，2018：382）应用戏剧就诞生在戏剧教育发展过程中的这个重要节点上。应用戏剧自争论中诞生，在争论中发展，时至今日依然如此。

应用戏剧到底是不是戏剧艺术范畴之内的事物？答案是肯定的。应用戏剧本质上还是戏剧艺术，这与应用性并不冲突。究其根源，笔者认为是源于人们早先时候对于艺术特质的叙述。在很多论述中，我们经常会发现艺术往往被形容成非功利的，久而久之非功利和艺术性就有一种潜意识层面的对立。事实上，这是一种人为对立，艺术性与应用性本就是戏剧艺术乃至于艺术的属性，不是对立，而是共生。应用戏剧究其本质还是戏剧，应用戏剧脱胎于艺术戏剧，在实际的运用中存在许多相互重叠的部分，二者之间并非泾渭分明。

最重要的是，应用是戏剧的独特属性，而戏剧性恰恰是应用的撒手锏。也就是说，应用戏剧作为一种处理或解决生活中现实问题的工具，它最大的卖点在于艺术性。例如，一个简单且明确的诉求："让小学低年级儿童具有相对明确的性别安全意识"，第一种方法是通过老师讲课的方式讲述两种性别之间的生理差异，三令五申什么事情是危险的，不可以去做的口头性教育；第二种方法是让同学们阅读市面上相关的绘本，绘本中图画用一些有趣的比喻以及典型的情景和语言告诉孩子什么时候说不；第三种是用教育戏剧的方法，通过工作坊的形式建立富有想象力的规定情境，让孩子们接触具体可感，形象的知识，尽可能通过自己的努力去认识去判断。人们都更倾向于用后两种方式达到目的，因为比起照本宣科，更为具体可感的方式本来就更利于认知；其次对于性这类较为敏感的话题，不论是绘画还是戏剧都会有更加抽象、更加艺术性的表达。

2. 实现应用戏剧艺术性的方法与途径

应用戏剧种类多样，对于不同类型的应用戏剧，实现艺术性的方法各有不同，大致有以下三条途径：从常规技巧出发、从规定情境出发，以及从情节人物出发。

首先，从常规技巧出发，尽可能地选择行动性强、能激发想象力和表现力的常规技巧。在作用相近的常规技巧中，选择更为"诗意"的常规技巧。例如，"另一个自我""好天使和坏天使"这两个常规技巧都可以展现主人公内心矛盾的情绪，但是好天使与坏天使更有戏剧性，这两种常规技巧之间的区别见表 2-1：

表 2-1　两种常用技巧的对比

名称	另一个自我	好天使与坏天使
作用	使得内心情绪得以外化 放缓行动 解释内在与行为之间的逻辑 促进反思	外化内心情绪 放缓行动 展现思想影响行为的过程 促进反思
操作流程	这个常规技巧，是思路拍启的延伸，参与者通常两人一组，一个扮演角色，另一个扮演角色的思想；角色的思想对角色的语言和行为时内心的情绪和想法	这个常规技巧通常由三个人或者三的倍数的人数进行；当主角面临两难的局面时，两个天使站在主角的两侧，两个天使持对立的立场代表内心的纠结，为主角提供各种行动方案的建议；角色要在天使们的争论中做出行动；天使们也能够与主角相互回应

由表 2-1 可见，这两种常规技巧的作用有很大一部分重叠。在设计工作坊的过程中，如果考虑艺术性我们可能会更加倾向于好天使与坏天使。因为好天使与坏天使持有相反的立场，即冲突。角色需要在冲突中进行选择这便是事件。有了事件，一个基础的故事构架就此搭建。而且，冲突的三方之间的交流在对应角色的反应中很容易产生戏剧张力，也会产生很有趣的对白，或者是共鸣。

其次，从规定情境出发，要尽量设置充满想象力、引人入胜的规定情境。很大一部分应用戏剧工作坊是以引导者讲述一个故事开始的，通过这个故事为实践人群构造一个规定情境，之后实践人群就可以在这个规定情境中进行模拟实践。也就是，故事的空间、风格、好坏会直接影响规定情境的塑造。一个好的故事就是一个诱饵，能够让参与者即刻进

入规定情境。我们来看一些工作坊常用的故事：

第一类：

> 这是一个寒冷阴沉的夜晚。在孩子眼里，连星星也似乎比过去看到的还要遥远。没有一丝儿风，昏暗的树影无声地投射在地面上，显得那样阴森死寂。他轻轻地又把门关上，借着即将熄灭的烛光，用一张手帕将自己仅有的几件衣裳捆好，随后就在一条板凳上坐下来，等着天亮。第一束曙光顽强地穿过窗板缝隙射了进来，奥立弗站起来，打开门，胆怯地回头看了一眼迟疑了一下，他已经将身后的铺门关上了，走到大街上。（来自《雾都孤儿》）[1]

第二类：

> 故事讲述的是在一个叫圣马丁岛的地方，那里没有太阳，也没有月亮，只有日出前的微光。岛上的生灵都是绿色的，人也是绿色的。一天，岛上有两个孩子正在放羊，不知不觉就走到了山洞口，（放音乐）一阵好听的声音飘过来。那是远远传来的铃声，他们从没有听过这样好听的声音，他们跟着铃声，走啊走。突然，他们转了个身，他们就站在了阳光下。阳光晃得他们头晕，空气的流通，让他们又惊又怕，他们被吓得倒在了地上。当他们再次醒来时，他们发现自己被一群奇怪的人围住，那些人朝着他们大声叫喊着。于是他们想要跑开，但是在这样明晃晃的阳光下，他们根本看不清路，他们四处瞎摸着。两个小绿孩被萨福克郡的村民们带到公爵的城堡里，孩子们看上去非常饿，但是他们既不吃面包也不吃肉，只是大声地号哭。最后很偶然的情况下蚕豆被拿进屋子放到了桌子上，他们似乎立刻提起了食欲，开始剥开豆荚大嘴大嘴地吃蚕豆，男孩看上去很悲伤，而且很虚弱，很快就变得非常憔悴。[2]

上述两个素材，第一个是对经典文学作品的挖掘，这是应用戏剧中常用的一种素材类型。选用经典作品的原因有二：第一，经典作品不论是在内涵上还是在艺术价值上，都具有较高的水准；第二，经典作品一般反映的都是普适性的问题，在新的时代、新的背景下会有新的开掘。

1—2 素材来自加拿大维多利亚大学劳伦·吉科与 2017 在昆明的过程戏剧工作坊实践。

尤其是一些寓言故事、剧本等，会经常用于应用戏剧工作坊的规定情境建设。第一类不需过多赘述，实践者可以通过不断阅读各类经典小说、戏剧、童话和语言去寻找故事；第二类是实践者需要掌握的最主要的故事类型，一个好的实践者要学会不断寻找好的故事，那么好的故事需要符合哪些标准呢？以上面的例子为例，适合运用在应用戏剧规定情境设置的故事需要：篇幅短，内容有趣，能快速吸引人，最重要的一点是要经得起挖掘。好的故事必须能吸引参与者顺着故事的线索往下发展，有时候是一个两难困境。故事可以是多角度的，没有正确或错误答案的，最好是落脚点到人、人性上，让参与者能够参与到故事中，提出质疑，不断进行更深层次、更多角度的思考。以第二个素材为例，这个"小绿孩"的故事，经常被用来讨论"在新环境中的适应与接收"之问题，在实践中主要指向的是学生在新环境中的困境与对策，比如如何适应新学校、新同学、新科目。然而在当时的实践过程中，基于"小绿孩"这一故事启发了下列几种不同的思考。

> 一个新环境意味着什么？
>
> 生存是什么？
>
> "与众不同"代表着什么？
>
> 接受一种新的生活方式代表着什么？
>
> 什么是害怕？
>
> 什么是"歧视"？
>
> 什么是接受不同的生物？

好的故事就像上述材料中列举的一样，可能没有确定的结局，具有发展的多样性，引人入胜，值得挖掘。很多时候太过于具体和写实的素材反而不适合。原创出这样好的故事是有难度的，所以实践者要勤于观察和思考，碰到好的素材就记录下来。

最后，从人物情节出发，需要进行剧本创作的应用戏剧要严格把控剧本质量。上文提到过，艺术戏剧和应用戏剧并没有泾渭分明的区别，实际上它们之间有相当多重合的部分。常规技巧源于艺术戏剧，很多应用戏剧类型中都包含完整的戏剧演出部分，并非所有的应用戏剧都像过程戏剧一样，比如监狱戏剧、教育戏剧、论坛戏剧等。以论坛戏剧为例，它以一个较为完整的小戏作为开端，小戏的水准极大程度上决定了整个论坛戏剧最终的成果。那些高水准的论坛戏剧的小戏同时也是高水准的艺术戏剧。论坛戏剧的小戏首先要引人入胜，否则整个论坛戏剧一

开始参与者就会走神，同时小戏需要将情节和冲突集中，因为小戏一般不会太长。小戏在内容上要将想要表现的主题高度凝练，并且能够引起人的共鸣，因为最终是参与者上台对小戏中的人物和情节进行改写，剧本本身要有那种让人动起来的力量。好的论坛戏剧小戏剧本发人深省，用小的体裁入木三分地对某个主题进行诠释。这就需要创作者在前期做足准备，在创作中做好足够的演练，方才能够达到理想中的效果。

2.1.5 应用戏剧对戏剧的一份答卷——关于如何从舞台走向生活

应用戏剧的出现如同人类煮沸海水提纯出了盐，除了把盐再撒回大海之外，盐还走到了人们的餐桌、浴室、医院。那么，应用戏剧脱胎于戏剧的同时，又为戏剧本体带来了什么？给人类的精神文明怎样的启迪？戏剧发展到今天经历了几千年的演变，随着人类思维和认知的变化，戏剧的舞台上各色流派你方唱罢我登场，内容与形式交互变化一直到今天。人类精神文明是文艺繁盛的内在滋养，在科技和战争的双重催化下，今天的人们自我不断觉醒，精神追求逐渐攀升；多元的文化与视角使得大家的目光不再那么集中，传统的艺术样式的舞台光彩难以如初，艺术家们努力地走下舞台试图走向生活。应用戏剧作为戏剧的一个新兴类型，它在发展自身的过程中，同时给予戏剧发展一些启示。

1. 从内容上的介入到形式上的介入

戏剧的发展过程中，与主流戏剧不同的戏剧作品不少，但是能够做到打破，或者说冲击主流戏剧的都会给人们留下深刻的印象，甚至会成为下一个时期的潮流。从戏剧流派的演变过程就可以看出，现实主义戏剧流派之后下一个兴起的是象征主义戏剧，象征主义之后是表现主义。而这些流变往往是由一个个造成轰动的现象级作品引起的。更久远一点的有高乃依的《熙德》，它打破了古典三一律，让理智战胜情感。更近一些的则有贝克特的《等待戈多》，支离破碎的情节和语言揭示荒诞的真实。在这些具有先锋性质的作品中，我们发现不同的作品有时候具有相同的内核。举例来说，早在贝克特之前，萨特也写过与《等待戈多》精神气质相似的作品。萨特作为"存在主义哲学之父"，为了宣扬他的哲学思想写了《死无葬身之地》等一系列作品，但贝克特的《等待戈

多》《哦，美好的日子！》却是体现存在主义哲学、荒诞派的经典巨作。很大一部分原因在于，萨特的作品只是在内容上表达了存在主义哲学，他所采用的形式依旧很传统，没有和内容相匹配。贝克特的作品没有长篇大论，也没有精巧的情节，他并没有试图表现任何意义，却恰恰准确地表现"存在本身毫无意义""生活便是虚无"。他的《等待戈多》在形式上最能够贴合存在主义内核与荒诞派的特点。

用同样的逻辑去看现当代的戏剧探索也很有趣，布莱希特希望通过"间离"打破"第四堵墙"让台下的观众获得独立思考的能力，他将戏剧看作推动社会进步的工具。阿尔托认为"残酷戏剧"能够表现生活表象之下的真实，戏剧要启示甚至引领真实的生活。博奥将戏剧当成"革命的预演"，让人们在戏剧中探索真实社会的"解决方法"。这三者都是在非常积极地用戏剧实践改变社会，前两者和博奥的区别，类似于萨特与贝克特的区别。布莱希特的戏和阿尔托的戏，在舞台上演出，不管这个舞台是皇宫还是在破旧的车库，它都还是舞台，观众慕名而来，相聚于此，坐在或站在台下，大家通过剧情进行交流。而博奥的戏剧实践没有剧场，也不需要剧场。博奥和助手与农村的人们生活在一起，互相交流、分享，当发现当地人在生活中面对的问题时，鼓励他们用自己的身体和语言表现出来；当问题被表现出来以后，鼓励人们用自己的方法去积极地解决问题。他们会用一出小戏作为演练场，你想怎么做，就上台怎么做。两者之间最大的差距是形式上的差距。当代的戏剧实践努力走下庙堂，走入生活，关注着身边的每个人的生存，想要改善最普通的民众的生活，只是"变"的手段不一样。传统戏剧更多的是从内容上介入，应用戏剧则是从方式上介入。应用戏剧在生活的方方面面，各个领域逐渐深入，直接介入生活作用于各种具体的问题，这样的方式可以给艺术戏剧表现方式的多元化以启发。

2. 观众权利的回归

观演关系一直是当代先锋戏剧实践的一个重要内容，人们在实践过程中察觉观演关系存在一定程度的固化，演员和观众在"第四堵墙"的两边，你演我看，你看我演。布莱希特用"间离"打破"第四堵墙"，不断地"跳入跳出"让观众和演员、角色和演员、观众和角色存在交流。这是对于观演关系的一种实践。形象地说，这是在"第四堵墙"上开了一扇窗户，改变了它之前相对封闭的情况，但是观演关系"你看我演"的主体依然如旧。随后越来越多的中外戏剧实践者不停地在观演关系的问题上进行新的实践。格洛托夫斯基提出"神圣的演员""神圣的

戏剧";谢克纳的《1969 年的酒神》中需要观众上台参与，共同孕育酒神诞生。如果观众不能很好地参与其中，场内气氛达不到酒神出生的要求，那么酒神就不会出生。笔者将这类先锋戏剧的实践集中在观众权利的回归之上。戏剧活动中有诸多权利，如创作、演出、观看等。在戏剧发展的过程中随着戏剧的成熟，观众一步步让渡出自身的权利，最终只剩下观看的权利。在当代的戏剧实践中，观众的权利在一点点回归。布莱希特的戏剧实践给予观众思考的权利，格洛托夫斯基、谢克纳等人给予观众参与的权利。近年来的一些沉浸式戏剧尝试着在给定的范围内给予观众创作剧情的能力，如《今夜无人入眠》改编自《麦克白》，整个演出空间是一栋楼，不同的观众会被随机地分配在不同的楼层以不同的角度开始剧情。在观看过程中，观众可以自由走动，或者停在一个地方。观众可以选择自己怎样去观看，但是观众的参与不会影响整个剧情。

应用戏剧之所以观演关系更为灵活，首先是因为它模糊了观演之间的界限。博奥把参与他戏剧实践的人称为观演者——既是观众，也是演员。观演的身份自由转化。这样的现象在应用戏剧中是一种常态，每个参与者既可以上台表演，也可以从旁观察，书写剧情与结局。这时与其花费笔墨去阐述观众的权利如何回归，不如用博奥的说法更为直接和干脆：废除观众。应用戏剧中没有演员，没有观众，人人都是参与者，也就是说人人其实既是观众也是演员。应用戏剧的实践过程中的每一个环节作为参与者都拥有参与的权利。正因为如此，应用戏剧的观演关系极为灵活，它消解了观演之间的障碍，直接走出了剧场，废除了观众。

3. 关于集体创作

提到集体创作，最先会想到姆努什金——她在布莱希特的戏剧思想影响下，领导太阳剧社集体创作了反映法国大革命的作品《1973 年》。赖声川和孟京辉早期的创作手法和风格也有很多集体创作的元素。赖声川的话剧《暗恋桃花源》就是在他和演员在剧场中一边聊天一边排练中产生的。"集体创作"这一词曾经在先锋戏剧的实验与探索中出现频率甚高，但是随着时间推移逐渐被人舍弃。毕竟集体创作需要演员和导演同时在场，用很长的时间思考讨论、反复排练，对于商业戏剧来讲这是一种成本巨大的创作方法。另外，不是每一个集体创作出的作品在质量上都能够得到保证，在这样的情况之下，集体创作不复如刚出现之时那般神采奕奕。

但是在应用戏剧中，集体创作是一个非常常用的创作方法。集体创作相对一般的戏剧创作方法而言，花费时间长，效率低。但是换一种角

度思考问题，集体创作中最为核心的内容在于集体创作这个过程本身，与之相比最终的呈现结果要位居其后了。以过程戏剧为例，过程戏剧并没有一个完整的最终呈现，但它的意义在于实践人群在实践的过程中已经获得了他们想要的东西。国内也有学者将应用戏剧和集体创作放在一起，讨论集体创作方法的变化：集体创作对传统戏剧创作方式最大的突破在于不再将剧本作为一剧之本，同时"导演"也有了向"戏剧活动的引导者"的转变。当越来越多形式的空间成为演剧的场所，观演关系的深刻变化便使得对戏剧功能的认知和实践产生质变。新的创作方法自然要结合新的演出方式，就像集体创作的核心在于使戏剧从"可观看"向"可思考"过度，最终变为"可参与"的审美活动。

集体创作不止一种，集体的组成范围广阔，包括演员、观众、导演、编剧等。谢克纳《1969 年的酒神》是一种集体创作，因为观众参与了进来，所以不到演出的当下不能预测剧本最终的结局，观众参与了演员的创作这是一种集体创作。姆努什金《1973 年》是集体创作，它是在导演引导着演员共同不断地即兴创作记录、拼贴和组合中诞生的，这也是一种集体创作。应用戏剧的集体创作恰恰将这两种特性都包含进来了。首先，应用戏剧的集体创作在创作过程本身就放置了非常大的注意力，集体创作的过程所焕发的巨大能量没有被浪费；其次，应用戏剧的集体创作过程不仅只有导演和演员，它将观众／参与者也拉入了集体创作的大营，并且参与者在其中发挥着十分重要的作用。应用戏剧的集体创作是一种有效的集体创作，不仅因为这集体中包含了观众，也因为应用戏剧在集体创作中不会忽视过程的价值本身。

2.2 "国家剧院现场"与"现场戏剧"

21 世纪以来，英国、法国和澳大利亚等国政府先后发布了号召本国戏剧界面对和适应新媒体技术对戏剧影响的产业报告。产业报告在肯定新媒体技术对戏剧产业推动作用的同时，也警告了新媒体技术将对传统剧场产生的冲击。在此背景下，西方戏剧界纷纷开始探索传统戏剧与新媒体结合的方式。在这些探索和实验里，"现场戏剧"成为最成功的一种形式。所谓"现场戏剧"，指以卫星网络等技术手段，将戏剧演出影像在电影院面对观众进行直播的一种形式，上海戏剧学院常称它为"戏剧电影"。在这一领域，英国国家剧院的"国家剧院现场"（NT Live）项目成就最高、影响最广。该项目不仅为全球现场戏剧提供了模板，还为现场戏剧提供了一套相对成熟的标准。然而，现场戏剧在取得商业和

艺术成功的同时，也引起学界的争议。这种争议主要体现为对现场戏剧的现场性及其内部元素整合路径的质疑：戏剧审美是否会因为影像的介入而异化？"现场戏剧"的现场性是否还是传统意义上的现场性？"现场戏剧"指向的究竟是戏剧的未来还是剧场戏剧的终结？针对以上问题，本章节将从"现场戏剧"的源头、内核与艺术语言等方面，对其进行展开解读和分析。

在论述开始之前，首先需要对概念进行界定。"现场戏剧"的概念至今尚未完全稳定。在它快速发展的十余年中，其定义也在不断调整和变化。英国国家剧院的官方主页将"现场戏剧"概括为"在剧场现场观众面前拍摄戏剧演出，针对（影院）大荧幕进行优化……直接同步地向英国、欧洲和北美直播"的戏剧演出影像；帕斯卡尔·艾比希（2019：4）则认为，"现场戏剧"的核心特征应当是"在剧场空间内，在'现场'的观众面前摄制而成"。在本节的论述中，笔者将结合国家剧院和艾比希的定义对"现场戏剧"概念进行界定，视其为"以电影院为主要放映场所，以影院观众为主要服务对象，在剧场现场观众面前摄制并向影院观众进行同步直播的戏剧演出影像"。

2.2.1　"现场戏剧"的探索之路

"现场戏剧"是技术发展到一定阶段后出现的概念。它所承接的是西方"影像戏剧"这一传统。所谓影像戏剧，指经过前期拍摄和后期剪辑，以录播的形式面对影院进行放映的影像，包含剧场电影和演出纪录片等。"现场戏剧"正是在影像戏剧的基础上发展、演进并最终独立出来的艺术形式。影像戏剧的小高峰出现在第二次世界大战后，其背景是影视技术的成熟和战后政府扶持下的艺术复兴。以英国为例，战后英国政府为强化对艺术行业的扶持，设立了专门机构和基金，其中就有当时的英国艺术委员会。该委员会在作品遴选中将公共价值和易传播性作为评审的重要指标。换句话说，委员会将重点支持能够借助新技术广泛传播艺术作品的对象，从而使艺术更有效地惠及普通民众。因此，为规避商业风险和获得政府支持，战后英国出现戏剧界与电影界合流的潮流。当时，彼得·布鲁克、彼得·霍尔和托尼·理查森等著名导演都曾将自己的戏剧作品摄制为电影或电视作品，也出现了《仲夏夜之梦》《玫瑰战争》这样的成功范例。影像戏剧凭借其易传播性和观剧的便利，使很多剧院在此过程中建立品牌和获得影响力。到 20 世纪 60 年代，"两大

公共剧院：彼得·霍尔 1961 年领导的皇家莎士比亚剧院和劳伦斯·奥利佛 1962 年领导的国家剧院，已成为媒体关注的中心"（Greenhalgh，2019：22）。皇家莎士比亚剧院和英国国家剧院以作品的质量和数量（特别是莎剧演出）逐渐脱颖而出，成为影像戏剧重要的内容提供者，也为其未来成为"现场戏剧"重镇打下了基础。整体而言，影像戏剧与"现场戏剧"的不同体现在播放形式、观演关系和艺术语言三个方面。首先，影像戏剧播放的均为录像，而非现场影像。影像戏剧不具有"现场戏剧"式的现场性和直播属性，因此其审美与普通舞台纪录片无异，也无法带来"现场戏剧"所特有的仪式性和对现场性的体验。其次，影像戏剧不摄入观众。无论是剧场电影还是演出纪录片，都不重视对观众的拍摄和呈现。因此，影像戏剧所建立的，仍是电影式的、封闭被动的观演关系。最后，影像戏剧缺乏稳定的风格与艺术语言。影像戏剧尽管历史更长，但始终没有形成统一的形式和美学体系。由于影像戏剧内部戏剧与电影元素的冲突，其表演方法和镜头语言总是在电影化和舞台化两种倾向之间摇摆不定。例如，《愤怒的回顾》为靠近电影审美而过度使用特写和近景，使得舞台式表演在镜头下显得浮夸；《奥赛罗》为靠近戏剧审美，使用黑面秀式的化妆和空旷的极简布景，一定程度上又与影像的写实性产生冲突。因此，影像戏剧的整体艺术成就有限，也很少有艺术革新的热情。

然而，在影像戏剧中有一部作品却因其超前性和实验性引起了学界的注意，这就是理查德·伯顿主演的《哈姆莱特》（1964）。该作品使用 7 台摄影机拍摄多场演出，再将多场演出的录像剪辑、组接为一部完整作品后向全国电影院播出。尽管并非直播，但该剧具备了诸多"现场戏剧"的元素。在电子视觉等新技术的支持下，理查德·伯顿等人雄心勃勃，试图借这次实验创造出一种新的艺术形式："《哈姆莱特》商业与概念设计的核心，是对转瞬即逝的剧场'现场性'的复制和在全国范围内对剧场'现场'体验的重现。"（Worthen，2010：127）根据制作方的安排，该作品将在限定时间内于全国各电影院放映，然后所有拷贝将被销毁。通过上述安排，制作方将最大限度地维护演出的现场感与易逝性，从而"如同电视一般将遥远的奇观引到身边……还能保留那种转瞬即逝的、媒介化的'现场'体验"（Worthen，2010：128）。正如理查德·伯顿在该作品的宣传短片里所言：你将看到的是从未有过的作品。你将体验到从未体验过的即时感和在场感。这是属于未来的戏剧，将于今天在你眼前呈现。从以上信息中，我们可以看出 1964 年版《哈姆莱特》与"现场戏剧"的目标是一致的。它们都试图通过电影和戏剧的整合，将

"现场"和"仪式"带回已对此感到陌生的影院观众中去，进而创造出一种全新的观演关系和艺术形式。

遗憾的是，1964 年版《哈姆莱特》并未获得成功。不仅影院观众反应冷淡，学界和业界的评价也不高。1964 年 9 月 24 日的《纽约时报》评论称，它只能算是一部记录舞台演出的影片。因为表演和导演使用的都是舞台技巧，电影所常见的构图的灵活、剪辑的流畅和声音的和谐均不见于该剧中。这一评价基本上是准确的，指出了《哈姆莱特》一剧失败的根本原因：技术和观念层面上的不成熟。

从技术层面上看，该剧的最大问题在于它仍被定位于服务剧场观众，而非如"现场戏剧"般服务影像观众。因此，其镜头语言和摄影技术的运用极为保守，并未根据影院观众的审美做出必要的调整。例如，为适应戏剧式的舞台调度，该剧过度使用全景和中景，镜头总数相对于三个小时的时长偏少；镜头的切换组接只服务于交代基本信息和突出重要演员，无法在艺术层面上辅助舞台表演；该剧的收音设备受技术条件限制，使台词损失了部分舞台表现力。最终，此版《哈姆莱特》在尚未形成稳定艺术特性的情况下，只能为影像观众提供一套在各方面劣于剧场体验的文化产品。这样的"次等"体验，自然无法令其与真正的剧场演剧抗衡。它的失败也提醒了主创者，真正的"现场戏剧"必然需要一套完整独立的编、导、演体系以及与之对应的艺术语言。

从观念层面上看，该作品并未真正建构起"现场戏剧"式的现场性。尽管主创们已意识到现场性的重要，但《哈姆莱特》并未带给影像观众足够的现场体验。例如，影院是在现场演出结束一段时间后放映的演出录像，然而主创者并未意识到延后对"现场"体验的损害，也未针对这一点做出制作和宣传上的调整；影像缺少对"正在发生"的即时性的渲染，也没有对剧场所在环境空间的足够表现，自然无法令影院观众产生对空间的想象和对现场的感受；剧场观众在该剧中虽然在场，甚至影院观众能清晰听到现场观众的咳嗽与笑声。然而，两类观众却没有任何在时间、空间或情感上的连接，反而强化了双方的隔离感。对此，理查德·霍恩比（2011：196）评价道："你会过度地意识到演出现场观众的存在，但同时你还会意识到你不是其中一员。"霍恩比对这种"隔离感"的评价准确地指出了该版《哈姆莱特》与"现场戏剧"的差异所在。因为"现场戏剧"的现场性，需要依托于影院观众和剧场观众对剧场仪式同时异地的参与。现场性与社群体验的缺失，使该版《哈姆莱特》只能停留在影像戏剧与"现场戏剧"之间，难以再进一步。

通过比较影像戏剧与"现场戏剧",我们便能明白"现场戏剧"是从怎样的基础上发展而来,也能够明确革新的方向。整体而言,从影像戏剧向"现场戏剧"的转变,是从录制影像转向直播影像,从剧场中心转向影像中心,从观影活动转向剧场仪式的转变。在此过程中,理查德·伯顿推动了戏剧演出的影院高清放映,斯图尔特·伯格探索了低机位拍摄和多景别运用,罗宾·劳尝试了带观众拍摄和对定场镜头的运用。可以看到,尽管影像戏剧存在种种局限,但主创们的探索与实验却从未停止,其成果将为后世"现场戏剧"的发展提供经验和验证。

2.2.2 对"现场戏剧"的改造

1. 对"现场戏剧"标准定位的改造

影像戏剧的困境和学界关于"现场性"的论争,令"现场戏剧"探索者开始认识到仅仅将演出转录为影像是不够的。换句话说,"现场戏剧"必须有一套完整的观念与技巧来指导创作,才可能走出一条新路。然而受限于技术和市场环境,这一继续探索的过程颇为漫长。直到20世纪末,"现场戏剧"都没有在体系建构上有质的突破,仍然是影像戏剧模式的延续和微调。不过,这一进程在21世纪突然加速。这种加速是因为新媒体技术的发展和戏剧市场环境的变化。

进入21世纪,西方戏剧界开始敏锐地感觉到新媒体技术对戏剧的冲击。西方多国政府的艺术部门均对戏剧与媒介的整合进行了调研:2008年澳大利亚政府发布名为《不要惊慌:数字技术对表演艺术的冲击》的报告。该报告认为:"毫无疑问,电子技术的持续发展将影响表演艺术产业,并且强迫他们改变目前的(经营和创作)模式……全球的表演艺术公司正在以电子技术转播现场表演、提升利润、扩大渠道、培养观众和深化与消费者的关系";对此,英国艺术委员会资助的调查报告则如此表述:"(戏剧的)'现场——影像'的革新为艺术家、制片人、导演和公司提供了形成新观众群的机遇,也带来了对传统戏剧形式可能性的重新评估。它还针对戏剧的本质和未来提出了疑问,(它所问及的)包括技术的运用、市场的风险与艺术的危机,以及极为关键的现场集体体验的核心地位。"21世纪以来,"现场戏剧"的探索不再像过去那样是少数艺术家或制作人的个人实验,而成为得到政府支持的文化产业发展的寻路。因此,无论是纽约大都会歌剧院,还是英国国家剧院的直播

项目背后，都有其国家艺术委员会和政府艺术扶持基金的身影。于是，内（影像戏剧的探索）、外（政府层面的支持）环境的变化使得"现场戏剧"发展逐渐走上"快车道"。

进入 21 世纪之后，英国两大公共剧院都先后进入"现场戏剧"阶段：2009 年，英国国家剧院在艺术总监尼古拉斯·希特纳指导下正式启动"国家剧院现场"项目，并且迅速获得成功。然而，"国家剧院现场"项目的推进并非一路坦途，而是在争议和怀疑中一路走来。在项目立项之初，以希特纳为代表的艺术团队对这种新形式有很多疑虑：希特纳（2017：269）认为："我知道它不完美，我知道它并不是戏剧。"它只是戏剧的影像，这种影像真的能够承载戏剧的厚重与神圣吗？他进一步提出疑问，镜头的介入会不会使演员无形中改变表演方式？如果镜头语言必然会改变舞台表演的分寸与尺度，那么这种改变会不会带来戏剧表演的电影化和艺术降格？"现场戏剧"会不会挤压剧场戏剧的生存空间？会不会在审美过程中潜移默化地改造观众，进而动摇剧场戏剧的根基呢？

从以上问题可以看出，希特纳等人有着戏剧工作者清醒的危机意识，他们预见到"现场戏剧"发展道路上将会出现的歧路与障碍。那么，英国国家剧院如何应对和化解这些矛盾呢？从 2009 年至今的实践来看，国家剧院主要是从明确核心、制定标准和确定方向三个方面入手。

1）明确核心

"国家剧院现场"在强调"现场戏剧"复合属性的同时，将戏剧确定为"现场戏剧"的核心。于是，国家剧院官方主页便有了这样的表述："国家剧院现场不是试图将一部戏剧拍摄为电影，而是将一场演出忠实地捕捉和呈现出来。"希特纳也曾反复向主创者强调"现场戏剧"本质上"是对一场戏剧演出的呈现"，因此戏剧不应被影像过度侵蚀。戏剧的核心地位，不仅体现在对外宣传的口径上，还体现在相关制度和工作流程上。国家剧院影像部门与戏剧部门的关系，正是戏剧在"现场戏剧"中地位的体现。镜头导演罗宾·劳曾这样概括整个流程：首先，镜头导演会完整地观看一场试演或排练，然后设计摄影机数量和设置位置；其次，镜头导演会和舞台导演开会讨论，确定风格和整体拍摄计划；接着镜头导演会花 3 到 4 天研究演出录像，并在此基础上写出镜头剧本；再次，镜头导演会进行一次直播试演，导演在指挥车上指挥摄影机的镜头运动和切换并将演出拍摄下来；最后，也是最重要的工序，即镜头导演和舞台导演一同观看直播试演成片，由舞台导演指出问题提出要求，对镜头剧本做最后的修改。从整体安排上来看，留给镜头导演的

时间非常有限，正式演出前他真正能够介入的完整排练通常只有两场。而在整个过程中，舞台导演拥有更大的权力：他有更长的排练期和更高的权威，他可以决定舞台整体风格，并直接干预镜头呈现的形式。换句话说，至少在现阶段的"现场戏剧"中，镜头导演的艺术创作服从和服务于舞台导演。国家剧院的镜头导演提姆·冯·索美伦甚至在采访中表示：镜头导演的任务"是记录，而不是创造"。通过制度安排，国家剧院现场保障了艺术创作的核心，仍是承载戏剧审美的舞台导演和演员。

2）制定标准

"国家剧院现场"将现场性视为"现场戏剧"的灵魂。对现场性之神圣地位的维护，渗透到"国家剧院现场"从制作到发行的所有环节中，并在一系列严格的标准里体现出来。第一，直播标准。"国家剧院现场"的直播分为两类：国内直播和海外直播。国内直播的是借助卫星技术向全国电影院同步播放的演出影像。在此类直播中，延迟可以忽略不计，也是最标准的"现场戏剧"；而海外直播则受限于时差无法完全同步播出。那么，"国家剧院现场"会严格地在时差范围内进行延后的"准直播"。这种"准直播"需尽可能完整、连续，与现场影像高度一致且"未经任何剪辑"。通过以上方法，"国家剧院现场"确保了即使在延时情况下，仍能以特定禁忌与程式维持观众对现场性的想象与体验。第二，播出形式。"国家剧院现场"主张"现场戏剧"应保证其播出的同步性与连续性。为此，"国家剧院现场"在早期有严格的限定，主张以影院为主要观剧场所，抵触可打断或暂停的播出形式，包括网络观看和 DVD 观看。由此可见，国家剧院领导层对现场性的神圣有清醒的认识。国家剧院项目主管大卫·萨贝尔曾说，现场戏剧"最令人激动的是对剧场现场性的保留，与观众一同观看，与他们一同反应。这些元素在荧幕上成就了国家剧院现场，（其成功）正是因为它身上有着戏剧现场的基因"。这表明国家剧院主创者完全理解"现场戏剧"的真正价值所在。尽管此标准在后期因市场压力和观念改变而有所松动，疫情期间的网络播映更是引起很大争议，但至今"国家剧院现场"仍然保留了很多制作和放映上的禁忌，并且极为谨慎地对待 DVD 发行（尽管可以带来巨大收益）。因为主创们非常清楚，现场性是"现场戏剧"的灵魂，而这一点需要以特殊的标准和制度来维持和守护。

3）确定方向

英国国家剧院主创们尽管强调"现场戏剧"以戏剧为中心，但与此同时他们也在不同场合表示，"现场戏剧"在未来将发展成为一种带

有"文化事件"属性的全新艺术形态。例如，"国家剧院现场"制作人艾玛·凯斯认为："现场戏剧"是"一种新的艺术形式，它保留了舞台戏剧的整体性。不同于传统电影，我们捕捉的是一场包含戏剧本质的演出。影像播放仍保留了'事件'的特性：你购票与他人共同观看，而台上的表演者与他们的观众情感相连。"大卫·萨贝尔也认为"这种直播已经成为一种戏剧和电影的混合形式"，且作为独立的形式已形成稳定的观众群并取得了艺术上的成功。"这些直播正在建构起一个新的现场艺术形式，它既不是电影，也不是戏剧，而是二者的复合体。"（Bulman，2017：287）以上观点，说明国家剧院对"现场戏剧"的未来有清晰定位。这种定位意味着"现场戏剧"可以不必完全依附于戏剧或电影，也不再被视为传统戏剧的替代品或直播电影的分支。此定位，也开始得到越来越多专家学者的认可。针对"现场戏剧"所发展出来的独立性，英国国家科学技术艺术基金（以下均简称为 NESTA）在其发布的报告中评价道："国家剧院现场的现场直播已经不再是一个简单的放映活动，而是一个特殊的（文化）事件。"帕斯卡尔·艾比希和苏珊·格林哈尔（2018：7）也认为："（现场戏剧的）观众在观看时并不能影响播出，更不能影响表演，但近距离、即时性、新视点带来的强烈'在场'感受，以及（参与者）因为物理和网络空间的相邻而产生的归属感，使他们能够超越物理空间的间隔，而共同分享对一场独特的、转瞬即逝的文化事件的体验。"尽管"现场戏剧"的完全独立还有待时日，但"现场戏剧"在发展中越来越凸显出其独特性。这一发展方向的确立，使"国家剧院现场"主创者最终摆脱"现场戏剧"身份归属的迷茫。"现场戏剧"也将在既不依附传统戏剧，也不被当代影像文化所覆盖的前提下，找到自身的准确定位。

2. 对"现场戏剧"戏剧内核的改造

在走向新艺术形态的道路上，"现场戏剧"的内部整合面临一个巨大的矛盾，即戏剧与影像的冲突。一方面，国家剧院强调戏剧在"现场戏剧"中的核心地位，在制作流程上确保影像服务于戏剧。另一方面，国家剧院又非常清楚影像作为内容的载体，也必然介入和影响内容的生产。那么，如何处理戏剧与影像之间的关系才能最终使二者走向融合呢？"国家剧院现场"对这一矛盾的化解，采用的是影像向戏剧隐性渗透的策略。一方面，影像放弃过于突出的外部形式。例如，影像对时间和空间的重建、镜头的复杂运动和导演在叙事中的强烈在场。确保镜头在"现场戏剧"中的作用，是大卫·萨贝尔所说的"微妙而不见形的"、

索美伦所说的"不为人所注意的"、托尼·格雷克－史密斯所说的"感觉不到镜头存在的"。另一方面，戏剧内部的结构、节奏和叙事却接受影像的渗透和改造。影像以其特质间接地影响戏剧的呈现，以确保演出符合影像叙事的基本原则，适应影像叙事的特殊节奏，从而"优先服务当晚的影像观众"。

对"现场戏剧"内部这一整合策略和整合效果的理解，最终还是要以具体案例为依托。2015年"国家剧院现场"版《哈姆莱特》是当年票房最高，同时也是争议最多的一部作品。它被剧评界评价为电影化作品。电影化这一标签，既说明该版《哈姆莱特》内部整合的成果，同时也点明了它引起争议的原因。事实上，为适应镜头和影像观众的审美习惯，该版《哈姆莱特》确实对莎士比亚原著进行了全方位的改造。这种改造，主要体现在调整结构、凝练台词、简化主题、转换节奏和强化镜头语言这五个方面。

1）调整结构

在结构上，该剧的调整主要体现为将主线高度集中在哈姆莱特一人身上。此外，该剧将重点场景前置，并且有意识地改变莎士比亚"正（雅）—谐（俗）"交替出现的内部结构以统一风格。首先，该剧的开场为原创内容，大幕拉开时哈姆莱特便已在舞台上哀悼亡父。借此修改，主创者将主角的登场提前，并借他与霍拉旭的对话把全剧主要矛盾迅速向观众揭开。此举旨在让角色尽快建立与观众的情感关联，使不熟悉莎剧的观众能够迅速理解剧情。同时，开场以哀悼亡父的行动和《自然男孩》的歌词（潜文本）确定全剧情感基调，并提供人物的例证性信息。其次，该剧提前让波洛涅斯告知国王哈姆莱特的疯病，并将哈姆莱特和奥菲利亚的"尼姑庵"场景前置，罗森格兰兹和吉尔登斯吞的登场后置。借此修改，该剧使大臣试探、同学试探、恋人试探事件形成三个相对独立完整的小单元，而不是如原著般三个事件相互交织形成互相阻滞和交替上升的关系。此举旨在将舞台事件凝练集中，形成段落感和场景完结感。最后，该剧争议最大的一个结构变化，是"生存还是毁灭"段落的前置。这一独白在原著中发生在哈姆莱特安排好戏中戏，试探出真相之后便要弑君的情境下。这一独白在本版《哈姆莱特》中，发生在哈姆莱特与波洛涅斯关于鱼贩的对话之后。从效果来看，该修改是为了避免打断戏中戏场景直奔复仇而去的张力蓄积，让主线的行动线索更清晰和统一。从以上调整来判断，该版《哈姆莱特》是将原著多线并进、庄谐混杂的宫廷百态式结构，改写为电影中常见的热开场、平缓叙事、小高潮、反复推进、大高潮的五段式结构。五段式结构最大优势是主线清

晰、行动集中、事件分布合理以及影像观众对此结构的熟悉，劣势则在于过于程式化而缺少延展和丰富的空间。从结果来看，该剧显然放弃了原著的复杂结构，而选择了更为影像观众所熟悉的叙事结构。

2）凝练台词

在台词上，该剧的修改方式主要有三种，即删减、转移和新增。第一，台词删减。删减主要集中在以下几处：哈姆莱特对本国纵酒习俗的部分评论、哈姆莱特对奥菲利亚的调笑、哈姆莱特对鬼魂的质疑、波洛涅斯的部分絮叨、王后为哈姆莱特辩解的部分台词、卫兵侍臣的部分台词。从以上删减来看，该剧试图将全剧重心放在复仇主线上，所以减少一切与主线无关的线索和次要人物信息。第二，台词转移。该剧中出现了多处台词转移。例如，原著第三幕第一场吉尔登斯呑的"他也不肯虚心接受我们的探问"台词，改为由国王说出；原本第三幕第二场国王的"你过得好吗？哈姆莱特贤侄"对话段落，改为由王后说出；原本第四幕第五场国王和王后回答雷欧提斯质问的台词被对调；最后一幕，王后临死前的台词："那杯酒，那杯酒；我中毒了"，改为由霍拉旭说出。如果台词删减多出于篇幅的考虑，那么台词转移则必然是导演意图的体现。从效果来看，以上修改意在简化人物形象并强化类型性格，例如放大国王的狡猾虚伪和王后的脆弱被动。第三，新增台词。通常在莎士比亚经典作品排演中，主创者对剧本可以删减，但修改则需要谨慎，而添加台词则需要极为谨慎。因此，从新增台词中就可以清晰地看到导演强烈追求的舞台效果。例如，在原著戏中戏场景中投毒戏演完后，国王直接受惊离场。而在本版《哈姆莱特》中主创者为戏班演员增加了两句台词："啊！奸贼，奸贼，脸上堆着笑的万恶的奸贼！世上竟有这样奸恶的兄弟！"第一句来自《哈姆莱特》第一幕第五场，尚可算台词的转移；第二句则来自莎士比亚另一部作品《暴风雨》。此处修改，显然是导演试图加强第一幕鬼魂揭秘与戏中戏试探两场戏之间的逻辑关联，尤其是让不熟悉莎士比亚的观众能够理解国王为何对投毒场景有如此强烈的反应。从以上台词的各种修改，我们可以清晰地看到该剧力求使剧本更通俗易懂，且主创者有对主线清晰、行动集中等原则的强烈追求。

3）简化主题

经典戏剧通常有厚重的历史文化内涵。它有超越时间的对人性的揭示，但未必能够紧扣当代观众的情感脉搏。为使主题与当代观众情感对接，该版《哈姆莱特》将原著中哈姆莱特对生命和存在的困惑改为青年面对成长与成人世界的困惑，试图以更具当代性的"个人探索"主题引

起影院观众的情感共鸣。历史上哈姆莱特的角色魅力，来自人物本身的复杂和多义。多义性虽然可以增加戏剧和人物的厚度，但在影像消费的环境中却可能带来理解的歧义和审美的不畅。因此，该版作品刻意将哈姆莱特的忧郁归因于"丧父和信仰坍塌带来的迷茫"，将主题简化为"成长之痛"。甚至为使主题更加平实和易解读，导演从外部引入音乐作为引领观众进入主题的手段：该剧使用纳特·金·科尔的歌曲《自然男孩》开场，而这首歌曲的歌词成为理解主人公的一把钥匙。歌词大意如下：

> 曾经有这么一个男孩，一个奇怪的、着了魔的男孩。
>
> 他们说他穿过陆地和大海，流浪在远方。
>
> 他眼中有羞涩和悲哀，但也有智慧的光彩。
>
> 然后有一天，充满魔力的一天，他与我相遇。
>
> 我们畅谈，谈论国王和愚人。
>
> 他告诉我，你所能学会的最伟大的事，是爱人和被爱。

这首爵士风格的歌曲是西方观众极为熟悉的作品，不断出现在《天才瑞普利》《红磨坊》这类表现"成长与痛苦"的电影作品中。而这些作品的主人公多为敏感、多思的"男孩与男人"的结合体。因此，音乐在此处积极参与叙事，构成了有效的潜文本，它将复杂的传统主题转换为当代观众可感受、可理解的"个人"主题。观众会迅速地被它引入到导演所设定的人物情境和人物情感中。导演将其对主题的理解以音乐和潜文本的形式嵌入戏剧中，从而不见形地影响了观众的审美体验。主题的简化，有削弱原著厚重之嫌。然而从"现场戏剧"的影像审美来看，主题统一却有利于保障其叙事的清晰和完整，有利于找到和当代观众共鸣的情感连接点。该剧以流行音乐为一部经典戏剧作品点题，更点明了主创者试图降低观剧门槛，以配合影像观众审美习惯的意图。

4）转换节奏

该剧的舞台节奏也被调整以适应影像。这种调整体现为整体节奏的加快、人物行动的收紧和情绪段落的放缓。第一，整体节奏的加快。"影像观众"和"剧场观众"对节奏的感知是不同的。在传统剧场戏剧中，重点台词会被重音、停顿或特殊调度凸显出来，从而形成特殊的节奏变化。很多作品中的经典停顿更被视为极具戏剧魅力和张力的瞬间。但"现场戏剧"却没有这样的余裕，因为在剧场里充满张力的沉默在影像中却可能沉闷得让人无法忍受。因此，主创者淡化处理了一批本应以

停顿或大调度来处理的重点台词以加快节奏。例如，原著戏中戏场景里哈姆莱特在嬉笑中突然话锋一转："您瞧！我的母亲多么高兴，我的父亲还不过死了两个钟头。"此言在舞台上会引起全场静默，是打在母亲和群臣脸上一记响亮的耳光。但在该版《哈姆莱特》中它被处理为哈姆莱特与奥菲利亚的普通对话，以避免打断场景情绪的完整与整体叙事的流畅。第二，人物行动的收紧。在原著中哈姆莱特并非坚定果敢的复仇者，而是不断怀疑和犹豫的忧郁王子。这种特殊个性，使原著节奏有丰富的变化。例如，原著第一幕最后一场哈姆莱特的"唉，倒霉的我却要负起重整乾坤的重任"，意味着他从复仇的狂热中冷静下来，开始意识到其使命并不仅仅是杀人。此处节奏为之一滞。然而，在该版《哈姆莱特》中这段台词仍延续了前面复仇情绪的高昂；原著中哈姆莱特痛责自己并安排好戏中戏之后，仍在犹疑不定："我所看见的幽灵也许是魔鬼的化身。"然而，在本版《哈姆莱特》中此处质疑鬼魂的台词删除，显然导演试图淡化哈姆莱特身上的犹豫和多疑，使其更符合一个主动主人公的形象。第三，情绪段落的放大。原著中哈姆莱特的困惑与探求是全剧的核心。莎士比亚对哈姆莱特的爱情并没有花费太多笔墨去描写。然而，在该版《哈姆莱特》中导演刻意以音乐、灯光和前后节奏变化所强化的，恰恰是诸多情感段落：当疯了的奥菲利亚与王后对话之后，她在情绪性音乐中缓缓赤脚走向舞台深处，观众的怜悯和同情被推到顶点。不仅如此，该剧还在此处加入了原创情节，王后打开奥菲利亚的皮箱发现里面大量与哈姆莱特相关的照片。在整体加快舞台节奏的情况下，导演却刻意放缓情绪性片段的节奏，这说明导演意在找到现代观众能够共情和共鸣的情感支点，从而让影像观众能够从情感而非理性层面理解和进入本剧。

5）强化镜头语言

"现场戏剧"通常反对影像直接介入舞台表演。故镜头的介入方式，是作为舞台表演的"潜文本"隐藏在影像背后。这种介入虽然不见形迹，却能以电影语言"编码解码"的方式建立与影像观众的连接，影响影像观众的审美。本版《哈姆莱特》中的镜头语言相比《费德拉》有明显的进步，同时也比略显激进的《弗朗肯斯坦》更加成熟。这种进步体现在两个方面。第一，镜头开始以多种方式参与叙事。在哈姆莱特与奥菲利亚关于贞洁和爱情的激烈交谈中，主创以镜头切换的速度变化形成特殊的影像节奏。这种影像节奏独立于舞台节奏，但同时又间接地影响观众的情绪体验和对场景的解读；戏中戏之后国王跪地忏悔，低机位仰拍使影像中的人物面部变形而直指其内心的焦虑，黑暗空旷的天幕和人

物面部的对比强化了祈祷段落的神圣性与戏剧张力；雷欧提斯叛乱破门而入时，镜头迅速从中景拉远至远景以放大环境缩小人物，从而向观众直观地揭示国王的渺小和内心的虚弱。第二，镜头运动开始变得空前复杂。这种变化意味着影像与戏剧结合程度的提高。尽管受限于剧场空间和不得干扰舞台表演的原则，本版《哈姆莱特》只能运用简单的推镜头、拉镜头、横移镜头等。然而在有限的条件下，主创们仍以镜头的简单运动传递出丰富的信息：推镜头对心理内容的强化，拉镜头对疏离和理性场景的渲染，横移镜头对信息的逐次披露和对悬念的营造都使镜头真正构成了服务于舞台表演的潜文本。在众多运动镜头中，摇臂的运用特别值得注意，本版《哈姆莱特》创造性地使用摇臂，拍摄出多组具有独特戏剧效果的"剧场长镜头"。例如在接见戏班场景中，就出现一个极具意味的长镜头处理：哈姆莱特在此处有一段审视内心的精彩独白。伴随这段独白的，是 3 分 24 秒持续不间断的镜头跟拍和行云流水般的景别流转。通过连续、完整和精心设计的运动拍摄，摇臂镜头将王子的心理过程真实细腻地呈现给了观众。

从"国家剧院现场"的整合策略来看，影像对戏剧的渗透是全方位的，从结构、台词到舞台节奏都有针对影像观众审美习惯的调整。然而在允许影像渗透和改造戏剧的同时，"国家剧院现场"却力求避免直接改变戏剧演出形态，仍然希望保持戏剧表演的本真和原貌。这两个目标之间，必然会产生矛盾。以上两种观念在实践中的冲突、对抗和进退，正是"现场戏剧"内部体系尚未完全稳定的表现。基于以上原因，"现场戏剧"内部整合必然长期面对"戏剧为主，影像为辅"框架下二者的碰撞与磨合。两种艺术形式在"现场戏剧"中的博弈是动态的，同时也是有益的。因为它是"现场戏剧"内部元素通过博弈和划界，最终找到平衡点的必经之路。

2.2.3 对"现场戏剧"的理论认可

在推进内部元素改造与整合的同时，"现场戏剧"还需要解决一个核心问题——现场性的合法性问题。从"现场戏剧"的发展历程可以看到，现场性是"现场戏剧"的灵魂和艺术价值的支点。然而，"现场戏剧"的现场性自其诞生之初，就受到很多学者的质疑。他们质疑的焦点在于："现场戏剧"的媒介现场性还是传统意义上的现场性吗？媒介现场性的泛滥是否会带来剧场戏剧的危机？

　　事实上，西方对"媒介时代表演艺术的现场性"这一命题的争论至少可以追溯到 20 世纪中期，其间较为著名的有佩吉·费兰与菲利普·奥斯兰德的观念冲突。佩吉·费兰（1993：146）对媒介的现场性持否定态度，她认为："表演唯一的生命只在现在。表演不可被保存、录制、记录，或被任何对表现进行再表现的手段承载。一旦违背这一点，它就会变成表演之外的东西。当表演试图进入被复制的阶段，它便会背叛和削弱表演的本质。"奥斯兰德（2007：183）则针锋相对地指出：现场性是一个与媒介性同时、成对出现的概念。媒介现场性和身体现场性，指向相同性质的人类体验，其表演不会因此而有本质差异。他对两者的关系做出以下评价："最初媒介的作品会模仿现场作品，但它最终会取代现场作品在文化经济中的地位。然后现场作品将回过头来模仿媒介作品。"在国内学者中，费春放（2017：28）也认为"现场戏剧"指向的是非身体在场的一种新现场性："尽管现场观剧的体验是无法替代无法复制的，但'国家剧院现场'与前者的区别只是'不同'而不是'不如'。"但与此同时，学者陈恬（2018：13）也针锋相对地提出了相反观点："这不是戏剧的希望，而是戏剧的危机。不管英国国家剧院现场是直播还是录播，它都是剧场艺术的媒介化复制品，而不是剧场艺术本身。"以上学界的争论，实际上都说明"现场戏剧"必须面对其核心支点的合法性问题。从实践来看，"现场戏剧"的发展似乎选择了第三条路：它既不否定身体的现场性，也不否定媒介的现场性，而是通过质疑现场性的定义本身而试图从源头论证"现场戏剧"所承载的是一种依托于现代媒体技术的新现场性。

　　现场性是一个现代概念，它成立的前提是现代技术的发展能够为现场的戏剧提供一个非现场的参照物，因为"它常常被用来形容某种不依赖媒介而存在的事物"（Pavis，2016：128）。因此，现场性往往与媒介性对应，并且互相定义、互为支撑。没有"媒介观众"的存在，"现场观众"便失去相对意义。严格意义上的"现场"概念，源自 20 世纪初广播技术的发展。在此之前，人们对表演艺术的审美与"现场"属性无法分割，戏剧学者也不会以现场性来格外强调戏剧审美的特性。在新技术出现之前，表演艺术审美中"同时"和"同地"是其必然和自然的前提。观众们在观看表演的同时，必然渴求在心灵上与表演者连接，在情感上与同在剧场的其他观众共鸣。现代录音技术的出现，进一步使歌者可以与观众分离。随后，影像复制技术的出现，使观众的观剧也可以脱离剧场。由此可见，复制技术的成熟，方才使得现场性不再是表演艺术审美的必然前提。换句话说，在影音复制技术出现之前，戏剧并不需要

以现场性来凸显自身的艺术特性。只有当影音复制技术发展到一定成熟度并威胁到其现场形态时，戏剧才需要通过以"现场"与"媒介"划清界限以彰显自身的独特。某种意义上说，影音复制技术的出现，推动了戏剧对现场之神圣性的意识。

由于以上历史原因，"戏剧从业者和学者很少从中性意义上使用'现场性'这一概念，（现场性）往往被赋予某种正面甚至是理想的特质"（Georgi，2014：5）。它常被用来与媒介性进行比较，进而对现场的神圣性加以确认。瓦尔特·本雅明（2001：7-8）在《机械复制时代的艺术作品》中谈道："即使在最完美的艺术复制品中也会缺少一种成分：艺术品的即时即地性。原作的即时即地性组成了它的原真性。"格洛托夫斯基（1984：31）在《迈向质朴戏剧》中说："戏剧必须承认它本身的局限性。它若是不能比电影更富裕，那么，就让它质朴吧。戏剧若不能成为以技术著称的精彩节目，就让它脱离开技术的一切关系吧。电影和电视所不能从戏剧那里抢走的，只有一个元素：接近活生生的人。"无论是格洛托夫斯基还是本雅明，都对机械复制带来的艺术降格保持着警惕。此类对现场之神圣性的论证，构成了戏剧的现代仪式神话的组成部分。这种对戏剧现场性的自觉维护和论证，几乎与现代影音复制技术的发展同步。每一次相关技术的飞跃，都会带来一次对"现场艺术"的重新确认。以上背景，决定了从剧场戏剧中延伸出来的"现场戏剧"在诞生之初必须论证其现场性，以维护自身在戏剧背景下的合法性。那么，"现场戏剧"如何建构其现场性呢？其现场性为何被奥斯兰德等西方学者视为一种新现场性呢？

2018年"国家剧院现场"版的《麦克白》为以上问题提供了一个优秀的例证。该剧是"国家剧院现场"成熟期的作品，故其外部形态和创作观念已基本稳定。因此，我们可从该剧现场影像的构成和社交平台的介入两个方面来分析它对现场性的建构。

1. 现场影像的构成

正如英国科学技术艺术基金会（NESTA）报告所言，"国家剧院现场"提供的不仅是一场戏剧演出，而且是一个文化事件（event）。文化事件对受众的吸引，在于"参与"和由于"参与"而产生的集体认同和自我认同。这一特征，使"现场戏剧"的影像内容不再满足于仅仅提供演出的复制品，而更试图提供一种对"正在发生的"的文化事件的体验。在《麦克白》的直播版本中，首先出现的是将剧场观众摄入其中的剧场全景。接着主持人萨米拉·阿莫德站在观众席内介绍演出剧情、时

长等基本内容，她背后是正在入座、讨论、阅读戏单、看向镜头的现场观众。然后，鲁夫斯·洛里斯出现在镜头里，他介绍了剧院的空间结构并点出今晚演出的主题——"野心、生存和罪恶"。他将莎士比亚的故事与今天世界上的混乱、难民和战争联系起来，指出该剧与当代观众情感上的连接点。然后，镜头重新回到观众席拍摄观众们的反应，录下观众席轻声交流的声音。最后，镜头由观众席缓缓地向前向下推向舞台，直到舞台成为画面的主体。观众席慢慢安静下来，此时演出方才正式开始。从中可以看出，第一，"现场戏剧"对现场观众的呈现。现场观众在影像中的出现，使影院观众得以产生对剧院"现场"的想象与感受。因此，剧场观众事实上已成为影院观众的镜像与中介。只有通过他们的在场，影像观众才能建立起与剧场和现场的心理连接。换句话说，现场观众已是"现场戏剧"景观一部分，也成为"现场戏剧"社群体验的支点。第二，"现场戏剧"对"地点"和"空间"的强调。普通电影和电视影像并不会以大量篇幅强调事件发生地点的真实空间和环境。然而"现场戏剧"短片中却对剧院和剧院外的街景进行了细致的交代。通过这种处理，"现场戏剧"反复向观众确认"地点"的真实和"事件"的"正在发生"，以维护和强化影院观众的信念感。于是，对剧场空间的展示成为"现场戏剧"影像的固定单元，也构成"现场戏剧"现场仪式的组成部分。第三，"现场戏剧"对社群体验的建构和维持。传统戏剧的导演阐述会放在演出结束后，而"现场戏剧"通常会在演出前便播放导演阐述。在《麦克白》中，导演洛里斯在幕前短片中直接对主题进行解读，强调了麦克白和麦克白夫人的"脆弱"和"悲伤"。这无疑会影响观众对演出的理解。然而，这种效果是主创者刻意追求的。导演阐述的前置，虽然会限制观众对戏剧理解的多样性，却能够统一剧场情感，形成较集中和可控的观剧体验。从《麦克白》结束后社交平台上的留言和剧评来看，出现较多的关键词为"黑暗""压抑"和"悲哀"，显然观众的理解被有效地划入到导演划定的框架下。这种方式，虽然可能缩小剧本解读的空间，却有利于"现场戏剧"强化剧场仪式的情感同一，进而保障观众对该剧的社群体验。

2. 社交平台的介入

在演出开始前，"国家剧院现场"便开始在社交平台上不间断地宣传，强调放映地点的全球性，反复确认海内外观众同时异地分享同一演出这一事实。同时以社交平台为依托，抛出话题引导观众围绕角色和剧情进行即时讨论而提高观众的参与度。在以往戏剧研究中，社交平台

上的反馈与评论通常不受重视，也较少被认为是足以影响戏剧审美的因素。然而，在"现场戏剧"中则有所不同。因为社交平台对戏剧审美的干预，贯穿"现场戏剧"的整个流程。第一，空间的连接。在社交平台上，观众们习惯于在即时反馈中强调观剧地点，例如在该剧的推特话题下便有大量"来自林恩森林本地电影院""幕间休息，来自荷兰海牙""刚刚在邓弗姆林看完"等留言。这几乎成为"现场戏剧"一个带有仪式性的行为，出现在所有"国家剧院现场"剧目的演出过程中。这一行为的目的是对空间的宣示（"异地"），但效果却是对时间的宣示（"同时"）。影像观众通过集体的发言，强化"现场戏剧"的参与感和相互的认同感，进而产生"异地而同时"的现场感。第二，社群体验。与此同时，观众们也习惯于在演出过程中进行讨论和评价。例如社交平台用户玛丽·德勒尔说："在本地电影院看到了现场影像。麦克白的沉沦令人恐惧。罗里·基里尔演出了一个痛苦的心灵和灵魂"；杰尼说："黑暗、古怪，充满悬念，正是《麦克白》该有的样子"。值得注意的是，这些评论并非观剧后的剧评，而是即时的、现场的、与演出同步的戏剧评论，往往会在幕间休息时集中出现。换句话说，这些反馈的目的不是总结，而是共享和相互影响，也因此能够直接地影响戏剧审美过程。异地、同时、小范围、同主题的"社群感"会形成信息茧房，使得观点和感受在相互交换中被反复强化。通过强化受众们即时精神交流和相互认同，"现场戏剧"使观众产生心理上对"在场"与"现场交流"的体验与想象，从而形成了尼克·寇德利（2004：356）所说的"网络现场性与社群现场性"。因此，社交平台也成为"现场戏剧"审美和现场性建构的组成部分。

从《麦克白》这一范例中，我们可以看到"现场戏剧"带来了一种新的现场性，但这种现场性通常得不到传统戏剧学者的认可。例如有学者认为"现场戏剧"所提供的只是一种对现场的幻觉，是没有观演交流的对现场的想象。尤其在延播和重映版本中，所谓现场性更只是影像提供者和观众共同完成的一场欺人与自欺。那么，"国家剧院现场"作品的现场性果真如以上观点所言，只是在媒介作用下的一场观演双方的欺人与自欺吗？我们应当看到，"现场戏剧"所追求的确实不是传统意义上的身体现场性，但也不仅仅是虚拟的媒介现场性。"现场戏剧"指向的是一种以社群体验为基础，以新媒体技术为手段，以同时异地、即时信息共享和精神连接为特征的新现场性。奥斯兰德（2016：296）曾说过："现场性是一个本质上不稳定的概念，它具有历史阶段性，并随着（艺术）复制技术的不断发展而被不断被重新定义。"换句话说，在

技术的不同阶段，现场性完全可以演化出新的形式。因此，他认为在网络技术发展的背景下，观众对现场性的体验，更多地应为"身处同一团体内"，而非身处同一空间下；尼克·寇德利也指出随着新媒体技术的发展，"网络现场性"和"社群现场性"等新形式已经出现。网络现场性指以互联网为依托，从大规模的互联网观众到小范围的聊天室所建构的社会性的现场性。社群现场性则指的是社交软件群里通过移动设备的电话、语音和短信息建构的即时交流的现场性。事实证明，这些现场性不依赖身体的在场，仅凭信息的实时交流和精神的连接同样能够形成强烈的现场体验。在奥斯兰德、寇德利、马丁·巴克等人看来，现场性已不再局限于传统的"观众—表演者"关系，而可以是"一种与他人连接的'共在'体验和一种连续的、由科技赋予的与相识或不相识的人的共同在场"（Auslander，2007：61）。从这一点出发，我们不难看到英国"国家剧院现场"所建构起来的，正是这样的一种新媒体环境下的新现场性。因此，"在这个不断复制的世界，对现场性的感受也是不断进化的。而直播戏剧已改造了（现场性），且将不断地考验现场性的定义"（Osborne，2018：225）。

2.2.4 "现场戏剧"带来的机遇和挑战

新媒体与戏剧的结合，是新世纪戏剧革新的一个重要命题。英国"国家剧院现场"项目的成功，则为中国本土实践提供了一个优秀的范例。"现场戏剧"以影像为载体，以戏剧为内核，依托影院复兴了剧场仪式和社群体验，也因此被部分学者和业内人士视为新媒体时代戏剧艺术的拯救者。及至今日，"现场戏剧"已经走上良性发展的轨道并获得商业上的成功，"国家剧院现场"的《哈姆莱特》（529 万美元）、《伦敦生活》（659 万美元）、《李尔王》（173 万美元）和《雷曼兄弟三部曲》（179 万美元）的高票房均为明证。同时，"现场戏剧"也能超越地域局限而更广泛地传播戏剧艺术。仅 2019 年"国家剧院现场"就为全英4 000 所学校提供教学影像，向 700 个电影院提供直播内容，覆盖从大城市到边疆乡村的 38 个城市，以至于英国艺术委员会认为"国家剧院现场的探索为'艺术委员会为每个人的伟大艺术'目标做出了关键的贡献"（Bennett，2018：45）。从戏剧艺术的长远、可持续发展来看，"现场戏剧"无疑为中国本土戏剧提供了一条新路。

然而，"现场戏剧"的快速发展之下也隐藏着危机。有些隐患如果

任其发展，甚至可能会动摇"现场戏剧"的根基。因此，在中国本土"现场戏剧"发展之初，应当对这些隐患有所察觉，方能避开西方业界探索中走过的歧路。那么，在"现场戏剧"中这些危险具体体现在哪些方面呢？

影像对戏剧的过度渗透。这种渗透在一定程度上是合理的，因为这是戏剧与影像整合的代价。双方必然要让渡部分权利，以换得"现场戏剧"的整体性。然而，由于影像在观众审美习惯和文化传播力上的强势，这种相互让渡却并不平衡。影像在"现场戏剧"中的过度渗透，已开始在一定程度上损伤戏剧的艺术内核。例如，片头访谈的影像已成为"现场戏剧"仪式的一部分。然而它在方便观众的同时，也使观众只能沿着导演铺设的轨道前行，使其对戏剧主题和人物的理解扁平和单薄。以《麦克白》为例，过去的剧评家曾认为该剧是批判贵族乱政，宣扬正统和王权；歌德则盛赞该剧"自由大胆的艺术精神"和"雄伟精神性格"；现代的解读认为该剧表现的是人被欲望毁灭的过程和自由意志对欲望的抗争。然而在片头访谈的影响下，观众只能将该剧的主题锁定在导演所言的"野心、生存和罪恶"与"悲悯"上，从而被剥夺了从其他角度解读演出的可能。此外，"现场戏剧"影像热衷于使用近景和特写，故镜头中常见的是单人或双人构图。这就造成"现场戏剧"在塑造上重主角轻配角的倾向。原著中的国王城府甚深，处理外交时坚决果断，遭遇叛乱时临乱不惊，但在 2015 年版中却变成倒地求饶，委过于他人的无能小人；王后虽软弱无能，却在面对叛乱时却敢于斥责叛军，挡在狂暴的雷欧提斯面前。原著的形象显然更加立体，然而次要人物的丰富在"现场戏剧"有限的镜头资源前略显奢侈，因此最终他们被处理为"奸诈的国王"和"软弱的王后"这样的类型性格。整体而言，影像的渗透使"现场戏剧"的审美正在变得统一和单一。对于普及戏剧艺术来说，"国家剧院现场"的处理是可以理解的。但对于戏剧艺术本身来说，"国家剧院现场"的这条道路却隐藏着某种危机。因为在这条路上，"一千个读者，就有一千个哈姆莱特"将不再成立。

影像优先对剧场仪式的破坏。剧场仪式的危机，首先表现为剧场的日益片场化。"现场戏剧"的发展必然伴随着剧场的改造和观剧空间的改变。为满足拍摄的需求，摄影机逐渐由观众席后部和舞台两侧开始侵入观众席；现场的灯光为了满足拍摄时的打光需求，开始使用更接近于影视标准的光源，即便这种光源与舞台效果冲突；摇臂摄影机的划空而过已经成为"现场戏剧"剧场演出时的常态，以至于相当一部分观众在对《弗兰肯斯坦》的观剧反馈中提及摇臂镜头对在场观众的干扰。剧场

的片场化，有其内在的原因。如前文所述，"现场戏剧"的观众主体是影像观众而非剧场观众。在此条件下，"现场戏剧"从制作到审美向影像观众的倾斜几乎不可避免。而这种倾斜，在一定程度上将以牺牲剧场观众观剧体验为代价。对此，"国家剧院现场"有清醒的认识。它在主页上明确提醒观众："在国家剧院的（剧场）观众会意识到摄影机的在场，剧场也将被转化为一个拍摄片场。"然而，其主页却并未提及这种剧场片场化程度的提高，可能对"现场戏剧"本质产生侵蚀。影像观众与现场观众的共同在场与共赏，其前提是两者都是剧场仪式的参与者。他们的共情和共鸣，建立在对同一个仪式或者文化事件同时异地的体验之上。尽管剧场观众已成为影像观众的视觉"景观"之一，但他们之间产生认同的前提是剧场观众并非他者，而是"我们中的一员"。当剧场观众意识到观看的不再是戏剧，而是一场拍摄，他们与影像观众对仪式和现场的共赏将不复存在。因此，剧场过度片场化的末端，便是剧场情感的剥离，以及剧场观众与影像观众由于审美体验的巨大差异而产生的审美隔离。

　　影像复制对现场性的侵蚀。尽管"现场戏剧"重新定义了现场性，而且这种新现场性也得到了学界和观众认可，但新定义在降低现场性门槛的同时也削弱了它的神圣性。因为现场性是一个依靠参照物来定义自身的概念，它必须通过否定自己的对立面来获得价值的尺度和坐标。在"现场戏剧"中，这一点体现为其现场性必须通过特定的禁忌来宣示自身的神圣性。例如，1964 年版《哈姆莱特》虽不属于现场戏剧，但亦宣称所有放映版拷贝将在两天放映后被全部销毁，以此来确保影院直播的稀缺与易逝；"国家剧院现场"海外直播虽有延迟，但也严格限定不得有任何剪辑修改，即便现场演出中出现事故也不得更动；"现场戏剧"严格限制 DVD 的发行，同时谨慎地选择网络直播，以保护"现场戏剧"的实时、同步、易逝的特性，并维持影院观剧的仪式感。通过这些禁忌，"现场戏剧"在不具备剧场戏剧同时同地特性的情况下，维持了观众对现场性的想象和体验。然而，这一点正在逐渐发生变化。当"国家剧院现场"开始以新现场性指导"现场戏剧"创作时，现场性提坝的第一条裂缝出现了——"重映"。所谓重映，指的是在现场直播结束之后的某个时间点再次以"准直播"的形式对演出进行放映。国家剧院所拥有的版权，使它可以对演出做有限次数的重映，例如 2015 年版《哈姆莱特》就曾被多次重映。然而，扩大放映范围在扩展"现场戏剧"疆域的同时，也模糊了"现场戏剧"与普通影像播放的边界。因为重映本质上是对影像复制属性的利用和宣示，在一定程度上却是对戏剧演出易

逝性和传统现场性的否定。目前"国家剧院现场"仍然有限度地放开限制,即便在重映中也试图通过限制放映天数,统一放映时间等手段来维持仪式感。然而,在这条路的末端,却有可能因为现场性不断被侵蚀而出现"现场戏剧"根基的动摇。因此,"现场戏剧"的新现场性迫切需要重新划定边界和建立新的程式禁忌。在中国,本土观众接触的大多数"现场戏剧"并非严格意义上的同步直播戏剧,而是延迟数月甚至数年的作品,这就更容易产生认识和审美上的偏差。因此,对新现场性边界的划定和对剧场仪式的维护,将是中国本土"现场戏剧"发展必须面对的问题。

综上所述,"现场戏剧"经过十余年的发展,已经逐渐走向成熟和稳定。在此期间,英国国家剧院"现场戏剧"提供了一套相对稳定的标准,并且走出了一条可行的道路:摆脱影像戏剧和录播戏剧的局限,将现场性和仪式性作为"现场戏剧"的价值支点;整合了影像与戏剧元素,使"现场戏剧"拥有了新的标准定位、戏剧内核和艺术语言;重新定义了现场性,使"现场戏剧"建构起新的戏剧空间和观演关系。目前,中国本土的"现场戏剧"实践尚处于艰难的探索期。因此,对英国国家剧院"现场戏剧"发展策略的研究便具有了现实意义。由于所面对的戏剧传统和市场环境不同,中国本土"现场戏剧"自然不能简单地追随模仿对方。然而,英国国家剧院在探索过程中对"现场戏剧"价值核心和理论支点进行了有意识的寻找与建构,值得引起戏剧工作者的重视。同时其发展过程中走过的弯路和隐藏的危机,也值得关注和研究。从"国家剧院现场"项目的发展历程中可以看到,只有建构新的剧场仪式,确立新的价值支点,形成独立的艺术语言,"现场戏剧"方能摆脱形式新旧的论争,进而真正整合内部元素,在未来成为一种稳定、完整的新艺术形式。因此,对"国家剧院现场"项目的深入研究,将为我国的"现场戏剧"实践与理论探索提供有益的借鉴。

第 3 章
国别戏剧

3.1 英国戏剧发展研究（2010—2020 年）

英国《卫报》于 2019 年 9 月发布了由英国剧评人迈克尔·比灵顿等评选的《21 世纪 50 部最佳戏剧作品》，这份榜单体现了英国和美国主流媒体的主流价值观对英美两国 21 世纪戏剧精品的选择。2010 年至 2020 年，英国戏剧的发展既体现了主流价值观，也反映了观众的社会构成，以及不同族群和社会阶层的诉求，其总体特色可用多元杂糅来概括。在创作形式上，除了少数集体编创的剧作，绝大多数由专业剧作家独立创作，也有一些根据其他文学作品改编而成。当今活跃在英国剧坛的既有经典剧作家如汤姆·斯托帕德、霍华德·布伦顿、大卫·海尔、卡里尔·丘吉尔等，也有本土年轻一代的剧作家如德比·塔克·格林、杰兹·巴特沃斯、薇薇安·弗兰茨曼、露西·柯克伍德、汤姆·威尔斯等，以及非本土作家娜塔莎·戈登和伊努亚·艾兰姆斯等。英国戏剧在 21 世纪第二个十年期间的成就主要体现在以下几方面：坚守戏剧的文学性、表达少数族裔诉求、继续发出女性主义声音、反映英国政治、展现杂糅性与"英国制造"、关注社会公平和人类面临的困境等。

3.1.1 坚守戏剧的文学性

英国的大部分剧院根据中产阶级的戏剧审美趣味和需求，通常表现出对经典剧目的钟爱，尤其是莎士比亚的戏剧。此外，对戏剧文学性的坚守还体现在对文学作品的改编方面。根据文学作品改编或者有互文

指涉的戏剧作品包括大卫·海尔根据契诃夫的经典作品改编的《海鸥》（2015）、根据西米农的作品改编的《红谷仓》（2016）、卡里尔·丘吉尔的《战争与和平加沙片段》（2014）、《蓝胡子的朋友们》（2019），等等。它们反映了剧本写作中文学性在21世纪仍将是英国戏剧的特色之一，体现了英国戏剧发展中的文化怀旧、对传统的发扬光大和改革创新。

编剧尼克·迪尔、导演丹尼·波尔等，将英国诗人雪莱的妻子玛丽·雪莱创作的科幻小说《弗兰肯斯坦》（1818）改编为同名剧作《弗兰肯斯坦》，于2011年在伦敦西区的英国国家大剧院上演。与当代很多改编作品相仿，该剧与原小说最大的不同是叙事视角的颠覆：外表丑陋而内心单纯的"怪物"成为主导性人物，代替了创造"他"的科学家。

费春放（2017：26）在《"剧本戏剧"的盛衰与英国"国家剧院现场"》一文中表达了对文学性正统的坚持："文学性强的戏剧势必故事比较深、人物比较厚、台词比较多，……莎士比亚、易卜生、契诃夫、高尔基、梅特林克、王尔德、萧伯纳等人的剧本代表了西方戏剧的最高成就。"她认为，英国国家剧院现场放映是能够传承并发扬这种文学性的"以前没有想到过的好东西"；英国国家剧院现场的魅力也正在于"依托其精选的经典剧目"，是"世界公认的大手笔"，都是"文学性饱满的艺术精品""热爱学习研究戏剧文学的人有福了"（费春放，2017：27-28）。以巴特沃斯的《摆渡人》（2017）为例。这是一部涉及爱尔兰变革的复杂性和割裂性的优秀文学剧本，但是它的舞台呈现确实乏善可陈：老套的自然主义舞美设计和封闭的舞台空间都透露出它的陈腐，却仍然横扫了奥利维尔奖和托尼奖，对它的批评也主要来自爱尔兰内部关于剧中爱尔兰人的形象是不是刻板印象上。究其获奖的根本原因，或许还是在于其突出的文学性。

费春放（2017：29）表示，英国国家剧院现场的放映正在培养"一批爱戏、懂戏、有思想、有品位、会欣赏、善表达、敢批判的戏剧观众，并能够识破所谓世界戏剧潮流'文学性不再'的误导"。费对英国国家剧院现场放映的满腔热忱也引来了一些担忧。陈恬（2018：10）在《英国国家剧院现场与戏剧剧场的危机》一文中，表达了放映这种形式将有可能以"媒介的现场性"代替"身体的现场性"，而"媒介的现场性"是可以大量复制的，这就最终侵犯了戏剧这一艺术最重要的本体：不可复制性。陈恬（2018：13）同时也表示，"将戏剧剧场等同于'剧本戏剧'或'文学性戏剧'，这是一种影响广泛的偏见。以有无剧本（或有无'文学性'）来区分戏剧形态，遮蔽了不同戏剧形态在剧场美学和历史文化方面的根本差异"。

3.1.2　表达少数族裔诉求

黑人权力（黑权）运动起源于民权运动，在英国伦敦的多元文化社会中发展壮大。进入 21 世纪以来，英国戏剧界涌现了一批少数族裔剧作家，他们当中有些是通过戏剧创作表达自己的诉求，有些是借助戏剧反映本民族的文化和生活。最引人注目的是黑人戏剧对"黑人的命也是命"运动的声援。作为国际运动"黑人的生命，黑人的话语"的成果之一，马达尼·尤尼斯在戏剧集《黑人的生命，黑人的话语》（2017）的"引言"部分便指出：我们是出气筒、替罪羊，永远都是。尤尼斯认为，2016 年对英国是很重要的一年，因为自从脱欧公投后，非常令人惊讶的是，英国针对非白人的种族歧视性的仇恨犯罪急剧上升，移民成为无所不包的"替罪羊"。在主流的右翼媒体上，移民的定义几乎就是非白人。一年来，非白人的生存空间一直在缩小、越来越被排斥，他们当中的很多人一直把这个国家认作自己的家，现在他们开始反思家是什么意思。2008 年，当美国历史上第一位黑人总统开始执政时，许多人曾期待会出现一个"后种族"的时代，然而事实却相反（Younis，2017：1–2）。从政客到极右翼，再到美国前总统唐纳德·特朗普，带有种族歧视性质的话语和行为在很多方面是系统性的，反伊斯兰、反移民以及最近的反亚裔右翼修辞甚嚣尘上。

"黑人的命也是命"运动起源于 2013 年。2012 年美国非裔青年马丁被警察枪杀，而开枪的警察齐默尔曼于次年被判无罪，由此在美国网络上发起声势浩大的"黑人的命也是命"的宣传，"黑人的命也是命"运动也在此后不断扩张，其形式与功能与此前的黑人民权运动等都不一样。它不是围绕一名具有领袖气质的强有力的男性领导，而是由三名女性发起：阿丽西亚·噶泽、帕特丽丝·库罗斯和奥帕耳·托么提。这三位女性社会活动家领导了"三字民权运动"（Younis，2017：2–3）。非裔戏剧家认为，他们的神圣职责，从西非古代的说唱艺人时代至今，都是要像政治家、牧师、先知一样，团结人民，通过故事，带领人民走向一个更加美好的世界。戏剧集《黑人的生命，黑人的话语》共包括 13 部美国黑人作家创作的戏剧、八部英国黑人作家的戏剧作品和五部加拿大黑人作家的戏剧，涉及面广，具有浓厚的时代气息。英国剧作家约兰达·梅西的剧本《他的命也是命》剧名就直接回应"黑人的命也是命"这一当下的运动。

在《21 世纪 50 部最佳戏剧作品》中，有数位黑人剧作家的作品入选，显示了黑人戏剧家在数量和质量上的实力。黑人女性戏剧家娜塔

莎·戈登 2018 年创作的《九夜》（2018）排名第 17 位。这部戏剧讲述了牙买加二代移民在母文化与客居文化碰撞中的成长。围绕伦敦一个牙买加移民家庭在为亲人守灵九夜期间亲戚们之间的日常交流、矛盾和爱恨交织，该剧反映了黑人女性移民为了追求美好生活所付出的沉重代价。这个移民家庭交织体现了牙买加黑人的生活习俗、基督教的氛围和当代英国社会的一些特征，既有最古老的守灵及相关的仪式和送鬼魂，也有坐飞机往返欧美大陆之间跑生意。与很多黑人文学作品相似，女性人物的家庭责任感较强，性格总体上比较强势，从老一辈的格洛丽亚到她的两个女儿以及她的外孙女，均是如此。第一代移民格洛丽亚为了追求梦想来到宗主国英国，将四岁的女儿特鲁迪留给孩子的奶奶。为了供养后来的两个孩子罗琳和罗伯特，她一个人打三份工。剧中黑人家庭父亲角色的缺失依然存在，格洛丽亚和罗琳都是单亲母亲，但相比其他黑人作品，该剧对黑人男性人物的选择比较平衡。剧中典型的不负责任的黑人男子是格洛丽亚的儿子罗伯特，他任何时候都在想方设法从亲戚那里骗钱，甚至母亲尸骨未寒他就联系开发商要马上卖掉母亲的住房。罗伯特娶了修养很好的音乐老师苏菲，致使后者的母亲十几年不和女儿来往。在苏菲 42 岁怀孕要当妈妈时，她觉得该和母亲和解，离家后第一次打了电话。但是罗伯特知道妻子怀孕并不高兴，他们从结婚第一天就说好不要孩子。罗伯特没有任何责任心。同时，作者也塑造了事业成功、稳重厚道、帮助亲戚的成功黑人典型文斯，他不仅家庭幸福、女儿事业有成，而且乐于助人，一直默默资助格洛丽亚和罗琳一家。在罗伯特的帮助下，第三代阿妮塔已经读完大学且也有了自己的女儿。年轻的阿妮塔和丈夫内森属于文化上强调黑人文化独特性的一代——为宣示身份故意梳黑人传统的发辫，穿着打扮都比较有个性。她刚开始对姥姥的守灵九夜等黑人文化传统持一定的保留态度，觉得每天晚上大声喧闹邻居们会比较反感。但是在经历了老人的葬礼后，阿妮塔认同了黑人基督教的精神。该剧的高潮是第九夜的最后，特鲁迪发泄自己从小被抛弃的怨恨委屈，同时文斯的妻子即格洛丽亚的表妹玛吉鬼魂附身，用格洛丽亚的声音和语气和她的亲人们做最后的解释和告别。此后大家打开门让格洛丽亚的灵魂离开她的住宅去往另一个世界。这部戏剧通过老人的葬礼既展现了牙买加黑人文化传统，也是当代牙买加黑人在英国生存发展状况的一个横切面。

在《21 世纪 50 部最佳戏剧作品》中，排名第 20 位的是剧作家、诗人、演员伊努瓦·艾拉姆斯创作的《理发店的故事》（2017）。受利兹一位理发师的启发，该剧围绕非洲和英国两个国家、六座城市中善解人

意的慈父一般的黑人理发师展开一群普通人的故事。对黑人男人来说，理发店是一个既可以倾诉家庭矛盾的亲密空间，也是可以讨论社会新闻的公共空间。独特的非洲歌舞强化了顾客的非洲身份认同。排名第 31位的是洛丽塔·查克拉巴蒂的《红丝绒》（2012），讲的是 1833 年因扮演奥赛罗而遭受同行和媒体恶意攻击的黑人演员伊拉·奥尔德里奇的故事，显示了黑人在艺术领域的不懈追求和面临的巨大压力和挑战。这也是一部关于表演本身的元戏剧。

　　近十年来，除了戏剧表演，在戏剧研究领域也出现了一批研究少数族裔戏剧的著作。科林·钱伯斯是第一个提供英国黑人和亚裔戏剧表演历史轨迹的学者，为后来研究英国黑人剧场和亚裔戏剧的学者铺平道路。他的《英国非裔和亚裔戏剧史》（2011）研究视角比较独特。全书以严格的档案研究和访谈，自始至终关注英国戏剧研究，没有关注电视和电影业。钱伯斯在书中探讨了 400 年间黑人和亚裔是怎样凭借自己的努力和抗争"进入并且改变"英国剧院的（Chambers，2011：8）。书中详细记录了这些先驱是如何在白人主导的剧场里从跑龙套演员到成为举足轻重的剧作家和导演；如何从 19 世纪的怪异表演、杂耍表演发展到当代黑人书写，以及关于新千年的黑人戏剧"新写作"的不懈努力和抗争。该书史料翔实，从莎士比亚的《奥赛罗》、本·琼生的《黑色假面剧》到 20 世纪 40—60 年代；从 70 年代的黑人戏剧运动在 80—90年代的发展到千禧年短暂的新变化，都有具体的描绘和详细的论证。钱伯斯主要关注随着经济和审美趣味的变化，黑人戏剧也随着受众的政治文化背景和经济条件有所改变，比如战后的移民潮以及随之到来的群体性黑人戏剧运动。另外，钱伯斯也概述了重要作家作品的主题以及这些剧作的制作和评论接受情况，同时对于剧作在戏剧史上的地位也进行评价和考量。书中较少论及亚裔戏剧，很可能是由于在 1970 年以前很少有亚裔戏剧出现。该书对于研究黑人戏剧发展必不可少。

　　罗德里格·金-多塞特的专著《英国黑人戏剧先驱》（2014）重点介绍了一位牙买加出生的舞台导演、戏剧老师兼作家伊冯娜·布鲁斯特。她是英国非裔加勒比文化遗产最著名的艺术家之一，也是英帝国勋章的获得者之一，与他人共同创立了英国最重要的黑人戏剧公司"塔拉华"以及牙买加首家专业剧团"谷仓"。该书探讨了布鲁斯特如何用黑人独有的经验和文化丰富了英国戏剧的方方面面。在总结了布鲁斯特的职业生涯和对英国黑人戏剧的调查之后，这部作品还重点介绍了布鲁斯特的莎士比亚作品，包括《罗密欧与朱丽叶》《第十二夜》《安东尼与克莉奥佩特拉》《李尔王》与《奥赛罗》。此外，它还探讨了与布鲁斯特于

1950—2000 年在英国合作的 15 位高度创新的非裔加勒比剧院从业者，他们代表了第一代英国剧坛黑人精英团体。

丽耐特·戈达德的专著《当代英国黑人剧作家：从边缘到中心》（2015）将研究重点集中在最近一代黑人剧作家和导演，包括罗伊·威廉姆斯、夸梅·凯威·阿玛、博拉·阿格巴耶和德比·塔克·格林。该书注意到黑人戏剧目前越来越多地在白人管理的剧场上演。针对评论家批评黑人戏剧过多关注邊邐的城市青年这一问题，戈达德在书中为黑人写作的审美和社会价值提供了一个积极的辩护，探讨了黑人的种族身份、文化代表性以及面临的选择等诸多主题。该书主要研究的是 21 世纪头十年涌现的大量黑人剧作家。随着 20 世纪 90 年代黑人剧场的持续衰落，新世纪涌现了一大批黑人剧作，单 2003 年主流剧院就上映了 11 部黑人剧作家的作品，可谓是一种"文化复苏"（Goddard，2015：5）。戈达德注意到造成这种现象的两个原因：政治上，斯蒂芬·劳伦斯遭受种族主义者谋杀激起了黑人社会的强烈反应；文化上，多元文化以及越来越多的文化活动鼓励黑人剧作家创作、书写自己的生活。剧作家阿林泽·凯恩和新闻记者林赛·约翰认为一直以来社会期待黑人的故事就是贫民窟、强暴、抢劫等负面描写，那么新的剧作有责任纠正这一偏激理解（Goddard，2015：11-13）。丽耐特·戈达德主要关注黑人剧作家笔下真实的黑人生活，所以在书中详细解读了不同的剧作、剧作家以及当时的社会环境。这些剧作主题广泛，包含了当下所有的黑人研究热点：性别、性、暴力创伤、功能障碍家庭、青年文化、体育、艾滋病、战争、奴隶制遗留问题等。新世纪的戏剧与以往不同的是创作动机的转换：从 20 世纪 80 年代对"黑人流散身份政治"的关注，转向对第三代非裔英国人在伦敦大都会和多元文化语境之下"身份认同和立志创造自己的社会地位"的愿景（Goddard，2015：25-26）。书中强调，尽管以前的直面戏剧中也有对暴力的展示，但是戈达德认为，这些黑人戏剧中描绘的在种族主义和社会偏见之下英国黑人青年面临的压迫、竞争与暴力，具有鲜明的种族特色，是白人作家和评论家较少关注的。书中有一定的二元对立倾向：边缘化的黑人剧作与主流戏剧；黑人的政治与戏剧艺术以及现实主义的美学和生活政治的对立。该书在最后的结论中提到，黑人剧作看似繁荣的表面之下仍然是相对孤立的黑人剧作家。但是作者仍然认为黑人剧作的上演有利于打破剧场的种族主义，吸引更多的年青黑人观众，这些上演的剧作也会吸引戏剧界和评论界的目光，有利于为后代构建一个更好的更加包容的剧场（Goddard，2015：213-214）。

3.1.3 继续发出女性主义声音

近十年来，较为集中地表达女性声音的活动至少有两次：一次是 2010 年主题为"妇女、权力和政治"的女性戏剧集中演出，作品包括露西·柯克伍德的《讨厌的女人》（2010）等；另一次是 2016—2019 年主题为"重新上演女性主义"的活动，表达了女性对资本主义和父权主义的控诉，作品包括劳拉·韦德批评沉迷于中产阶级白人幻想的《家中宠儿》、妮娜·雷恩的《同意》、谴责男性家暴的《温顺的女人》、要求文化和艺术表现的平等和多样性的《艾米利亚》、强调工人尊严的《我们是狮子经理先生》等。《同意》强调女性应该享受平等的法律权益，指出强奸案受害者的法律权益是否能够得到保障、法律面前是否人人平等，取决于司法系统的父权制结构是否能够得到调整，否则法律面前的平等是无法实现的。她呼吁争取平等、结束性骚扰、阶级压迫和交叉压迫。

2010 年，尼克·赫恩出版社出版了由英国著名女性剧团"一刀两断"上演的 6 部短剧汇集而成的戏剧集《控诉》，包括丽贝卡·普理查德的《梦药》（2010）、丽贝卡·兰基维茨的《几乎无法命名的欲望》（2010）等。这个著名的女性剧团的宗旨是通过舞台改变人们的思想从而改变女性的人生，强调女性的共同体意识，关注处于社会边缘的女性群体，如蹲过监狱的、被拐卖的女性等。

普理查德的《梦药》极具震撼力，涉及跨国人口贩卖和卖淫团伙等尖锐的现实问题，创作技巧很成熟，尤其是演员与观众之间互动的巧妙设计。戏剧从儿童视角呈现的令人心碎的悲惨故事，描写了两位住在地下室里被迫从事肉体服务的移民／难民雏妓——9 岁的唐德和波拉互相安慰的可怜场景。剧名的含义是老板给两位雏妓服用的具有一定麻醉作用、可以让她们暂时忘却精神和肉体痛苦的"梦药"。根据她们的描述，"梦药"可能是迷幻药或者"春药"，使她们的身体在被男性客户烫伤划破时没有知觉。天真稚气的波拉对观众说不知道为什么唐德一直在哭，或许是心情不好，因为她讨厌一个人去一间屋子，那里的男人有时候莫名其妙就发火，她们完全不理解。棕色的皮肤、尼日利亚的口音以及对话都显示出她们是被父母或者亲戚卖给了人贩子或者拉皮条的"契约工"。爱说话的波拉问一位长发的观众她为什么留长发，因为她看到同伴的长发会被顾客拉扯，所以不敢留。她天真无辜的问题和对观众表现出的天然的好奇亲近，让人感觉到仿佛是自己或者邻居家的孩子。她们模仿男人们的英国口音，将精液称为白色的血液。她们做梦时会和梦中

的妈妈说话，说"妈妈我是个好孩子"，她们也模仿家乡的巫术祈福等活动。

剧场这一特定的公共空间缩短了社会阶层、种族和文化差异等造成的隔阂，使人们意识到剥削虐待雏妓等社会阴暗面其实离大家并不远，这些小姑娘与其他同龄人一样天真烂漫，本该受到社会的保护。满身伤痕的两个雏妓，不知道谁是真正伤害她们的人，将房间里的通风口、楼梯等物品都想象成伤害她们的妖怪进出的通道。这是一种另类的巫术和神话的戏仿。当她们讨论英国究竟是一个地方还是一个有很多孩子的人的时候，陌生化效果非常明显：资本主义的英国和伦敦吞噬了这些来自第三世界的雏妓。她们最喜欢的电影是《越狱》——潜意识中希望自己能逃出自己所处的人间地狱。她们在非常开心、全身心投入地演示逃跑过程、想象自己已经回到妈妈怀抱后，突然被内部通话系统里的声音唤回现实，波拉赶紧帮助唐德化妆接客。独自一人的波拉向观众发出灵魂拷问：你会愿意一直待在这样的地方吗？波拉对《圣经·创世纪》的阐述暗示了人人生而平等的宗教理念，既是对观众宗教情怀和根本良心的提醒，也与残酷的现实形成强烈反差。剧终时，满脸伤痕、衣服被扯碎的唐德回到地下室，与波拉一起分享令她们暂时忘却精神和肉体痛苦的"梦药"。

另一个不容忽视的边缘群体是监狱中的女囚。她们的生活和心理健康近年来广受关注。丽贝卡·兰基维茨的《几乎无法命名的欲望》通过记者访谈的形式描写监狱里情同母女的两名无期徒刑女犯人——50多岁的丽兹和70多岁的凯瑟琳，展现了女性之间真诚的友爱和关爱。这些女性并不是生来就是有暴力倾向的，丽兹爱自己院子里的一草一木，对植物丰富多彩的颜色如数家珍。她爱自己的孩子，在狱中纪念小女儿的生日，想念可爱的小外孙，愿意为他赴汤蹈火。但是对于伤害自己的人，无论是丈夫还是父亲，在长期逆来顺受后，她终于忍无可忍，以暴制暴。来自伦敦的作家采访女犯们，让他们描述自己最快乐的时候或者他们想谈的话题。丽兹基本上讲的都是她丈夫对她和她孩子们的身体暴力和语言暴力。有一天他照常喝得醉醺醺回家，在被打后，她在新换了灯泡的浴室里照镜子，看到受伤的自己，决定杀了丈夫。凯瑟琳则已经基本不会说话，只能发出一点鸟叫一样的声音。对她的刻画主要是心理活动，尤其是回忆她的父亲，可能是父亲强奸过她。在丽兹离开那天，凯瑟琳用藏在书中的刀片割腕自杀。

在女性戏剧家中，非裔女性是一支重要的力量，而在这支队伍中，德比·塔克·格林无疑是一名佼佼者。她前期的戏剧往往采用典型的黑

人口语，侧重探讨黑人在家庭或者感情关系中的感受和亲疏远近，塑造的父亲角色往往话不是很多，女性则很擅长表达自己的感情，不过女性绝大部分会维护父亲的地位和形象。这或许体现了格林浓厚的希望家庭和美完整的观念，也体现了黑人女性在家庭中留住男性的努力。格林近十年的戏剧在语言、主题和艺术风格上均有一定的变化，更为关注普遍的人性。

2013 年在英国国家剧院首演的《脑残》通过几位年迈的人物——黑人女性伊莱恩、白人女性艾美、黑人男性德文、黑人前妻（伊莱恩的妹妹）、黑人前夫泰隆等，体现了格林对人性中冷酷残忍一面的洞察、对底层边缘人群深切的同情和关注，以及对黑人女性关爱家人、宽容付出的赞美。这部戏剧有一种淡淡的哀伤和无奈。智力稍有障碍的老年黑人女性伊莱恩与她日常交往的两位"朋友"白人老妇艾美和黑人老头德文都是孤独的老人，但他们在一起打发时间的方式不是积极友善的，而是貌合神离。每天的消遣就是互相贬低、嘲笑，想象各自的葬礼如何进行、请哪些人参加。他们这种"向死而生"是消极被动地等死，没有任何悲壮感，只有日常的琐碎和小残忍，除了语言上的互相伤害，还有艾美用燃着的香烟烫伤伊莱恩的恶作剧。伊莱恩的妹夫很可能是由于伊莱恩的缘故与她的妹妹离了婚。虽然伊莱恩非常想念 11 岁的外甥女玛雅，但是玛雅并不愿意亲近她，甚至有点害怕她。伊莱恩的妹妹"前妻"是剧中唯一有责任感的黑人女性，她尽力维持正常的家庭关系，即使是离婚后对前夫也尽量以礼相待，每周三前夫见女儿的日子她都会热茶招待。无论前夫如何挑拨，说女儿长得像父亲，也特别亲近父亲，她总是坚持她是最爱女儿的，坚决不放弃对女儿的抚养。戏剧的无奈感部分源于妹妹眼中伊莱恩缺乏自我保护意识所导致的无可奈何，也源于妹妹对女儿和姐姐坚持不懈地呵护关照却得不到理解和回报。剧中人物为了争夺友情、爱情和子女的亲情，互相伤害。与格林的很多剧相似，玛雅似乎也有恋父情结。最后一幕似乎有一种超现实的氛围，伊莱恩在与妹妹对话时，艾美和德文也在场，并与她有一些对话，但妹妹看不到他们。这种并置可能是为了凸显在日常生活中，每个人都处于好几层复杂的人物关系网中。

塔克·格林 2017 年的戏剧《深切强烈的挚爱》（2017），与巴特沃斯的《河流》（2012）类似，语言充满诗意，语境模糊，意义比较晦涩。人物没有具体姓名，只是符号化的存在，他们经常欲言又止。该剧体现了生活和生命的循环，男性永远在追求得不到的梦中女郎，但是得到后很快便会回到以前的生活模式，女性则沦为工具化的存在。观众可以体

会到舞台上的夫妻一辈子情感上的跌宕起伏：最初曾经有强烈需求，但不确定对方是否有相似的回应；有孩子以后的兴奋、争宠；随着时光流逝，两人从年轻时的满怀激情到逐渐地相互厌倦，家庭出现危机；年老时的夫妇则不再倾听，互相冷眼相待。该剧的对白充满了记忆的不确定性，不过可以感觉到他们对对方的情感需求。第一部分最后夫妻和解，以诗意的方式体现了夫妻感情的复杂性。剧中的人物只是符号化的男人、女人，或者 A 和 B。第一部分的人物为 A- 女性，黑人；B- 男性，黑人。第二部分的黑人男人和他的黑人或者亚裔妻子一直吵架，最后试图缓和。第三部分的主人公是第二部分的男人与第一部分 A 和 B 两人已经长大成人的女儿。从第三部分的对话可以猜出，第二部分中的妻子已经和丈夫分开，且目前正患病，可能是身体疾病，也可能是精神病。这个男人开始追求比他小很多的 A 和 B 的女儿，请求她做父亲和哥哥的思想工作。父亲 B 经常一个人坐在电视机前面，孤独且沉默，有时在掉眼泪。而男人与小姑娘的对话慢慢地与第二部分他和原来妻子的话开始重复，显示了黑人男子的喜新厌旧以及爱情的虚妄。

3.1.4　反映英国政治

2012 年伦敦奥运会的设计师／总导演丹尼·波尔批评戏剧创作者与政治／政界缺乏沟通。不过英国剧坛确实有好几部戏剧都直接与政治相关：迈克·巴莱特的当代历史剧《查尔斯三世》（2014）是关于英国君主立宪制这一政治体制的作品；大卫·海尔的《我不参加竞选》（2018）将眼光放在了当代英国工党内部的竞选和干部选拔；詹姆斯·格拉汉姆也着眼于英国工党政治，他的《工党之爱》（2017）呈现了工党议员的日常工作、议员与选区基层组织之间的隔阂以及新工党与旧工党之争等。

《查尔斯三世》是一部典型的政治剧和宫斗剧，既是在预判当时已88 岁高龄的伊丽莎白二世（1926—2022）去世后，英国的王位继承顺序可能出现的变故，同时也是对戴安娜王妃的纪念和缅怀。结尾时在威廉的加冕典礼上，妻子凯特打破惯例，也同时佩戴王冠，显示了新时代女性主义对性别平等的要求。巴莱特幻想了一幕查尔斯王子登基后拒绝按照君主立宪制的传统与首相密切配合、拒绝签署议会法案、要求行使国王否决权等所造成的宪政危机。这一主题与萧伯纳的政治讽刺剧《苹果车》（1929）有异曲同工之妙。萧伯纳剧中的国王也不愿做一个被内

阁控制的"橡皮戳子",要行使否决权、控制媒体发声渠道。不过萧伯纳剧中的国王大智若愚,最后巧妙地利用选举机制稳操胜券:他宣布自己将主动逊位,由其长子继承王位,他本人在成为普通百姓后将参加竞选。妄图架空国王、独揽大权的首相不得不放弃图谋。

英国国王查尔斯三世是否会违背君主立宪制精神,要求恢复国王三百多年来有名无实的至高权力,拒绝通过议会提案?英国目前的基本政治治理制度——君主立宪制是否会陷入危机?除了《苹果车》,巴莱特以素体诗创作的诗剧在有些方面与莎士比亚的《麦克白》也有互文性,尤其是孤立无助、严重失眠的主人公和他野心勃勃的妻子。戏剧的主题还涉及英国王位的继承、王室本身的存在、王室成员的言行等。此前,萨拉·凯恩的戏剧《菲德拉的爱》(1996)也以隐喻的方式讨论过王室的公众形象和存在的必要性。

巴特莱在《查尔斯三世》中大胆设想女王驾崩,王储查尔斯继位,其夫人康沃尔公爵夫人卡米拉全力支持查尔斯,甚至表现得有些迫不及待。儿媳凯瑟琳/凯特则指出,按照宪法规定,三个月以后新王才能正式加冕,但卡米拉宣称从今天开始查尔斯就是新的国王,并说我们没有宪法,我们按照传统的做法。查尔斯的长子、内敛稳重的剑桥公爵威廉作为王位第二顺位继承人在剧中发挥了较好的协调作用。他弟弟哈里王子的形象与现实生活中的他相仿,不大关心政治,敷衍地露了一下面,随即找个借口便去寻欢作乐了。剧中的英国首相埃文斯内心对王室的存在有抵触情绪,他似乎是反讽地告诉查尔斯葬礼快结束时外面老百姓的三声欢呼,表达了他们对女王的爱戴。首相的妻子也直言不喜欢王室这个保守的古老机构。查尔斯想要拥有的是与时代精神相悖的国王至高无上的地位和尊严。当他提出独自面对媒体时,新闻部长赖斯提醒他原定的是他和首相共同面对媒体,为的是显示王室和政府的团结一致。但是国王坚持独自面对。接着剧情转到哈里王子和他的狐朋狗友,他们帮他弄到国外的稀罕酒,帮他到大学里找来一位女生。不过这次找来的是比较有头脑、个性独立的杰西卡,她的朴实和理性很快打动了哈里,赢得了他的爱情。哈里其他的朋友形象则比较粗俗,他们问他如此反感王室是否因为他不是查尔斯亲生的,而是戴安娜的情人之一休伊特的孩子。

在查尔斯与首相的下一次会面中,再次出现冲突,此后矛盾日益激化。首相指出,国家的重要决定和法律都是在民选的议会中通过的,他们俩的谈话无法影响国会的决定。查尔斯不悦地说,既然如此,那么我们本周的谈话就此结束。他接下来接见反对党领袖斯蒂文斯,并告知埃文斯以后他每周和他们俩各自见面半小时,以示公平。他对埃文斯流露

了对限制新闻自由法律的不满，表达了在国家重大事务中要发挥一点影响力、左右国家主张的想法。查尔斯一系列的言行激化了尚未加冕的他与掌握实权的首相之间的冲突。首相决定在议会中通过一项法案，即以后所有的法律只需要议会通过即可，无须国王签字。斯蒂文斯私下拜见国王，提醒他议会的这项动议，并指出解决方法可参考此前国王威廉四世的做法。在议会即将通过该项决议的最后关头，查尔斯模仿威廉四世的做法，突然敲门进入议会，宣布解散议会和本届政府。接下来是少数保王党和大多数倒王党群众的示威游行。期间的小插曲是哈里王子的恋人杰斯的隐私被曝光炒作。她几年前有过一位男友，并在热恋期间给他发过自己不雅的照片。她的这位前任得知她与哈里的关系后，要挟她给封口费。王室成员包括查尔斯和哈里都对她很宽容，愿意接纳她，但新闻部长不喜欢她，所以任由各大报纸刊登她的不雅照片。在第4幕第2场开始时，面对抗议要废掉新国王的群众，查尔斯召见国防部长戈登爵士，让他把白金汉宫门口的两个守卫士兵换成更多士兵，且允许他们的枪里装上实弹，并在门口驻扎一辆坦克。面对僵局，平民出身的凯特王妃有一段独白，显示了她的野心和智慧。查尔斯国王的前妻戴安娜的鬼魂在关键时刻显现，激励威廉成为最好的国王。在新闻部长赖斯的安排下，威廉抢在查尔斯之前对英国人民宣布，他将协调国王和议会之间的矛盾。威廉和戈登协商，撤走了所有显示武力对抗的士兵和坦克。此后便是正式逼宫，威廉和首相埃文斯一起，请查尔斯在逊位宣言上签名。在威廉和凯特的加冕仪式上，杰斯发现没有她的位置。哈里过来告诉她，威廉和凯特认为她的丑闻不利于王室形象，哈里还是回归原来的放荡不羁但对王室生存无害的单身汉形象。哈里在为了挽留杰斯而向查尔斯求情时，宣称自己的身份迷茫部分来自母亲戴安娜突然去世造成的心理创伤。而查尔斯在威廉向他逼宫时从威廉坚定的眼神中，也看到了戴安娜的影子。

除了王室，英国政治中最显著的特点是议会中的党派政治，而工党长达十几年的主政给英国左翼戏剧注入了活力。20世纪60年代英国戏剧的"第二次浪潮"以来，左翼戏剧在英国剧坛拥有深厚的根基。格拉汉姆的《工党之爱》和海尔的《我不参加竞选》均围绕工党的组织和活动展开故事。经典剧作家大卫·海尔对政治始终抱着满腔热情。他继承了英国的费边主义改良思想，希望英国的管理层能够分析自身的问题，并不断改进，不要发生改天换地的彻底革命。他1998年被封为爵士，这既是对他的艺术成就的肯定，也是对他的政治态度的认可。他2018年上演的戏剧《我不参加竞选》反映了医疗改革等很多当下社会问题，

以及工党政治和工党领导的选举过程等。2020 年，海尔感染了新冠肺炎，独角戏《击败魔鬼》反映了这一痛苦经历。

《我不参加竞选》的女主人公波琳·吉布森是一位来自黑斯廷斯社会底层、非常优秀、富有个性的知识分子，她的职业是医生，不是教师。她出身贫寒、父母都是令人不齿的酒鬼、烟鬼，所以她一直觉得挣钱养活自己、能独立生存是最重要的事情，而政治与自己这样家庭背景的人毫无关系。她自尊心极强，不想通过婚姻依赖他人过上物质上富裕、精神上不独立的日子。她有着不服输的韧劲，也有创新精神，在小城科尔比从医不久便根据自己的医学知识用超常规手段挽救了公关专家、男同性恋者桑迪的生命，使后者从此对她忠心耿耿，一直伴随左右。故事的另一位重要人物是她中庸的昔日情人杰克·古尔德。他出身于中产家庭，父亲以支持工会的著作闻名。杰克想摆脱父亲影响的阴影，醉心政治，想出人头地，从上大学开始就打造自己的领袖形象。他看似相貌堂堂，却心胸狭窄，嫉妒波琳与其他男性的交往。为了所谓的"政绩"，他在幕后出主意，以医疗改革的名义，建议取消一些地方医院，只保留一些大医院。波琳所在的医院被列入裁撤之列。刚开始她在同事纳莉娜的感染下，加入了呼吁取消裁撤的运动。在找杰克签名支持取消裁撤地方医院时，她无意中发现杰克是幕后始作俑者，且他无意悔改，以波琳能在其他地方找到工作为由，劝她退出这项公益运动。杰克的行为激发了波琳的义愤，她决定不再退缩，替换口才和逻辑都不如她的纳莉娜，亲自出面为医院的保留呼吁呐喊。没想到 5 年后他们的努力成功了，医院得以保留，波琳意外地成为政治红人。在桑迪的专业指导下，她最后决定参选工党的领袖。剧中另外两名女性，一名是在杰克团队工作，不幸过早去世的牛津大学毕业生 23 岁的黑人女青年梅莉迪斯，另一名是波琳的母亲，曾经是教师的布莱丝·吉布森。她个性极强，酗酒抽烟，遭受酒鬼丈夫家暴，但依然顽强地保持着对生活的热爱，怀念年轻时与丈夫去多佛的浪漫苦旅，觉得丈夫纵有各种不好，他们曾经的爱情还是美好的。

故事一共两幕 16 场，采用不断闪回的叙事方式，选择了波琳成长道路上的几个重要节点。首先是 2018 年竞选前两周，深得女性选民信任的波琳通过其公关代理桑迪向媒体宣布她不打算参选，具体参选名目到后面才逐渐清楚——她最后决定要参选工党党魁。第二场追溯到 1997 年，20 岁的波琳和杰克的恋爱分手场景，杰克承认自己没有波琳聪明、口才也不如她，不过他颇为自得地告诉波琳，他第二天将在学生会代表工党发表演说，自己已是工党党员。波琳认为，参加工党的

社会主义者都是对社会不满、想改变社会的愤怒者——海尔或许是在向 1950 年代"愤怒的青年"致敬。波琳的父母都是酒鬼，所以她年轻时的愤怒主要是对自己和家人的不满，不打算参加任何政党。波琳对母亲既哀其不幸又怒其不争，同时又觉得自己对母亲应该给予更多关爱，预示了她将努力改变自己命运，做命运的主人。在解释为什么打算离开杰克时，她讲述了很多理由，其中一条是她对杰克性行为的分析，认为它有时是暴力的、发泄不满情绪的一种方式。波琳的女性意识无疑会引起很多女性的共鸣。他们的分手恰逢波琳母亲去世的消息传来，波琳孤身一人开始人生旅途。戏剧接着往前追溯。1996 年波琳考上大学后与同学游玩欧洲一个月，回到家里面对的是母女永无休止的爱恨纠结和意志冲突，但是这次母亲告诉她自己患了癌症。剧终时，波琳亲自对媒体宣布，她将参加竞选工党党魁一职，前面的倒叙实际上解释了她成长的心路历程和对工党认识的加深，使她最后的参选水到渠成。

出生于中产阶级家庭的海尔早年很激进，从 1970 年后逐渐回归主流剧场主流观众。他在继承英国戏剧中的现实主义传统的同时，也体现了独特的视角和对社会的认识。在他塑造的众多主人公中，给人留下深刻印象的是出身于中产阶级家庭但却对本阶级的价值观有所质疑或反叛、具有理想主义倾向、心地善良但却富有个性的女性，她们试图按照内心声音的指引，找到想要的生活方式和人生意义。表面上，戏剧探讨的是人物之间的爱情或者亲情，实际展示的是对中产阶级价值观的拷问——拥有财富的社会阶层是否有社会责任感、有精神追求、有爱心，是否真诚，等等。对人生意义的寻求是海尔一贯的艺术主张。

3.1.5 展现杂糅性与"英国制造"

海尔对当代英国戏剧的担忧之一是欧陆强调剧场美学效果的戏剧理念对英国剧坛的冲击。琳·加德纳不以为然。她于 2017 年 1 月 30 日在《卫报》发表《大卫·海尔对英国戏剧现状的误读》一文，认为海尔对英国戏剧现状的理解完全是错误的。她认为，根本不存在所谓欧陆戏剧的美学在污染英国，相反，英国和欧陆是在双向加强彼此之间的合作与共享。浓墨重彩的改编并非对经典的亵渎，相反，这些作品"把经典从他们原先的文化语境中解放出来，让我们能够看到它的新意。这不叫作贬低或污染，而是让经典的生命力延续下去"。加德纳同时指出英

国戏剧的魅力恰恰在于其多样性:"如果你喜欢在书房写作,自然可以,如果你更喜欢集体编创,那也可以;如果你在寻找当代戏剧可以给马戏团带来的灵感,或者马戏团给当代戏剧带来的灵感,没人会说不行。如果你想结合文本和舞蹈,你可以这么做;如果喜欢描述国家骤变的音乐剧,那就去吧。所谓的边界和框框都让位给了更流动且具创造性的戏剧文化。在这种文化中,文本和剧作家仍然是被看作有价值的,但这种文化同时承认有许多其他制作戏剧的方式、诠释经典戏剧文本的方式也是同样有价值的。"加德纳对英国戏剧的描绘不假,但可惜的是,这种多样性并没有能够在《榜单》中体现出来。

英国的"探索戏剧"运动由来已久。自第二次世界大战以后,"探索戏剧"运动蓬勃发展,追求形式主义的文本特征更加凸显。该运动的倡导者高举"戏剧不是生活的艺术化而是艺术的生活化"的大帜,提倡戏剧不是一场表演,而是一种人际交流方式的理念。在这种戏剧语境之下,20世纪俄国著名思想家、哲学家列夫·舍斯托夫所提出的"因为荒谬才可信,正因为不可能才肯定"的反理性主张,似乎给一切探索性质的文学创作找到了最恰当的理论依据,因此,否定现存的、规范的表演程式和文本,就成了20世纪的"探索戏剧"运动的一种艺术主张与实践。在此之下,打破传统戏剧的一切创作与表演的定式,追求"探索"与"反理性"就成了年轻而激情四射的剧作家的艺术质地和行动目标。

从悲剧理论的角度来看,每个人都可以成为悲剧的主角,但在英国戏剧创作的实践中,占据着悲剧舞台的绝大部分是贵族和其他改变历史的英雄们。英国古典悲剧理论认为是英雄推动了社会的前进,英雄创造了历史,所以理所应当成为悲剧的主角和各种文学样式的主体。但从戏剧的发展进程来看,文艺复兴时期英国戏剧的服务主体的确是宫廷里的贵族和上流社会的成员,生存于衣食不济状况之中的下层平民,完全不具备欣赏戏剧的条件。第二次世界大战之后的欧洲所出现的政治、经济、文化局势的发展,才使得平民的社会地位提升,他们不再仅为衣食而奔波,也开始追求精神的满足。所以,戏剧观众的主要成分开始下移为平民阶层,戏剧创作者亦开始考虑平民的接受心理,考虑悲剧如何会在中下层观众群体产生共鸣。社会底层的小人物是现代社会中最具有普遍性的阶层,描写小人物的生存困境,可以引起观众对极限生存困境的关注,可以使观众从中找到自己的影子,并产生深深的认同感。

沿着琳·加德纳所给出的方向,2019年英国戏剧作品体现了加德纳所言的多样性尝试,尤其注重那些乐意尝试各种非传统手段进行舞台

呈现的剧作。例如，恩达·沃尔士导演、改编自麦克斯·波特同名小说的《悲伤是长着羽毛的生灵》，本剧由韦沃德剧团和合拍剧团进行制作，希里安·墨菲主演。本剧首演于 2018 年爱尔兰高威市黑匣子剧场，并于 2019 年 3 月 25 日至 4 月 13 日上演于伦敦巴比肯艺术中心。该剧以男性气质为探索主题。指出了父权制度不仅在各个方面都在残害压迫女性，也一定程度上限制了男性的可能性。《悲伤是长着羽毛的生灵》的原著是一个散文诗体的童话，它描绘了一个丧偶的年轻父亲和一只突然入驻他家的黑色乌鸦。这只乌鸦，可以看作他的另一个自我，是这个被悲伤笼罩的家庭的守护神，也是化解他们内心悲痛的疗愈师。通过对男人内心独白的呈现，男人与妻子之间的回忆和男人与乌鸦之间的对话，质询了所谓男性气质的定义，它在男人丧偶之后被消解，被嘲讽：男人在丧偶后连衣服都不会穿，吃饭也只会叫外卖，而乌鸦（同样由墨菲扮演）则在此刻成为那个缺失的母亲身份。

　　这部剧用不同的媒介特质不断强调男人的痛苦（悲伤）：视觉的、听觉的、身体的。巨大的多媒体墙上，看不见的手一笔一画写下原作中的选段，字体不规整且粗糙，仿佛一面又一面铭刻男人痛苦的涂鸦墙。与此同时，墨菲不带情感的声音通过放大器复读写下的文字，冷漠与文字所表达的痛苦形成鲜明的对比。而在肢体的运用上，舞美设计杰米·瓦尔坦并没有采用类似《战马》一般的木偶去展现乌鸦的形象，而是通过让墨菲戴上连帽衫这一简单的动作来完成两种形象的转换，这也符合当下英国在舞美设计上极简主义的潮流。墨菲在扮演乌鸦的时候，展现了绝佳的身体素质，完成一系列高难度的肢体动作，呈现出了一个更为母性却也更有力的乌鸦形象。它陪伴男子的两个年轻儿子回顾了母亲生前出轨、父亲和自己被嘲笑的场景。在此刻，所有媒介呈现出的痛苦（悲伤）在一起制造出了复调的效果：多媒体墙上是乌鸦的涂鸦，上面画满了扎堆的成年乌鸦人，以及一句"仍无法接受这个笑话"的内心注脚。从放大器中传出的墨菲冷漠无情的声音，而"乌鸦"形象的墨菲抱着头坐在墙边，痛苦地哀号着。也是在此刻，多介质的表达让乌鸦不再仅是一个充满母性的守护者和疗愈师，而是作为男人的另一个自我与男人的形象重叠在了一起，也完成了真正的疗愈：接受痛苦。

　　英国本土制造也是近十年英国戏剧的一个突出特点，比如 2018—2019 年度英国最红火的"英国制造"《雷曼三部曲》，它作为加德纳多样性中"传统"的注脚，也说明了文学性完全是可以通过产业制造而炮制出来的。《雷曼三部曲》非常能够代表比灵顿、海尔那样的英国戏剧人对英国戏剧的定位。它于 2018 年 4 月上演于英国国家剧院的利特尔

顿剧院，英国各大评论报纸纷纷给出了 4 ～ 5 分的好评。票房上更不必多说，不仅在 2019 年从国家剧院转战到了西区的皮卡迪利剧院，更能在百老汇这样金钱至上的地方完成"二进宫"。它的主创名单可以说是英国戏剧界的顶端资源了。导演萨姆·门德斯，这两年在英语世界风光无限的影剧双栖导演，其导演的电影《1917》是 2020 年奥斯卡最佳影片提名之一，导演的《摆渡人》也无须更多的溢美之词；舞美设计亦是"国家级"的设计师，她是 2012 年伦敦奥运会闭幕式的总导演，设计过不胜枚举的展览和戏剧舞台，包括本尼迪克特·康伯巴奇主演的《哈姆雷特》等，灯光和形体的设计师也都是英国最顶尖的艺术家。在演员方面，三位英国资深男演员：西蒙·拉塞尔·比尔、亚当·戈德利以及本·迈尔斯，均为"国宝级艺术家"。英国剧作家本·鲍尔将意大利作者斯蒂法诺·马西尼的广播剧剧本改编成了英文版。

可以说，《雷曼三部曲》大获成功的"元叙事"，是英国戏剧业界和评论界互相引证互相确认的狂欢，在彼此的映照中确认着传统焕发出的新机：空舞台、一人分饰多角、名演员、第三人称的叙事者及直面观众讲话等几乎全都可以追溯到伊丽莎白时期的戏剧传统，如今在《雷曼三部曲》齐聚一堂，复活了。而它在英（美）之外也受到了欢迎：通过国家剧院现场的放映，获得了在中国观众中的极高口碑。《雷曼三部曲》就像是一曲挽歌，比起对资本主义和次贷危机的批判，它更是对雷曼金融帝国和次贷危机之前发达资本主义的哀悼，也是对英国戏剧传统的致敬。它满足了想要在西区舞台上看到自己的伦敦银行家们，满足了比灵顿们和海尔们，也满足了中国观众乐于观看"生离死别、悲欢离合"的戏剧美学追求，和"眼看它起高楼，眼看它宴宾客，眼看他楼塌了"式的唏嘘。

英国戏剧杂糅性还体现在多地区剧目的并存。因为英国国家地理的现实情况，英国戏剧界始终存在着英格兰地区戏剧剧目、苏格兰地区戏剧剧目、威尔士地区戏剧剧目和北爱尔兰地区戏剧剧目共存的现实。这些剧目大致可分为新剧剧目和经典剧目回放。也可以说是现代主义剧目、后现代主义剧目和古典主义剧目的交织。主要的戏剧形式与戏剧技巧也没有逃离开放式结构的剧目、封闭式结构的剧目、人物展览式结构的剧目和非逻辑结构的剧目的区分。从表现内容上来看，也集中在表现经济冲突、道德冲突、宗教信仰冲突、人文主义者与极端利己主义者冲突、种族矛盾冲突等。旨在表达人与命运的抗争、人与神的抗争、人与社会的抗争、人与自我的抗争和人类精神迷惘与探索等哲理意蕴。在不同时代，不同国家，由于社会生活的变异性，由于剧作家观察、表现社

会生活的角度和深度的差异，"戏剧冲突"的内容和表现方式有所不同，所以，观众可以从各种不同的戏剧冲突中感受到特定时代、特定国家和特定的社会生活以及人际关系的某些特质。在美学特征上呈现了情节整一性与碎片化的共存、误会、巧合、乔装技巧的融合、语言的丰富性、反讽的多样性和人物的典型性与杂糅性。

巴特沃斯的《摆渡人》2017 年 4 月在皇家宫廷剧院首演，后被搬上伦敦西区的舞台，为他赢得了奥利弗戏剧奖。作者从来没有在爱尔兰生活过，不过他的伴侣劳拉·多纳利的家庭来自北爱尔兰，是他创作的灵感之一。据称该剧取材于真实的历史，并多次提到当代真实的人物和真实的政治事件。在 2018 年 8 月的一次公开采访中，作者说自己的戏剧类似于莎士比亚的《麦克白》。这部戏剧描写了 1969—1998 年的北爱尔兰动荡，通过几代爱尔兰人相似的遭遇，体现了一位英国戏剧家试图理解北爱尔兰文化的努力。巴特沃斯有意识地探索了爱尔兰戏剧传统的影响。《卫报》专栏作家肖恩·奥哈根批评《摆渡人》的原因是认为它缺乏真实性，令人不适，它传达的主要是英格兰中产阶级观众的声音，并使他们对北爱尔兰的刻板印象得以加深而不是促使他们质疑。但是除了他的质疑之外，其他批评家都觉得巴特沃斯创作关于北爱尔兰问题的戏剧没有什么不妥。这体现了当代英格兰剧院对涉及爱尔兰主题的剧作家的包容，大卫·爱尔兰、考纳·麦克弗森、马丁·麦克多纳等爱尔兰剧作家都在英格兰获得了成功。

针对当下信息社会的一些问题，卡里尔·丘吉尔创作了《爱与信息》（2012）。这是一个万花筒一般的戏剧。丘吉尔设计了由 100 个人物两两组成的、彼此似乎毫无关联的 50 个不同主题的场景，结构比较松散。总体上的场景是关系亲密的人们之间的对话，探讨的话题既有社会性的，比如信息不透明便发动伊拉克战争的正义性、大数据对人们隐私的掌握、保密委员会对出版物信息的审查、气候变化信息对人们心理造成的压力（多走路少开车少洗热水澡，给后代子孙留下更好的环境）、未成年妈妈、迷恋偶像信息的"粉丝"文化、动物实验的正当性、相信网络上虚拟女子及其爱情的实在性、敬畏心的丧失、性爱与基因信息遗传等；也有关于生活方式的讨论，如远离现代生活信息的偏远地方是否更贴近自然、对婚外恋的司空见惯等，以及作为老年作家所关注的与老年人生活相关的一些话题，如失眠、记忆力衰退、昔日情人一起怀旧等。

3.1.6　关注社会公平和人类面临的困境

当代很多英国剧作家都很关注社会问题，如反对战争、支持正义、为边缘群体发声等。卡托里·霍尔的《基贝霍的圣母》（2014）背景是1981年，在卢旺达的一个村庄基贝霍，三个卢旺达女学生声称看到了圣母玛丽亚显灵。该剧反映了卢旺达的图西族与胡图族的紧张局势，并预见到未来将发生可怕的种族灭绝。卡里尔·丘吉尔持续关注国内外的社会问题，她创作了一系列反战戏剧：《邪恶的敲门者》（2012）共两幕，场景是两个不同的国家的客厅，演员相同，情节和台词也基本相同。这是一部荒诞的超现实主义的反战戏剧，展现了两个不同国度一家三代普通人生活中的暴力和霸凌行为，体现了本身道德修养不高、生活方式不健康、家庭充满矛盾的普通人，夫妻谈论的是离婚、家庭成员通奸。剧中有一些悬念，如开场时被"安静的男人"枪杀的是何许人？只闻其啼哭声不见其人的被囚女子是谁？他们一边酗酒一边为即将出发的下一代军人、未来的"英雄"送行，为电视中播放的敌人的死亡欢呼，载歌载舞地庆祝。每个人都打着捍卫自己的生活方式和国家安全的旗号，抱着"以邻为壑"的戒备心理，随时用枪迎接敲门的"邪恶者"——可能是邻居，也可能是他国领土上的人，杀死人之后淡然处之。蓝衣母亲当年曾因为肥胖遭人嘲笑，遂将一苗条美貌的女同学推进泥坑并踩在她身上，往她嘴里塞污泥。从传播真理的传教士爷爷到即将出征的年轻人，这些普通人实际上已沦为杀人的罪犯或共谋犯，却都生活在虚幻的道德高地上，都声称自己是性格平和的人。只有最老的奶奶看到的是被他人杀死的命运和坟墓，哀叹她在战场上失去的亲人。

丘吉尔的短剧《猪与狗》（2016）质疑了非洲某些国家的同性恋政策。它根据默里和威尔·罗斯科的小说《男孩妻子与女性丈夫》改编而成。丘吉尔要求该剧由三名没有具体名字、不同性别和种族的演员演出，目的应该是强调同性恋这一现象在不同性别和种族中都是存在的，无须否认，无须政治化。该剧针对的是2014年乌干达颁布将同性恋者判处死刑（后改为终身监禁）的《反同性恋法案》以及其他一些非洲国家对同性恋的严令禁止。有些非洲国家将同性恋视为西方国家强加给非洲的文化和性别价值观，并将它与历史上西方人对千百万非洲人的奴役和屠杀联系起来。丘吉尔通过简洁的语言、翔实的历史资料和首尾呼应的戏剧结构，揭示了西方和非洲都一直存在的同性恋行为。

卡里尔·丘吉尔的戏剧《幸存者》（2016）获评21世纪最受欢迎的50部戏剧之第8名，和贝克特、品特等的戏剧一脉相承，都属于静

态戏剧。该剧谴责新自由主义资本主义毁灭地球的行为，表达了对人类未来深切的担忧。在形式上，这部戏剧受布莱希特叙述体戏剧的影响比较大，情节比较碎片化，是一些看似不相干的场景的并置。剧中共有4个人物，均为70岁以上的老妇，在院子里一边享受着午后的阳光，一边怀旧。开篇引语来自《旧约·约伯记》中的一句话："只有我逃回来告诉你。"这一引语使得这部戏剧给人一种劫后余生的意味，同时也是对即将消逝的日常生活之美的一种惋惜。剧中稍长一点的类似独白的段落都表达了人类遭受洪水（影射诺亚方舟）、四面爆发的大火（暗示《圣经·启示录》中的大火）、疾病（令人想起新冠病毒等传染病）等的毁灭性打击。似乎遭受失忆症的老人们，在物资极度匮乏的环境中，回忆过往的生活，诉说内心的伤痛，面对孤独穷困的老年。四位老妇人的对话偶尔有互动和呼应，更多的像是自言自语，一种内心独白。

其他很多剧作家的作品也反映了当代社会问题。当今世界面临的一个重大问题是对能源的需求。核电站产生的核能目前被很多科技较为先进的国家所采用。但是，2011年3月，日本福岛核电站因9级地震而造成的核泄漏无疑为核能源的安全敲响了警钟。柯克伍德的《孩子们》（2016）以3位老年核电工作者为主角，探讨了当代核电站作为新能源所带来的核泄漏危机，以及掌握技术的老年公民为保护后代而重返事故现场、勇于献身的无私奉献。

一种被戏称为"厨房水槽剧"的表演风格曾在20世纪中期广为流传，这种底层社会剧不仅有着坚实而广泛的生存基础，又有着与上层社会的"客厅剧"截然相反的、充满生机的存在感。舞台上鲜活的底层人物带着惊人的生存张力，强力扭转了历史人物或贵族英雄垄断戏剧舞台的局面，与亚里士多德的悲剧理论形成鲜明的对比。厨房水槽剧流行于英国20世纪50—60年代，以英国工人阶级的家庭生活为中心，探讨与工人阶级生活相关的社会和政治问题。进入21世纪，汤姆·威尔斯将《厨房水槽》（2014）作为戏剧标题，创作了一部同样关于英国底层劳动阶级的作品，重新演绎了新世纪环境下的底层人民真实生活。威尔斯的戏剧中没有太多的戏剧冲突，但用更加生活化的场景重点刻画了"愤怒的中年人"，表达对生活不满的方式也更加隐晦。送奶工马丁的客户越来越少。妻子凯斯是一位炸了25年薯条但换了工作开始卖棒棒糖的厨娘，每天为丈夫和两个孩子操劳，关注他们的人生道路和精神状态，一直在安慰鼓励，而丈夫马丁则相对只顾自己，吃饭挑剔、嫌孩子吵闹影响他睡觉，对比利上大学没有表现出足够的热情等。儿子比利是个同性

恋画家，在为第二天的工作面试做准备，很是焦虑。他终于接到了盼望了好几年的大学录取通知书，但感觉考官们认为他的歌唱家的画庸俗，他决定走自己的路，不加入这些留长发穿破洞牛仔裤的"艺术家"。21岁的女儿索菲练柔道准备晋级黑带，但受到考官歧视，考级未果，揍了考官，决定不再训练考级，也不再收徒弟，已经投到她门下的学员将转给斯蒂夫先生。索菲的男友彼得比较幼稚，他没有父母，告诉苏菲他晚上不喝茶，因为他奶奶说咖啡因会影响睡眠。索菲认为彼得比较可怜，试图让彼得与比利组成一对。但彼得认为自己不是同性恋而比利是。可以看出，年轻人的独立自理能力似乎不及他们的父辈，性取向更加多元化。

　　底层女青年的认知能力、情绪管理、生存压力等是英国社会面对的一大难题。克罗伊·莫斯的《致命的光》（2010）采用倒叙的方法，描写了底层女青年的日常生活。性格坚强的母亲麦琪被一位年轻的女警察上门告知她的女儿、单亲妈妈杰/杰宁在监狱度过四年半后已经自杀。她们母女一直无法和平相处。杰刚开始怀孕的时候满心欢喜，觉得麦琪有关做母亲责任的唠叨都是杞人忧天，没想到生下孩子后自己完全没有能力照料孩子，生活贫穷困顿，屋子凌乱不堪。一位社会工作者进家里视察后告诉她，下次家里如果还是这么脏乱，就不让她再抚养孩子。她从此开始神经质地擦地，时常焦虑是否会被剥夺抚养女儿的权利。杰也不让女儿艾妮（"艾妮"的英文"Aine"含义为鼓励友爱、奔跑速度极快的"光明女神"）与麦琪亲近，担心麦琪会抢占女儿的爱。有一天，趁着6岁的女儿上学不在家，她将两小瓶汽油倒在地板上点燃，她自认为没有伤害任何人，却被送进监狱。老一辈的代沟不仅体现在剧中的麦琪相对比较在乎邻居或者朋友们的看法，年轻一代则更为我行我素，而且还体现在文化上更加多元化：杰喜欢去卖印第安人"捕梦网"的商店、点着中国寺庙用的线香、中国式的茶包（不加牛奶的茶），这些都是文化上保守的麦琪接受不了的东西。

　　温瑟姆·皮诺可的《剥夺》（2010）讲述了一家三代母女之间的爱和冲突，涉及记忆的不确定性，以及戒毒戒酒难以成功的多重因素。作者加入了一定的新现实主义手法，看上去充满母女亲情柔情的情节发展到结尾处突然变得诡异和不确定：回到廉租房的诺拉到底是20年来一直惦记母亲黛拉的贴心女儿，还是4年前已经去世、回来报复母亲的鬼魂？抑或是诺拉具有特异功能的朋友朱莉帮诺拉来报复？20年前，黛拉因吸毒上瘾被剥夺了女儿诺拉的抚养权，她带着诺拉躲到外地企图拒绝交出女儿，但两周后被追赶上，不得不与女儿分开。这是诺拉对亲生

母亲最清晰的记忆，但在她记忆中，那是她和母亲度过的最快乐的一天。被感动的黛拉终于说出了对女儿的思念和爱，告诉诺拉她在一位曾经堕落如今已洗心革面的成功女士的帮助和引导下，费了九牛二虎之力，目前已戒酒戒毒一年。她和诺拉一起回忆诺拉怕痒爱笑的特点。但当黛拉触碰诺拉小时候最怕痒的胳肢窝时，诺拉却没有任何反应，这使得诺拉的身份蒙上了一些悬念。戏剧的转折点来自姥姥诺拉。她时而清醒时而糊涂，多年来始终鄙视吸毒酗酒的女儿黛拉，偏爱家庭生活幸福美满的另一个女儿玛丽琳，并将每日侍候她的黛拉称作玛丽琳。在与诺拉单独交谈时，她得意地说出是她带人追上躲避在外的黛拉，剥夺了黛拉抚养诺拉的权利。这部戏剧中的三位女性都用藏在沙发背面套子里的雪利酒借酒浇愁。面对始终鄙视自己的母亲，以及女儿诺拉刚刚找回却因母亲的挑拨又再次离开的残酷现实，黛拉再三犹豫，终于再次打开了酒瓶。

塞姆·霍尔克罗夫特《跳舞的熊》（2010）采用超现实主义的手法，描写了一群社会底层的青少年，场景类似《失乐园》中堕落天使们居住的大地永远在炙烤的地狱：艾伦和他的伙伴们始终行走在灼热的煤块上，由于脚底太烫无法在任何地方久留，所以人物动作有很多舞蹈成分。其他的三男三女6个人物由3名演员换装扮演：迪恩和雷泽·凯、里塔德和查丽蒂、安格里和孩子妈妈。这是一个嘴上说要团结友爱互相帮助，实际上相互嫉妒、弱肉强食的丛林世界：迪恩怂恿愤怒者和他一起强奸真心爱他的查丽蒂，拒绝为查丽蒂怀的孩子承担任何责任；看到艾伦通过刻苦训练实现了自己的梦想进入了足球队、生活将会有保障，便割断了艾伦的足筋，使他再也不能踢球。艾伦代表了底层少部分希望能够通过个人努力摆脱现状的年轻人。他善于思考，对英国足球的现状不满，认为团队精神不足，个人技巧也不及"从会走路就会踢球"的拉丁美洲的众多球星，如马拉多纳、梅西等。艾伦有一定的责任心，与孩子妈妈一起照顾儿子。

总的来说，英国戏剧在21世纪第二个十年展现了蓬勃的活力，既有对文学化经典的继承，也反映黑人等少数族裔及女性群体的诉求，关注社会生活的公平公正及文化多元化，以及人类社会可能会面临的灾难。

3.2　美国戏剧发展研究（2010—2020 年）

进入 21 世纪第二个十年以来，[1] 美国戏剧以不同于其他地区的戏剧的方式，采用了相对稳健的姿态，有序地向前发展着。在一定时期内，美国戏剧的发展方式会让人产生发展停滞的错觉，但假如我们对这十年间的戏剧作品有所了解，就会发现它的变化体现在微观上：美国戏剧仍然延续着对现实的高度关切，但是它关注的现实问题已经悄然变化，过去鲜少出现在舞台上的内容如今也熠熠生辉，如《声名狼藉》和《乐队来访》中的穆斯林群体；随着美国戏剧对题材兴趣的转移，戏剧舞台也开始采用过去不常用的技巧，甚至还会吸纳新媒体的一些表现手段，如《电视台风云》中所运用的直播；除了原创作品以外，美国戏剧也不会忘记"复刻"过去的经典作品，而这些经典作品又不限于戏剧，还包括小说、电影等经典 IP，如哈利·波特也登上了百老汇的舞台；无论是题材的拓展、技巧的更新，还是对经典的传承，其中有不少是来自美国以外的世界，或是说异文化的世界，如对布莱希特戏剧技巧的重新发现。异文化元素越来越频繁地出现在美国戏剧舞台上，而美国戏剧以开放的姿态迎接之，不仅得到了观众的认可，也得到了批评家等专业领域的认可，实在是难能可贵。

美国戏剧在这十年间发展态势平稳，除了评奖机制的影响外，还出于平衡商业利益和艺术审美的考虑；同时，对传统作品的继承与发扬，以及不同文化交流的日益繁荣，都在影响着美国戏剧的变化，并且保证其不与过去的戏剧产生割裂，出现"断崖式"前进。总体而言，美国戏剧仍然保持着健康的态势在发展，而这些作品所反映出的主流价值观——比如对和平的祈愿、对正义的追求、对平等的向往，以及对熟悉之物的重新审视——是受到多数美国观众和专业人士拥护的。结合以上内容，本章既会分析近十年美国戏剧的具体特点，同时还会分析造成这些特征的原因，揭示现象背后所隐藏的戏剧思维的变迁，以及它们所带来的启示。文中所引用的剧本译文均由笔者所译，特此提出，后文不再赘述。

1　本节所选的美国戏剧作品，时间多集中于 2010—2020 年，基本与我国所说的新时代相吻合。出于对美国戏剧发展连贯性的考虑，偶有列出超出此时间范围的作品，但相隔仅在 1～2 年，因此后文多采用"近十年"来指称这一时间段，以期适度放宽"十年"的边界，包容更多的作品。

3.2.1 新与旧的交融

1. 旧瓶装新酒

纵观 2010 年以来的美国戏剧，其内容或题材虽然多样，实际却都围绕着现实最关注的话题展开。一言以蔽之，这十年的美国戏剧在题材上多为现实主义，这与美国一直以来的戏剧传统相符合。在这些现实主义题材的戏剧中，关注少数族裔权利的戏剧依然占到了相当大的比重，比如杰姬·希波利斯·杜瑞的《美景》（2018）、斯蒂芬·阿德利·格尔吉斯的《河畔公寓疯狂人》（2015），以及布鲁斯·诺里斯的《克莱伯恩公园》（2010）——它们重点聚焦非裔美国人的生活状态，包括他们与白人之间长期难以消除的矛盾。从内容上来说，这类戏剧反映的依然是种族间的矛盾，但剧作家看待矛盾的角度、矛盾双方的对比都在悄然发生变化，必然与过去的戏剧有所不同。

除了白人与黑人间的矛盾外，近年来的美国戏剧还囊括了同其他少数族裔间的矛盾，其中比较突出的是和信仰伊斯兰教的群体间的矛盾，2013 年获得普利策戏剧奖的《声名狼藉》（2012）便是反映这一问题的作品：主角阿米尔原本是来自巴基斯坦的穆斯林，他为了在美国获得更好的生活，隐瞒了自己的出身，放弃了自己的宗教，甚至更改了自己的名字，就为了让自己看起来不那么像穆斯林。可是，因为他替一名阿訇做了辩护，别人开始怀疑他的身份，轻易否定了他多年的努力，而阿米尔也不得不面对真实的自己——作为穆斯林教徒的自己。当美好生活的虚伪外衣褪去后，阿米尔才发现自己一无所有，而造成这一悲剧的根源是美国社会对穆斯林的丑化。戏剧家敏锐地捕捉到了这一点，将这种日益高涨的恐怖情绪写入剧本中，引导观众重新审视与中东族裔间的关系。这种做法其实和早期反映非裔种族的戏剧差不多，旨在让白人观众站在对方的角度思考问题，本质上都是探讨种族平等的戏剧。在近年来的美国戏剧奖评选中，和少数族裔相关的戏剧总是不时闪现在获奖名单中，[1] 相比其他现实主义题材的戏剧有较高的辨识度，种族话题依然是美国戏剧的"热门"话题。

现实主义题材的戏剧自然不全是有关族裔矛盾的，与政治、历史相关的戏剧也不在少数。这类戏剧所涉及的地域更加广泛，既有反映美国

1 　比如前文提到的《美景》于 2019 年获普利策戏剧奖；《河畔公寓疯狂人》获得 2015 年的普利策戏剧奖和纽约剧评界奖；《声名狼藉》获得 2013 年的普利策戏剧奖；《克莱伯恩公园》则获得 2012 年的托尼奖和 2011 年的普利策戏剧奖。

政治历史的，也有讲述其他国家政治历史事件的。举例来说，《一路同行》（2012）讲述的是美国总统林登·约翰逊的故事，他在前任总统肯尼迪遇刺后临危受命，在任期间既做出了通过《民权法案》的壮举，也做出了升级越南战争的错判；《奥斯陆》（2016）则围绕着一对挪威外交官夫妇展开，集中于两人如何巧妙地斡旋，促成了巴勒斯坦与以色列双方在奥斯陆进行秘密会谈，并最终缔结和平协议。不仅是话剧，相对轻松的音乐剧也出现了同样的题材，比如 2016 年名声大噪的音乐剧《汉密尔顿》（2016），讲述的便是美国开国元勋之一——亚历山大·汉密尔顿的生平故事。[1] 政治历史题材作为现实主义题材的一个分支，并不是这几年才在美国舞台上兴起的，它和种族题材的戏剧一样由来已久，并且同样表现出向外延伸的趋势，即不再局限于美国一国之内。《奥斯陆》中的主要角色中根本没有美国人，故事也是发生在挪威。不过，美国戏剧依然倾向于表现历史背景下普通人的生活状态，即使是描写处于政治中心、亲手创造历史的人，美国戏剧家也乐于塑造他们普通的一面。换句话说，美国舞台上的政治历史题材戏剧不是简单地反映某个历史瞬间或事件，而是要通过瞬间或事件来体现当中的人，说明戏剧家最终的落脚点还是在人身上。包括前面反映种族问题的戏剧，对人物的刻画实际上超过了对事件的描述，特定环境下的人的境遇才是戏剧家关注的焦点。

对于美国戏剧家而言，除了关注政治历史背景下的人以外，他们更关注当下社会中的人的境遇，而这也涉及现实主义题材中最为人熟知的类型——社会问题剧。当然，种族矛盾也算社会问题的一种，但由于反映这类问题的戏剧比较集中和突出，所以上文做了单独论述，这里则是概述除此以外的社会问题剧。从近十年美国戏剧的发展来看，作品中所表现的社会问题越发多样化，在反映女性权益的《宪法对我意味着什么》（2018）、同性恋群体的《乐队男孩》（2019 复排版）、《窈窕淑男》（2019 复排版）等作品外，还有反映残障人群的《生活的代价》（2016）、科技冲击的《电影院》（2013），以及战后创伤的《一勺水》（2011）等。这些作品着重展现个体的生活状态。戏剧家既要创作出具有特色的人物，同时人物又要具备一定的现实普遍性，才更利于折射出台下观众的普遍诉求，比如学会面对共同的生活的压力和烦恼。

提到普遍诉求，它作为由现实主义题材引申出来的话题，如何展现成了美国戏剧家一直以来的追求。在所有的普遍诉求中，最突出的莫过

1　严格来说，《汉密尔顿》只能算是一部历史音乐剧，涉及的政治内容相对较少，顶多是一些历史事件，重点是塑造汉密尔顿这个人物，在政治严肃性上要弱于《一路同行》和《奥斯陆》。不过，音乐剧在美国舞台上本身就以娱乐性为主，过于严肃的话题显然也不适合音乐剧。

于对和平的向往，比如讲述巴以和谈故事的《奥斯陆》。当然，向往和平只是普遍诉求中的一种，正如政治历史题材也只是现实主义题材中的一部分，结合前文提到的反映种族问题的戏剧，可以发现另一种普遍诉求是实现民族平等，消除不同种族、宗教和文化间的歧视。有意思的是，尽管美国戏剧家很善于表现普遍诉求，但他们似乎无意去满足诉求，像《奥斯陆》这样充满积极、昂扬情绪的戏剧比较少见，多数是像《摆渡人》这样回荡着难以言喻的悲剧感。从中我们能隐隐感觉到，近十年的美国戏剧虽然对现实题材、现实诉求依旧保持热情，但失望、悲观的情绪还是渗透到了其中，导致不少作品都以悲剧收场，暂时的和平与安宁依然被死亡的阴影所笼罩。

美国戏剧家对现实的关注是值得肯定的，他们既能在当下的环境中寻找素材，也能在过去的历史中获得灵感，延续了美国舞台长久以来的现实主义传统，诸如反映种族矛盾的作品还是舞台上的常客，这是所谓的"旧瓶"；"新酒"则是具体的内容发生了改变，取材的范围越来越广泛，涉及的方面越来越多样，即使是谈论旧有的问题，所采取的角度也不同于以往。另外，戏剧家乐于承认和展现普遍诉求——或者说人们共同承认的价值观——但他们对于能否实现、如何实现却避而不谈，至少是不抱有很高的期望，难免让瓶中的"新酒"多了几分苦涩。随着内容与态度的变化，戏剧的表现形式也在悄然发生改变，而新媒体形式的涌现同样影响了戏剧的呈现方式。相比起题材上的"旧瓶新酒"，形式技巧上的新意则会更加明显，其类别也更让人眼花缭乱，伴生的问题也更为突出。

2. 闪现的新形式

近十年的美国戏剧舞台在形式上的特点，主要表现为两点：一是在舞台装置上使用新媒体的装置；二是有限度地采用新的表现技巧。对于那些成熟的戏剧作品来说，无论表现形式如何新颖，形式永远和内容是契合的，至少也是与戏剧家所要达成的目的相一致；几乎每一部获奖的作品在形式上都有不同于其他作品的创新之处，但这种创新近乎保守，戏剧家们尽量不去触动观众的神经。[1] 这样造成的结果，会让人觉得一

1　戏剧家不在形式上触动观众的神经，但会用内容去触动他们。或许是因为内容具有争议性（比如《声名狼藉》中阿米尔对"9·11"的看法），怪诞的形式很可能会阻碍意义的准确传达，于是戏剧家便放弃了激进的形式创新。另一个原因则是题材——现实主义的题材确实不太适合非现实的表现形式，至少从观众的角度看来是不适合的。

部戏剧一个形式，戏剧家们似乎没有深化他们所采用的形式，没能让某种形式上升为共同的标准。然而，只要细心地观察，就会发现这些新形式并不陌生，有些仿佛似曾相识，这恰恰是因为他们采用了反复试验、反复深化的戏剧技巧，同时根据自己作品的特点进行调整，达到内容和形式的契合。

关于新媒体装置的运用，自从电影诞生以来，在舞台上投影影像、放映影像逐渐成了戏剧家常用的手法。近十年来，电影式的投影逐渐换成了液晶屏幕，上面会直接播放所需要的画面。类似这样的使用，仍然只是将新媒体装置当作背景板，它们并不是舞台表现的主体，也不会对戏剧的进程产生影响。尽管如此，不少戏剧家致力于让新媒体装置进入前台，比较成功和突出的例子是《电视台风云》（2017）。该剧改编自 1976 年的同名电影，"舞台被布置成一个电视演播室，舞台中央是巨大的屏幕"（许诗焱，2020：3）。这里的荧幕不再是背景板，而是为了展现主人公霍华德工作的场景，表明他作为电视主持人的身份，同时又暗示了当下正火的网络直播：霍华德得知自己要被解雇，于是在节目中扬言要自杀，这一幕通过舞台中央的大屏幕播放给了观众（大屏幕的位置、显示画面的清晰度都表明它就是要吸引观众的注意）；之后霍华德本该就此事向观众道歉，但已经陷入疯狂的他反而破口大骂，"情绪激动、言辞激烈地表达对时代的愤怒"（许诗焱，2020：3），而透过屏幕看到这一切的观众却一片叫好，这难道不是一场活生生的直播吗？戏剧本身的故事设定让设置屏幕不会显得突兀，但观众能明显感觉到，舞台上设置演播间是为了尽可能贴近现实，让观众在看直播的同时能直观台后的情境——观众在看霍华德直播的同时，还能观看造成这一切的另一场直播，仿佛自己既是参与此事的电视观众，又是旁观此事的剧场观众，由此对舞台幻觉产生奇妙的距离感。

《电视台风云》的舞台设置之所以能让观众产生距离感，得益于布莱希特的陌生化技巧。陌生化并不是最近才诞生的新东西，但对它的实践经历了漫长的过程，趋于成熟的陌生化技巧在近十年的美国舞台上开始频繁出现。之所以说它趋于成熟，是因为当它出现并被运用在舞台上时，很少有观众会觉得它与戏剧格格不入，并且戏剧家也不再像做实验一样，试探性地采用这一技巧，而是有很强的针对性。总体而言，这一手法在政治历史题材的戏剧中比较常见，《奥斯陆》便是其中的典范。在第一幕客厅会客结束后的转场，泰耶像在做演讲一般说着自己构想的谈判方式，但他仍是剧中人物，假装没有意识到观众的存在；莫娜则是直接"向我们（观众）说话"，在泰耶发言的间隙介绍

他们相识的过程，并在最后说道："我必须让你们听到这些话，因为这个想法、这个过程驱使着我们所有的语言和行动——所有的一切。当你们旁观评判时，记住这一点。"（Rogers，2017：21）在此后的剧情发展中，莫娜时常会跳出戏剧，直接对观众说话，提醒观众是旁观者，需要做出评判。熟悉现代戏剧的观众肯定不会陌生，莫娜承担了布莱希特戏剧中歌队的角色，[1] 负责将观众从舞台幻觉中拉了出来。在音乐剧中，直接对观众说话（演唱）的情况就更普遍了，比如《冥界》（2019）一开场就由赫尔墨斯向观众介绍人物，《汉密尔顿》亦是如此。

陌生化手法虽然在近年来的美国舞台上并不罕见，但这一情况并非由来已久。"在2019年百老汇剧评中，'布莱希特'出人预料地成为一个高频词。相对于手法前卫的欧洲戏剧，美国戏剧因为其市场属性而大多倾向于保守"（许诗焱，2020：6），像陌生化这样有违美国观众一般认知的手法，美国戏剧家在使用时会比较谨慎。自布莱希特提出他的戏剧方法以来，到美国主流戏剧真正开始接受和欣赏这一方法，中间经历了数十年的时间，也就是到近十年才开始有此端倪，并且集中于2019年前后。然而，这一事实并不代表戏剧家们是现在才开始试验"陌生化"手法，从其有目的的选择和熟练的运用上来看，他们显然是经历了长期的摸索。在对技巧的运用足够熟练、观众的接受度足够高之前，形式新颖的戏剧不会轻易登上主流的舞台，而即使是走上了主流舞台，戏剧在形式上的创新依然是有限度的，总要混杂些让观众熟悉的东西。以《奥斯陆》为例，剧作者J. T. 罗杰斯选择了最适合陌生化手法的政治历史题材，还借莫娜之口表达了他希望观众旁观评判的意愿，但同时又能保证观众观剧的流畅体验——《纽约时报》评论该剧"在意想不到的瞬间营造出幻觉，净化精神"，可见，布莱希特式的技巧是融合在戏剧表达中的，偏好亚里士多德式戏剧的评论家和观众同样能接受。

舞台装置、表现技巧和戏剧的内容是相融的，舞台布景同样具有这一特点。近十年的美国舞台布景表现出两种极端，一种是采用极简风格，比如《来自远方》（2017）的舞台上"只有十二把椅子和两张桌子"；另一种则是用各种物品塞满整个舞台，比如《摆渡人》舞台后方的墙上"钉着数不清的儿童画、相片和游泳比赛奖状"，壁炉旁的架子上摆着"一排足球节目录像带、一堆煮蛋计时器、一架老旧的六角手风琴、一把用旧的手持灭火器、一个老式饼干罐，还有一尊一寸高、手拿

1　试对比布莱希特的《大胆妈妈和她的孩子们》，参见贝托尔特·布莱希特. 2012. 大胆妈妈和她的孩子们. 孙凤城，译. 上海：上海译文出版社。

法国号的乔治·哈里森塑料模型，造型来自《黄色潜水艇》。此外还有几捆蜡烛、几张生日贺卡、一张碧姬·芭杜在《木马屠城记》中的照片，以及一张乔治·贝斯特的照片"（Butterworth，2017：16）。对于极简风格的舞台布景来说，它的目的是突出非日常感，致力于破除舞台带给观众的幻觉，此类布景也常常和陌生化技巧搭配使用。[1] 至于另一类舞台，它既有可能是为了营造真实感，也有可能是为了突出与现实的违和感，但在当下的美国戏剧中，这类舞台布景还是为了贴近日常生活而设计的。后者出现在现实主义题材占主导的美国戏剧中并不稀奇，但是极简风格的舞台设计的出现说明，美国的主流戏剧开始接纳不同于以往的新形式，并且能不断深化新的形式，以使其和戏剧题材相融合，实现内容与形式的统一。

综上所述，美国戏剧在保持旧形式的同时，还不断吸收了新的技巧与理念，舞台上不时涌现出令人耳目一新的作品。戏剧家一边在追求新的表达方式，同时他们又保持着相当高的理智，为了创作出内容饱满、形式成熟的作品，他们会融合新、旧形式，以臻和谐。如果说美国戏剧家不思创新，这显然有失公允，不过他们显然在创新与观众接受度之间做了取舍。即使一部戏剧不用任何新的技巧，只要它的内容足够吸引人，仍然能够得到观众的肯定。因此，新形式的戏剧虽然在所有戏剧中的比例上升了，但它们仍是以"闪现"的方式出现在主流的舞台上，而哪怕是在形式新颖的戏剧中，新的技巧方法也不会占据戏剧的全部，它还是和过去的老方法交织在一起，如星光般时明时灭。新如《电视台风云》，也只是所用的装置新，它的场景是为了极端真实地模拟出演播室，演员也几乎没有跳出到角色之外，直接对观众讲话。在关注近十年美国戏剧的形式技巧发展上，我们既要注意变革之新，也要留心其中不变的成分。

3. IP[2] 的复刻

无论是题材还是形式，美国戏剧无疑受到传统的极大影响——现实主义题材依然受到戏剧家的青睐，所采用的形式与技巧也是经过了反复验证，可以说近十年的美国戏剧对过往的延续，比之创新要更为明显。

1　虽然《奥斯陆》的场景布置没有《来自远方》那般精简，但是也没有多少冗杂的道具。舞台指示中没有对布景做详细要求，实际的演出中也不过是桌子、椅子等，所以《奥斯陆》的舞台仍然是简化的，配合了其对布莱希特式技巧的运用。至于《来自远方》的舞台布景与布莱希特方法的关系，可参见许诗焱．2020．政治担当、布莱希特、"逆向歧视"：2019 年美国舞台创作评述．戏剧，（2）：1–15。

2　IP 即 Intellectual property，原意是知识产权，如今在互联网上泛指成名的文创作品。

在微观的题材与形式之外，美国戏剧在宏观上更能体现其对经典的延续：每年在百老汇上演的不只有原创戏剧，还有不少经典戏剧的复排，就连托尼奖都设有专门的奖项，颁发给当年最优秀的复排戏剧。而能够复排的戏剧，无论是话剧还是音乐剧，都称得上是经典之作。不过，IP的复刻并不止于复排戏剧，它同样深刻影响了戏剧家们的创作。在近十年的美国戏剧作品中，能看到不少致敬经典的戏剧，说明戏剧家是有意识地传承经典。除了经典的戏剧作品，也有诸如经典小说、电影等作品改编戏剧。除了类型变得多样之外，这些经典作品可能来自不同的国家和地区。由此可见，美国戏剧家获取经典养分的范围，不仅超越了戏剧的范畴，也超越了国家的范畴。简言之，对经典、对传统的延续，是近十年美国戏剧发展中，不可忽视的一大特色。

关于 2009—2019 年美国的复排戏剧，可以参照表 3-1 托尼奖"最佳复排戏剧"获奖名单。

表 3-1　2009—2019 年托尼奖"最佳复排戏剧"获奖名单 [1]

获奖年份	获奖作品
2019	《乐队男孩》
2018	《天使在美国》
2017	《便宜货》
2016	《桥上一瞥》
2015	《天窗》
2014	《阳光下的葡萄干》
2013	《谁害怕弗吉尼亚·沃尔夫?》
2012	《推销员之死》
2011	《平常的心》
2010	《藩篱》
2009	《诺曼征服》

这些获奖作品只是冰山一角，实际上每年的复排戏剧数不胜数，有不少作品都是在复排的过程中不断被发掘——比如尤金·奥尼尔的《送冰的人来了》，首次演出时的反响并不好，当年的剧评界奖也颁给了

1　名单源于托尼奖官网。

《都是我的儿子》，"直到 1956 年人们才开始重新正视他（奥尼尔），那时《送冰的人来了》也成功回归"（Brustein，1991：324），2018 年又再次登上百老汇舞台，成为连演不衰的经典之作。

尽管复排的戏剧都是过去的作品，但当代的戏剧制作者们不是简单地复制，而是希望以新的形式，甚至是新的视角去诠释过去的作品：

> 费德里科·加西亚·洛尔卡 1934 年创作的《耶尔玛》在 2018 年重演时也让观众耳目一新，该剧的导演西蒙·斯托恩将 20 世纪 30 年代发生在西班牙乡间的故事移植到 21 世纪的伦敦富人区，女主人公由农妇变成了女编辑，而且采用了前卫的舞台布景，所有演出都在由玻璃幕墙形成的封闭空间中展开，观众坐在玻璃幕墙之外，仿佛"在观看一个科学实验"（许诗焱、布里兹克，2019：9）。

在这一版《耶尔玛》中，伴随安达卢西亚风情而来的诗意减少了，现代背景下的焦虑感却加重了，女主角在玻璃幕墙围成的囚笼中，犹作徒劳的困兽之斗。新版《耶尔玛》只是借用了原版的故事梗概，导演从人物性格、语言到表演和场景设计，几乎全部进行了重新创作，呈现出来的作品在原来对主人公命运的感伤之上，盖上了厚厚的现实压抑感。对美国戏剧家而言，重制经典作品不是照搬照抄，而是以新的形式与视角，将经典作品带入到新的时代中。

还有一类戏剧，它们虽然是原创戏剧，却是在致敬经典戏剧。比如《克莱伯恩公园》续写了《阳光下的葡萄干》[1]之后的故事，从立场不同的各方视角来审视种族问题，在种族主义盛行的社会下，没有哪一方是单纯的受害者或加害者。对旧剧本做新阐释，以新视角切入老话题，从而使经典作品在近十年间以新的面貌，重新焕发生机。无论是像《克莱伯恩公园》这样的致敬作品，还是像《耶尔玛》那样的翻新作品，创作它们的戏剧家都有一个统一的理念，即经典需要传承，但经典又非不能改动，经典与时代的接轨是必要的。

除了翻新经典的戏剧作品外，不少其他体裁的经典作品也经过改编，登上了戏剧舞台，其中又以电影作品为多数。上文提到过的《电视台风云》，便是改编自 1976 年的同名电影，另外还有 2007 年上映的《乐队来访》改编成了同名音乐剧，并获得了 2018 年托尼奖"最佳音乐剧"。从亲缘关系上来说，电影作品改编戏剧有其得天独厚的优势，而

1　《阳光下的葡萄干》著于 20 世纪 50 年代末，讲述了一家非裔美国人打算搬去白人社区的故事。这家人决定入住的社区，其名正是"克莱伯恩公园"。

改编自小说的戏剧也不遑多让，比如2015年的托尼奖得主《谁在夜里杀了你的狗？》便是其中之一。另外，近年还涌现出不少IP衍生剧，例如2018年上演的《哈利·波特与被诅咒的孩子》，以及迪士尼旗下的各类音乐剧，包括《冰雪奇缘》《狮子王》等。不可否认的是，制作此类IP剧时，确实有商业上的考虑，毕竟它们在票房上有强大的号召力，但此类IP剧、电影小说改编剧的大量涌入，说明美国舞台的包容性变得越来越大，戏剧制作者对经典的理解也不局限于严肃作品，这也让美国剧坛在保留传统的同时，添上了几分时代的活力。

　　总体而言，近十年的美国戏剧总体表现出平稳的特色，在保持舞台传统的同时，又能有所创新。相较于20世纪60—70年代和欧洲剧坛高歌猛进式的发展，近十年的美国戏剧似乎发展变缓，给人新意不足的感觉，但实际上美国戏剧是以稳扎稳打的方式前进。采用新形式并不是难事，难的是深化形式——让形式与内容不产生割裂，并且最终实现理想的戏剧效果。对于观众而言，太新的戏剧未免曲高和寡，难以接受。美国戏剧在经历了类似的发展期后，逐渐倾向于相对保守的发展，戏剧家在面对新内容、新形式时，更乐于冷静、理智地去思考，成熟的态度也促使他们要拿出成熟的作品。尽管发展的曲线是平稳的，美国戏剧在近十年里仍然是向前进的——戏剧家们在寻找新题材，并以最合理的方式搭配使用新形式，以期用新的眼光来审视和延续舞台传统。另外，美国戏剧也在慢慢接受不同的文化带来的冲击，其中既有现代流行文化，又有异于本土文化的外来文化，这一趋势在近十年的发展中变得逐渐清晰。美国戏剧从未陷入停滞，目前的状态是稳固且健康的。

3.2.2　影响美国戏剧的外因

　　美国戏剧在这十年间呈现出以上特点，必然受到内外两方面因素的影响。从内在来说，主要是因为戏剧家、甚至是观众的思维与立场发生了变化，而这一内在的变化将会在下一部分作详细阐释，本节则主要分析其外部因素。影响近十年美国戏剧发展的外部因素大致可分为四种：一是传统的影响；二是商业的考量；三是三大奖的评审；四是文化的冲击。以上四种，共同构成了影响美国戏剧发展的外因。

1. 传统的影响

　　美国的舞台传统对当代戏剧影响深远。自尤金·奥尼尔的时代开

始，美国戏剧界就格外偏好描写家庭问题和社会问题的戏剧。社会问题剧的代表很多，比如阿瑟·密勒的《推销员之死》，到后来奥古斯特·威尔逊的黑人戏剧，延续至今便有了《美景》《生活的代价》《河边公寓疯狂人》《声名狼藉》等作品。而对于家庭问题的描绘，通常表现为家庭成员间的情感纠葛，它既可以作为一部戏剧的题材单独呈现，比如早先的《奇异的插曲》，到 2018 年的《玛丽·简》，更多的时候和其他主题混合，一同出现在戏剧中。比如《摆渡人》主要是描写爱尔兰独立对普通人的影响，剧中穿插着奎恩与凯特琳的情感纠葛（凯特琳是奎恩弟弟的妻子，弟弟下落不明后便一直寄住在奎恩家）。从整部剧情来说，最后奎恩和凯特琳是否承认彼此的情感，都不影响全剧的故事发展和主旨表达。该剧的重点不在描绘二人的情感，可是偏偏又要加入感情线，实际对二人感情始终是旁敲侧击地提及，没有进行细致的描绘。《摆渡人》对家庭情感的描绘，没有与对社会问题的描绘达到完美统一，但这似乎未能影响到美国观众和评论家对它的喜爱，可见对家庭问题的喜闻乐见是如何深刻地影响着观众对作品的接受。[1]

同样，既然题材会受传统的影响，形式上自然也受其左右。通过比较《被埋葬的孩子》和《河畔公寓疯狂人》有关场景，两部剧都对房间内的布景作了详细的指示，并且为舞台划分出了厨房、起居室等空间，窗外所看到的风景则决定了背景的设置，营造出了逼真的舞台环境。不仅话剧有对舞台传统的沿袭，音乐剧中的表现则更加明显，最引人瞩目的就是舞台中央的旋转装置，在百老汇演出的音乐剧中几乎部部都用到了它——《汉密尔顿》用它表现舞会、行军等场景，《乐队来访》则用它模拟电影的转场，这在百老汇舞台上已屡见不鲜。由此可见，从形式到内容，传统全方位地影响了当代美国戏剧。

2. 商业的考量

传统的影响力之所以如此巨大，还牵涉了另一个外部因素，即商业影响。在百老汇的舞台上演出一场剧目，成本是相当惊人的，投资上百万甚至上千万美元的作品不在少数，因此选择已经得到观众认可的经

1　《摆渡人》的编剧并不是美国人，原先也不是在美国首演，但是它能在美国上演，得到观众的肯定，并收获托尼奖和纽约剧评家奖两项大奖，完全可以说明美国剧坛接纳这部作品，将它作为一个案例来分析是合理的。作为一部外来戏剧，《摆渡人》中的诸多要素仍常见于美国戏剧中，比如奎恩和凯特琳，实则二人存在乱伦的关系，不禁让人联想到尤金·奥尼尔早期的很多作品中都有类似的桥段，在这一点上《摆渡人》比起现在的美国戏剧，倒更接近初期的美国戏剧作品。虽然《摆渡人》中确实存在一些不必要的元素，然而瑕不掩瑜，它仍然是一部不错的作品。

典或表现手法，无疑是回本最稳妥的方式。这也就解释了，为何与现实相关的题材更受戏剧家青睐，形式上的创新为何趋向保守，过往的经典为何不断重现，以及各种 IP 剧为何纷至沓来。[1] 自百老汇形成以来，就一直有人批评它以商业价值来衡量戏剧，然而面对高昂的制作成本，会出现这样的情况在所难免，但这并不能说明百老汇是容不下艺术的地方。如前所述，即使是在商业驱动如此重要、氛围如此保守的百老汇，依然不时闪烁出创新的光芒，比如《耶尔玛》和《电视台风云》。那些在美国戏剧史，乃至世界戏剧史上闪耀的佳作，它们也未曾在百老汇舞台上缺席，其中也包括不少当时的先锋戏剧家，比如爱德华·阿尔比。虽然戏剧家可能出于票房的考虑，对于某些新内容、新技巧持谨慎态度，但比起不假思索地运用，这样反而更能提高观众的观看体验。应该说，美国戏剧家学会了在商业和审美中进行取舍，摒弃了现代戏剧中曲高和寡的因素，同时又要同自身的艺术理想达成平衡，制作出能够吸引观众走进剧场的作品。

3. 三大奖的评审

对美国戏剧的讨论，总是绕不开三大奖的获奖作品，那么也不应该忽略三大奖的评奖标准所带来的影响。普利策奖所遵循的标准，始终是"关注能在舞台上表现美国生活、体现教育价值、净化道德、提升品位、改善举止的原创美国剧作"（韩曦，2019：102），而纽约剧评界奖同样是针对"由美国剧作家在纽约创作的新剧目"，托尼奖则是颁给当年演出季中最好的作品。从普利策的评奖标准来说，它关注的是聚焦美国现实生活的戏剧，也难怪美国舞台上流行现实题材的戏剧。托尼奖主要面向百老汇演出剧目，当年反响最高的剧目会有更大的提名机会，这多少有些鼓励商业运作的意思，不过最终的评选委员会成员并非普通观众，而全部来自戏剧相关协会的从业人员或批评家，保证获奖作品的艺术高度。相比前两者，纽约剧评界奖则更注重剧目的艺术价值。可以看到，近十年美国戏剧所表现的态势，在一定程度上是符合三大奖评奖标准的。虽然不能说得奖是影响戏剧的关键因素，但它与戏剧发展存在相辅相成的关系——比如纽约剧评界奖不再拘泥于"美国剧作家在纽约创作"，只要是在纽约演出的剧目都能成为其评选对象，2019 年获奖的

1　据有关的调查，由电影改编来的音乐剧在首周的票房要高于非改编的作品，这一点放在话剧上恐怕亦是如此，所以 IP 剧才会愈发红火。参见知乎专栏"百老汇到底有多赚钱"。

《摆渡人》恰好说明了这一点。不仅是纽约剧评界奖，普利策戏剧奖也不再执着于有剧本的话剧，2016 年获奖的《汉密尔顿》正是一部改编自仅百页自传的音乐剧。无论如何，奖项总归是对戏剧家及其作品的一种肯定，对戏剧是存在一定的促进作用的。

4. 文化的冲击

随着越来越多的文化和价值观涌入美国，它们也成为影响戏剧的重要原因之一。美国一直被称为"文化的熔炉"，过去的美国舞台上也会上演有关非裔文化、女性解放等主题的戏剧，但随着信息传播的加速、社交媒体的兴起，诸如反映亚裔、伊斯兰教、残疾人、同性恋等话题的戏剧逐渐增多——虽然这些话题仍能被归入现实题材，但它们作为大类别下的分支，丰富了现实题材的具体内容，更多的群体开始走上台前。现在活跃在美国舞台上的演员，不仅只有美国人，还有来自其他国家的演员，特别是英国演员和导演的加盟，更是为美国戏剧注入了不一样的活力。[1] 除了传统意义上的异文化，当今的流行文化也在影响着美国戏剧，其中既有美国本土的流行文化，比如近年大热的漫威《蜘蛛侠》改编剧（可惜该剧并未成功演出），也有来自其他国家的流行文化，比如哈利·波特的舞台剧等。另外，文化的冲击也导致戏剧家思考问题方式更加多元：《声名狼藉》不只有美国社会对穆斯林的歧视，作为穆斯林教徒的阿米尔也对犹太人有偏见，两家人的晚餐会实际成了四种不同信仰、不同价值观相互争执的辩论场。

戏剧的发展与变化离不开其所处的社会现实，美国戏剧在这十年间所表现出的特点，恰恰印证了这一点：戏剧传统对观众审美和接受度有着深远的影响，于是在百老汇演出的剧目为了卖出更多的票，他们不得不向观众和传统妥协；美国戏剧界的三大奖在评比戏剧艺术价值的同时，也会参考其在演出季中的表现，因此叫座的作品能在评比中占据一定的优势，而得奖的作品反过来又会促进该剧的票房；随着社交网络的发达，不同文化间的交流日益频繁，不同的群体也获得了发声的机会，艺术创作领域内的价值观也变得更加多元化。以上提到的四种外在影响因素，它们并非单独发声作用，而是相辅相成、共同影响了这十年来的美国戏剧。同样地，外在的变化必然牵动内在，戏剧家的戏剧思维也在这十年间呈现出了不一样的特点。

1　有关英国演员、导演在美国舞台的活动，参见许诗焱. 2019. 重构与融合：2018 年
　　美国舞台创作评述. 戏剧，（2）：6–18。

3.2.3　戏剧思维的变迁

1. 从一元到多元

　　戏剧呈现在外的内容、形式会发生变化，与背后戏剧家的思维变迁是分不开的。在诸多变化之中，戏剧家的思考角度从一元变为多元，是最为明显的变化，而这一变化使得戏剧家在处理过去的题材时，引导出截然不同的戏剧结局。相比其他类型的戏剧，谈论种族矛盾的戏剧更能体现这一思维变化——比如非裔美国人的民族认同感和社会地位依然是美国舞台上的热门主题，但相比过去单向的申诉，戏剧家也不再把非裔美国人看作完全弱势的一方，而是尝试从曾经强势的白人一方来反观种族矛盾，说明戏剧家认识到了种族矛盾并非单方面的问题，《克莱伯恩公园》就是比较典型的例子。此外，美国作为民族的熔炉，从来就不是只由非裔与白人组成，特别是"9·11"之后对穆斯林群体的关注，又让《声名狼藉》登上了舞台。美国戏剧在十年间对种族矛盾的探讨，已经进入多角度、全方位的层面，实现了从一元到多元的进化。

　　为了进一步说明此变化，我们可以仔细比较《阳光下的葡萄干》和《克莱伯恩公园》。前者的故事完全以杨格一家为中心，而家中的各个成员则代表了当时处在不同阶段、思绪各异的非裔群体。尽管该剧所要表现的是美国梦的破碎，汉斯贝里希望借此"让肤色退而成其次"（汉斯贝瑞，2020），但非裔无法实现平权本来就是美国梦破碎的一个部分，而汉斯贝里也没有超出非裔的视角。换句话说，汉斯贝里始终是站在非裔的立场上讲话，尽管她描写了不同层次的非裔人物，但这些人共同的声音都是实现平等，最终自由地追求理想生活。在汉斯贝里看来，非裔族群依然是受歧视的一方，所以《阳光下的葡萄干》的视角仍是一元的。

　　《克莱伯恩公园》作为致敬前者的作品，情况则发生了变化。这部作品中不再只有非裔的声音，而是以白人的声音为主，从另一面来反映种族间的矛盾。该剧总共分为两幕，第一幕的主要人物露斯和贝芙是一对夫妻，他们也是出售房子给杨格一家的人。家中还有一位非裔的帮佣弗朗辛，女主人贝芙对她非常友好，但是这种友好透着疏离，而且贝芙也不是真正地尊重和喜爱她。当弗朗辛的丈夫来接她时，贝芙对非裔的恐惧与不信任一下子暴露了出来，她小声对来开导露斯的吉姆说道："请你不要走，千万不要，我不想和他独处一室，这让我觉得孤立无援。"（Norris，2011：50）夫妻二人决定卖掉房子，不在乎到底是谁

买下了它，也不是因为两人觉得人人都有权利住好房子，[1] 而是他们想要快点离开这个伤心地。社区委员会的代表卡尔想要阻止两人卖房，他找了一大堆冠冕堂皇的理由，最终惹恼了露斯，露斯毫不留情地戳穿了众人的虚情假意。事实上，惹怒露斯的并不是人们对非裔的歧视，而是人们表面装作同情，实际都是为了自己考虑，而种族矛盾居然牵连到了他们，甚至不允许他们自由地表达情感。

到了第二幕中，时间已过去了 50 年，克莱伯恩公园也从原来的白人社区变成了非裔社区，买房子的人变成了一对年轻的白人夫妇，卖房子的则是杨格家的后代。尽管人们的立场发生了变化，但是非裔与白人间的矛盾没有发生变化，两方对矛盾的态度也和 50 年前一样，仅仅只是维持表面上的和平。白人斯蒂夫感觉到了这种隐藏的隔阂感，一开始他也不愿意戳破，但是卖家（黑人莉娜）不断强调不能改变房子的外观，提出了很多苛刻的条件，让他感到对方并不想让他们搬进来，于是他怀疑对方是种族主义者。没想到，他这句话一石激起千层浪，大家对他群起而攻之，此时观众才发现，这里除了白人和非裔的声部，还有一直保持沉默的同性恋声部和女性主义声部，从侧面反映了美国社会在看似宁静的外表下，潜伏着各式各样的矛盾。相比过去的《阳光下的葡萄干》，《克莱伯恩公园》改变了从非裔的角度看种族问题，而是从白人的角度入手，同时加入非裔和代表不同利益人的声音，试图撕开蒙在种族主义之上的遮羞布，直面种族间长达百年的深刻恩怨。由于其视角从一元走向多元，编剧对问题的看法也不再是单向的。诺里斯揭露了白人没有真正接纳非裔，而非裔也没有真正想要融入白人之中，他们彼此间都有一条不能逾越的界线。

在面对同一话题时，戏剧中的声音变得多样化，反映出戏剧家思考问题的方式变得多元，这也使得他们不仅仅专注于一个话题，作品中可能包含多个话题。《克莱伯恩公园》的第一幕除了弥漫的种族隔阂氛围，让观众感受更强烈的则是对战争的指控。露斯夫妻俩的儿子之所以自杀，是因为他无法忍受自己在战场犯下的罪过。可是，没有一个人指责他是凶手，反而都说他"是个好人，不管怎么说，他是这个国家的英雄"（Norris，2011：43）——也许是对"英雄"的幻想破灭，最终压垮了两人的儿子。此外，虽然篇幅不多，但剧本还表现了对残障人士的两面态度。卡尔的妻子贝琪有听力障碍，大家都对她很友善，但这种友善

1　严格来说，贝芙和露斯二人的房子也不算好房子，因为儿子是在二楼的卧室里自尽的，这栋房子应该算凶宅。《阳光下的葡萄干》里，奶奶莉娜只说是以低价买的房子，在《克莱伯恩公园》里交代了房子为什么卖价这么低，而且房产中介没有告诉莉娜房子的实情，这其实是欺骗了杨格一家。

和他们面对弗朗辛时差不多，背地里吉姆还让贝芙"离那姑娘远一点"（Norris，2011：26）。无论是非裔族群，还是残障人士，他们都是主流社会中的少数派，诺里斯在剧本中不光是表达对非裔的态度，更是表达了他对所有边缘人的态度。不可否认，《克莱伯恩公园》所包含的主题是多元的，戏剧家也试图让主题更具普遍性，真正做到超越肤色。

近十年的美国戏剧有了更丰富的主题内容，这是戏剧思维多元化在宏观上的表现，在微观上则表现为单一作品中的多声部和多角度。可以看到，美国戏剧家在这十年里正在努力摆脱二元对立的思想，戏剧作品再难见到简单的"非黑即白"，看似弱势的一方或许会成为加害者，和平有时要靠暴力来获取，人物表现出了更胜以往的复杂性——《河畔公寓疯狂人》的沃尔特一直在打官司，他声称一名白人警察不仅对他出言不逊，还朝他开了六枪，他是忍无可忍才开枪反击的。当时的舆论和沃尔特本人都觉得他是受害者，然而真相是他为了掩盖自己的过错、赢得官司，诬陷对方是种族主义者。从这一点上来说，沃尔特是个卑鄙的家伙，可他又是一个很有责任感、讲义气的人，他善待抓到的犯人并给其临终安慰，也可以接纳儿子的朋友和女友长住在家里。需要注意的是，这种多面性和矛盾性仍然是通过外在的方式表现的，并没有深入到人物的内在层面，即人物的心理依然是相对简单的。换句话说，作品中的人物是戏剧家内心不同声音的传声筒，作品所传达的思想和戏剧家本人的思想是直接对应的，观众在理解上不会有很大的障碍。或许是为了兼顾票房，戏剧家在复杂思考和观众接受上做了取舍，选择将多元的思维方式进行外化，以适应不同层次的观众的需要。

2. 渴望交流与沟通

早在20世纪70年代，美国戏剧家罗伯特·布鲁斯坦（1970，1987：237，xiv）就提出，戏剧创作者"不知如何从个性的束缚中破茧成蝶，也不会想象他人的生命"，而戏剧就是要"携手共同的理想……将自己同观众的灵魂、思想和情感联系起来，同民族的共同生命和个人生命联系起来"。自现代工业和科技兴起以来，人与人之间的隔阂就愈发严重，戏剧家们则开始在自己的作品中，反思这一现象，比如《声名狼藉》《奥斯陆》等。尽管这些作品最明显的主题是种族或地区和平，但在剧作家看来，造成剧中矛盾的主要因素还是缺乏交流，特别是真诚的交流，《奥斯陆》甚至将这一主题上升到了国家地区间的和平谈判。不过，交流的主题常与作品中其他主题共同出现，很少再有单独以此为主题的戏剧，这既是戏剧家多元化思维的一个体现，也是因为他们视其

为解决某些问题的途径。换句话说，戏剧家不再满足于单纯反映交流障碍，而是相信缺乏沟通是造成很多问题的原因，增进交流与沟通可以帮助我们越过不同人、不同种族、不同文化间的鸿沟。如今的美国戏剧家正在实践布鲁斯坦所理想的戏剧，他们努力的成果最终会呈现于舞台之上。

《美景》的第一幕看似是普通的客厅剧，第二幕才开始展露戏剧的真容。第二幕重复了第一幕的表演，但是观众听不见一家人的声音，而是听见另一群人议论纷纷。一开始他们在讨论如果能改变自己的种族，自己愿意成为哪个族裔中的一员。这几个说话人的名字，实际上在他们想成为的种族中十分常见——比如"金宝"对应了亚裔，"贝茨"对应了斯拉夫裔等——但他们对于各个种族的看法，实际都是从各自的理解出发，反映出本民族的故事要靠他者讲述。当舞台上的一家人发生骚动时，四个议论者被吸引了注意力，纷纷表达自己对非裔的看法。只是表达看法还不过瘾，他们还化作家庭里的成员，参与到家庭的故事中。于是就发生了十分荒诞的一幕，舞台上竟然出现了两个外祖母，尽管她们都穿着相同的服装，但贝茨扮演的外祖母格外性感撩人。她们不在乎真实的外祖母是什么样的，只按自己的想法去演绎，之后还要干预故事的走向，捏造家庭成员的罪状，罪名既有赌博又有吸毒，全然不给他们辩解的机会。

《美景》给人最直观的感受，就是非裔的故事是由他者讲述的，他者按自己的意愿去编排它们，这当然也是人与人之间缺乏交流、不愿交流的一种体现，不过这部剧中还内含另一种交流的缺失——在非裔家庭的内部，交流同样进行得不顺畅。贝弗莉作为家中的女主人，她时常摆出一副发号施令的样子，希望所有的事都按自己的计划进行，这也导致她和随性的妹妹之间关系很紧张。剧中人在与对方交流时，要么是爆发争吵，要么是被琐事打断，总是不能坐下来耐心地倾听彼此。同样，女儿凯莎的想法也很难传递给她的母亲，因为贝弗莉不想听女儿说什么要休息一年，她只觉得凯莎是在逃避读大学这件事。贝弗莉虽然不倾听女儿的想法，但是她又不希望女儿对自己有所隐瞒，特别是当得知凯莎怀孕了，她简直气愤得不行："在我的房子里，坐在我的桌子上，吃着我的食物，直勾勾盯着我的脸，还要冲我撒谎。"（Drury，2019：79）贝弗莉不断强调"我的"，说明她对这间屋子里所有东西的占有权，包括她的女儿。所有属于她的东西都应听从她的指示，任何人（或物）都不得对她有所隐瞒，可是她没有义务与这些人（或物）对话。即使她真的如金宝所说在吸毒，她也不会觉得隐瞒这件事，与女儿隐瞒怀孕在本质

上是一样的，她不应该为此受到谴责。可以说，贝弗莉是极端自我的，她看似关心家里的每一个人，实际上不过希望他们按她的意愿而活，最终让她也过上理想的生活，也就导致了家庭成员间的交流无法开展，也难怪凯莎感受到令人窒息的孤独——她不能作为非裔发声，甚至都不能作为一个人发出自己的声音。

当代美国戏剧家在寻求超越肤色的主题时，他们发现人与人的生命不能相通，这才是造成许多问题的根源。要联通人与人的生命，我们就必须坦诚以待，积极地与对方交流。戏剧家无疑是赞同这一点的，否则他们也不会浪费精力，特意设计出以上桥段，但是从以上戏剧的结局来看，作品中夹杂着一丝绝望：《克莱伯恩公园》中的斯蒂夫大声说出了他的意见，却遭到所有人的攻击；《美景》的故事得由另一群人讲述，而讲述者根本不在乎被讲述人的真实模样。即使这些人想同对方交流，他们也无法摆脱个性的束缚，他们仍然是从自己的角度出发，站在自己的立场上发声。最后，无论剧中的人物是否有意愿进行交流，交流这件事是否进行了，结局都不太理想，现代人依然无法逃离外在和内在的双重孤独，而这些作品也具有了强烈的悲剧感。这份悲剧感并非它们所独有，而是弥漫在近十年的美国剧坛中，就连相对轻松愉快的音乐剧，也浸染了这一悲剧色彩。[1] 美国戏剧家绝望于人的孤独，不过他们也敢于面对孤独，他们选择在戏剧中表现这一状态，呼唤人们走出个性的牢笼，破茧成蝶。

3. 对和平的向往

一直以来，美国戏剧家所盼望的交流与沟通，不仅限于本国之内的人民，他们同样希望不同国家、不同文化的人之间，也能顺畅地开展交流，从而延伸出他们对和平的期许，比如《战马》《杀戮之神》（2009）[2]

1　此处举《乐队来访》为一例：一支埃及来的乐队，误打误撞地来到了一座以色列小城。城里的人们可以说是过着与世隔绝的生活，而他们在和乐团成员的交往中，又重新认识了自己和他人——特别是餐馆的老板娘，她在和乐团团长一夜的相伴中，再次燃起了对外面世界的向往，也想要再度和他人建立长久、稳定的联系。然而，乐团总要离开，老板娘还是留在了小城，团长向她绅士地道别。小城的夜晚如梦似幻，到了天明一切恢复如初，人与人之间生命的交互是如此缥缈，来得突然，走得也迅速。

2　在此类戏剧的名单中，《杀戮之神》或许会让人感到很意外——戏剧围绕的是两对夫妻从协商到争吵的过程，他们一路从婚姻、社会吵到种族屠杀，其实是借家庭问题反映了人类本性中的野蛮，体现了文明社会下埋藏着不安的种子，揭示了很多触目惊心的暴行都源自人类无法控制内心的残暴。从这层意义上来说，《杀戮之神》可以将其归为向往和平的戏剧，剧作家雅思米娜·雷泽提醒观众要留心我们天性中的"野兽"，它始终觊觎破坏来之不易的和平。

等。自第二次世界大战结束以来，世界再没有爆发大规模的战争，然而地区间的冲突不断，恐怖主义的抬头更是让世界和平蒙上了一层阴影。期望和平一直是人类的共同愿望，美国戏剧家也不是从近十年才开始有这样的意识，而是他们对实现和平的对象、追求和平的方式发生了变化。比如在第二次世界大战前后的戏剧作品，多以反纳粹为主要内容，主人公往往在受尽折磨后奋起反抗，算是以暴制暴地去争取和平。"冷战"时期，美国国内弥漫着"红色恐怖"的气氛，最有代表性的作品莫过于《萨勒姆的女巫》（1953）。之后，伴随着世界各民族的独立浪潮，美国非裔主张权益的声浪渐起，"黑人戏剧"开始频繁出现在舞台上。战后出现的戏剧，在争取和平的手段上，就已经很少采用暴力手段了，主人公多半会选择隐忍或自我牺牲，因为他们意识到暴力不是解决问题的手段，反而还会给冲突双方造成更深的伤害。

"9·11"事件发生之后，美国戏剧开始将目光投向了恐怖主义，并且开始关注他们鲜少关注的穆斯林群体。尽管不是每一个穆斯林都是恐怖分子，但这依旧无法阻挡美国社会对他们的偏见。《声名狼藉》的主人公阿米尔原籍巴基斯坦，曾经是一名虔诚的伊斯兰教徒，但他来到美国以后，不仅改换了名字（"阿米尔"是个印度名字），甚至连信仰都放弃了，原因是害怕别人排挤他。讽刺的是，他出于良知和正义替一位阿訇辩护，导致上司怀疑他的身份，最终让他失去了成为合伙人的机会。阿米尔受到了强烈的刺激，终于在餐桌上爆发了，大喊"你以为你是黑鬼吗？我才是黑鬼！！是我！！"（Akhtar，2013：61）在阿米尔看来，穆斯林顶替了过去非裔的角色，成为在美国最受歧视的对象。

和平在任何时代都是所有人的共同愿望，美国戏剧家同样不例外。在近十年的作品中，祈愿和平的对象发生了转移，实现和平的手段也发生了变化。除此之外，和平不仅限于一国之内，而是追求世界和平，说明在当代美国戏剧家看来，实现和平需要世界各国人民的共同努力。这样的行动并不容易，且会遇到很多阻碍，有时甚至会失败，却无法改变这一行为的高尚性，践行它是有意义的。追求和平不只是戏剧艺术家浪漫的愿望，以上提到的戏剧既获得评论家的认可，也得到了观众的喝彩：《声名狼藉》获得了当年普利策戏剧奖，《奥斯陆》首演 109 场，并在 2017 年获得托尼奖最佳戏剧奖、纽约剧评界奖两项大奖，《摆渡人》同样也斩获了这两个奖项。从观众的角度来说，这类戏剧虽然题材较为严肃，但是所蕴含的核心思想仍能引起观众的共鸣，至少观众是认可这些作品的和平诉求的。美国戏剧家清醒地认识到多边思想的存在，而各种立场想要和平共存，就必须不断地交流沟通彼此。

3.2.4 继往开来的十年

没有东西是固定不变的，美国戏剧也不出于此。尽管在近十年的作品中，很难再看到像 20 世纪 60—70 年代戏剧那般夺人眼球的创新，但我们不能以此断言，美国戏剧陷入停滞，甚至开始衰败。单从百老汇各家剧院每晚的火爆程度来看，就很难说美国戏剧在衰败，如果再深入到具体的作品中，衰败更是无从谈起。对比形式、内容上具有开创性的实验戏剧，当代美国戏剧的确不可同日而语，何况考虑到种种因素，美国戏剧家对于大刀阔斧的创新都显得很保守（主要是针对主流戏剧），但他们选择以更加理性的姿态，不断完善过去先锋的内容和形式，使其成为更加成熟的作品。毕竟，观众的接受程度是有限的，急于拉高观众的审美必然适得其反。如今的美国戏剧进入一个发展相对平稳的时期，因为戏剧需要时间去反思和吸收新形式、新技巧。换句话说，现在的美国戏剧正在经历沉淀，这些沉淀下来的内容与形式，又会为下一次戏剧创新的爆发提供养分。放眼整个戏剧发展史，戏剧永远是向前发展的，只是不同的时期发展速度有快有慢，而相对缓慢的时期基本上都是在消化前一次发展的成果，现代戏剧不可能在古典戏剧发展不充分的情况下兴起。同时，在传承的过程中，美国戏剧也在不断接收时代的新内容，表现出很强的时代关联性，说明戏剧家不是在闭门造车，他们对新事物的敏感度从未降低。因此，美国戏剧是在平稳中作有序的发展，这种发展是良性的，且无论对美国剧坛还是世界剧坛而言，这样相对平缓的沉淀期都是必要的。

美国戏剧在近十年的发展特征，显示出了美国戏剧家对戏剧与现实、戏剧与观众联系的高度关心。以上所有的分析，都是基于主流戏剧而来的，因为主流戏剧的内容必然是具有普遍性的，形式是相对成熟的，蕴含的价值观是最为人广泛接受的，作品的受众也是最广的，是最有代表性的戏剧。美国的戏剧创作者也好，批评者也罢，他们鼓励并支持实验戏剧，但真正重视的仍是主流戏剧。如果以金字塔来比喻主流戏剧和实验戏剧，前者虽位于金字塔的底端，但所占的比重是最大的，没有主流戏剧作为支撑，就不可能有位于塔尖的实验戏剧，这是比较正常的占比模式。反观中国剧坛，形式成熟、内容具有时代意义的主流戏剧发展较弱，更受人关注的是那些博人眼球的实验戏剧，这对戏剧的发展是相当不利的。戏剧，特别是话剧作为舶来品，本身的基础就比较薄弱，而且往往喜欢西方戏剧中最新颖的东西，忽视了滋养创新的传统土壤。中国戏剧发展至今，经历了西方现当代戏剧的大量涌入，本身也创

作了大量经典作品，有了一定的积累，应当放慢脚步，对这些已有的成果进行吸纳和总结，夯实作为基础的主流戏剧。所谓厚积薄发，厚积的正是基础的东西。先锋性的、实验性的戏剧内容和技巧不是不能作为基础，但其转化为基础必然有一个过程，在这一过程还要对其进行改良和扬弃。这必然会限制中国戏剧发展的势头，但艺术的发展不是比赛，在艺术上争输赢是毫无道理的。要切实理解美国戏剧乃至西方戏剧的发展内涵，并使其为我所用，需要更加成熟和冷静，以开放的胸怀接纳之，以审慎的眼光批判之，实现中国戏剧与世界戏剧的共同进步。

3.3　德国戏剧发展研究（2010—2020 年）

2010 年汉斯－蒂斯·雷曼的《后戏剧剧场》经李亦男教授翻译后在中国出版，引起了中国戏剧界的极大瞩目。同年，林兆华戏剧邀请展作为国内首个邀请国外剧团来华演出的民间戏剧机构开始运营，德国戏剧与其他各国当代新锐作品开始陆续与中国观众见面。虽然每年仅有一两部，但德国戏剧鲜明的舞台特色还是在中国戏剧界留下了很多热议与思考。2016 年随着第一届"柏林戏剧节在中国"项目的展开，更多世界知名的重量级德国戏剧作品开始系统地登陆，收获了大量具有影响力的业界讨论和学界研究。新世纪的第二个十年，德国戏剧成为中国戏剧界最夯的现象级热议对象。这几件大事分别从理论和实践的角度为我们掀开了德语戏剧世界的一角，却并不能"窥一斑而见全豹"，反而因此逐渐形成了某些固有的偏见和误读。本文拟从德国戏剧学研究和德语戏剧[1]实践出发，通过对这十年间德国学术界关注的议题和学术活动、德国戏剧学发展以及德语戏剧创作、戏剧评论和戏剧奖项等方面的梳理，进一步揭开德国和德语戏剧的神秘面纱。

3.3.1　21 世纪德国戏剧学研究的三大趋势

自 20 世纪 20 年代日耳曼文学史学家麦克斯·赫尔曼提出戏剧学应作为一门独立学科存在以来，经过近百年的发展，德国戏剧学一方面已

1　德国戏剧一般指德国、奥地利、瑞士这三个国家德语区的戏剧。德语区由于民族、国家复杂的发展历程，其在文化和语言层面有相当的接近性，戏剧活动也因此互相交融、难以分割。本文提到"德语戏剧"时泛指德语区的戏剧实践，而提到"德国戏剧"时则为特指。

拥有相当成熟的学科体系，并成为其他国家包括中国建设戏剧学的标杆和重要参照。另一方面，随着德国戏剧学队伍的日趋壮大，德国戏剧学理论也备受国际瞩目，当代很多具有国际影响力的戏剧理论部分出自德国戏剧学者的研究。这些戏剧学者基本都在德国高校戏剧学方面任教或在德国戏剧研究机构任职，因此高校戏剧学专业和戏剧研究机构是了解德国戏剧学界研究动向的重要窗口。此外，学术会议也是展示、交流和促成戏剧理论发展的重要组成部分。除了开设戏剧学专业的高校会根据自身的专业特点举办相应的工作坊和学术交流活动，德国一些重要的民间机构也会定期召集会议，交流戏剧发展的各项议题，以维护和促进戏剧与德国社会当下始终紧密咬合的传统，很多重要的戏剧理论就是在这些学术活动中逐渐成形和发展起来的。可以说，高质量、成体系的学术活动是催生催熟德国戏剧理论的优质土壤。

纵观新世纪最近十年德国戏剧学界学术活动的主题可以发现，时空观、少数族裔、戏剧多样性、跨文化、全球化、移民社会、数字化媒介技术、身体等都是热门议题。对德国文化艺术领域产生较大影响的欧洲难民危机和新民族主义转向等问题与一直以来的全球化进程、多媒体影像的强势介入、跨界与融合这些"冷饭"开始碰撞出别样的火花。同样的关注点也出现在德国戏剧舞台上，更加凸显了德国戏剧学理论的发展与德国戏剧实践之间联系紧密、彼此咬合，几乎没有"时差"。因此，本节将结合德国戏剧学学术活动的情况和相应的舞台实践梳理出新世纪德国戏剧学研究的三大趋势。

1. 关注少数族裔境遇，强调戏剧生态多样化

第二次世界大战以后联邦德国经历了三次大规模移民潮，除了战争产生的难民，还有因战后建设而引入的外来务工移民以及来自苏东区域的政治避难群体。大量移民由于语言和文化的隔阂以及教育水平的参差，融入德国主流社会存在巨大的困难。两德统一后庞大的来自原社会主义国家的难民群体与少数文化民主主义者之间更是在意识形态方面发生了激烈的冲突。受"血统原则"（邢来顺、吴友法，2019：534）和德国联邦体制的影响，德国直到21世纪初也未能形成有效而明确的移民政策，移民问题带来的社会和政治矛盾日益尖锐。2007年，德国吸收了其他西方国家移民文化整合策略以及联合国教科文组织和欧盟有关文化多样性的文化政策要求之后，提出了"国家融入计划"（邢来顺、吴友法，2019：538），正式形成德国的文化多元主义政策，力图在尊重和保护少数族裔文化与要求外来移民融入德国主流社会之间找到一个平衡

点。2011 年阿拉伯之春伊始，欧洲爆发难民危机，2015 年达到第一个高潮。在欧盟国家中，德国对于接收难民的政策最为宽松和积极，致使德国短时间内涌入了大量来自中东地区的难民。犯罪率飙升、巨额财政支出、文化宗教差异等社会问题很快浮出水面，对于默克尔难民政策的异议和批评也逐渐显现。对于整个欧洲尤其是德国，难民问题都是近十年来的社会和文化焦点。

2018 年国际戏剧研究院德国中心召开了以"来不是为了留下，是为了融入"为主题的学术研讨会。国际戏剧研究院德国中心主席、汉堡塔利亚剧院经理约奇姆·卢克斯认为，尽管德国很多剧院都有大量推动逃亡艺术家就业和发展的项目，但这些年为此所做的仍远远不够，而最大限度地保持剧院内部的文化多样性对德国戏剧来说至关重要。他还提到，关于多样性的矛盾并不是今天才有，而是从 20 世纪 60 年代开始就存在了，并涉及社会方方面面的复杂关系。国际戏剧研究院会继续以文化多样性作为长期发展的目标，不断推进国际化，同时也对矛盾带来的负面效应保持警惕。[1] 此外，德国戏剧学协会专属线上刊物《戏剧学》第七期也曾围绕 18 世纪的俄国德语区诗人和戏剧家 J. M. R. 伦茨展开，并借"讲德语的少数派"这一德国东方殖民史形成的特殊少数族群，探讨当下关于戏剧怎么实现少数族群在场的主题。在关注少数族裔艺术家的境遇和全力推动戏剧生态多样性方面，德国从基本国策到文化机构和艺术团体的态度乃至民众的立场都是相当正向而坚定的。

基于德国戏剧历来与政治以及社会热点紧密相连的传统，近十年的德国戏剧舞台也呈现出对少数族裔的高度关注。少数族裔泛指在社会主流群体中呈现弱势的人群，以欧洲语境来说主要指代移民、难民、有色人种、女性和性取向不同的群体等。中国戏剧学者陈恬在《2019 柏林戏剧节流水账》一文中曾对柏林戏剧节选择 2019 年度"最值得关注剧目"时是否存在"端水"提出疑问。节目册前言中提到的"女性和德国东部有何共同之处？她们都未得到充分代表"（陈恬[2]，2019：33）似乎在一定程度上解释了柏林戏剧节在推介剧目时的考量。对于观众而言，作品质量是最高衡量标准，但对于一个重量级艺术机构来说，所在国家的整体艺术政策也需要纳入考虑范畴。更何况柏林戏剧节的这一推介并不是"最佳剧目"而是"最值得关注剧目"。

2018 年，柏林戏剧节最受关注剧目中有一部《适度富裕》，邀请了

1　来自 2018 年国际戏剧研究院德国中心学术研讨会年会报告中（第 15～17 页）对德国中心主席、汉堡塔利亚剧院经理约奇姆·卢克斯的采访。

2　陈恬发表剧评时署名为"织工"。

27 位黑人演员，以冲击性的视觉效应来凸显当代戏剧舞台上的结构不平等。导演安塔·海伦娜·雷克显然在用一种极端的方式[1]通过戏剧呼喊大家关注这一现象。种种迹象表明，不管是德国社会的整体姿态还是德语戏剧学界和业界的主流态度，对少数族裔族群的关注以及不遗余力的对多样性的追求都不仅只停留在所谓"政治正确"的范畴，更多地表现为德国自第二次世界大战以来逐渐固化的一种"民族自觉"。德国戏剧强调反思、内省和批判性的特质推动着艺术家们在这个议题上不断叩问，也因此延展出丰富的戏剧视角。

2. 维护创作自由，反对艺术审查

戏剧自诞生伊始就因其强烈的意识形态属性而不断受到政治和宗教团体的监管审查。越是能反映社会现象、推动社会思潮的生机勃勃的戏剧，越容易遭到统治阶级的压迫，或控制利用或审查干预。在 21 世纪，很多西方国家已明文取消了艺术审查制度，并在法律层面制定条例保护艺术创作自由，但很多新型的如"变相经济削减"隐藏式审查仍然存在，更不用说还有很多国家和地区的艺术家们依然在"戏剧审查"的高压线下工作。

2018 年 1 月 25—28 日，德国戏剧艺术协会在格莱夫斯瓦尔德的前波美拉尼亚剧院举行的年度学术会议就以"反抗的戏剧——国际艺术家境况的自由与不自由"为议题，旨在捍卫民主和多元、维护自由，不断寻求通向文明社会的道路，并就各个国家和地区"反抗的戏剧"境况如何，艺术自由与公民自由是否受到极大的干预，我们能从艺术家在社会高压下的工作中学习到什么，哪种美学策略能让一个开放的社会空间愿意倾听并由此带来新的吸引力，以及我们如何应对艺术家的新民族主义倾向和他们与寻求所谓解放相关联的新民族主义活动等问题进行探讨。15 位波兰和其他国家因为将政治搬上舞台或触及敏感宗教议题等而饱受抨击的戏剧艺术家受邀参会，其中有波斯尼亚 – 黑塞哥维那导演奥利弗·弗里雅克。他在 2017 年执导的作品《天谴》因批判教会导致上演该作的戏剧节被取消了赞助资金。现今不少欧洲国家都存在自由开放的现状与专制受限的趋势之间的文化冲突，类似的艺术审查和对戏剧家的迫害抨击并不少见。格莱夫斯瓦尔德年会因此设立了 AGORA[2] 作为核

1　除了将黑人演员替换白人演员，剧作完全复刻了上一届入选最受关注剧目的安娜 – 苏菲·马勒同名作品。

2　源自古希腊语，意为市集，是古希腊人聚集谈论政治经济的公开场所。

心环节，让在极其困难的条件下仍在创作的艺术家们在不同的竞赛轮次中互相探讨、思考和实践关于"反抗的戏剧"的各种可能性，并在最后以"宣言"的形式为会议做了总结。此外，德国媒体也会通过专题和访谈等形式对协会的年度学术会议进行报道。在《波罗的海日报》以"艺术反抗审查"为题的报道中，当协会主席哈罗德·沃尔夫被问及欧洲艺术家的创作自由时，他表示，"在一些国家和地区，艺术家遭到了极端的迫害，自由主义艺术家在俄罗斯和土耳其被拘捕关押，在匈牙利和波兰导演通常会被取消资助金或被公开当作国家公敌"。他还强调，"我们应该提高警惕，意识到自由主义价值观在欧洲已经岌岌可危"（Marx，2018）。在德国，艺术创作自由受到宪法保护，但他们仍对"文学艺术领域的资本侵入"或"变相经济削减"等问题十分敏感，也高度关注欧洲甚至世界范围内还存在的审查和压迫，通过一些国际艺术资助项目为在其他国家受到干预甚至封杀的艺术家提供帮助和交流讨论该项议题的平台。

3. 跨文化跨学科成为全球化语境下国际戏剧界的共识

20 世纪 70—80 年代以来，国际艺术文化交流越来越频繁，艺术家们带着各自的文化属性和艺术形态互相交流融合并展开各种形式的合作，在思考和实践中不断开阔视野、尝试创新。而后现代思潮也随着全球化涌入，戏剧的边界在延展、形态在变化，传统的戏剧空间、观演关系、戏剧美学等都在发生进化，这也为跨文化戏剧的研究和实践带来了无限可能。

德国当代戏剧学家艾利卡·费舍尔－李希特是国际知名的跨文化戏剧专家，她在柏林自由大学开创了"交织表演文化"国际研究中心。这一新的术语源自她对"跨文化"这一语汇中"隐含了殖民主义文化二元论"（魏梅，2018：9）因而不够精准的批判。她认为全球化时代的戏剧交流与 20 世纪初不同，不再是通过借鉴和挪用"他者"以达到改革"自己"，而是真正意义上融合后产生的新形态（魏梅，2018：9）。该研究中心官网上提到，世界范围内有越来越多全新形式的交织形式和类型正在发生，其中有些因为本地化致其交织性几乎无法被识别，通过这个项目可以让来自各个不同文化的戏剧学者互相合作交流，对这些全新的戏剧现象和文化过程进行讨论研究，以达到探索其边界、生产力、多样性以及具体动态的可能性。更重要的是，相互交织过程中的政治和社会语境是可以被清晰感知到的，特别当戏剧元素在不同语境中被调整和适应。可以看出，费舍尔－李希特对于戏剧的政治性及其带来的种种十

分关注，包括表演文化交织过程中的文化霸权现象、文化机构的政策是否受到资助制度的经济力量和行政议程影响、是否有意要解构古典意识形态传统等问题。雷曼（2016b：232）在《后戏剧剧场》中也提到过，理查·谢克纳、彼得·布鲁克等的跨文化剧作之所以受到批评，是因为"他们避而不谈在跨文化活动中隐藏的、不敬的、表面化的据为己有。对其他文化而言，这种据为己有就是一种帝国主义剥削"。虽然两位学者都对跨文化戏剧中存在的政治性及其隐晦的霸权主义和政治压迫直言不讳，但对于跨文化戏剧的未来，后者似乎抱持更为消极的态度。雷曼认为，在跨文化戏剧创作中，来自不同文化的艺术家之间的交流很多时候并不代表各自所属的文化。他借安德勒泽伊的观点表示，跨文化主义只不过是一种对符号的热爱。但有时，当跨文化戏剧中被凸显出来的不可逾越的文化鸿沟被戏剧性地展现在舞台上，其本身就成为一种政治性的后戏剧剧场（雷曼，2016b：233）。

同样关注到戏剧跨文化发展特质的还有德国各类戏剧协会和学术研究机构。2011年德国戏剧艺术协会在主题为"谁是我们——跨文化社会中的戏剧"的学术会议中提出，作为移民国家应该具备的文化多样性目前在德国戏剧舞台上还没有得到充分的反映，尤其是城市剧院。会议强调，这种文化开放战略应该被视为德国戏剧的核心任务，而且多样性应该体现在艺术工作本身，而不能仅仅局限为一种特殊项目或中介工作。类似"融合"和"主流文化"这样的陈旧观念应该被"多样性""机会平等""消除障碍"等新的文化主导图景所取代。作家马克·特克赛迪斯也明确反对"融合"这一概念，认为这并非涉及社会同质化的问题，而是寻求一种新的"彼此相遇"的方式。社会学家德克·贝克尔在开幕词中指出，在如今受到全球化、移民和数字化影响的社会中，戏剧拥有绝佳的机会来发挥"世界文化学校"的功能。戏剧应该将这些现象和过程都搬上舞台，并作为一个能使各种社会力量得以交流的平台，同时传授相关的知识（Baecker，2011）。这就引出了一个长久以来备受争议的焦点，即戏剧是否应该承担社会的教育功能。参加学术会议的剧作家、导演和戏剧专业的学生与艺术家、理论家和政治家一起通过圆桌、工作坊、讲座等方式探讨跨文化戏剧作品的模式。大家认为，跨文化剧团和题材的比例一直存在着争议，因此他们呼吁让现有的结构流动起来，为人口结构急剧变化的社会实现艺术使命提供量身定制。

跨文化戏剧在世界范围内备受关注，这与人类文明越来越注重多元文化发展、建立普世价值观以及势不可挡的全球化进程有关。当代跨文化研究的观念和方法与后殖民主义文化批评紧密相连，文化间的权利关

系是最常被探讨的议题。另外，戏剧学与其他学科，比如戏剧与多媒体、戏剧与自然科学、戏剧与技术的关系也经常成为学术会议的主题。比如 2012 年德国戏剧艺术协会的主题就围绕戏剧与自然科学的关系展开，讨论了戏剧如何处理科学素材、科学公司能从戏剧中学到什么等问题。2018 年第十四届戏剧学协会的杜塞尔多夫大学学术会议则以"戏剧与技术"为主题，探讨在技术发展外部条件下的戏剧史、戏剧理论以及戏剧美学，重新审视戏剧与技术的关系。身体、性别以及性别理论、赛博理论、西方新定型的技术概念和殖民性等问题都被拿到台面上来进行批判性的审视和讨论。戏剧的历史、理论和美学问题总是与技术尤其是媒介技术的发展密切相连。戏剧与多媒体的关系似乎更为复杂。电子图像的虚拟性、视觉艺术的高度发展在真实再现与舞台幻觉两端之间形成了图景的无限可能。21 世纪数字影像已成为当代戏剧艺术的一部分，改变着舞台的时间感、空间感、叙事方式和美学表达。多媒体技术对于演员的表演呈现以及观众观看演出的视觉逻辑也充满了挑战和际遇。这两个学科的交叉成果在戏剧学未来的跨学科发展中也值得期待。

4. 戏剧本体论：身体、语言、时空的再定义

戏剧艺术起源于原始祭祀仪式中的模仿，古希腊的酒神狂欢、罗马仿剧、德国卡巴雷等无一不是身体的主场。然而从身心二元论到灵肉一元论，西方哲学走了好几千年，西方戏剧艺术更是直到 20 世纪受现代主义影响才开始探索以身体为中心的戏剧形态。阿尔托的残酷戏剧将身体的重要性提高到极致，也促使后来者积极探寻新的对身体姿态的理解。格洛托夫斯基批判地继承了阿尔托的遗产，创立了"质朴戏剧"，之后又发展成"类戏剧"，此外沿着这条道路前行的还有彼得·布鲁克、理查·谢克纳和巴尔巴等当代西方戏剧家。在他们的戏剧实践中，身体成为当代戏剧最瞩目的焦点之一，演员的身体不再只是一个符号而成为被呈现的对象。艾利卡·费舍尔–李希特在《展演性美学》中提到，演员形体不再是"内涵的载体"，而是用真实身体吸引观众注意，用显而易见的感官性直接而强烈地影响观众，观众与演员的共同体验是演出的关键（转引自李亦男，2017）。

同样是将身体视为演出的核心，戏剧实践者们的观念却大相径庭。俄国导演梅耶荷德用"有机造型术"训练演员；格洛托夫斯基吸收了东方对演员程式化训练的理念力图消除身体对心理的阻碍；巴尔巴强调演员通过控制身体达到能量的平衡；历史先锋派则开始将技术和机械的元素与身体结合探索一种"残酷的身体图像"（转引自雷曼，2016b：

214）。对于身体的学术讨论也更趋向于结合当代社会的特质。2017 年德国戏剧艺术协会在汉诺威召开的学术会议以"身体—再现、交互、异质"为主题，提出了身体是否真的属于自己，媒体是否在操控我们和这个社会对于身体的观念，身体的生物技术优化将如何改变我们的生活，戏剧构作怎样用身体来进行思考等问题。

此外，当代德语戏剧也在继续挖掘身体性对于演出的各种可能，2017 年柏林戏剧节开幕大戏《三姐妹》由西蒙·斯通执导，人物脸部都使用了特殊的化妆技巧，使人物如同戴上面具一般看不出表情，简单的肢体动作显得尤为醒目。舞台设计采用展示橱窗一般的玻璃屋，面无表情的角色用机械般的声调讲话，僵硬的身体透露出尴尬和无措感，表现出当代社会人们的精神空洞。这个作品除了多媒体影像效果和灯光的变化，其他元素不是静止就是重复，只有并不太明显的微小的身体姿态在表演，在轻轻搅动契诃夫原著中的"内在戏剧性"。这一类通过身体来传达戏剧性和思想性的作品，通过剥夺现实主义戏剧传统中最善于表情达意的表情和语言的优势，使演员的身体得到最大限度的展现和关注。百年前的法国仿剧就是用相似的方法来创造与自然主义幻觉剧场不同的舞台艺术。"现代仿剧之父"德克鲁用一整套全面而严格的身体训练方法创造了雕塑仿剧（mime corporal dramatique，又名 mime statuaire），仅用身体这个元素去表达人类内心抽象、普遍的思想与情感。法国仿剧对西方剧场艺术的身体性转向曾具有极大的推动作用，德国导演克里斯多夫·马尔塔勒就在雅克·勒考克创办的世界仿剧艺术中心学习过。可以说，不管是戏剧理论还是戏剧实践，当代德语戏剧对身体的聚焦虽历百年而未尽之，21 世纪的跨界趋向又使这个议题衍生出无尽的空间。

在阿尔托后的很多年里，语言都卑微地在夹缝里生存。20 世纪在身体获得呼吸的同时，语言作为其对立面被抛弃、扭曲和物化。现代西方哲学认为语言会束缚心灵，戏剧应该利用语言以外舞台上的一切元素来进行表达。但经过前期最激烈的否定期，最终语言并没有在阿尔托的理论中死去，而是以一种更为宏大包容的格局成为一个整体概念。戏剧语言已不再仅仅是"台词/剧本"的指称了，而是戏剧演出中的整体表达体系。而狭义的台词和文本也因此重获自由，成为与其他舞台元素一样有着平等权利的表现手段之一。21 世纪的今天"问题显然不在于取消戏剧中的话语，而在于改变其作用"（叶志良，1997：64），语言在当代德语戏剧中有着勃勃生机，被开拓出更有深度、更有层次的表达维度和美学形式。2016 年受邀入选柏林戏剧节的《他她它》由赫尔伯特·弗里奇执导，剧本来自奥地利作家康拉德·拜尔，其写作风格以巴洛克式

的华丽与疯狂著称。导演将文本中那些"无法演绎的文章碎片、作者自创的词汇以及毫无意义的诗句共同组成的狂乱且诗意的拼贴作品"在舞台上用"身体、音乐和空间"呈现出一个"巨大而闪亮的摇滚秀场"。剧评家卡特琳·贝蒂娜·穆勒认为，令人意想不到的是"有如此之多耐人寻味的意义通过戏剧化改编得以显现，而当同样的语言材料以字符的形式出现在纸页上时，却仿佛只是一些无意义的堆积"。当这个作品通过"柏林戏剧节在中国"项目于 2017 年来华演出时，被评价为"将文字化为肢体，肢体成为乐器，表现了一个交流受到阻滞的世界"。这样将文字物化为视觉图景的方式从荒诞派延续至今依然具有很强的生命力，但如今的舞台艺术家们显然还在开拓语言被物化以外的其他可能性，比如独白与听觉就是近几年来颇受青睐的舞台形式。

独白作为一种戏剧语言由来已久，直到法国古典主义的条条框框出现之前，一直是受大众欢迎的形式。19 世纪末开始，随着古典主义的约束不再阻碍，独白又开始焕发生机（赵英晖，2021：42）。独白从诞生伊始就具有表达人物内心的功能，发展到当代，独白不但脱离了传统的从属地位成为独挑大梁的舞台元素，还渐渐衍生出"自白"这一全新的概念——"以独白形式向观众揭示内心和私密世界"的自传型戏剧（赵英晖，2021：44）。2018 年入选柏林戏剧节的《背后的世界》由托马斯·梅勒 2016 年获得德国图书奖的同名作品改编。这部讲述躁郁症的小说由于作者本人就是患者而具有自传的指向，舞台作品用患者的独白和症状非常直接地勾勒出躁郁症患者的日常状态和孤独感（陈恬，2018）。类似的还有同年入选的《沃伊采克》，这部颇受青睐的毕希纳名作也曾多次进行舞台演绎，但多数时候沃伊采克都是沉默、木讷、笨拙的形象，乌尔里希·拉什的这一版有些特别，舞台上虽有多个人物，但从形象上甚至很难辨别谁是哪个具体的人物，演员的整体气质十分一致，共同在转动的巨型圆盘上边走边说如同一体。全场没有对白，演员全部面朝观众用独白的形式讲述故事、讲述自己，也讲述他人。或许在这一版的创作者眼中，沃伊采克不是一个人物而是一种群像，没有人被听见。20 世纪以来，戏剧就一直在关注和反映当代社会的压抑麻木以及人与人之间的隔阂疏离。进入 21 世纪之后，媒介的高度发达和技术的无限扩展并没有因此拉近人们的距离。相比视觉，听觉是更直接并且几乎无法回避的舞台元素，现在有不少艺术家在探索以听觉为主的戏剧形式。当你走进剧场，被递上一支耳机，就会发现语言摇身一变成为舞台上最为强势的元素，视觉上的距离感与听觉上的无距离感形成一种奇妙的现场体验。有些作品甚至会去除视觉元素，在一片漆黑中，只有各

种声音的在场。视觉感官的被取消迫使观众调动其他感知体系来为作品重新搭建意义框架。这也是当代戏剧艺术将观众置于中心强调其主体性的表现之一。

当代戏剧艺术里的时间和空间被赋予了广阔而多义的可能，雷曼（1999）提出，后戏剧剧场的重要特征之一就是由以"表现"（repräsentation）为主的演出方式转向以"存现"（präsenz）为主。在现象学中，"存现"包含"在场"（die Anwesenheit）和"当下"（gegenwärtig）两层意思，也就是空间与时间两个视角。戏剧思维的转变和影像技术的发展让时间和空间有了更多表现的形态，时间可以流动、回溯、凝固，可以通过多媒体、通过身体、通过符号实体化；空间也不仅仅局限在舞台上，而是延展到了观众席、剧场外、影像中以及心理意义的层面。

3.3.2　德语戏剧舞台实践中值得关注的三个现象

当代德国戏剧最典型的特征就是以批判的视角关注当下以及探索更多元更丰富的戏剧美学形态，这决定了其在舞台实践中总是秉持着严肃思辨的内核与大胆创新的形式相融合的大方向前进。本文将对几个值得关注的创作现象进行归结和简单说明。此外，戏剧评论和戏剧奖项也是戏剧实践不可或缺的重要组成部分，前者既有批评、监督和艺术审美的功能也能在一定程度上助力宣传，而后者不但承担了对戏剧创作嘉奖、鼓励和资助的任务，同时也是投射时代与观众态度的重要风向标。

1. 有关观演关系的舞台实践：旧瓶装新酒

自布莱希特开始，传统的观演关系就不断受到质疑和挑战。21 世纪的当代德国戏剧更是在这一点上做了大量实验。做一个大致区分的话有这几类：一是挑战观演的极限，比如时长和重复。2019 年柏林戏剧节克里斯托弗·卢平执导的《狄俄尼索斯城》长达 10 个小时，2018 年柏林戏剧节弗兰克·卡斯托夫的《浮士德》也有 7 个小时。长时间的观剧对观众的体力和注意力都是极大的挑战，而且这样"不规范"的时长也对作品本身提出了更高的要求，怎样安排结构、怎样把握节奏、怎样在双方都处于耗竭状态时依然使观演关系在场。当然，用时长和重复来挑战观演极限本身并不新鲜，除了舞台动作的重复以外，还有语言的重复或是毫无意义关联的台词，或密集如针，或机械式诵读，或拖沓如泥沼，都在不同层面挑战着观众的耐性底线。关键在于如何在观众已经

具备相当经验的前提下，持续挖掘观演关系的新意，仅仅用新瓶装旧酒显然已经无法满足 21 世纪的观众了。2017 年，柏林戏剧节强制娱乐剧团的作品《真实魔法》延续了通过舞台行动的不断重复来表达荒诞感的风格，舞台上下，观演双方，共同形成了虚拟世界和现实世界的双重指涉，倒是很有"庄生梦蝶"的味道。二是挑战观演的界限，比如模糊舞台与现实空间，在演出中使用素人演员等。这种尝试也不再新颖，怎样深度挖掘观演界限背后还未被意识到的思维定式并通过恰当的形式呈现，在近几年受到颇多关注。里米尼记录剧团 2020 年入选柏林戏剧节最受关注剧目的《龙猫、混蛋、秽语——来自间脑的讯息》就通过"图雷特氏综合征"[1] 患者及其病征来呈现一部真正意义上的无序的作品。罹患这个病症的群体在日常生活中一定有过因行为和言语不受掌控而"被观看"的经历，那么坐在剧场中"被观看"与在生活中"被观看"之间的界限究竟存在于物理意义上还是心理意义上呢，观看者同理。同样是消解第四堵墙，这个作品的意义在于同时消解了观演身份。类似这样试图通过颠覆观演关系来找寻戏剧对于当代社会意义的作品不在少数。三是解构观众群体本身。传统意义上的观众一直是被作为一个整体来看待的，但随着后现代思潮解构一切的时代巨浪，观众作为戏剧演出中唯一一个除了演员以外必不可少的元素，其个体性越来越被强调。观众在剧场中通过不同的形式被各种条件如性别、国籍、宗教信仰、政治观点、社会阶层等进行分类，继而参与到演出中，有时这个分类或不断再组合的过程本身就是作品的重要表达。托马斯·奥斯特玛雅的作品《人民公敌》就把最后的公民大会直接延伸到了观众席并在每个上演的国家和地区都引起过一些争议，作为整体的观众席消失了，作为个体的观众因为政治观点的异同而自动分割成不同的群体。2019 年柏林戏剧节来自她她波普剧团的《清唱剧》也是一例，不同于邀请少数观众参与演出的形式，而是通过全员参与将观众融入舞台本身，不再按观演来进行身份认知，而是以代表不同利益的群体来形成归属。这种心理和思想层面的区隔很多时候比物理或时间空间上的区隔来得更为微妙。

2. 当代德国政治戏剧的新焦点：权力关系

政治性一直是当代德国戏剧的标签之一，事实上政治戏剧在德国具有最坚实的历史传统。从启蒙时期开始，席勒就把剧院视为道德机构，莱辛也认为剧院是应该负责民众教育的。几乎所有的当代德国戏剧家都

1　指以不自主的多发肌肉抽动和猥亵性言语为主要临床表现的原发性椎体外系统疾病。

很强调戏剧在政治和教育方面的影响。20 世纪的欧洲也因为政治动荡此起彼伏掀起过一股戏剧政治化的潮流。很显然，戏剧的本质决定了它能有效地为政治服务。但这股潮流在德国的表现确实最为凸显，尤其是著名德国导演皮斯卡托，他不但积极实践无产阶级政治戏剧，还在《政治戏剧》一书中总结了相关理论。布莱希特早期也创作过一批主要服务其阶级立场的政治戏剧，他后期的成熟剧作虽然不再是政治戏剧，但政治色彩依然浓厚。但有一点要说明的是，每个戏剧家对政治戏剧的理解并不相同，甚至在自己戏剧生涯的不同阶段也会产生明显差异，通过剧作或舞台作品来表现政治主题或纯粹凸显政治性的手段更是五花八门，因此标签化非常容易形成错讹。21 世纪的今天，很多人觉得政治戏剧过时了，甚至"灰心地断言，68 学生运动那种来自底层的政治冲动今天几乎完全消失了。阶级斗争没有了，人们已经适应了全球化的各种约束"（韦克维尔特，2017：31）。但 2015 年柏林人民剧院艺术总监弗兰克·卡斯托夫的人事更换引发了一场持续两年的争论和抗议，甚至有激进的民众占领了剧院。可见，与欧洲其他国家相比，德国公众对于剧场在其公共政治生活中的作用更为在意。

布莱希特在晚年曾说，"出现在舞台上的政治不仅仅是其所表现的内容，首先应该是表现本身，也就是其式样"（转引自韦克维尔特，2017：32）。这与汉斯-蒂斯·雷曼（2016a）的观点不谋而合，他认为"政治剧场既不是意识形态的宣传场所或工具，也不是以实际方式参与的政治行动，它的目的应该是对我们的文化基础提出质疑和挑战"。政治性本身也随着时代变化而变化，在 21 世纪的今天，政治性更多指向艺术家对社会政治问题的态度和立场如何通过戏剧美学进行表达。2017 年入选柏林戏剧节最受关注剧目的《轻松五章》就是一部"将政治议题和剧场美学完美结合的"作品（陈恬，2017：26）。导演米洛·劳选择用儿童演员来演绎绑架、强奸、杀人这样的恶性案件，并通过戏中戏的形式将现实中的显性暴力与排练演绎过程中体现出来的隐性暴力彼此观照，形成双重影射。陈恬博士（2017：27）在该剧剧评中提到了"不平等的权力关系"，一语点破了当代德国政治戏剧的精要，有关各个层面权利关系的讨论和反思如今占据了政治性的大半江山，关于少数族裔、殖民主义、霸权政治、社会边缘群体、人与机械、人与媒介、人与自然等，都是艺术家对于权利关系的思考和表达。

3. 经典文本的当代演绎：强调与当下语境的联系是共性

当代德国剧场一直不乏对经典文本的精彩演绎。以柏林戏剧节最受

关注的剧目为例，每年入选的十部作品至少有一半是经典文本的舞台再演绎。即使从德国戏剧市场的观众接受度来说，也是经典文本占据了绝对的心理优势。几乎所有具有知名度的当代德国戏剧导演都曾经执导过受到普遍认可的经典文本改编舞台作品，而自 2016 年"柏林戏剧节在中国"项目舶来中国的剧作中，也有很大比例的经典文本当代演绎，促使中国戏剧界形成了"德国导演都热衷于解构经典文本"这样的固化印象。曾因作品《哈姆雷特》《理查三世》《人民公敌》《海达·高布乐》在中国上演而较早受到热议的德国当代著名导演托马斯·奥斯特玛雅，一直被中国戏剧观众认为是德国先锋戏剧的代表。而通过几次采访可以看出，奥斯特玛雅并不认可被贴上"挑衅"和"解构传统"的标签。他反复强调自己非常尊重经典文本，只是力图找寻经典文本与当下社会境况的勾连并用符合当下审美语境的方式进行表现。英国肯特大学教授、柏林自由大学"交织表演文化"国际研究中心成员彼得·伯尼施认为，很难找到比奥斯特玛雅更不典型的当代德国戏剧导演了，因为他的身上似乎没有德国导演剧场的标记或者说一种显而易见的导演风格。尽管他每次对经典文本进行演绎都赋予了作品强烈的当代性，却似乎有意避开怪异的、个性化的诠释，而这些特征恰好被认为是德国导演剧场衡量导演成就的黄金标准。正是这样的框架思维导致一些人看不到奥斯特玛雅作品的核心价值。他自己对于德国戏剧近些年来普遍流行的美学典范——后现代解构和后戏剧展演——抱持反对和局外人的态度。他拒绝美学上自我指涉的戏剧性，戏称自己是"为解构主义者收拾残局的人"。对奥斯特玛雅来说，戏剧首先是一个批判性自我反省的论坛，不是美学上与世隔绝的自我指涉，而是对自己和周围的世界进行自我批判式的审视（Boenisch & Ostermeier，2016：2）。

　　对于重构经典，奥斯特玛雅曾谈到自己对莎士比亚戏剧的理解。他认为莎士比亚想要通过写作来了解隐藏在社会人格背后的、真正的、人类的本质，而他笔下的角色也常常有着同样强烈的驱动想要了解这一点，所以莎士比亚总是将那些会将自己放上舞台的角色放上舞台，也就是我们常说的"戏中戏"。他说："当我与演员一起排演莎剧的时候，我并不要求演员靠近角色本身，而是直接谈论作为'戏中戏'的角色演员应该怎么表现。"（Boenisch & Ostermeier，2016：188）确实有很多莎剧中都有这一幕，即有一个角色走上舞台告诉观众他/她马上要扮演另一个人了。实际上"成为另一个人"一直是莎剧的重要"主题"之一（Boenisch & Ostermeier，2016：188）。这对于那些一直处于要让自己想办法进入戏剧情境并产生信念感这种压力之下的演员，实在是一

种解脱。"只要表演这一刻戏中戏的角色在表演的就可以了,"奥斯特玛雅在谈到自己对莎剧表演的理解时说,"因为这样一来,作为演员所做的一切,即使是特别糟糕的表演,也会显得格外真实。"(Boenisch & Ostermeier,2016:188)奥斯特玛雅执导的莎剧《哈姆雷特》和《理查三世》都曾来过中国,并在世界范围内受到好评,演员的表演既松弛又精准,这跟他在排演莎剧时给予演员的这种理念不无关系。既然莎士比亚的角色经常隐藏自己的真实身份,总是在表演,那演员就表演"表演"本身就可以了。这就意味着演员不需要想着自己的表演是否"足够"正确,而是接受所有舞台上发生的一切,"角色本不应该了解全局,观众不会想看到一个有绝对说服力的理查三世,因为那太无聊了,观众应该看到理查三世碰到他会碰到的问题,那就是他在扮演其他人,一个充满爱并对权力毫无兴趣的伪善者"(Boenisch & Ostermeier,2016:189)。奥斯特玛雅认为,这就是他解读和排演莎剧的重要手段,因为当代社会也有同样的问题,没有人清楚自己是谁,更不了解别人是谁。人类文明要求我们工作和生活在一起,为了适应不同的社会情境我们也总是在扮演其他人。他用莎剧《一报还一报》的故事说明这就是当代戏剧艺术家还在继续创作的原因,"我们表演是为了更好地理解"。

为什么当代社会仍然需要经典,需要莎士比亚呢?斯蒂芬·格林布拉特在莎士比亚传记《俗世威尔》中曾认为莎士比亚全家可能都是天主教徒。而在莎士比亚生活的伊丽莎白新教时代,天主教徒一旦被发现是会遭到死亡威胁的。奥斯特玛雅指出如果这个考据属实,那莎士比亚就与其笔下的哈姆雷特产生了更深层次的重影,他们都需要隐藏自己的身份以求得生存。[1]这也是在当代仍然需要排演莎剧的重要原因,如今的世界虽然繁华但仍充满恐怖和暴力,与哈姆雷特以及莎士比亚本人一样,我们仍需不断发问"谁在那里?"另一位以执导莎剧而闻名世界的著名戏剧家彼得·布鲁克曾说过:"走向莎士比亚是一种前进运动。"(转引自克劳登,2016:6)他认为,莎士比亚的作品不是封闭的已完成的文本,而是像一副纸牌,即使每一张纸牌的身份是被界定好的,一旦重新洗牌发牌,就会出现没有穷尽的游戏的可能(克劳登,2016:8-9)。如同莎士比亚作品一样,很多经典文本之所以能够一直保持艺术魅力并且不受时代的限制,就是因为它们能够揭示世界的本质以及追问人性真相。而真相是,"人类有能力做任何事,最好的以及最坏的"(Boenisch & Ostermeier,2016:197)。

1 奥斯特玛雅考据哈姆雷特故事的神话原型时发现,哈姆雷特是一个12岁的孩子,因为叔父认为其存在影响到自己继承王位的正统性想要斩草除根,他为了求生存躲进猪圈并用秽物涂满全身来装疯。

当代德国戏剧导演在重新审视经典文本并用各自的舞台语汇进行表达时基本上都是非常个性化的。卡斯托夫版《浮士德》沿袭了他一贯的拼贴手法，选择拼贴的材料中有左拉的《娜娜》和有关阿尔及利亚战争的文本。前者通过对比揭示了这个世界从未改变的男性凝视，后者从政治上将当代欧洲的分裂现状、法国对阿尔及利亚的殖民以及浮士德原作关于操纵和控制的内核形成一体三面的镜像（陈恬，2018）。克里斯托夫·卢平执导的《夜半鼓声》在前两幕重构了布莱希特 1922 年的首演版，这样将演剧史作为经典的一部分融合进新作的尝试着实令人眼前一亮。随着剧情的演进，舞台好似在时光中穿梭，不断地推翻、破坏直到一切都在碎木机里被搅成一堆碎屑。"每一代都有权利排斥从前的东西，破坏久经考验的方法是合法的，布莱希特也利用了这一点，然而破坏创造的是自由的空间，而非瓦砾堆"（韦克维尔特，2017：106）。同样关注到女性主义的作品还有凯琳·亨克尔的《战利品·女性·战争》。该作将描写特洛伊战争的两个经典文本中被牺牲的女性提取出来作为舞台的主体，通过分割演区凸显女性在战争中被物化的历史循环往复从未停止。这种从经典史诗中提取人物并置入当代意义线索的方式与安图·罗梅罗·努涅斯执导的《奥德赛》异曲同工。导演通过希腊英雄奥德修斯的两个同父异母从未谋面的儿子在父亲葬礼上的相遇展开了一段对于"史诗"和"英雄"的想象叙事，舞台语汇充斥着杂糅、破碎与荒诞，兄弟之间那种零散琐碎甚至显得有几分市井的家常味也打破了惯常对于古希腊史诗宏大肃穆的观演预期。2019 年卢平带来的《狄奥尼索斯城》却回归了古希腊三联剧加萨提尔的结构。学者陈恬认为，尽管这个长达 10 小时的故事的舞台演绎大部分时候都采用了十分当代的手法，但在某些时刻，如当整个剧场进入一种分享集体经验的狂欢状态，可能是最接近古希腊剧场的。总的来说，当代德国戏剧对经典文本的重构并没有一个所谓的套路可循，虽然确实存在一些个人风格强烈的导演始终在用同一类舞台叙事和美学进行自我表达，但从艺术创作的驱动特质，这样的个性标签在某一个创作时段不断通过重复来加强，也是艺术家自我呈现的一种需求。同样，也有通过各种不同手段却总在表达相同母题的艺术家。但对于所有当代德国戏剧的创作者来说，强调经典文本与当下语境的联系却是共性，少有例外。

4. 戏剧奖项与戏剧评论：当代德语戏剧的风向标

戏剧奖项是判断一个国家对当下戏剧以及未来趋势态度的重要风向标，再结合各大戏剧节的作品市场和上演情况，以及专业媒体和剧评这

些渠道，就可以把握德语戏剧创作和实践的效果及倾向。为了着重说明德语戏剧这十年来在剧本创作方面的发展情况，本文主要以德语区为优秀剧本和剧作家设立的奖项为主进行介绍。

第一类是与当地戏剧节直接挂钩的奖项，一般以参加戏剧节或在戏剧节首演为前提条件。例如创立于 1976 年的慕尔海姆剧作家奖，每年五月、六月在德国北威州鲁尔区举办戏剧节并设立奖项。慕尔海姆剧作家奖只授给在前一个演出季的四月到当季三月受邀在慕尔海姆戏剧节首演过作品的德语剧作家，旨在鼓励优秀的德语新作，因此评选标准只看剧本本身，并不考虑演出。中国戏剧观众比较熟悉的斯梅尔普凡尼希、耶利内克、彼得·汉德克等都曾获得该奖项。第二类是以知名戏剧艺术家命名的独立评奖机构，覆盖德国，最能宏观体现当年度的戏剧热点和焦点所在。例如，克莱斯特戏剧奖就是为了致敬在法兰克福出生的诗人和戏剧家海因里希·冯·克莱斯特而设立的。该奖项每年十月作为克莱斯特戏剧日的固定组成部分举行，因旨在资助创作德语剧本的青年剧作家，所以申请者有 35 岁以下的年龄限制。该奖项从 1996 年开始，不但给有才华的年轻戏剧人提供经济资助，也为许多备受赞誉的青年剧作家打开了国际知名度，是德国最重要的戏剧奖项之一。此外，德国分量最重的综合性戏剧奖项之一——浮士德奖每年会评选戏剧导演、戏剧表演、音乐剧导演、歌剧表演、舞蹈表演等 8 个类目以及终生成就奖。第三类是各州或州文化部所属的奖项，以资助青年戏剧家为多数，比如巴登－符腾堡州的席勒纪念奖、德国经济文化圈剧作家奖以及莱茵兰－普法尔茨州文化部的埃尔斯拉斯克学校资助奖等。第四类是德语戏剧区一些重要的专业戏剧刊物也会做一些评选，虽然不属于奖项，但对于了解一个年度德语戏剧的情况还是有着重要的指标意义。例如《今日戏剧》每年夏天会与《歌剧世界》以及《舞蹈》一起通过对超过 40 位戏剧批评家们进行民意调查来选出上一个演出季最值得关注的演员和艺术家。其中，除了年度剧本、年度演出、年度剧院等，还专门设有"年度新秀导演"以及"年度新秀剧作家"这样推介新人的部分。当然，除了德国还有其他国家德语区的德语戏剧奖项，例如奥地利的内斯特洛伊奖等。

大致梳理一下近十年得到资助和认可的德语区剧作家可以发现，他们几乎都具有文学、哲学、戏剧学等专业教育背景，并且在各大德语区剧院担任过戏剧构作和导演。例如曾因作品《金龙》在中国上演而得到广泛知名度的德国剧作家罗兰德·斯梅尔普凡尼希，他曾在伊斯坦布尔做过很长一段时间的记者，之后到慕尼黑学习导演并在慕尼黑室内剧

院担任导演助理，还分别在柏林邵宾纳剧院担任过戏剧构作以及汉堡德意志剧院担任驻院作家。2010 年获得慕尔海姆剧作家奖的剧本《金龙》聚焦移民问题带来的文化冲突，用具有魔幻现实主义色彩的笔调书写社会边缘人群受到文化挤压的日常状态。他的戏剧语言是带有荒诞批判的诗意，叙事常采用多线并置的机构，又多与当代社会热点议题相关，也因此非常得到戏剧舞台的青睐，成为作品最常被搬上舞台的当代德语剧作家之一。耶利内克和彼得·汉德克都因为获得了诺贝尔文学奖而名扬中国，是布莱希特之后当代德语剧作家中知名度最高的两位。耶利内克除了多次获得过德国各类剧作家奖之外，还获得过慕尔海姆最受公众欢迎奖和《今日戏剧》的年度剧作，可见她在同行评议、戏剧批评家以及观众中都很受欢迎。彼得·汉德克最早因剧本《骂观众》不但在德语文坛一举成名，也轰动了欧洲。这个没有情节、布景、人物和正常对话的作品因全程谩骂观众而对传统观演关系发起了最极限的挑战。他创作于20 世纪 60 年代末的《卡斯帕》是被搬上德语戏剧舞台次数最多的剧作之一。获得 2019 年诺贝尔文学奖时，给他的授奖词是"以独创性的语言探索人类经验的广度和特性，影响深远"。他们的文学素养及其剧作在德语戏剧舞台上获得的成绩也足以说明德国戏剧圈对于戏剧文学的重视并不亚于其他西方国家。

"90 后"年轻剧作家的表现也可圈可点。2013 年卡提亚·布鲁纳尔获得慕尔海姆剧作家奖的时候年仅 23 岁，她的剧作《从腿太短开始》涉及性虐待题材，但并没有直接在剧作中谈及虐待，而是通过这部作品本身表达出来。她钻进剧中三个角色——父亲、母亲和孩子——的思想和感情中，让他们说出从未公开被听到的话语。剧作家在这个微妙的主题上用古典书写创作角色，与社会围绕这个主题所设立的语言规则发生了激烈的摩擦。她的获奖评价是"一个激情四射的语言工作者亟待发掘"。与其他年轻德语剧作家一样，卡提亚·布鲁纳尔也有文学创作的专业背景，尽管关注的领域显得更大胆前卫，但创作出优秀作品的前提显然与文学底蕴不无关系。沃尔夫莱姆·霍尔也有文学写作的专业背景，他的作品《然后》获得了 2014 年的慕尔海姆剧作家奖，同年还被《今日戏剧》评为年度新秀剧作家。这部关于"失去"的剧作将记忆视为生命中死亡的线索，从存在到被记住，这个不断"然后"的世界不再是因果线性的，而是循环和纠缠。作者用独特的语言技巧表达人物内心独白的不同音轨，那些解释的动力或阻力、不耐、无聊、惊讶和思考通过重复的词句形成一种忽隐忽现的声音联想，串起童年对于双亲、家乡以及生活琐事的记忆。抒情的语言中还嵌入儿童叙述视角，温柔又伤

感，触动了不少戏剧评论家。慕尔海姆剧作家奖官网上对该作进行推介的弗兰兹·威勒写道："到最后你对这个人物的一切都了如指掌，却仍然对他一无所知，而他自己也并不知道得更多。"

在 2018 年和 2019 年连续两届获得慕尔海姆奖的青年剧作家托马斯·奎克曾在维也纳大学修习哲学和文学理论，担任过曼海姆国家剧院的常驻作家，亲自执导的剧作《我们够不到未来——抱怨，孩子，抱怨！》还得到过内斯特洛伊奖最佳导演提名。他 2018 年的获奖作品《游戏天堂：西方·终章》是其"气候三部曲"的最后一部，也是最优秀的一部。文本跨越了散文、戏剧和诗歌的界限，深入到历史的积淀中挖掘故事，比如作品中的中国移民因工厂焚毁而逃离了那个被烟雾和生态抢掠破坏殆尽的区域却再次陷入新的苦难。他用令人赞叹的战斗性文字表达了对当下整个世界失序的愤怒审视，以及发出对人类无法停止剥夺同类和自然的无尽悲号。他在作品中毫不吝啬那些充满力量感的画面和哲学隐喻，一辆无法停止奔向毁灭的火车以及车上穿着愚蠢的动物服装的乘客，展示了全球性悲剧中更为伤痛的个体的失去。2019 年，他又以作品《阿特拉斯》获得慕尔海姆奖，该剧作依然与移民故事有关。故事通过来自越南西贡的劳工移民三代家族史与德国在统一前后的历史交叉，形成一种奇异的映射。就如作者所言，全球化的世界里最重要的连接还是时间。该作上演后有评论认为奎克挪用和侵占了越南文化，为此评论家迈克尔·拉格斯撰文回击，认为这是迟来的"政治正确的良知"，激进的知识分子根本不尊重艺术的力量，他认为作者把这段受强权政治胁迫影响的痛苦的越南历史和处于重大转折中的德国通过尊重和敏锐的书写令人印象深刻地展现了出来，并没有因为演出缺少越南族裔的参与而受到影响。托马斯·奎克的作品很少用传记的方式讲述个体，而是对跨国境的文化断裂等现象更感兴趣，人物常被赋予时间和政治层面的巧合性。该作也同时获得了最受公众欢迎的奖项，使奎克成为当代德语剧作家中非常令人期待的一位。

2019 年，克莱斯特戏剧奖的获奖者彼得·蒂尔斯也是位"90 后"，他的作品《等风暴来》描写了一个失败的父亲形象和一个大自然遭到破坏的反乌托邦世界。作品中关于开采矿井的"清洁工"的寓言也可以看作当今世界的寓言，清洁工们一天工作 18 个小时，边齐声唱着劳动号子边等着风暴带来雨水。作者说："这种行为的时间和地点可以是或者已经是一种反乌托邦的表达。"这个作品对过去、现在以及未来的世界都具有反思的价值，这样的现象正在某处发生着，也许是在所谓的第三世界，外国公司的矿产资源就是在这样的工作条件下被开采的。剧评家

安洁莉卡·科赫对此特别指出："作品并不是随机写就的，剧作中出现的这种稀有矿物正是生产手机所需要的。如果你在互联网上见过在刚果开采这种矿物的真实图片，就会知道这样的事正在发生。"2018 年获得克莱斯特戏剧奖的是 30 岁的拉斯·维尔纳，他的作品《白色空间》由安妮·西蒙导演在雷克林豪森的鲁尔艺术节首演，后成为克莱斯特戏剧日的开幕大戏。这部触及种族主义的剧作被认为重返古典叙事，在克莱斯特戏剧奖近几年较为侧重的实验性剧作之中显得尤为扎眼，几乎感觉有点过时了。但评委会对这部剧作的评语是："人物存在于朴实且高度精准的对话中，用令人厌恶的熟悉的语言毫不留情地展现了一个充斥着右翼民粹主义的世界，而那些紧紧抓住社会最外缘让自己尽量不要滑落的边缘人就近在咫尺。拉斯·维尔纳给了他们一个空间，没有道歉，也没有谴责。这是一个危险的、有分歧的剧本，其现实性是对当下戏剧的充盈和丰富。"由此可见，写作风格并不是德语戏剧类奖项的主导评判标准，优秀的作品和与当下社会紧密结合的主题才是被专业和市场认可的前提。

女性视角也是当代德语戏剧创作中非常重要的一部分，世界戏剧舞台上女性剧作家和导演的比例还远远不能使人满意。2019 年的柏林戏剧节宣布今后将更加重视女性创作群体的入选比例。虽然仅因为性别就在剧作评选中保证 50% 的比例也会引来一些争议，认为艺术受到了政治正确的绑架，但长久以来两性在权利结构上的不平等已然导致评判标准一直以男性视角为主导，因此在"拨乱反正"的过程中即使存在用力过猛，也是值得肯定的一步。女性剧作家常常投注到更少被世界看到的女性题材中，安妮·莱帕 2017 年的慕尔海姆奖获奖作品《困境中的女孩》描述了一个受够父权社会，选择与男性性玩偶一起生活的年轻女孩。这种女性对更好生活的追求以及个体与社会制度之间的斗争被作者置入一个温暖而幽默的表达中，即使迫切推进的意志不断被现实粉碎。此外，令人赞赏的是，女性剧作家的视野并没有局限在女性主题，相当数量的女剧作家拥有丰富而广阔的创作思想，关注着对当代社会和现今世界具有深刻影响的议题。2017 年克莱斯特戏剧奖的获奖者是弗朗西斯卡·冯·希德，其获奖作品《80 块钱之死》描写了一个为赚钱无所不用其极的万花筒般的世界。作品副标题是"利用原则／生存战略"更是赤裸裸地指向当今物质社会尤其是资本主义导致的某种失序和失衡，作者还把直播、网上拍卖、难民和性别歧视等当代议题极具讽刺地进行了嵌入。剧评家萨夏·韦斯特法尔以"资本主义—儿童游戏"为标题评论该作："看起来像是一出苦涩的闹剧，但实际上远没有局限在讽刺性

的行为本身，而是将那些微小的时刻和场景都串联起来编制成一张无所不包的网，最后使全作'什么都能出售，然而钱总是不够'的主题略有变奏。"2013 年获得克莱斯特戏剧奖的作品《波涛汹涌》也出自女性剧作家之手。玛丽亚·米利萨夫尔耶维奇讲述了三个克罗地亚裔年轻人寻找失踪女友的故事。有评论认为："作者对语言的掌握技巧精湛，情节、思想和对话流动其中，现实时刻与稠密的抒情交替。场景向前、向后缠绕，从不同视角进行展示。这种戏剧性的笔触常在错综复杂的美式连续剧中看到。"该作表面上是一个超现实的惊悚故事，内核却想要触及那些"无根的"年轻人怎样才能找到生活的坚实理由。作者的祖父在第二次世界大战时作为战俘来到德国，但克罗地亚血统显然对作者有不同寻常的意义。该作虽然不是一部讲述移民的作品，但在一个微妙的、潜意识的层面，却是关于对家乡的复杂感情，也渗透了作者个人的生活体验。此外，也有不少女性剧作家在探索和反思历史，2020 年克莱斯特戏剧奖就被授予了 36 岁的玛格达琳娜·施蕾菲尔。其获奖作品《一座山，很多》从历史的角度来审视当下，讲述了一个 18 世纪的英国地理学家对着一张非洲地图想破脑袋也不明白为什么尼日尔河在某处突然拐了个弯，认为一定有一个巨大的山脉挡住了河流，就在非洲地图上命名了这一处，然而一百年过去了谁也没见过这座山，只是一个欧洲人拍脑袋想并用记号笔标出来的"非洲图景"。欧洲民族学和文学写作的专业背景使作者敏锐地注意到非洲的殖民史和人类的傲慢自大，并用一种充满想象力的方式写作。该作 2020 年 9 月 26 日由皮娅·赫希特执导在莱比锡剧院首演。

德国戏剧学界近十年来的研究既有对各个维度戏剧史的梳理，也有跨学科跨文化的理论拓展，总的来说，是在立足于全球格局的同时关注行业的细节和诉求，其理论发展的纵深和广度有很多可借鉴之处。但我们也应该看到欧洲戏剧学者们由于文化视野的局限而很难避免的欧洲中心主义，更应该警惕带有西方文化霸权视角的居高临下的研究语境。跨文化的前提是文化间的平等与尊重。德国戏剧的理论与实践向外输出时，不管是术语还是现象都有其历史渊源和社会文化背景，应尽可能多地观其全貌才不致产生错讹与谬误。通过考证可以发现，德国戏剧历来有修改文本的传统，而戏剧又始终作为批判和反映社会问题的手段，因此解构在德国更多体现为戏剧演出服务的工具性意义，而非反抗权威的思想性意义。而德国导演剧场也因不受剧本限制的艺术创新在世界范围内都有卓越表现，但这并不意味着剧本创作的停滞。梳理之后可以发现，许多德语区剧作家都具有文学、哲学、戏剧学等专业教育背景，并

在各大德语区剧院担任过戏剧构作和导演，跨学科背景使他们越来越具备综合性戏剧思维，有能力自编自导，创作文本的同时还能兼顾舞台性。而当代德语戏剧导演强烈的个人风格和舞台语汇强烈的符号性标签也开始引发质疑，这种舞台符号的不断重复是否反而圈禁了戏剧美学的可能性，也值得我们思考。

新世纪的德国戏剧在少数族裔和推动戏剧生态多样性方面，从理论到实践都高度关注。这种从德国社会的整体姿态到戏剧界主流态度的不遗余力似乎已不仅仅只停留在所谓政治正确的范畴，更多地表现为德国自第二次世界大战以来逐渐固化的一种民族自觉。德国戏剧强调反思、内省和批判性的特质推动着艺术家们在这个议题上不断叩问，也因此延展出丰富的戏剧视角。德国戏剧历来具有的政治性也更多指向有关各个层面权力关系、对社会政治问题的态度和立场如何通过戏剧美学进行表达的讨论和反思。尽管创作自由受到宪法保护，但德国戏剧对"文学艺术领域的资本侵入"或"变相经济削减"等问题仍然十分敏感，也高度关注欧洲甚至世界范围内还存在着的审查和压迫。德国戏剧评论也是自由、多元且极具批判性的，在碰擦和撞击中产生新的刺激和养分，不但可以反哺创作也提供了更多鲜明而独立的观演视角。

3.4　法国戏剧发展研究（2010—2020 年）

法国是戏剧大国，阿维尼翁戏剧节可以说是世界上最大的专业性戏剧节，每年夏天其演出的状况，直接反映了当今西方戏剧的发展动态。该艺术节不仅是法国当代戏剧的一个重要窗口，也是欧美乃至整个世界当代戏剧发展的最高标准，能够入选阿维尼翁戏剧节的剧作和导演都是在法国等欧美国家经过历练的戏剧人。换句话说，当代著名的导演、剧作家和最新戏剧观念、潮流动向也大都展现在阿维尼翁戏剧节。人们甚至把阿维尼翁戏剧节作为一个风向标，有关法国当代戏剧动态很重要的一部分，就是参照十多年来阿节的热演剧目。除此之外，还有在巴黎的几大法国国立剧院的演出概况：法兰西喜剧院、巴黎丘陵国家剧院、奥德翁欧洲剧院、夏乐宫国家剧院、巴黎城市剧院、巴黎圆点剧院等；位于斯特拉斯堡的国立剧院；法国各大地区的国家戏剧艺术中心的成功演出剧目也是本节的参照。

笔者 2004 年参加了阿维尼翁戏剧节（作为演员与欧美同行一起同台的原创演出），2005 年借着中法两国政府在中国举办的法国文化年之

机，在北京进行戏剧教学和导演创作工作。重新梳理回顾十余年亲历的或在两国戏剧圈热议的剧目，对过去十多年的法国戏剧进行大致梳理，其中提到的一些法国戏剧家也不乏自己合作过的同仁伙伴。鉴于篇幅有限，不能在本文一一展开，也算抛砖引玉，对法国戏剧家的重点介绍还有待更多学者进行深入研究。

3.4.1 当代法国戏剧的传承与革新

1. "后现代"的转向：剧作与导演的和解共生

法国当代戏剧最近十余年的发展，应该说延续了 20 世纪末 90 年代以来直至 21 世纪头十年的总体态势，即后现代戏剧的蓬勃发展。它是在剧作家与导演的和解共生中呈现出的百花齐放的繁荣，这是在法国戏剧从古至今一贯的传承与革新精神的相互制衡下交替生辉的。法国戏剧经历了 20 世纪下半叶"导演中心制"的洗礼，演出逐渐从"一剧之本"的剧作家中心制转向了导演创作中心制。最初的导演中心制还是导演针对剧作家已完成剧本的"二度创作"，即导演带领演员和舞美团队将他对剧本的解读呈现到舞台上。这样的创作要求导演像仆人尊重主人、翻译尊重原文一样"忠实于剧作"。让-路易·巴侯（又译巴洛）从 20 世纪 40 年代末到整个 60 年代对法国著名剧作家保罗·克洛岱尔的一系列剧作的搬演情况，大体是遵照这个原则的，两人密切合作的故事在巴黎戏剧界早已被传为佳话。

到了 20 世纪末，活跃在法国的很多西方戏剧导演已不再满足于这一创作状态。一方面，在不改变剧作文本的基础上，挖掘衍生更多的戏剧含义并将其立于舞台。比如对经典戏剧的重新解读，很多导演在不改变剧本一句台词的情况下，赋予它当代舞台呈现的全新意义。另一方面，越来越多的导演开始根据舞台演出需要对剧作家的剧本进行删减、增补或改编。更有甚者，不少演出根本没有剧本，或者对传统的文本按照剧场演出需求进行解构。这种戏剧导演地位不断提升的强势，无形中给一度创作的剧作家形成了压力，逼迫他们传承法国剧作家文本写作的优良传统，寻求新时代的戏剧文学的革新道路。米歇尔·维纳威尔、让-克劳德·古伦伯格、让-保罗·温泽尔、贝尔纳-玛丽·科尔泰斯、让-吕克·拉戛尔斯等一批从 20 世纪 90 年代起就被频繁搬演的剧作家，都一直高举着文学戏剧的大旗。他们的剧本在后现代舞台写作的

导演手中，始终彰显着文本的力量，在不断翻新的舞台表现手法下，闪耀着戏剧文学的光芒。

最近十多年，这些剧作家的作品依然不断出现在法国各大剧院的演出排档和阿维尼翁戏剧节，在后现代戏剧的转型中证明了剧本创作对演出至关重要，以及它相对不同舞台写作（导演手法、排演版本）的独立性和持久性。由此可见，剧作家和导演的和解共生的繁荣局面，是近十多年法国戏剧的一个发展态势。另外，很多剧作家也是导演、演员或舞美设计，尤其是这些年持续走红热演的剧作家和新一代崛起的剧作家，比如瓦莱尔·诺瓦里纳、让－米歇尔·里博、奥利维耶·庇、瓦吉迪·穆阿瓦德、若约尔·博姆拉等。正因为他们是戏剧文本和舞台写作的编剧、导演通才，这就无疑大大加强了其作品在戏剧文学和舞台演出的深度融合。不难看出，这些年法国的后现代戏剧演出，在剧目的文学思想性和观赏性层面来说，都上升到了一个新的高度。

2. 法国当代重要的剧作家及导演

1）科尔泰斯

法国当代剧作家贝尔纳－玛丽·科尔泰斯（又译科尔代斯）的剧作被认为是西方当代戏剧的一座丰碑，其作品已被翻译成 30 多种语言，有 50 多个国家上演了科氏的戏剧，居法国当代剧作家的作品"出口榜单"之首。科尔泰斯不幸英年早逝，41 岁人生的创作生涯只有短短十余年，但 7 部剧作足以构成他厚重的戏剧全集。在欧美国家，有关科氏的专著、论文和学术研讨会从 20 世纪 90 年代开始不曾间断过。他的剧作从 20 世纪 80 年代中期被法国著名导演帕特里斯·谢侯（又译谢罗）搬上舞台，其影响在法国和西方持续升温，30 多年来一直保持着法国国内及海外的"点击率"前排榜。尤其是谢侯作为科氏的"专业户"导演，他最后一次执导科氏剧作是 2011 年在巴黎车间剧院演出的《森林正前夜》。他将剧作中唯一的主人翁从头到尾不分场次的独白，处理成舞台上两个人的对白。受话者的添加算是谢侯这部戏舞台写作的独特导演手法，使得观众眼前一亮，真是情理之中，却又在意料之外。一切都是在不改变一句台词的情况下，这就是我们所说的剧作与导演的和解共生。

2013 年谢侯去世后，[1]没有了"科氏专业户导演"光环的压力，很多中青年导演对科氏剧作的执导兴致大大释放。不少剧院演出季和艺术节的节目单上都能找到科氏的作品。纵观科氏几部作品，除了成名作《森林正前夜》因是一出独角戏，经常被科氏的粉丝搬演之外（对演员演技的高要求正好抵消了演出制作大成本），上演率最高的当属《孤寂在棉田》。两个剧中人（商贩和顾客）已成为当代西方戏剧的经典人物，整出戏是不分场次的两人的唇枪舌剑，隐喻了当今社会人与人之间的交易关系。2016 年 2 月在巴黎北方滑稽剧院甚至上演了由两位女演员扮演的版本，同样广受好评，再次证明了科氏剧作文本的力量。阿维尼翁艺术节 2017 年阿兰·迪马尔导演的《孤寂在棉田》除了两位剧中人，还加入了一位架子鼓在台上的全程跟演，将该剧的文本进行了全面的后现代舞台写作的导演处理。该剧在 2019 来华成功巡演，一度为国内观众所热议（后文将详细展开科尔泰斯戏剧在中国的推广）。

2019 年阿维尼翁官外艺术节还上演了科氏的另一个名剧《黑人与狗之战》，由法国一幕剧团推出。该剧反映的是发生在非洲的白人殖民者与黑人本土文明的冲突，这个主题在今天仍有一定的现实意义。另外一部上演率较高的作品是科氏的绝唱《罗贝托·祖科》，这部描写连环杀手祖科的越狱冒险的神秘故事，从它 1990 年的世界首演在柏林邵宾纳剧院由著名德国导演彼得·斯泰因执导开始，历来不只限于法国舞台的搬演。除了 2010 年在巴黎暴风雨剧院、2015 年在巴黎热拉·菲利浦剧院分别被两位年轻导演搬上舞台，还在 2014 年由瑞士苏黎世剧院和 2016 年由韩国国家剧院推出。

2）拉戛尔斯

让－吕克·拉戛尔斯与科氏同样因艾滋病英年早逝，他是剧作家，也是导演、演员和剧团团长。他在去世前 7 年得知自己身患绝症，此后将主要精力转向了写作，出版有戏剧全集四卷共 20 余部剧作。代表作《只是世界尽头》[2]于 2008 年被搬上法兰西喜剧院的舞台，该剧 2016 年被加拿大电影导演泽维尔·多兰改编成同名电影并获当年戛纳电影节评委奖。

1　谢侯最后一次执导的科氏剧作是 2011 年在巴黎车间剧院演出的《森林正前夜》；他在 2010 年导演了挪威剧作家约恩·福瑟（Jon Fosse）的《秋梦》，从巴黎卢浮宫剧场到布列塔尼国家剧院火热巡演；2013 年在艾克斯－普罗旺斯歌剧节执导的歌剧《厄勒克特拉》（理查斯·特劳斯作曲、改编自古希腊索福克勒斯同名悲剧）再次以大师的手笔惊叹世人。这三部导演作品都好评无数，成了谢侯舞台写作的绝笔。

2　又译《只不过世界尽头》，参见：让－吕克·拉戛尔斯 . 2021. 只不过世界尽头——法国戏剧家拉戛尔斯剧作选 . 蔡燕，宫宝荣，译 . 北京：中国戏剧出版社。

《只是世界尽头》创作于 1990 年，1999 年 10 月世界首演于瑞士韦迪 – 洛桑剧院。剧中男主人翁路易是一位 34 岁的作家，他得知自己身患绝症时日不多了，决定回到阔别多年的法国南方老家，那里生活着 61 岁的母亲和他的妹妹苏珊娜，还有小他两岁的弟弟及弟媳。"故事发生在母亲家和苏珊娜家，当然是星期天甚或是一整年"这是剧本唯一的一句舞台提示语（拉戛尔斯，2021），整个剧本由序幕、第一部分 9 场戏、幕间 9 场戏、第二部分 3 场戏和尾声构成。游子返乡的秘密只有自己知道，他决定亲口淡定地告诉家人他将不久于世。然而亲人重逢在丝毫未曾改变的封闭的家庭氛围里，亲情交错着挥不去的昔日纷争与矛盾，直到最后他无声地离开，将自己的秘密埋在心底化作了永远的遗憾。剧本没有传统的戏剧冲突，也没有起伏变化的情节，戏剧张力完全由细腻的人物对话构成。人物深刻的心理活动和丰富的情感尽在丝丝相扣的对话缝隙中，以及大量似是而非的潜台词背后。拉戛尔斯和萨洛特、维纳威尔、温泽尔以及古伦伯格一同被认为是当代法国日常戏剧的文学大师。

3）古伦伯格

古伦伯格作为老一辈剧作家，多年来笔耕不辍且屡次获奖，不仅有大量的戏剧剧本，还有十多部电影及电视剧剧本，他参与创作的电影剧本有著名的法国新浪潮电影导演特里弗的《最后一班地铁》（1975）。古伦伯格年幼时目睹了父亲和祖父被纳粹残杀的情景，他大多数剧本主题都涉及犹太人在第二次世界大战期间所遭受的惨痛经历以及战后在全球的移民融入生活问题。《朝向你圣地》2009 年获最佳莫里哀剧作奖（特别授予在世法语剧作家），导演查理·托日曼 2008 年在法国南锡国家戏剧中心执导首演该剧，此后的 2009 年至 2011 年该剧成功巡演全法各大剧院：蒙彼利埃国家剧院、巴黎圆点剧院、尼斯国家剧院、巴黎马里尼剧院等。古伦伯格此前的一部戏《车间》曾获 1999 年最佳莫里哀剧作奖，该剧曾在 2009 年 5 月北京"法国戏剧荟萃"活动推出了中国首演（由法国灯笼剧团法语演出）。2016 年古伦伯格的剧本《终结犹太问题／生存与否》由托日曼导演、巴黎安托万剧团演出，获最佳莫里哀剧作提名奖。

4）温泽尔

剧作家兼导演、演员温泽尔与科尔泰斯曾是斯特拉斯堡国立戏剧学院的师兄弟，他的处女作《远离阿贡当市》写于 1975 年从戏剧学院毕业后不久，次年该戏就被谢侯搬上巴黎舞台，使得温泽尔在法国的成名

早于科尔泰斯。《远离阿贡当市》表现了一对法国东北地区阿贡当市工人的退休生活。原先炼钢厂的工作紧张而艰辛，退休后终于远离了市区，在乡间别墅过起了悠闲的生活，他们却不知如何面对这突如其来的"自由"，于是觉得自己没有用处了，必须想办法来填补这让人昏眩的时间。

《打造蓝色》的剧名与蓝精灵不无牵连，但更是主人公对矿工生活的美好回忆。工厂已经倒闭，取而代之的是蓝精灵游乐园。50多岁的安德烈和绿西被提前退休了。他们根本没料到工业时代受到了电脑和电视的冲击，安德烈将自己沉浸在影视厅的虚幻世界，对宇宙天文的兴趣也说明了对日常闲暇的无奈。如果说温泽尔的处女作《远离阿贡当市》透着些微的悲剧色彩，其姊妹篇《打造蓝色》则是一部轻喜剧。

温泽尔2012年在法国（东部）弗巴赫国家剧院导演了新戏《一个完整的男人》，该剧反映的是1963年到1973年间一位阿尔及利亚青年来到法国从马赛辗转巴黎再到洛林地区的移民生活。2014年2月在巴黎弹药库水族馆剧院首演了温泽尔表现二代移民寻根情结的剧作《祖国——父亲的国度》。2017年温泽尔导演的《安提戈涅82》[1]在巴黎大区的各个城市剧院一直巡演到法国中部的第戎市，连连获得好评。剧本将古希腊安提戈涅的故事（编剧让·阿努伊）放置在1982年的贝鲁特，一群来自不同种族信仰的演员在黎巴嫩战争期间要排演《安提戈涅》，而他们的演出是在战争前线的战壕，就是说仅仅利用2小时的演出来维持和平！

5）维纳威尔

维纳威尔年轻时就读美国获得英美文学学士学位，他曾是美国企业在法国公司的高管，因戏剧他毅然弃商从文，担任巴黎新索邦大学戏剧学院教授。他笔耕不断，出版有《维纳威尔戏剧全集》两卷，以及小说、杂文、翻译作品及戏剧理论著作等。他作为法国日常戏剧的代表，他在美国"9·11"恐怖事件发生后立刻创作了剧本《2001年9月11日》，前言中指明：

> 该剧写于曼哈顿的"世贸中心双峰塔"被撞毁后的几个星期里。起初是直接用英语写的（准确地说是美国英语），当然是事件所发地的原因，对话言语直接取材于当时的生活以及每天的报纸。后来才有了由作者编写的法语版。

1 由阿尔莱特·阿米昂改编自2013年获龚古尔中学生小说文学奖的《四堵墙》（作者索日·莎兰东）。

剧本形式接近歌唱或歌剧音乐会，由不同的部分组成，有歌曲（独唱、二重唱、三重唱等）、合唱部分（法语版本中保留了原声语言），还有宣叙调，由记者来完成，其作用有点像巴赫的圣歌。

"谁在讲话？"剧中的人名应该能听得出来，或者能看得出来，就像他们所说的话一样。（维纳威尔，2011：1）

由此可见，维纳威尔的戏剧语言和形式体裁都遵循他一贯倡导的"新的处理现实的方法"（宫宝荣，2001：366）。该剧 2003 年就被列入阿维尼翁戏剧节的官方演出剧目，2006 年被法国著名导演罗伯特·坎特雷拉搬上巴黎国家丘陵剧院的舞台。2011 年阿尔诺·莫尼耶再次执导该戏在法国圣艾简喜剧院、巴黎城市剧院和巴黎北郊的布朗莫尼剧院连续巡演。

维纳威尔的剧作一直受到法国顶级戏剧导演的青睐，安托万·维泰兹、罗杰·布朗雄、雅克·拉萨勒、帕特里斯·谢侯、阿兰·弗朗松都在法国各大剧院执导过他的作品。2015 年他创作了《贝当库尔林荫道或一部法国史》，该剧取材于当时有关法国女富翁贝当库尔（欧莱雅集团总裁）行贿高层政客的社会新闻。剧本将现实事件与戏剧虚构娴熟结合，该剧荣获当年法国戏剧文学大奖。2016 年 1 月至 2 月由法国著名导演克里斯简·史基亚瑞堤执导该戏搬上巴黎丘陵国家剧院的舞台，引起媒体和社会各层的极大关注，还获得了 2016 年最佳莫里哀剧作奖（在世法语剧作家）提名。次年法国政府在维纳威尔 90 岁高龄时授予了他法国荣誉军团勋章。

6）诺瓦里纳

瓦莱尔·诺瓦里纳是法国当代著名作家、剧作家、戏剧导演及理论家、画家及舞台美术家，他 31 岁时写了第一个剧本《飞转的车间》[1]，44 岁时开始导演自己的剧作，他是最近 30 年来法国戏剧界最活跃的剧作家、导演之一。尤其是近十多年来，诺瓦里纳的作品不断出现在法兰西喜剧院（《疯狂的空间》，2006 年首演）、阿维尼翁戏剧节、巴黎秋季艺术节等重量级的演出场合。2011 年巴黎奥德翁欧洲剧院将演出季献给诺瓦里纳的《真血》等一系列作品，这对法国在世的剧作家来说，可谓绝无仅有。2015 年阿维尼翁艺术节又推出他的新作、一系列教堂音乐伴奏的剧本朗读（《第四人称单数》《身体的光芒》），以及多部作品演

1　该剧 1974 年由法国著名戏剧学者让-皮埃尔·萨拉匝克搬上舞台，2012 年 9—10 月该剧由剧作本人执导在巴黎圆点剧院演出长达一个月。

出影像展映，可见诺瓦里纳是第 69 届阿节的热点人物，当年艺术节甚至有一篇媒体报道标题为"诺瓦里纳——法国戏剧的教皇"。近年来，法国学术界更有研究将诺瓦里纳的戏剧理论与阿尔托的戏剧思想进行比较，认为他传承了阿尔托的衣钵，将阿尔托的梦想变成了现实。

诺瓦里纳至今已创作了 50 多部剧本及戏剧理论作品。法国、瑞士、西班牙、德国、匈牙利、加拿大等西方国家的很多杂志都出版了有关其作品的专刊，其剧作已被翻译成十多种语言。其中《幻想轻歌剧》应该是被翻译成最多文字的剧作，汉语译本《倒数第二个人》由笔者翻译，这是华语世界出版的诺氏唯一一部汉译本。[1] 有关他的戏剧评论和国际研讨会更是层出不穷，法国很多大学都有研究他的硕士、博士论文，已经形成了法国戏剧的诺瓦里纳现象。他的戏剧语言极富创新精神，在文法结构、词义延伸、生发以及法语的音韵节奏等方面独树一帜，形成了独特的诺瓦里纳风格，法国戏剧界称之为"诺瓦里纳体"，可谓史无前例。诺瓦里纳的戏剧语言读来酣畅淋漓，语义虽常常深奥莫测（即使法语为母语的读者也未必能全懂），却总有出其不意的喜剧效果，读者即便不解其中深层含义，也总能产生极其丰富的视觉形象。根据不同读者的文化修养，每个人的解读层次自然深浅不一，观众观剧时往往会被强烈的语言魅力和演员再现出的语音节奏所感染，这或许就是诺瓦里纳体戏剧的独特魅力。

诺瓦里纳不仅是风格独特的剧作家，还是一位重量级导演和舞美设计。2015 年阿维尼翁戏剧节上推出的诺氏剧作《鱼贯而名》，由他担任导演和舞美设计，该剧在艺术节首演后在法国多地巡演，取得巨大成功。舞台台面是人物速写拼贴的巨大画板，整个戏由 52 场相对独立的碎戏组成，剧中人物在"空的空间"里自由上下、交接、对话，一共 1 100 个人物的名字好似鱼贯而来，呼之即来，唤之又去。人名用言语吟诵出如诗般的意境，碰撞出一出又一出人间喜剧。全剧没有传统的连贯的剧情和矛盾冲突，全凭机智新颖的语言万花筒构成巨大的戏剧张力，自始至终牵动着观众的视觉听力。加之演员精彩的台词表演、时而穿插的歌声和精彩的手风琴演奏（诺氏多年的合作者），诺瓦里纳的戏剧魅力全在戏剧文本和演员的表演，这也是他自己作为剧作和导演的完美和解与共生。

起初因为不满其他导演搬演他的作品，诺氏从 1987 年亲自执导的《动物的讲话》在阿维尼翁很快走红，从此使他成了阿节常邀的重量级

1　中国传媒大学出版社 2013 年出版。该译本获得 2012 年法国国家图书中心 CNL 翻译基金，译者宁春是笔者当时的笔名。

艺术家：1989 年《住进时间的您》、2000 年《红色源泉》、2003 年《舞台》等剧作都在艺术节亮相后收获无数好评，2007 年阿节还展出了他的绘画展览《夜光》和《2587 图画》。2011 年的阿维尼翁戏剧节开幕大戏就是教皇宫荣誉庭院剧场上演的诺氏导演剧作《未知的行动》，演出场刊在描绘该剧时称这是"一次语言空间的新旅程，贯口高手的演员们用自己的身体在舞台上跳动着一串串台词：是街头戏剧、杂技、芭蕾、古典悲剧、喜剧、正剧、音乐剧、综艺演出或偶剧？全都是——因为所有形式都适用，只要让观众听到的台词不只是言语的罗列，而是我们'共同生活'的基础，我们就从中辨识出了我们自己，有欢笑，有焦虑，也有感动和崩溃"[1]。

2011 年诺瓦里纳的《真血》荣获法国最佳莫里哀大奖法语剧作奖提名，该剧还获得法国评论界最佳法语剧本原创奖。同年，诺瓦里纳因终生创作成就荣获欧洲法语让·阿尔普文学大奖。

7）里博

让 – 米歇尔·里博是法国当代著名剧作家、戏剧及电影导演，从2002 年起至 2022 年担任巴黎圆点剧院院长。他曾任法国戏剧家协会董事主席，出版了多部戏剧集，代表作《无动物戏剧》获得 2001 年莫里哀最佳剧作和最佳喜剧大奖。2002 他荣获法兰西学院终生成就戏剧大奖。2003 年创作的《高低博物馆》，一经出版就被译成多种文字；由剧作家本人执导的舞台剧在 2004 年、2005 年及 2006 年度在巴黎圆点剧院一票难求，还在法国及欧洲不断巡演。2008 年被剧作家搬上银幕导演了众多法国明星版的同名电影。作为剧作家和导演，里博的名字在法国早已家喻户晓，其剧本已被法国中学列为当代文学读物。然而，里博最大的成就应该说是近二十年来领导巴黎圆点剧院成为一个推广当代戏剧的前沿阵地，它是巴黎戏剧界一道独特的靓丽景观。虽有文化部和巴黎市政府资助的"国字头"官印，却没有"体制内"的刻板保守，而是一个充满创作活力、兼收并蓄各路戏剧流派汇集的大融合。这个香榭丽舍大道尽头"圆点"融合交集的地理优势，在里博这个"圆大头"的当代戏剧精神的标志下（圆点剧院的院标是一位法国漫画家为里博画的侧面头像，两只迈进的腿脚像是里博犀利幽默的笔锋），发挥得淋漓尽致。

2012 年 6 月 30 日，圆点剧院举办了时任院长里博的执政十周年大庆。里博用十年时间成功地推出了十个演出季，以发现新剧本、上演当代剧作家的作品为主导思想，尤其重视推出原创剧作的世界首演：在

1　译文出自笔者。

法国戏剧界引起巨大反响。毫不夸张地说，这里是引领法国乃至欧洲戏剧思潮的一个重要阵地。可以说，里博的上任使得在 20 世纪 90 年代后期几乎沉睡了的圆点剧院又重新焕发了青春。圆点剧院不仅在戏剧创作上常葆艺术活力，在剧场经营和运作方面也取得了丰厚的市场效应。除了排满剧院的三个大中小剧场的档期，保证每场演出爆满（通常三个剧场同时有演出）外，还开设了圆点剧院餐厅酒吧，能容纳一百多个餐位，每晚演出前后若没有预定很难找到餐位。另外剧院内设立了戏剧书店，与法国几大出版社联手（南方出版社等），积极推动戏剧书籍、杂志、音像作品的销售，甚至联合出版戏剧书、杂志和演出录像带。

在圆点剧院的十年，作为剧作家兼导演，里博成功推出了三部作品：《无动物戏剧》《高低博物馆》《暴躁的雷诺》，这三部作品都在巴黎戏剧界引起了巨大反响。《无动物戏剧》首演并不在圆点剧院推出，而《高低博物馆》2004 年在圆点剧院首演后，也获多项莫里哀大奖提名，继而不断复排、巡演于法国各大剧院。《暴躁的雷诺》是里博在 2011 年在圆点剧院推出的一部轻歌剧喜剧，主人翁雷诺以及剧中其他人物及事件（比如总统大选、各党派的明争暗斗）无疑是对当时法国政界的影射和嘲讽。不难想见，这部戏的创作需要极大的勇气，它在圆点剧院的公演是当年巴黎戏剧界的一大新闻。广受热议的里博偏偏在 2011 年获得文化部直属的法国戏剧家协会的最佳剧作家大奖，嘉奖他的全部戏剧创作。当然里博的粉丝们很清楚各种奖项对于他来说已是家常便饭，因为他已于 2007 年获得法兰西荣誉骑士勋章，并于 2010 年荣获了法国文学艺术勋章。

8）穆阿瓦德

瓦吉迪·穆阿瓦德是 1968 年出生在黎巴嫩的加拿大籍编剧、导演、演员及舞美设计师，他在战火中的黎巴嫩度过童年，少年时作为难民来到法国，青年时的求学在蒙特利尔加拿大国立戏剧学院。20 世纪 90 年代后期在加拿大戏剧界崭露头角后再次来到法国，1999 年他自编自导的《海岸》首次亮相阿维尼翁戏剧节就让法国业界观众记住了这颗璀璨的戏剧新星。2009 年，穆阿瓦德作为第 63 届阿维尼翁戏剧节的合作艺术家携《海岸》《火灾》和《森林》三联剧以《诺言之血》的总剧名集中亮相阿维尼翁艺术节，引起极大的轰动。2010 年，巴黎夏乐宫国家剧院又演出了他的三联剧，作为当年巴黎秋季艺术节的热演剧目，整个巴黎戏剧圈都在争相议论，可谓一票难求。

《海岸》讲述了维弗里德在得知他从未谋面的父亲的死讯后，决定在父亲的故乡为他举行葬礼的故事。然而战乱中的弹丸之地满目狼藉，墓地早已没有空位，甚至父亲的尸体都被乡亲们扔掉了，战争的残酷无情促使维弗里德寻找他自身的身份根基和生存意义。三联剧中最受欢迎的恐怕是《火灾》，整个剧以母亲娜娃尔给自己的双胞胎西蒙和珍妮的父亲的一封信为线索，共 37 个场景，以平行时空插叙的方式，有条不紊地展示了战火中的一个家庭伦理悲剧故事：战火中母亲为寻找长子和复仇，参与了谋杀民兵首领的行动，几经磨难的她在狱中被强暴后生下了双胞胎。而在监狱施暴的杀手正是自己从未谋面的儿子，多年后这个可怕的真相才被西蒙和珍妮在探寻父亲的足迹中揭开。《火灾》堪称现代版的《俄狄浦斯王》，古希腊的人伦悲剧是由预言、命运而导致的，而《火灾》中的人伦悲剧则是因为现代战争。"人类到底要如何面对战争？"这场人伦悲剧更大的痛苦是，战后人们不得不面临的残酷现实和伦理问题。"物理上的创伤仍可治愈，而心理上的创伤又该如何治愈？"穆阿瓦德根据自己童年在黎巴嫩的战争亲历虚构了《火灾》的情节。[1] 三联剧的前两部戏分别有水与火，第三部戏则有森林和大地，都是剧作本人幼年饱经战乱生活的一种写照。舞台表现形式是一种叙事体的戏剧，带有史诗般的现代悲剧色彩，既有古希腊戏剧的影子，又有布莱希特间离陌生化表演的烙印。

2011 年 7 月在阿维尼翁戏剧节，穆阿瓦德导演了他的古希腊索福克勒斯悲剧三部曲之女人系列：《特拉斯基妇女》《安提戈涅》《厄勒克拉特》，同年在巴黎南郊的国家杏林剧院演出。他用戏剧为战争中的人民发声，呼吁人们正视现代战争背后的真实，感受无情的战火给人们带来的心理和精神创伤，这在西方国家和平的大环境下具有深远的社会意义。2009 年，穆阿瓦德因杰出的戏剧创作荣获法兰西戏剧大奖。2016 年，法国时任总统奥朗德命名穆阿瓦德为巴黎丘陵国家剧院院长。穆阿瓦德最新的创作是有关《家人》主题的新三联剧，除了第一部《独自》已在 2008 年公演外，第二部《姐妹》原定于 2020 年 12 月首演丘陵国家剧院，第三部《母亲》原定在 2021 年公演，都因新冠疫情未能实现。

3. 法国阿维尼翁戏剧节近况

1947 年，当今世界影响最大的专业演出戏剧节诞生在法国南部的阿维尼翁市，戏剧节的创办人让·维拉尔在法国政府的"文化下放"政

1　译文出自王翯。

策的号召下，将他在巴黎领导的法国人民剧院的演出剧目移师外省，旨在通过每年 7 月定期举办戏剧节推广"民众戏剧"的信念：普及戏剧艺术、培养戏剧观众、提高观众的文化素质。纵观阿节 70 多年的历史，可以说经过艺术节几代总监的努力，维拉尔的戏剧理想基本实现了。从 1969 年开始，还形成了民间自发的非官方组织的"官外艺术节"，与"官方艺术节"并驾齐驱，形成"百花齐放，百家争鸣"的演出大"庙会"。1980—2002 年，艺术节由达榭、科朗贝克先后任主席，艺术节的实力和影响大大提高，演出数量大增，每届的观众人数逾十万，官方艺术节的剧目提高到 40 多部，其演出场所也增加到 20 多个。艺术节继续邀请欧洲乃至世界著名的导演、演员和舞蹈家。自 2004 年起，阿维尼翁进入了后现代"做剧法"世界舞台导演的时代，艺术节总监由布德列和阿香博联合领导。两位行政总监在每届戏剧节都特邀一位合作艺术家参与艺术节演出剧目的策划。

自 2013 年 9 月起，法国著名剧作家、导演兼演员奥利维耶·庇被任命为阿维尼翁艺术节总监，这是继维拉尔之后阿维尼翁艺术节首次由艺术家担任总监[1]。从 2015 年和 2019 年的艺术节的节目单来看，官方艺术节出品的戏剧、舞蹈、音乐戏剧、装置展演、戏剧研讨会、剧本朗读表演、工作坊等各种活动近 50 部。而官外戏剧节的演出剧目都在 800 ～ 1 000 部，大约有 1 000 个专业剧团参演艺术节。前来艺术节看戏的观众往往被厚重的节目单和花名册攻略大全弄得眼花缭乱。官外节剧目大全攻略足有 2 ～ 3 公斤，幸好近两年有了手机 APP 电子版，人们可以根据演出时间、场地、剧目名称、剧作家姓名、演出类型等选择自己想看的戏。从早上 10 点半到晚 10 点，阿维尼翁小镇的一百多个演出场所（常规剧院和由教堂、学校、车库、厂房等临时改造的剧场）随处都充满着戏剧的电流，维拉尔所倡导的民众戏剧之文化艺术精神食粮已成为法国人的家常便饭。

3.4.2 法国戏剧近十年演出的态势

1. 传统与后现代的交融

传统与现代的撞击是近十余年演出的总趋势。法国古典戏剧、古希腊戏剧、莎士比亚戏剧以及欧美近现代戏剧传统剧目都是法国各大剧院

1　直至 2022 年卸任。

经常搬演的剧目，然而在当代戏剧导演的舞台写作——后现代戏剧观念的大潮中，即便是西方最传统的经典剧目，导演的解读和搬演手法往往是非常后现代的。这样的例子比比皆是，例如阿维尼翁戏剧节总监奥利维耶·庇在 2015 年将莎剧《李尔王》搬上教皇宫荣誉庭院露天剧场的演出：导演亲自重新将莎翁剧本翻译成了现代散文法语、李尔王的女儿身着现代芭蕾舞纱裙和晚礼服、男士的黑皮衣及摩托车、教堂高墙上映照的巨大字母（关键性台词）和落幕时天空飘下的血红色丝带，这一切都表明导演在讲述一个 20 世纪的李尔王的故事。2018 年他又执导阿维尼翁的监狱犯人演出了《安提戈涅》，也是将传统戏剧与当下社会观照现实结合的一个契合点，即让戏剧演出在专业与非职业间通过工作坊、解读经典的排练过程而扩散到社会的各个角落，尤其是通常被人们忽视的少数人群中。

　　传统与后现代的交融还表现在很多法国剧院演出季的剧目选择上：大都是兼顾欧美传统剧目、近现代经典剧目、法国当代原创的最新剧作（在世剧作家）以及改编作品。从下列法国国立剧院的演出季节目单中，可以看到传统剧目和当代原创剧目的交替平衡。以 2015—2016 年巴黎丘陵国家剧院演出季为例，以下剧名后的两位主创的名字分别是剧作家和导演。其中大部分导演和当代剧作家都是法国戏剧主流炙手可热的艺术家，他们大都在法国其他主流剧院和阿维尼翁艺术节有邀约创作。

　　　《巨大的山峰》——皮兰德罗 / 博什维格；

　　　《世界的起源》——卡拉玛洛（原创剧目，意大利语演出配法语字幕）；

　　　《故事的完结》——改编自戈博维兹 / 欧诺里；

　　　《樱桃园》——契诃夫 / 斯坦；

　　　《我们离开是为了不给您任何担心》和《现实》——德弗洛杨 / 塔格里亚里尼（原创剧目，意大利语演出配法语字幕）；

　　　《无人反对这个计划》——布朗彻 / 阿尔蒙格（法国原创剧目）；

　　　《野鸭》——易卜生 / 博氏维格；

　　　《夫妻生活》——伯格曼 / 留塔尔；

　　　《如果他们去莫斯科呢》——改编自契诃夫的《三姐妹》/ 雅达伊（改编原创剧目，葡萄牙语演出配法语字幕）；

　　　《玻璃动物园》——威廉斯 / 让奈透；

　　　《必要和紧急》——扎德克 / 科拉斯（法国原创剧目）；

《贝当库林荫道》——维纳威尔 / 史基亚瑞堤（法国原创剧目）；

《欧兹的人们》——博里索娃 / 斯托艾弗（法国原创剧目）；

《璀璨的》——热奈 / 诺兹耶尔；

《我们的誓言》——桑德里奇 / 杜克娄（法国原创剧目）；

《我是法斯宾德》——里希特 / 诺尔岱。

2. 多种艺术形式兼收并蓄的戏剧展演

近些年法国演出的另一趋势为，文本戏剧与音乐舞蹈、新马戏、装置艺术、沉浸式展演以及实时影像的介入等包罗万象，是多种艺术形式兼收并蓄的戏剧展演替代欧美传统的话剧形式。法国著名女导演玛莎·马可耶夫的创作可算是最贴切的例子。2015 年 6 月她在法国里昂执导首演的莫里哀名剧《女学究》，不但在演员表演中融入了许多音乐歌舞成分，还将剧中人所生活的法国 17 世纪的背景移植到 20 世纪的 60 年代末，舞台布景和服装道具大有法国"五月学潮"之风。当然导演发扬其中崇尚自由的精神，借莫里哀的笔触嘲讽当今女权者的教条虚伪。

2019 年阿维尼翁戏剧节上马可耶夫又推出了她独特的姊妹篇：原创戏剧演出《刘易斯对决爱丽丝》和装置艺术展《迷惑的节日——焦虑品及好奇收藏展》，成为第 73 届阿维尼翁艺术节的一大亮点，之后又在全法多地巡演。《刘易斯对决爱丽丝》的编剧就是导演本人，甚至舞美和服装设计也是出自马可耶夫之手。《爱丽丝梦游仙境》的作者刘易斯·卡罗尔被马可耶夫搬上了舞台，在剧中与他童话世界的主人翁爱丽丝展开对决。剧本反映了英国维多利亚时期这位著名的诗人、数学家如何生活在 11 个兄弟姊妹的宗教家庭中，在 47 年的牛津学院生活氛围里，为了超越现实社会的禁锢，怎样不断地营造着爱丽丝的梦幻仙境。除此之外，剧中还穿插了这位英国童话作家的其他几个作品情节。对于马可耶夫来说，爱丽丝实际就是刘易斯自己："有些人无论男女，一生都怀揣着一个脆弱的、真诚的、气恼的小女孩，他们从来都没放弃过孩童时对世界的看法。"[1]编剧兼导演邀请观众，通过刘易斯、两个爱丽丝（《爱丽丝镜中游》的对镜效果）及其童话人物（兔子、国王等）的法语表演，间或也有牛津英语（著名英国演员）表演，跟随着剧中人的叙述、吟诵、弹唱，走进色彩斑斓的梦幻仙境——透过哥特式流行音乐和异地奇特的歌声，见证了一个个与超自然相对抗的场景。刘易斯与爱丽丝的

1　引自该演出场刊，译文出自笔者。

世界在重叠与镜像中，暂时带领人们逃离了现实的残酷。

与此同时，阿维尼翁戏剧节期间展出的装置艺术《迷惑的节日》（在市中心的维拉尔之家）收集了马可耶夫受卡罗尔的日记启发，重塑她从童年起就想象的爱丽丝的仙境，其中也融合了马可耶夫用其兄弟乔治的童年日记而搭建的梦幻空间。展览汇集了 80 多个真实大小的动物标本和各种老物件玩具，参观者走进一个个光影、音乐、影像打造的视听氛围，感受着动物的好奇凝视和一个个老物件的记忆诉说，这是沉浸式的装置艺术所能给观者带来的独特体验。对于马可耶夫来说，这个装置"不似展览，更像是凝固的戏剧"[1]。我们可以称它是一种新型的沉浸式展演，即将现代美术展览和戏剧演出完全掺杂揉碎的后现代戏剧展演。马可耶夫因在编、导、舞美、服装、造型艺术等各方面的才华，成为这种新形式当之无愧的佼佼者。笔者通过《迷惑的节日》装置艺术展演，似乎感觉到更多的是马可耶夫的身影，甚至认为马可耶夫超越了刘易斯与爱丽丝的对决。我们更喜欢她自己这个"凝固的戏剧"，因为观者在沉浸中能够尽情"梦游"，用每个人自己的想象（无论是否关乎爱丽丝），任意构建出属于观者的无数个仙境。

3. 世界舞台的跨文化全面融合

仅从阿维尼翁戏剧节每年热推的当代剧作家、戏剧导演的身份国籍来看，法国、德国、意大利、西班牙、英国、荷兰等欧洲国家的占比最高；随便翻开近年来的阿维尼翁戏剧节的官方剧目演出节目单，就能看出欧美各国艺术家的创作演出仍然占绝对优势。除了波兰导演陆帕是阿维尼翁艺术节近几年的座上客，还有德国新生代导演托马斯·奥斯特玛雅。他自 2004 年起成为阿维尼翁艺术节的合作邀约艺术家，其作品早已被法国各大剧院常年排入演出季。他在柏林邵宾纳剧院创作的剧目在同年阿节的成功亮相与演出，并伴随法国媒体宣传和观众的赞誉，随后开始在欧洲各大剧院巡演，甚至远洋到中国演出。其中，有莎剧《哈姆雷特》（2008）和《理查三世》（2015）、易卜生的《人民公敌》（2012）、根据法斯宾德电影改编的《玛丽亚的婚后生活》（2014）等，都是在阿维尼翁戏剧节火爆演出的剧目。

上文已介绍的黎巴嫩裔加拿大剧作家兼导演穆阿瓦德的戏剧创作之路，应该说也离不开法国长期以来推行的跨文化融合的世界舞台制作精神。这样的例子很多，比如保加利亚导演嘎林·斯托艾弗于 1991 年毕

1　引自展览场刊，译文出自笔者。

业于索菲亚国立戏剧学院，在伦敦皇家戏剧学院深造后，定居在布鲁塞尔并创建了自己的剧团，他在比利时和法国之间轮流进行创作。除了定期在比利时列日国家剧院和巴黎丘陵国家剧院（上文的该院节目单）担任邀约导演外，斯托艾弗近年还频繁在法兰西喜剧院应邀导演作品。作为一位保加利亚导演，他执导的莫里哀和马里沃的法国经典喜剧先后登上了法兰西的舞台，这除了证明其才华的出众，也从侧面说明了法国戏剧界的跨文化包容精神。

斯托艾弗于 2011 年执导马里沃的《爱情偶遇游戏》、2014 年执导莫里哀的《伪君子》都赢得了法兰西喜剧院一贯挑剔的演员和观众的一致肯定；2020 年又在奥德翁欧洲剧院执导了马里沃的《双重背叛》[1]，该演出因为 2020 年 3 月底的首演正值法国疫情而不幸取消了一个多月的演出档期。从欧洲剧院的官网上能够看到该剧的剧照和演出宣传片花，借此可以看出这位保加利亚导演的处理是非常后现代的。18 世纪的剧中人的着装是当今社会的，王子和他心仪女子西尔维娅的谈情说爱发生在"台前幕后"，因为西尔维娅的意中人原本是仆人阿尔乐甘而并非王子，既有戏中戏，又有旁观、采访、见证、跟拍等一系列影像的介入。从短暂的演出视频来看，这样的新潮舞台表现形式都是在完全尊重作者原词的基础上的。可以说，"经典文本的永恒与舞台写作的当下解读"实现了某种完美的契合，这正是已故前法兰西喜剧院院长、法国著名导演雅克·拉萨勒所传承的对马里沃喜剧的理想搬演。

巴西女导演克里斯简安娜·雅达伊在巴西和欧洲之间工作生活，2018 年夏她以《现在之泛滥——我们的奥德赛》首次入选阿维尼翁艺术节。2021 年第 75 届阿节目前的官宣推出了她的新作《狼狗黄昏》，这是改编自电影《狗镇》的一部作品。雅达伊 1968 年生于巴西里约热内卢，长期以来聚焦外国人身份与流亡者融入社会的题材，从巴西政治到非法移民引发了一系列的思考。她的导演手法介于纪录片和虚构的情节，似电影亦即戏剧舞台。2002 年创作的《朱莉亚》、2014 年的《如果他们去莫斯科呢》（改编自契诃夫的《三姐妹》，见上文丘陵剧院节目单），以及 2016 年的《森林漫步》，构成了她近年创作的女性三部曲。

越南裔法国导演卡洛琳-吉拉·阮毕业于法国斯特拉斯堡国立戏剧学院，她的原创舞台剧《西贡》2017 年在阿维尼翁艺术节一炮打响，引起广泛关注。剧情取材法国士兵在越南期间与当地女子的爱情故事，以及越战后作为难民来到法国的越南移民的社会融入问题。舞台布景是一个昔日的西贡酒家，剧中人的扮演者不少都是旅居法国多年的越南

1　国内有法国导演李得艺曾在上海曾搬演过该剧，剧名被译为《移情别恋》。

人，而非受过专业训练的演员，酒家厨子主人及顾客"素人"们用纯正的西贡口音对话，给台下观众一种纪实的真实感。基于同样的创作原则，2021 年阿节推出她的新作《博爱 – 奇幻故事》，一个关于未来一百年的故事（到 2121 年），通过取自真实生活素材的一系列故事，在舞台上建立一个人们与未来之间的智力与情感的纽带，在一场巨大的灾难即将发生的地方，关乎人类的记忆与眼泪。阿节官网上宣布该剧涵盖《吞噬》《童年 – 夜》两部，后一部在 2022 年首演于柏林邵宾纳剧院。

来自日本和中国的舞台作品近年来也在阿维尼翁的频频亮相，这在一定程度上表明亚洲戏剧在欧洲的力量正呈现上升的趋势，也更加印证了法国阿维尼翁一直都是世界舞台的事实。日本著名导演宫城聪执导的《摩诃婆罗多》在 2014 年阿维尼翁艺术节收获无数好评，这个印度传统史诗剧被他成功呈现。三年后，他的日本现代版古希腊悲剧《安提戈涅》作为 2017 年第 71 届阿维尼翁艺术节的开幕演出，在教皇宫荣誉庭院剧场隆重亮相。宫城聪巧妙地指导日本静冈表演艺术中心的演员在波光倒影的水面、在高耸的巨石上、在摇曳的火把灯光下，呈现出既是古希腊又是浓郁日本风情的《安提戈涅》。宫城聪通过日本演员的造型（飘逸的白衣长发）和精彩表演将古典与现代、东方与西方几近完美地融合在一起，赢得了法国观众和媒体的一致赞誉。

相比之下，首次出现在阿维尼翁艺术节官方节目单上的中国戏剧《茶馆》（2019）却是另一番景象。孟京辉的导演手法和对老舍经典的解读，可以说是遭遇了艺术节媒体和观众冰火两重天的待遇。好在孟京辉久经沙场，在演出中期艺术节组织的观众见面座谈会上，引导法国观众理解自己的创作心路，后期该戏的演出也赢得了很多年轻的法国粉丝的追捧。他们比媒体更容易接受孟氏演员的呐喊式表演，对舞台巨大装置的震撼和对剧中少量摇滚音乐的喜爱都构成了《茶馆》在法国亮相的总体成功。另外，该届艺术节也推出了中国现代舞编舞及舞者文慧与捷克女导演雅娜·斯沃波德娃合作的舞蹈剧场《普通人》，两位在不同国度长大的戏剧人通过舞台找到了很多共同点，她们将北京与布拉格的普通人的小众生活，巧妙地通过纪录片影像和现代舞的融合展现在舞台上。该剧的演出是北京普通话和捷克语的交叉（演出配法语字幕），法国观众和媒体对这种剧目本身就是跨文化的戏剧创作报以很大的热情。

孟京辉和文慧是阿维尼翁艺术节官方首次邀约的中国艺术家，在 70 多年的艺术节历史上可谓姗姗来迟。好在官外艺术节近年来出现了不少中国剧团制作的演出，仅孟京辉旗下的北京青戏节从 2011 年开始带到阿维尼翁的戏就有 27 部。而台湾和香港的戏剧演出早在 20 多年前

就定期现身官外阿节。他们形成的"中国声音"目前在越来越多地影响着欧洲这个"演出峰会"，阿维尼翁官方艺术节 2020 年第 74 届的宣传海报就是旅居法国多年的著名中国画家严培明创作的两只老虎的油画。可惜 2020 年初席卷全球的新冠肺炎疫情迫使阿维尼翁艺术节官方组委会于 2020 年 4 月 20 日宣告取消该年度的艺术节。夏季过后欧洲疫情稍缓时，2020 年 10 月 23 至 30 日阿节举办了为期 3 周的"致意"活动，作为特殊时期向首届（1947 年）阿维尼翁艺术节表达的崇敬之情。

3.4.3　当代法国戏剧在中国的传播

　　2012 年以后，法国戏剧在国内的传播推广用"一派繁荣"来比喻一点也不为过。由于国内演出市场的成熟，资金雄厚的演出制作公司和各种实力强大的戏剧节都源源不断地引进了不少法国戏剧，这些剧目都是在法国及欧洲有过巡演战绩的演出。它们有：林兆华戏剧邀请展、曹禺国际戏剧节、乌镇戏剧节、天津大剧院、北京驱动传媒有限公司、北京央华时代文化发展有限公司、爱丁堡前沿剧展等。这些实力雄厚的演出制作公司和强大的宣传效应，使得早先从法国文化年到中法文化之春艺术节极力助推的法国戏剧，终于在 21 世纪第二个十年中期迎来了其在国内市场不断热演，乃至持续繁荣的景象。另外，由于网络平台比以往更加便捷，微博微信朋友圈的推波助澜，都给这些法国戏剧从一地到另一地的演出插上了翅膀，往往起到了非同寻常的效果。

　　首先是 2012 年林兆华戏剧邀请展请到了《情人的衣服》。这是法国巴黎北方滑稽剧院制作的、著名英国戏剧大师彼得·布鲁克改编导演的名剧。虽然大师本人没有来国内，但是他多年的合作者玛丽－海伦娜·伊斯简妮（又译伊斯坦尼）率领布鲁克的国际演员向国内观众展现了大师导演手笔下精彩的表演。该戏在北京国家博物馆剧院、天津大剧院、上戏剧院的演出都在国内戏剧界引起了极大的轰动。其次，2015年布鲁克戏剧大师的作品《惊奇的山谷》同样由伊斯简妮带领巴黎北方滑稽剧院，在北京上海等地推起了新的涟漪和浪花。《惊奇的山谷》由第 17 届中国上海国际艺术节和上海现代戏剧谷推出。

　　2011 年秋冬，法国建筑设计师保罗·安德鲁设计的中国国家大剧院终于迎来了法兰西喜剧院的首次访华演出（该演出从 2005 法国文化年起就开始谋划），这就是莫里哀的绝笔《无病呻吟》。天津大剧院从 2015 年开始，不断从法国阿维尼翁戏剧节引进大制作的剧目。这些演

出都在国内戏剧界引起了很大的轰动。另外天津大剧院还邀请了法国新生代导演当红朱利安·戈斯兰改编创作的《2666》。这是由西班牙语 21 世纪最伟大的作家之一罗贝托·波拉尼奥的长篇小说改编的舞台剧，该剧在 2016 阿维尼翁戏剧节上由"如果你能舔舔我的心"剧团精彩演绎，2017 年 7 月在天津大剧院进行了中国首演。

同样框架下的另一台法国戏剧《美杜莎木筏》也是 2016 年世界首演亮相在阿维尼翁戏剧节上的，由法国青年导演托马斯·乔立执导，斯特拉斯堡戏剧学院的年轻演员献出了精彩演绎。这部戏剧改编自乔治·凯泽的文学作品[1]。木筏上承载着 13 个因残酷战争被迫离开故土的孩子，他们将会杀掉木筏上的一个可能会威胁到他们安全的同伴。13 人隐喻的是基督最后晚餐的 12 个门徒，总有一个人是多余的。剧情展现的是一群青少年在海洋上封闭的小空间里的"能量、愤怒、想法、怪诞和渴望，他们共同生存在木筏上的七天使他们变得像成年人一样复杂，一部古老而又现代的悲剧将呈现在观众眼前"。

2017 年 3 月，法国驻华使馆"法国文化"和"法语活动节"带来了法语版马里沃的喜剧《爱情偶遇游戏》，这是由中青代著名导演菲利普·卡尔沃里奥导演法国萨乌达德剧团的演出，法语演出配中文字幕（中文字幕以笔者于 2006 年出版的该译本为准）。2005 年 4 月，该戏中文版首演由法兰西喜剧院前院长拉萨勒搬上北京 9 剧场的舞台。剧情发生在 18 世纪巴黎的一个富裕人家：小姐西尔维娅因惧怕婚姻，在父亲选好的未婚夫德拉特上门前，想出与自己丫鬟丽塞特调换身份、暗中观察未婚夫的妙计；而从外省赶来的德拉特在路上也想出了同样的办法与自己的男仆阿尔乐甘调换身份。主仆双方四人独特的爱情偶遇游戏在知情的父亲和哥哥马里欧面前展开。西尔维娅和德拉特各自经历了内心的煎熬后，终于收获了对方的爱情。

总的来说，法国戏剧近年在中国的传播推广，可以说是热火朝天，除了以上谈到的一些剧目演出外，从来华演出的法国导演的艺术成就上，也可窥见演出的规模和高度在不断提升：法国圣丹尼国家剧院艺术总监让·贝洛里尼导演作品《四川好人》（2014 年，北京人艺）；著名编剧导演帕斯卡尔·朗贝尔作品《爱的初始》《爱的落幕》（2016 年，北京蓬蒿剧场）；巴黎秋季艺术节总监、法国著名戏剧导演伊曼纽埃尔·德玛西 – 莫塔率领其巴黎城市剧院剧团 2018 年首次访华演出北京天桥剧场《围城状态》（加缪剧作）。另外还有：著名编剧导演若约尔·博默拉

1　取材自第二次世界大战中的真实事件：一艘驶向加拿大的载满儿童的英国远洋轮船被德国潜艇的鱼雷击中。

《小红帽》（2019 年 4 月，天桥艺术中心）；法国南特尔–杏林国立剧院院长菲利普·肯恩《奇幻公园》（又译《龙的忧郁》）；诺叶尔导演的《等待戈多》；菲利浦·让蒂的肢体偶剧舞蹈作品《勿忘我》等。

近几年除了法国戏剧在中国的演出，还有法国主创（编剧、导演、舞美设计、音乐等）与国内本土制作团队的深度融合，即联合制作的形式。2017 年 1 月笔者就将法国名著《小王子》改编成戏曲音乐剧，邀请法国作曲蓝尔碧与中国作曲（申林）合作，最终搬上了上海戏剧学院的舞台。该戏只是上海戏剧学院 2013 级戏曲音乐剧班（该专业最后一个班）的毕业大戏，虽然没有社会公演的宣传及影响，但作为戏曲音乐剧的实验性探索，将法国文学、现代音乐与中国传统戏曲、民族音乐的结合本身就具有难得的开创意义。而注重市场商演也不忽略艺术品质的北京央华时代文化发展有限公司，新近又将法国当红的青年剧作、导演大卫·莱斯高的编剧、导演作品《旁氏骗局》成功移植为国内演员演绎的中文版。央华制作的中文版演员阵容强大，2019 年在北京首演（由著名演员蒋雯丽主演），2021 年 7 月在上海大剧院演出。而 2023—2024 年央华年度大制作的原创改编新译中文版话剧《悲惨世界》在本章定稿时正在紧锣密鼓地创作排练中。这是法国著名新生代导演、现任国家人民剧院院长的让·贝洛里尼执导、刘烨主演的中法主创团队携手创排的雨果经典名著，于 2024 年 1 月底为中法建交 60 周年献礼在北京保利剧院首演后，将巡演全国 16 个城市。笔者应邀担任该剧的剧本翻译和创排主译。

法国戏剧在中国的传播不仅表现在近些年国内剧院层出不穷的演出上，还体现在学界的中法戏剧学术研究方面的硕果累累上，包括不少有关法国戏剧的理论著书和剧本翻译系列丛书等。写作本节，一来抛砖引玉，期待日后更多学者和戏剧同仁展开对法国戏剧的深入研究和推广；二来窥见法国作为戏剧大国十多年来在中国的接受程度，助其全方位立体式的推进传播。

3.5 俄罗斯戏剧发展研究（2010—2020 年）

3.5.1 俄罗斯戏剧教学概览与评述

俄罗斯的戏剧教学以其方法与经验的科学性，教学传统的延续性及融合创新的突破性，在当今世界的戏剧学科建设与发展中拥有较强的优

势。戏剧教学之成果也决定了俄罗斯戏剧演出在当今世界剧坛之成就。俄罗斯的戏剧教育的师资强大，并具此特色：理论专业更重视具有高学历且在戏剧学学术界享有较高声誉的学者。一般此类学者都具有较高学历，多为艺术学博士或艺术学高等博士。而在表演与导演等实践类专业，则更需要具有丰富剧场实践经验的表演 / 导演艺术家。此类艺术家不需要具有较高的学历，但须有非常丰富的剧场作品作支撑。

　　俄罗斯国立舞台艺术学院（РГИСИ），表演与导演合为演员艺术与导演系，下设演员艺术教研室、话剧导演教研室、电视导演教研室、形体培育教研室和舞台语言教研室。每个教研室设教研室主任，负责自己教研室的具体事宜。演员艺术教研室主任由俄罗斯联邦功勋艺术家菲力士金斯基教授担任。话剧导演教研室主任，则由俄罗斯联邦人民艺术家列夫·多金教授担任。在莫斯科的俄罗斯戏剧艺术学院（ГИТИС）里，表演系与导演系是两个独立教学单位。导演系分别下设话剧导演教研室与马戏导演教研室。话剧导演教研室主任由莫斯科艺术剧院的原艺术总监和"戏剧艺术工作室"剧院的艺术总监，俄罗斯当代戏剧导演热纳瓦奇教授担任。

　　表演课和导演课的教师不仅是只工作于戏剧学院的专职教师。多数老师是活跃在当今俄罗斯剧坛创作一线的戏剧导演与演员；有的教师拥有独立的剧院，担任自己剧院的艺术总监。"双师型教师"形成了俄罗斯戏剧教育的优势——"剧院与学院并轨"的教学培养模式。所谓"剧院与学院并轨"也就是导师拥有自己的剧院，既担任剧院的艺术总监和总导演又担任戏剧学院工作室的主要导师。跟随这类导师的学生一般会在自己导师的剧院上课，他们的教学工作室被直接设置在了剧院里。比如，斯比瓦克[1]的演员与导演教学工作室设在圣彼得堡青年剧院；马古奇[2]的导演教学工作室在圣彼得堡大话剧院。此类戏剧教学工作室之优势是将课堂的学习与剧院的实践紧密地结合在一起。学生从一年级起就参与剧院的剧目排演，并得以正式登台参与剧院的商业演出，实习剧目的排演从本科一年级时就已开始。在 4 ～ 5 年的学习时间里，学生不仅可以和自己导师的剧院里的优秀演员合作，还可以与俄罗斯当代戏剧舞台上更多的优秀演员同台。此类戏剧教学工作室的学生是在剧院里成长

1　俄罗斯国立舞台艺术学院话剧导演教研室教授，俄罗斯当代著名戏剧导演，俄罗斯联邦人民艺术家，圣彼得堡青年艺术剧院艺术总监，总导演。

2　俄罗斯国立舞台艺术学院话剧导演教研室教授，俄罗斯当代著名戏剧导演，俄罗斯戏剧最高奖——金面具奖获得者，圣彼得堡托夫斯托诺戈夫大话剧院（БДТ）艺术总监，总导演。

的，他们的教室是剧院的排练厅，可以在剧院里熟悉剧场的各个部门，学会与剧院的各部门协调工作。这样的戏剧教学培养模式使得学生与导师之间达成了天然的默契，学生一毕业就能为导师（导演）所用，由此形成了俄罗斯的戏剧教育中导师创作与教育风格在教学中的连贯性和传承性，对学生培养的严谨性和科学性，以及学生在学院学习与剧场实践工作相结合的复合性。"教学剧院"之形式，体现了俄罗斯对演员培养的科学性和持续性。在俄罗斯，戏剧教育不单是一门艺术，更是一门科学，俄罗斯人用科学的态度从事艺术工作。

走进俄罗斯戏剧教学的表演与导演课堂，更能加深我们对俄国的戏剧教育工作的了解，感受传统与创新在这两所古老的戏剧院校里所焕发出的新的活力。

1. 对戏剧教学传统的坚守与敬畏

走进俄罗斯国立舞台艺术学院的教学主楼，狭长的走廊里悬挂着各位戏剧家的照片，不会有任何一张是学院毕业的"明星"毕业生，甚至连列夫·多金这样的当代著名导演也无法上榜。照片墙上除了斯坦尼斯拉夫斯基、梅耶荷德这样的戏剧大师，就是曾任教于学院的各大戏剧艺术家，如托夫斯托诺戈夫[1]、鲍里斯·若恩[2]等。每当人们经过此长廊，都需在这些艺术大师们的注视之下。艺术大师们也见证了该艺术学院一代又一代戏剧学子的成长。

笔者曾在近些年分别工作和课题调研于俄罗斯国立舞台艺术学院与俄罗斯戏剧艺术学院的多位戏剧家的教学工作室，艺术家们的教学风格迥异，引导学生创作的方式也大相径庭，学生的创作能力和自身条件千差万别。俄罗斯的戏剧表演／导演专业在对学生的选拔上，外在形象在其次，更为看重学生的感受力、对文学作品的理解力、个人风格的表现力等，尤其是演奏乐器的能力。表演与导演专业的同学，几乎每人都会演奏两样以上的乐器，且会非常灵活地运用于表演／导演的创作里。我们也常常能在表演教学工作室，看到形象并不突出，却独具舞台魅力的学生演员。在课堂上，学生们都有一个共通之处——着装。正式上课之

1　苏联著名导演、苏联人民艺术家、艺术学高等博士、列宁奖章获得者、两次斯大林奖章获得者、两次苏联国立奖章获得者，曾任列宁格勒高尔基大话剧院（БДТ）艺术总监、总导演及圣彼得堡国立音乐·戏剧·电影艺术学院（俄罗斯国立舞台艺术学院前身）话剧导演教研室主任。由于他的伟大成就，现圣彼得堡大话剧院已更名为圣彼得堡托夫斯托诺戈夫大话剧院（БДТ）。

2　苏联著名导演、戏剧教师、列夫·多金导演的老师。

前，学生统一着装黑色形体练功服和形体功鞋，这样的服装是基础。而后学生会根据导师在课堂的教学要求和剧目排演的需要，在基础之上添加相应的服饰。上课之前，学生们除了要集体准备好统一齐整的服装，还有至少三项工作须分工完成。一是要擦净教室地板；二是要为自己的导师准备好茶水和点心；三是值班同学须提前为导师上交本次"回课"的剧目顺序表和演员名单。有必要提到，为导师准备茶水和点心，是表达对导师的尊重——有时教授或专家常常是刚结束剧院的排练或行政工作，就赶到学院来给学生上课，甚至连午饭也来不及吃。俄国的戏剧学院的表演与导演课通常是在下午的 3 ~ 5 点开始，一直持续到晚上的9 ~ 11 点，且不会留出专门的晚餐时间。表演与导演课是以这般强度从周一至周六每天如此。这样的场景，在笔者所工作过的特拉斯基涅茨基[1] 表演 / 导演工作室的两年半时间里，一直持续。每当教授走进自己的教学工作室时，学生早已整装完毕。他们会全体起立并大声叫出自己导师的尊称，待导师做了回应，再回到自己的位置作好上课准备。

学生在正式开始今日的"回课"作业之前，首先必须集体完成一个"ЗАЧИН"（音译为：杂庆）练习，翻译为中文是"开头"或"引子"。"ЗАЧИН"是由 1 ~ 2 位同学为创作主导，并组织全班同学集体完成的一次开场练习。其内容可与今日课堂授课主题相关，也可以是日常生活事件的想象扩展，甚至仅是一本书的封面图片等各式各样的题材和体裁，学生往往会呈现出非常丰富的舞台想象。优秀的"ЗАЧИН"会被导师保留，进行更加精细的创作——它们有可能会成为期末演出里的"开场秀"，也有可能会成为本学年同学们一直贯穿的练习。此外，导师会在此基础上不断叠加，最后使其发展成为一台戏剧里的片段，甚至会成为一部直接能公演的戏剧（此类"ЗАЧИН"会被不断地创作加工2 ~ 3 年）。俄罗斯戏剧课堂里的"ЗАЧИН"还有一个目的——学生们用行动告诉导师："我们已准备好了！您的课堂教学可以开始了"。通过"ЗАЧИН"把大家从戏剧学院之外的日常生活拉回到戏剧教学工作室的艺术工作，找到各自的状态，开启艺术创造。这体现了俄罗斯戏剧学院的传统本质——规范与专业。

表演 / 导演专业的本科或"专家"学生毕业难度较大。导演专业的学制都为五年，毕业后授予"专家"文凭。想要获得毕业证，学生除了参加前四年的学习与演出，还必须在第五年创作一部自己导演的作品，并在戏剧学院以外的商业剧院进行公演。这样的演出，要求不能仅使用

1　托夫斯托诺戈夫的学生，现为俄罗斯国立舞台戏剧艺术学院话剧导演教研室教授，俄罗斯联邦斯坦尼斯拉夫斯基国立奖章获得者。

戏剧学院的学生演员，而必须使用一定比例的剧院的职业演员。学生创作的演出必须通过导师与话剧导演教研室的考评，并撰写一份不少于20页的排演总结报告，连同导演的作品一起参与毕业答辩。只有演出、总结报告与答辩都通过后，学生才能拿到戏剧学院所授予的话剧导演专业"专家"毕业证书。每一个戏剧表演/导演教学工作室，都由一名主导师负责，再配以副导师一名，助教若干名。一个教学工作室的教师一般共3～5名，甚至会达到8名。俄罗斯的戏剧工作室不以2015级或一年级、二年级等方式命名，而是冠之以主导师的名字。比如，特拉斯基涅茨基表演/导演艺术工作室。此工作室在导演课时共有主导师、副导师、台词教师、助教两名和音乐指导，共6位教师。莫斯科的俄罗斯戏剧艺术学院现导演系话剧导演二年级班命名为热纳瓦奇导演教学工作室。他们分别有主导师热纳瓦奇导演，曾经的副导师是尤里·布图索夫[1]导演和助教3名。当代俄罗斯艺术风格迥异的两位知名戏剧导演（现实主义与剧场性）汇聚在了一个导演教学工作室，教授本科学生。

笔者有幸观摩学习过热纳瓦奇导演的教学课堂，他常常将无实物练习与动物模拟练习等看似基础的教学训练手段穿插于排演创作的各个阶段。比如，在二年级下期的片段排演过程中，学生热尼亚所塑造的人物形象非常鲜活，行动积极，想象合理，对空间的揭示也很准确，但似乎丢失了如何真实"探寻"的有机感受。他的投入与专注自然地反馈给了导师热纳瓦奇教授，几次启发引导后，热尼亚反而更加紧张。热纳瓦奇耐心引导热尼亚放松身心，并不急不忙地给热尼亚布置了新的动作任务：现在是一只狗的状态，进入新的空间后一切的"探寻"都通过鼻子来仔细判断，不用去扮演狗，依靠嗅觉和整个身体去认真地感知周边的事物与人。热尼亚逐渐开始在人的行为状态中用"狗鼻子"进行"探寻"，积极调动起自己的整个身体去感知。热纳瓦奇指出，从自己到人物应该由打开身体上的感受而进入，以至于能逐渐地解放自己的身体，最终达到下意识的有机动作。外形是在其次，动物模拟的实质是要挖掘和激发出人本能的"动物性"——作为人的有机天性。热纳瓦奇及其教学团队在一年级教学阶段时都会非常鼓励同学们进行各种各样的小品练习，比如即兴小品、音乐小品、画面小品等。主要目的还是在于打破现实生活中被长久"规定"的束缚，激发同学们的想象力和创造力，更希望学生们能敢于利用抽象的画面做小品创作，提倡能利用好排练场（舞

1　俄罗斯当代著名导演，曾长期担任圣彼得堡林萨维达剧院的艺术总监，两届俄罗斯话剧最高奖——金面具奖获得者。现为俄罗斯著名的瓦赫坦戈夫剧院的主要导演，搭档瓦赫坦戈夫剧院的艺术总监里马斯·图米纳斯导演。

台里）的各个空间，全面释放想象，出其不意地做到"意料之外，情理之中"。这在其工作室的期末汇报演出中表现得尤为突出，学生们在相对狭小的教室空间内利用窗户、更衣间、大门、护栏等各类空间，"上天入地"地发挥了戏剧假定性的巨大魔力。热纳瓦奇在教学中也高度重视即兴表演训练，特别是在剧目排演阶段，很多小品或片段常会以即兴表演练习为基础，引导并凸显在场感，其核心还是在于抓住演员当下真实有机的交流与感受。

　　进入到一年级下学期或是二年级阶段，热纳瓦奇导演会专门对学生进行童话故事的创作训练。[1]热纳瓦奇认为艺术创作的关键在于丰富的想象。童话故事里有很多情节和人物都可以在现实生活中找到依据，但又脱离于现实生活，能更加有条件地促使学生不断地想象和构思。需要指出的是，对于童话故事的训练，热纳瓦奇固然非常重视开发与激发学生的想象力，但同时依旧注重学生鲜活的感受，强调对于人物形象的塑造。

　　俄罗斯的戏剧教学工作室既然以导师的名字命名，也就赋予了导师绝对的权利。每一个教学工作室都实行导师主导制——该工作室的教学计划与方式，汇报演出的形式和时间，甚至学生的去留都由导师本人定夺。比如特拉斯基涅茨基导演教学工作室 2017 年的春季学期，部分学生长期在外面的剧院排戏，影响了工作室的教学计划和排演进度，特拉斯基涅茨基教授因此做出决定，开除 7 名"错误"最严重的学生。即使主管外事和教学工作的副院长彼萨钦斯基教授亲自来为学生们讲情，也没能改变导师的决定。由此可见，在戏剧学院里导师具有相当的权威。当然，导师有权开除学生，学生也有权选择导师。同样是在特拉斯基涅茨基导演工作室，一名来自莫斯科名叫玛雅的女学生，因不满导师的工作方式，选择了主动退学，并考取了热纳瓦奇导演艺术工作室，从一年级重新开始学习；另一名叫伊万的男同学，选择了本校留级并考入马古奇导演教学工作室。

2. 传统里的教学创新

　　在俄罗斯戏剧学院的导 / 表演课堂里，没有固定的教学计划，不会刻意强调斯坦尼斯拉夫斯基体系，很少直接照搬术语。教授们通常更愿

1　童话故事创作在俄罗斯的表导演教学工作室，特别是在对于导演专业的教学中，是一条普遍的训练准则。一般在二年级的教学工作中进行。导师们希望通过启发引导学生在排演童话故事中，最大限度地调动出色的舞台想象力与感受力。童话故事本身也提供了更广阔的创作可能性。

意选择"综合"——以"斯坦尼"体系为主体,嫁接梅耶荷德的有机造型术训练法,米哈伊尔·契诃夫演员工作方法等多种表演／导演流派。将表演／导演创造课和演员的身体训练课加以严格的区分,又使彼此有机融合。以主导师的思想为准则,安排合乎每一个教学工作室,合乎每一个学生的培养方案。工作室的学生既受制于戏剧学院深厚的教学传统,又拥有无限的创作自由。

在俄罗斯的戏剧学院里,笔者发现了这样的特色——不着急。比如在特拉斯基涅茨基的导演工作室,当学生完成一次"回课"之后,导师不会直接地指出不当之处,更不会直接告之改进办法。相反,导师会就一个具体的导演处理方式而联系生活,联系剧本和他所知道的优秀导演的舞台处理方式,旁征博引,循循善诱地告知同学们——什么是导演的正确舞台想象或技术。理论上的讲解还不够,他会在课堂上引导学生们做出即兴练习。比如让学生表现愤怒时"把嘴巴贴在墙壁上,呐喊",回声响彻教室;即兴组织一支小型乐队为舞台上的情节配上恰到好处的音效……学生在导师的引领之下思索和尝试,一次次地提升导演艺术思维和技术手段。俄罗斯的戏剧艺术家们坚持认为:"排练室是犯错的天堂,剧院才是错误的地狱。"

在俄罗斯的导演／表演课堂,每一种练习与元素的训练,都不是单一的,更不会是只在某一个阶段才使用。它们贯穿于表演／导演训练的整个教学阶段,且最终目的是在于帮助学生找寻到人的有机天性,使演员通过下意识的舞台行动,建立"人的精神生活"(Женовач et al.,2016:129)。动物模拟是戏剧表演与导演教学里的基础元素。在热纳瓦奇导演教学工作室,二年级第一学期的导演课,热纳瓦奇导演给同学们布置了任务:"现在你们都是豹子,在排练室行动起来。"同学们立刻俯身匍匐于地板。"你们都不知道要去哪里,你们的外形不重要。但要寻找一块肉,只有唯一的一块肉,"热纳瓦奇启发道。霎时,同学们身似猎豹,且浑身充满了力量,不断向着身边的"豹子"龇牙咧嘴,尽力地找寻"肉"。模仿动物的实质是找到人的"动物性",挖掘出藏于内心的欲望。外形是其次,导师更想激发出同学们的"动物性"——作为人的有机天性。

也许正是这样对斯坦尼体系传统的坚守,又不断地再开发与再利用,才使得俄罗斯的戏剧学院焕发新的生机和魅力。笔者认为,所谓的再开发与再利用,是建立在对传统元素的准确理解和掌握的基础之上。

笔者对俄罗斯的戏剧学院的表演与导演实践专业的专业设置、授课方式、师资构成与权限、传统与创新等做出了较为翔实的介绍。俄罗斯

国立舞台艺术学院的话剧导演教研室的玛琳娜教授，是一位梅耶荷德方法和米哈伊尔·契诃夫方法的理论研究和实践创造的艺术家，也是假定性戏剧观的拥护者。可是，她却不止一次地强调："在假定性的戏剧中，演员的感受和情感的体验应该是无条件的鲜活而真实。"这一观点，也正是玛琳娜教授每一次进行演员训练和导演创作的基础。可见，矛盾的观点中就存在创新的可能。但前提是，艺术创作与教育工作者，具有足够的能力与底气去知道矛盾、辨别矛盾、发展矛盾和转化矛盾，以创造出新的戏剧观点和戏剧作品。

学习外国戏剧的先进经验，学习技术手段是为其次，更为重要的是看到其技术手段来源的本质——戏剧教育的思想和教学手段之目的。艺术工作者进行学术研究和艺术创作绝不能做一个简单的拿来主义者。单纯的掌握技术手段，只从国外拿回所谓的"先进的训练方法"。这样的"方法"更容易犯"形而上"之错误。为了避免此类现象的发生，不妨追本溯源，从订立规矩和找寻传统开始，再逐步完善和形成适合于自我的戏剧教学和戏剧创作之科学方法。以科学的态度去对待艺术，以敬畏之心去探寻传统。可能这才是通往艺术创新和教育创新的必由之路。

3.5.2　俄罗斯戏剧演出评述

据笔者观摩与调研，俄罗斯的戏剧舞台很少上演原创剧目的作品，剧院里的演出几乎百分之九十以上都是俄罗斯或者欧美剧作名家的经典之作（有的剧作还较为小众，并非一般意义上耳熟能详的名著），或是根据如《罪与罚》《赌徒》《大师和玛格丽特》《活尸》《战争与和平》等经典小说改编的戏剧作品。这些作品的共同特点是：出自文学大师之手，具有深厚的文学基础作支撑，并以宏观的艺术视角和对人性深刻的挖掘与剖析，给导演、演员、舞台设计等部门的二度创作提供了广阔的艺术空间与无限可能。俄罗斯人民都喜爱这样的经典名著，至于不同戏剧导演与演员对经典名著的当代解读，他们同样乐于欣赏与品评。经典名著在俄罗斯的各大剧院里每天都在上演，时代的经典剧作常常被当今的俄罗斯戏剧家创造出新的艺术光辉。

俄罗斯的普通百姓在每天晚上走进剧院观看戏剧演出已经成为一种生活习惯。在圣彼得堡有 70 余座剧院，而在莫斯科则有 200 余座剧院。俄罗斯的剧场有这样的惯例：新的演出季通常在每年的秋季开始于次年的夏季结束，为一个完整的演出季。新上演的剧目在本年度的演出

季中，都处于首演阶段，在票面及宣传海报上会印制"首演"字样。同一剧目不会连续上演超过 2 场，剧院通常会每天轮换不同的剧目。但同一剧目会在该年度的演出季中反复上演，一般为每月 1 ～ 3 场；特殊的剧目只在某一个时段才会得以上演，此类演出也常常是一票难求。笔者在俄罗斯的剧场观摩的戏剧演出中，几乎每场观众的人数都能达到 95%以上。一些剧目，如圣彼得堡小话剧院（欧洲剧院）的《樱桃园》《李尔王》《阴谋与爱情》《哈姆雷特》；亚历山德拉剧院的《钦差大臣》《哈姆雷特》《万尼亚舅舅》；莫斯科的"戏剧艺术工作室"剧院的《自然保护区》《三姐妹》等；以及一些参加戏剧节或展演的优秀剧目，观众的到场人数会超过 120%，部分观众只能全程站着观摩（通常不会少于 2 个半小时）。

俄罗斯的戏剧演出的另一特点是：同一剧目会同时在不同的剧院进行风格迥异的舞台呈现，展开艺术创作的争鸣。比如在圣彼得堡小话剧院（欧洲剧院）有契诃夫的剧作《万尼亚舅舅》，在亚历山德拉剧院、林萨维达剧院（列宁格勒苏维埃剧院）、莫斯科的瓦赫坦戈夫剧院等同样也有。在林萨维达剧院有《海鸥》《钦差大臣》《三姐妹》；比邻的亚历山德拉剧院同样也都在上演。在圣彼得堡小话剧院（欧洲剧院）、莫斯科小剧院、莫斯科艺术剧院、莫斯科的"戏剧艺术工作室"剧院等也有不同排演方法与导演解读的《三姐妹》。在俄罗斯，几乎每一座剧院都有一部属于自己版本的《三姐妹》和《万尼亚舅舅》。同样的剧目在不同导演的二度创作之下，呈现出完全不同的艺术风格和解读。不同的导演与表演创作为观众带来了不同的剧本呈现、艺术审美及戏剧观念；也为戏剧界的同行提供了不同的创作思想和方法。俄罗斯的戏剧创作以厚重的文学作根基，盘石桑苞，不惧百家争鸣；信手拈来，又能百花齐放。俄罗斯的戏剧演出根基深厚且能不断推陈出新。可以说是俄罗斯深厚悠久的文学底蕴，以及俄罗斯的优秀戏剧艺术家对戏剧创作的一丝不苟和严肃认真，培育了大量走进剧场的戏剧观众。也可以说，大量的戏剧观众滋养了俄罗斯的戏剧艺术家，使他们能创作出更多优秀的经典之作。

1. 布图索夫导演与女版《哈姆雷特》

首演于 2017 年 12 月末的话剧《哈姆雷特》是俄罗斯当代著名导演尤里·布图索夫继在莫斯科艺术剧院（MXT）之后，在圣彼得堡的林萨维达剧院所新排演的个人第二个版本的《哈姆雷特》。该剧的演出时长达四个小时，共有两次中场休息。此版《哈姆雷特》是俄罗斯戏剧界和戏剧观众们在 2017—2018 年度演出季最为关注的剧目之一，它的上演

也标志着俄罗斯剧坛进入了当代优秀导演在 2017—2018 年度演出季的"神仙打架"。所谓女版《哈姆雷特》，顾名思义，该版本的《哈姆雷特》由女演员扮演。这样的导演处理，放之世界戏剧舞台也并不多见。可以肯定的是，布图索夫导演绝不是在玩营销噱头，更不是为了突破自己已有的莫艺版《哈姆雷特》而找寻出路。

我们知道，要打破一台戏剧的排演风格，首先就要改变舞美布景的风格。此版《哈姆雷特》的舞美设计迥异于布图索夫以前的莫艺版。舞美设计兼服装设计艺术家弗拉基米尔·菲列尔[1] 设计了简洁而立体的《哈姆雷特》舞台布景。整个舞台以白色为主，上场门和下场门处各竖立两块白色屏风，其长度从舞台的台口一直延伸到天幕。而天幕则是一整块巨大的白色为底的"大幕"，可以在灯光的配合下呈现出不同的颜色，角色也可以透过灯光的变换在上面呈现出剪影的舞台效果。数把黑色的靠椅和数张黑色的方桌，可以由演员以"小黑衣人"检场的方式灵动自由地上下场。除此之外，演员们并无多余的舞台支点。在弗拉基米尔的操刀下，演员的服装也主要是以黑白色的单色调为主。主角哈姆雷特的服装更是以黑色紧身衣搭配黑色西装小外套、黑色牛仔裤以及黑色休闲皮鞋，极具男性化风格。其余角色的服装风格也都大抵如此，男性角色则主要以黑色外套配白色衬衫为基础。这样的舞台与服装设计，非常吻合布图索夫导演的创作风格。

导演布图索夫此版《哈姆雷特》的创作较之自己过往的作品，依旧坚持了一贯的风格化舞台处理方式，比如：舞台场面的歌舞性和娱乐性、大量风格化的音乐运用、演员台词的节奏性表达、"小黑衣人"检场等众多戏剧假定性手法，使观众一看舞台便能明白，这是布图索夫的作品。布图索夫是布莱希特和梅耶荷德的戏剧观之忠实追随者。该剧能获得"金面具"奖如此多的提名奖，显然布图索夫不仅仅停留在固有技术层面的设计，而是对莎士比亚剧作的哲学感悟上作了更深一步的思考与表达。布图索夫认为，哈姆雷特一直以来都是一个神话，他不是普通人。哈姆雷特在布图索夫的构思中，应是一个既没有年龄，也没有性别，甚至没有体重，也没有任何气味的精神物质。布图索夫告诉他的演员们，哈姆雷特是世界文化中主要的英雄角色，他是一位永恒的复仇者，也是一位亘古的牺牲者。世界上已有了很多不同版本的《哈姆雷特》，但哈姆雷特仍给我们留下了许多未解之谜。哈姆雷特是一位时代的挑战者，当我们理解了哈姆雷特，就意味着我们理解了这个时代。

1　俄罗斯联邦功勋艺术家，俄罗斯国立舞台艺术学院舞美与服装设计教研室主任、教授，作为舞美设计艺术家已经创作了超过 150 部戏剧作品。

布图索夫认为，女人会比男人更加理解生活。在布氏的此版演出中，哈姆雷特呈现的是一个对"无情的畸形"（人或事件）有暴力倾向的、怒不可遏的舞台形象，"他"就像是一个脆弱而纯净的孩子。哈姆雷特拥有巨大的、无所不能的力量，"他"激发了爱。[1] 此版由女性演员身着男性服装饰演的哈姆雷特，布图索夫并不是要为我们呈现所谓的女版《哈姆雷特》，恰恰是要进行去性别化的舞台哲学探索。不具备哲学深度，就不能真正地理解哈姆雷特。这在布图索夫的舞台呈现里体现得更为充分。

在舞台上，当脆弱的哈姆雷特在手握之剑的引领下行走时，他是如此地引人同情与思索。观看这位残酷而脆弱的英雄之悲剧，观众们会从其身上找寻到独有的魅力，也会看到自身特征在哈姆雷特形象上的映射。当然，并不是人人都能读懂布图索夫。布氏《哈姆雷特》的演员菲达尔在排练期间曾对笔者说过："我们也不知道布图索夫导演究竟想要表达什么，很多时候我在舞台上不知道该怎么做。'做实验'，这就是布图索夫的风格。我们只需要相信他，而后不断地去排练。"正所谓一千个观众就会有一千个哈姆雷特，在布图索夫的创作引领下，你我皆是哈姆雷特。该剧是莎士比亚的永恒魅力，也是布图索夫所给出的当代诠释。

俄罗斯剧坛在 2018 年度的一大事件也和尤里·布图索夫有关。2018 年 3 月，布图索夫宣布自己不再担任林萨维达剧院的艺术总监，并将离开林萨维达剧院。这对于俄罗斯剧坛无疑是一个爆炸性消息，布图索夫的离开势必会打破俄罗斯当代剧坛的固有格局。不少俄罗斯戏剧观众甚至在林萨维达剧院的布图索夫的戏剧演出现场，打出了"我们都是布图索夫的孩子"的标语，以此向布图索夫导演表达敬意与支持，但这些举动也并未能挽留布图索夫。在 2018 年的秋季，俄罗斯戏剧2018—2019 年度演出季的开端，布图索夫正式入职了全球顶级的瓦赫坦戈夫剧院，并担任了该剧院的主要导演。至此，布图索夫搭档瓦赫坦戈夫剧院的艺术总监里马斯·图米纳斯导演，俄罗斯剧坛新格局形成。据布图索夫在 2019 年 1 月的消息，他在林萨维达剧院所创作的戏剧将会陆续地停演。这在一定程度上导致了林萨维达剧院在俄罗斯剧坛地位的直线下降，也意味着不少观众将会错过布图索夫对于经典剧作所曾作过的当代诠释与哲学解读。

1　此处参阅了圣彼得堡·林萨维达剧院对于《哈姆雷特》的演出介绍。

2. 教学版商演剧目——《大师与玛格丽特》

圣彼得堡"工作坊"剧院的艺术总监卡兹洛夫[1]导演所排演的布尔加科夫的代表作《大师与玛格丽特》是俄罗斯剧坛在 2017—2018 年演出季的开幕热点大戏，也是一出名副其实的教学版商演剧目。首先，全体演员都是卡兹洛夫导演在俄罗斯国立舞台艺术学院戏剧导／表演工作室所亲自培养的四年级学生。其次，这出戏在卡兹洛夫导演的领导下，由同学们依据布氏的原著小说全本分别进行的片段排演，再由卡兹洛夫进行选择和加工创作。据笔者调查了解，该剧的排练历时两年，在剧场的装台合成时间用了近一个月。其"戏剧家庭工作坊"形式的戏剧教学与剧院演出相结合的培养模式，保证了卡兹洛夫导演创作的绝对权威和精雕细琢。最后，该剧分为上下两个部分，每一部分的时长约为 4 个小时，分别在两天晚上进行演出。观众需连续两晚前往剧院，才能观看完整全剧，因此笔者戏称其为"话剧连续剧"。如此长剧，在导演对多媒体技术、歌舞场面以及演员表演的"舞台肢体塑形性"等手段的灵活运用下，看点诸多且不显冗长。

卡兹洛夫在剧中对于舞台"群戏"的灵活运用，实则体现了其对于舞台整体节奏的外部控制。一方面，通过"群戏"准确地突显了角色间各自的人物关系，烘托了主角的核心地位，不乏诙谐地活跃了舞台的整体气氛。另一方面，"群戏"承上启下地衔接了各主要段落，使得全剧自然流畅。此外，卡兹洛夫导演设置了"作家"和剧中人物"大师"两个角色形象，并通过清晰的场景设置与表现，有意或无意地揭示了"大师"就是作者布尔加科夫本人的导演视角。该剧重点刻画了"大师"与玛格丽特两位主角，通过对"大师"命运的解读，诠释了全剧的荒诞与讽刺。应该说，卡兹洛夫导演的创作风格在布尔加科夫怪诞小说的风格上，进行了准确地艺术延伸，把握住了该剧的魔幻风格。

全剧结尾的定格画面刚好和"作者"书房里的照片相一致，定格画面也恰如其分地停留在了"作者"的书房里。对舞台精心的布局和对节奏的准确把握，使得卡兹洛夫将自己对原著小说的解读思想，不着痕迹地渗透给了观众，并给予了观众温馨的感动。导演扎实的创作功力和深厚的文学修养在此得以彰显。严谨的创作，可以体现在导演对于演员表演创作的苛求。据该剧的演员阿芭斯塔斯娅，卡兹洛夫不轻易排练戏，他排练的是演员对剧作思想的理解和行动的逻辑。卡兹洛夫要求演员们

1　圣彼得堡"工作坊"剧院的艺术总监、总导演，俄罗斯国立舞台艺术学院话剧导演教研室教授，俄罗斯当代著名戏剧导演，俄罗斯联邦功勋艺术活动家。

在他的舞台形式下，准确地生活于剧作的情境里。俄罗斯剧评人阿列霞对笔者说道："演员的表演肯定有待于继续加工，舞台上的他们并不成熟，但也不会让观众想离开剧院。我们的重点在于关注卡兹洛夫的导演创作以及他的教学成果。布尔加科夫的《大师与玛格丽特》很难理解，事实证明，卡兹洛夫很好地将戏剧教学与商业演出进行了结合。"该剧目前在俄罗斯仍属热门戏剧演出，年轻的演员们具备了良好的体能素质和舞台技术，配合扎实的排演和对剧作的深刻理解，以创作的真诚带给观众们有温度的共情。我们相信，通过不断地演出与再创造，该剧组会产生更多优秀的剧坛新星。

3. 俄罗斯剧坛的"热纳瓦奇之年"

2017—2018 年度的俄罗斯戏剧演出季，笔者将其称为"热纳瓦奇之年"。首演于 2017 年 12 月末的话剧《自然保护区》，由莫斯科的"戏剧艺术工作室"剧院的艺术总监热纳瓦奇导演创作。该剧的故事核心是作家鲍里斯·阿利哈诺夫，他处于自身内部的危机状态。阿利哈诺夫跑到自然保护区里，想要将自己与外界隔绝，并试图重新思考自己的生活，这是一次对自我灵魂的浇灌。热纳瓦奇导演采用了较为写实的方法进行创造，舞台上建造有真正的湖边栈桥，从岸边直通湖心。舞台上也出现了真正的湖水，演员通过栈桥走到湖心处，从水里捞出了伏特加，推杯换盏间，与对手，与自己展开了直达灵魂的对话。甚至在舞台的上空，导演和舞美设计还建造了一座真正的拱桥，拱桥和舞台上的布景，都可以在现实生活中找到出处。在创作新戏时，导演热纳瓦奇会带领全体主创人员前往自己所要排演剧目的作家的故乡，进行一次深度的创作采风。这样的采风，也是"戏剧艺术工作室"剧院的重要传统。热纳瓦奇此次创作《自然保护区》剧目，仍旧带领全体主创人员到了普希金山脉，到了这一自然保护区，进行了深度的创作采风之旅。严谨的创作态度和优良的创作传统，保证了"戏剧艺术工作室"剧院之作品的艺术水准和思想深度。

值得一提的是，在这部剧里，除了"戏剧艺术工作室"剧院的功勋艺术家以外，还有 11 位刚从热纳瓦奇导演在俄罗斯戏剧艺术学院的戏剧教学工作室毕业的新人演员。《自然保护区》是 11 位年轻演员第一次独立进行的职业艺术创造。如圣彼得堡"工作坊"剧院的卡兹洛夫导演一样，热纳瓦奇与自己的演员们也形成了"戏剧家庭工作坊"的"培养 + 创作"的模式。热纳瓦奇将剧院的未来寄托在年轻演员的身上，在排练场和演出中都给予了他们足够的信任与帮助。

　　2018 年 4 月，导演热纳瓦奇成为莫斯科艺术剧院的艺术总监。热纳瓦奇曾说，这从根本上改变了他的生活。他依旧兼任"戏剧艺术工作室"剧院的艺术总监和俄罗斯戏剧艺术学院话剧导演教研室的主任。这位追求舞台写实风格，强调演员的内心体验，敢于起用新人演员的导演艺术家，成为俄罗斯标志性话剧院的掌门人。这也从根本上改变了俄罗斯剧坛的未来走向。

　　热纳瓦奇在同一演出季内再度发力，连续推出两部新创剧目之《三姐妹》。热纳瓦奇导演版的《三姐妹》于 2018 年 5 月 27 日首演，该剧荣获了 2019 年的俄罗斯戏剧舞台最高奖"金面具"奖的话剧舞台类 4 项提名奖：最佳小剧场演出、最佳导演创作、最佳舞美设计和最佳灯光设计。笔者在俄罗斯看过很多版本的《三姐妹》，不同的导演解读给我们带来不同的冲击与感动。我国著名戏剧评论家、俄罗斯戏剧研究专家童道明先生曾对笔者说过，很想在剧院里看一场安安静静的、真正的戏剧。通过此版《三姐妹》，热纳瓦奇可以满足童先生的心愿。热纳瓦奇认为，《三姐妹》可能是契诃夫讲述的最为严厉的也最为悲惨的故事。正如剧中人物玛莎在谈到威尔什宁时所说，"一开始他看起来很奇怪，后来我会可怜他，……然后我开始喜欢上了他……"在热纳瓦奇导演的此版《三姐妹》中，所有的人物似乎都是如此。[1] 刚开始，他们看起来似乎都很奇怪；然后，观众开始可怜、同情并理解他们；最后，观众会试图去包容他们身上的所有弱点，慢慢地觉察到，自己与角色已成为最亲密的人，逐渐理解角色，理解他们的行为，明白他们的思想，与他们一起变得痛苦，一起思考、选择与挣扎……透过热纳瓦奇带有温度与深度的解读，我们会发现，如果创作者失去对剧中人物的理解、爱与包容，契诃夫笔下这个如此尖锐的故事似乎就不可能发生。

　　俄罗斯剧评人斯芭斯卡雅·玛格丽特认为，热纳瓦奇冷静的舞台语汇下，隐藏着一颗火热的心，他理解角色。热纳瓦奇尽力地想使创作者与剧中的人物建立特有的联系，一起去探寻生命的本质。他带领观众与创作者，与剧中的人物，一起去感受剧中——契诃夫所特有的天才般的幽默所赋予的智慧与讽刺。

　　该剧的舞美布景是"一片树林"，导演和舞美设计将剧中人物放置在了"森林"里，舞台的演区在威尔什宁未离开时，整体前置。前半场，所有的舞台事件，人物关系都在"树林"里面发生。所有的主角：三姐妹、安德烈、娜塔莎、威尔什宁、图森巴赫等，全部由年轻演员饰

1　此处参阅了"戏剧艺术工作室"剧院对于《三姐妹》的演出介绍。

演。年轻演员虽然较为稚嫩，却也演出了角色间的"脸红心跳"。年轻演员在热纳瓦奇导演的带领下，是将一颗颗火热的心掏出来进行创造的。正因为如此，他们也就能传递给观众真切的感动。

热纳瓦奇将威尔什宁的离开作为重要的舞台事件，进行浓墨重彩的渲染。就在威尔什宁告诉玛莎自己即将离开时：烘托气氛的音乐起，舞台前区的森林在几位士兵的控制下，整体地成一排朝上场口方向缓缓打开，并逐渐地退归至上场口处，成为一竖排。整个舞台空空如也，玛莎站在舞台的正中央，撕心裂肺地哭喊，而威尔什宁已经离开了玛莎。姐姐奥莉嘎和玛莎的丈夫库里金不断地安慰已经情绪失控的玛莎，奥莉嘎一边抚摸着玛莎，一边说着"冷静，冷静……"而丈夫库里金想要拽住玛莎，却不太敢使劲。当玛莎被姐姐奥莉嘎逐渐安抚下来后，库里金站在一旁不知所措，似乎连手应该往哪里放都已经害怕得忘记了。奥莉嘎和库里金在各自的性格特征里，执行着"安抚玛莎"的行动。热纳瓦奇用高明的舞台处理，强调了玛莎对于威尔什宁"执着的疯狂"，以及威尔什宁之于玛莎的重要，更确切地表达了库里金的懦弱，他已经完全失去了对玛莎的控制，丢失了作为丈夫的权利。不知不觉间，一位"狼狈的库里金"的舞台形象出现在观众面前。只需"三言两语"，热纳瓦奇便准确地刻画了人物性格，厘清了人物关系，更深层次地诠释了他对于人物的读解。戏的结尾，在舞台下场口方向的后区，三姐妹坐在了一堆行李箱上，朝下场口方向憧憬地望去，此时传来了部队开拔的口令声，窗户慢慢地打开，一束亮光照耀在三姐妹那三张年轻的脸庞上，充满了朝气与希冀、温暖，更令人动容。热纳瓦奇用扎实的导演功力，进行了一场教科书似的"现实主义的排演示范"。

由热纳瓦奇的导演创造可以看出，扎实的现实主义排演方式不会过时。年轻的戏剧演员仍然能堪大任，"晦涩的契诃夫"缺少的只是导演深厚的文化积累以及独特的带有哲学思辨的解读视角。据了解，该剧建组于 2018 年 1 月，至首演时已历经近 5 个月的排练，而后又不断加工打磨。该剧的成功上演，向所有的戏剧工作者有力地证明了，"斯坦尼斯拉夫斯基体系"没有过时。戏剧创作应遵循人的有机天性，遵循艺术创作的客观规律，认认真真啃剧本，踏踏实实磨人物。

4. 马古奇引领下的"表现主义剧院"

在圣彼得堡的托夫斯托诺戈夫大话剧院，由俄罗斯当代著名导演安德烈·马古奇创作的话剧《三个胖子》中的第一部《起义》和第二部《钢铁的心》，分别首演于 2018 年 1 月末和 2018 年 6 月末。该剧共荣

获了 2019 年"金面具"奖的话剧舞台类 7 项提名奖：最佳大剧场演出、最佳导演创作、最佳女配角（2 位角色）、最佳男配角、最佳舞美设计和服装设计。

　　作为俄罗斯戏剧最高奖"金面具"奖连续两届最佳导演奖的获得者，马古奇导演对于自我的突破，显然更为大胆。除了对于剧作的深度思考与解读，该剧的舞台表现形式值得重点评析。在托夫斯托诺戈夫大话剧院的剧场里，这部话剧充满了科幻感，舞台上大型的钢铁支架、化学物品、动物造型的角色、堆砌的电视机、杂物、防毒面具、武装士兵、大量彩色的气球、坦克大炮、电子乐器、歌舞场面等元素汇集，甚至用威亚帮助演员在舞台上完成了大量的升降和空中的直接位移。走进剧院，一眼就能看见在舞台口到二层观众席的中后方，横跨了一条长长的钢丝绳。在演出中，演员在钢丝绳上来回穿梭，以高难度的杂技技巧完成了导演的舞台调度。

　　该剧目的上演充分体现了马古奇的创造性舞台想象。能将如此多的舞台元素综合得恰到好处，更凸显了马古奇的魅力。俄罗斯国立舞台艺术学院的俄罗斯戏剧教研室的彼萨钦斯基教授多次提及："马古奇的作品就是综合型的戏剧演出。"该剧（1 部和 2 部）都高度实现了俄罗斯著名导演塔伊洛夫的戏剧理想："综合性戏剧，是要有机地把各种各样的舞台样式融合在一起的戏剧，它应是要在一个剧目中把所有的，被人为分离了的语言、歌唱、哑剧、舞蹈甚至杂技等成分都和谐地相互融合，从而形成一部完整而统一的戏剧作品。"（Таиров，1970：93）马古奇很好地将现实主义与戏剧假定性手法进行了有机的结合，他为俄罗斯戏剧舞台在当代的革新率先地作了"榜样型探索"。马古奇更是用作品为自己建立"综合性戏剧体系"的远大理想打下了坚实的基础。美中不足的是，正如俄罗斯青年戏剧导演洛芒所言："马古奇导演不会选择和演员工作。"托夫斯托诺戈夫大话剧院在马古奇的带领下越来越走向了"表现主义剧院"，在此原则上，托夫斯托诺戈夫大话剧院显然不是一所"（体验）演员型的剧院"。在马古奇的诸多作品中，如《大雷雨》《喝醉的人》《总督》等，体验型演员对于"表现主义剧院"的作用，远逊于圣彼得堡小话剧院（欧洲剧院）的艺术总监列夫·多金导演的创作。

5. 宝刀未老的福金与崛起的新力量

　　77 岁的俄罗斯人民艺术家，圣彼得堡亚历山德拉剧院的艺术总监

瓦里列·福金[1]导演，在 2019 年度的演出季开启了更为崭新的戏剧探索，不断攀登自我的创作高峰。早已无须通过导演技法来证明大师地位的福金，将注意力更多地集中在哲学与历史的反思。带着 70 余年丰富的人生阅历与创作累积，福金选择了排演政治色彩浓郁的社会反思剧《斯大林的诞生》。该剧首演于 2019 年 2 月 22 日，呈现了斯大林主义的时代和斯大林的角色形象，并在戏剧舞台上严肃地讨论了"俄罗斯历史上最为复杂与最为痛苦"的话题。

舞台演出剧本由大量的综合性史料，陀思妥耶夫斯基的长篇小说《群魔》的片段，以及一些现代作家的文本构成。福金创排该剧的完整性构思产生于 2016 年。他坦言，希望借助戏剧的形式探求"斯大林模式"产生的根源。演出的风格样式只是载体，戏剧是关乎于人性的艺术，理应对人性进行深入的探讨。在创排过程中，福金通过质疑的方式研读了大量的斯大林人物传记，并从中产生了大胆设想：究竟是一位什么样的神秘人物最终驾驭了整个庞大的国家？福金认为对于人来说，一切皆有可能。戏剧作品有权进行怀疑和推测，这是戏剧创作的艺术功能与社会责任。

《斯大林的诞生》以哲学的视角讨论人性，甚至于直接关乎政治，却又不刻意表达政治。这是一部迥异于福金过往导演风格的戏剧作品，无论是人物的塑造、舞台布景的呈现、服装的设计还是演员表演的风格与尺度，都更加偏重于现实主义。在剧中，斯大林看见大于自己近 10 倍的"斯大林塑像"向着他直面倾倒的场景，击中人心，十分震撼。表现的主题、主创的阵容、排演的周期、首演档期的安排以及产生的社会影响，福金导演的《斯大林的诞生》绝对是俄罗斯戏剧界 2019 年度的重磅事件，引发了俄罗斯媒体与戏剧批评界的强烈关注。虽然 2020 年（2018—2019 年度演出季）"金面具"奖的各项提名名单中，《斯大林的诞生》并未入选，但福金导演仍宝刀未老。

与之相反，不远处的林萨维达剧院，一位名不见经传的导演安德烈·普里卡谨柯[2]担任编剧与导演的话剧《俄罗斯矩阵》，对于 2020 年"金面具"奖志在必得。该剧一举获得了该年度"金面具"奖最佳大剧场舞台演出、最佳话剧导演、最佳女配角、最佳男配角（两项）、最佳

1　福金出生于 1946 年，苏联与俄罗斯著名戏剧导演、演员和戏剧教师。福金毕业于莫斯科瓦赫坦戈夫剧院附属鲍里斯·休金戏剧学院，师从于苏联和俄罗斯著名戏剧导演、戏剧教育家鲍里斯·扎哈瓦和玛丽亚娜·吉尔－扎哈洛娃。

2　普里卡谨柯出生于 1971 年 1 月；1998 年，毕业于圣彼得堡国立戏剧艺术学院费里士金斯基戏剧教学工作室；2017 年，受邀担任"老房子"剧院的首席导演。

舞台设计、最佳服装设计、最佳灯光设计共 8 项提名。如此辉煌的战绩，在俄罗斯戏剧演出的舞台上并不多见。《俄罗斯矩阵》首演于 2018 年 11 月 23 日，普里卡谨柯自编自导的此部"金面具"奖的"提名之王"，轰动了俄罗斯戏剧界。反过来，也让更多人知道了普里卡谨柯这位在俄罗斯戏剧界尚属年轻的话剧导演，势必会在未来的日子对他多加关注。

同样在林萨维达剧院，另一名更为年轻的导演洛芒·卡切尔热夫斯基则创排了果戈里的著名代表作《死魂灵》。卡切尔热夫斯基出生于 1987 年 2 月，2007 从圣彼得堡国立戏剧艺术学院的前身（俄罗斯国立舞台艺术学院）毕业，师从学院表演与导演系主任克拉索夫斯基教授。毕业后卡切尔热夫斯基直接加入了林萨维达剧院担任演员。他参演了剧院前任艺术总监尤里·布图索夫导演于林萨维达剧院创排的《麦克白·电影》《我们都是完美的人》《万尼亚舅舅》《哈姆雷特》《三姐妹》等剧目。可以说，无论是导演还是演员的创作才华，卡切尔热夫斯基都是布图索夫的学生。卡切尔热夫斯基的创作初衷同莫斯科艺术剧院的新版《三姐妹》相近，希望借助果戈里的经典名作《死魂灵》来回应当今生活中的现实性问题。观摩该剧，我们能看出卡切尔热夫斯基思辨性的创作思想与渴求创新的艺术表达手段。但整台演出的风格不够统一，转场方式尚显稚嫩。由此也提出了一个有趣的课题，创作者的解读思想须有足够强大的技艺手段做支撑。也许绝大多数圣彼得堡的戏剧观众，在欣赏习惯了布图索夫的导演创作后，面对如此年轻的新锐导演，眼光也会变得更加挑剔。当然，瑕不掩瑜，圣彼得堡的戏剧评论界依旧给予了新人导演足够的鼓励。该版《死魂灵》助力卡切尔热夫斯基获得了圣彼得堡戏剧舞台最高奖"金色天幕灯"奖最佳导演处女作。作为一名戏剧导演，时年刚满 33 岁的卡切尔热夫斯基还太过年轻，谁也无法预测其前途。也许，一颗俄罗斯戏剧的未来之星正在冉冉升起。

演出风格的不够统一，缺乏统帅型导演，正是当前林萨维达剧院所面临的主要困境之一。已经换帅的他们，显然不想把希望残存于布图索夫导演所留于剧院的"保留剧目轮演制"作品，正以各种方式不断寻求突破。剧院能否在新任艺术总监（于 2019 年 5 月正式任命），俄罗斯人民演员拉莉萨·鲁碧安的带领下重新创造辉煌？八项"热乎乎"的"金面具"奖提名与"金色天幕灯"奖的最佳导演处女作尚不足以评判其艺术领导水平的优劣。我们还需拭目以待，作品才是最佳答案。

再将视线转回莫斯科，见证另一位年轻话剧导演的崛起。由莫斯科

艺术剧院艺术总监、俄罗斯戏剧艺术学院话剧导演教研室主任热纳瓦奇教授所创建并领导的莫斯科"戏剧艺术工作室"剧院在 2019 年再度发力，以一部连同休息时间共计九个小时的《在马孔多的一天》证明了一个愈发牢固的"教学型剧院"的形成和成熟。该剧改编自哥伦比亚作家加西亚·马尔克斯的著名长篇小说《百年孤独》，由剧院的导演，也是俄罗斯戏剧艺术学院话剧导演教研室的老师彼列固多夫[1]改编并导演。这也是彼列固多夫在"戏剧艺术工作室"剧院作为独立导演创作的首部个人作品。《在马孔多的一天》从下午 1 点开始，一直持续到晚上 10 点结束，有三个中场休息，用餐时间安排在下午 5 点～6 点半。该剧首演于 2018 年 12 月 15 日，禁止小孩入场观看。

应该注意的是，该戏的原型来自于俄罗斯戏剧艺术学院热纳瓦奇教学工作室的学生毕业大戏《百年孤独》，其中的即兴练习与小品都被很好地有机延续与融合发展了。大部分角色都由热纳瓦奇的应届毕业生担任。刚从戏剧学院毕业的新人演员在彼列固多夫导演的带领下完成了一部历时九个小时的高水准戏剧演出。彼列固多夫认为该剧应该保留学院派学生大戏的创作自由，并尽力保持毕业大戏时由戏剧学院老师所设计的服装与道具的美学风格。在"戏剧艺术工作室"剧院首席舞美设计师亚历山大·鲍罗夫斯基的帮助下，《在马孔多的一天》创造了只可能在"戏剧艺术工作室"剧院的舞台上才能实现的全新布景。

魔幻现实主义的故事与演出风格几乎全都依靠演员的表演来生动呈现。全剧的开场，吉普赛人梅尔基亚德斯带着冰块来到地处热带、落后荒蛮的马孔多，何塞·阿尔卡蒂奥领着两个儿子一同前来见识这件奇物。舞台上并未出现真实的冰块，彼列固多夫巧妙地在舞台正中平放了一面镜子。当梅尔基亚德斯把镜子立起来时，镜面正好将舞台两侧的灯光反射到台上，在光的聚集下，舞台中央似乎真的出现了一块散发着寒光的冰块。阿尔卡蒂奥吃惊地看着眼前的奇物，根本不知何为冰块，颤颤巍巍地伸手触摸。当他刚碰到"冰"时，立刻便收回了手，感受到了从未体验过的寒冷。好奇心驱使阿尔卡蒂奥又一次伸出了手，这一次他更加坚决地去探寻，还把触摸完冰块的指尖放进嘴里尝尝味道，并怂恿一旁的两个儿子去触摸。阿尔卡蒂奥从一开始的紧张、恐惧变为了惊喜，当即决定花重金买下这件"新发明"。演员通过触摸冰块后从生理到心理的一系列鲜活感受、真实反应、思考判断和有机行动，准确地诠

1　彼列固多夫，2010 年毕业于 ГИТИС 导演系热纳瓦奇导演教学工作室；现任俄罗斯模范青年剧院总导演，"戏剧艺术工作室"剧院导演；任教于俄罗斯戏剧艺术学院话剧导演教研室热纳瓦奇教授戏剧工作室。

释了冰块的存在。当演员的表演更加准确和真实后，观众所看到的就不仅仅是魔幻离奇的情节，更能看到魔幻背后鲜活的人。

在俄罗斯当代戏剧艺术领域，宝刀未老的不仅有福金导演，正在崛起的新力量也绝不止普里卡谨柯、卡切尔热夫斯基和彼列固多夫导演，他们的创作代表着俄罗斯戏剧艺术的现实缩影。三代人的年纪差，正是俄罗斯剧坛根深叶茂的直接表现。以他们为代表的俄罗斯戏剧艺术，历久弥坚。在不断前行中，融会贯通，完成了俄罗斯戏剧学派的传承与接续发展。

本章的核心目的在于回看根基深厚的俄罗斯戏剧学派，更加全面地呈现当今的俄罗斯剧场艺术的现状。也想借此讨论，在"开眼看世界"如此便利的当下，话剧艺术是不是仅仅依靠纷繁多样甚至是纷华靡丽的舞台美术设计，依靠眼花缭乱又时尚酷炫的多媒体技术的堆砌，或是歌舞或是形式出奇的综合？透过俄罗斯当代戏剧艺术与当代导演艺术家的成长、教学和艺术创作规律，答案不言而喻。舞台形式是依据人物和情境而自然生发，更要通过人物的行为逻辑来判断和检验舞台演出的环境与风格样式。笔者依旧坚定地认为，任何形式的戏剧创作都不能丢掉舞台人物形象，不能失去演员鲜活而真实的感受。

从事戏剧创作，仅仅停留于理论的解析显然是不够的，所有的想法都应放入实践，或化作文字，形成剧本；或落地排练，诞生演出。但是，如果大量的实践创作，丢失了戏剧理论的支撑，丢失了浩瀚文学的滋养，也会变得空洞而单薄。了解俄罗斯戏剧这些年的创作演出现状和剧坛的大事件，本文还不够全面。若能透过本文，总结出一些俄罗斯戏剧创作的客观规律、剧坛的基本走向，呈现当代俄罗斯戏剧导演的创作思考与对经典剧作的再解读，则为有益。博观而约取，厚积而薄发，不拘泥于固有，也不盲目于创新。巡礼俄罗斯近十年的戏剧演出教学规律等，我们也许会产生出一些新的思索与答案。

3.6　爱尔兰戏剧发展研究（2010—2020 年）

如果从 1922 年爱尔兰自由邦成立算起，到 2023 年，爱尔兰已独立了 100 多年。2012 年爱尔兰共和国开启了十年纪念活动，纪念 1912 年至 1922 年之间发生的重大历史事件。虽然官方给这十年定下了一个政治基调，但是爱尔兰这十年的戏剧发展并没有完全停留在复古上。2014 年爱尔兰总统迈克尔·希金斯指出，纪念历史不能掩盖意识形态

上的差异，也不能把当代的情感投射到过去中。威廉·巴特勒·叶芝[1]、约翰·米林顿·辛格和肖恩·奥凯西等剧作家无疑是爱尔兰不可多得的瑰宝，但是近些年的爱尔兰戏剧家们也用作品给出了自己的纪念方式。

从数量上看，2011 年至 2020 年的爱尔兰戏剧延续了 20 世纪 90 年代以来的繁荣局面，这十年间，爱尔兰戏剧库收录了 766 部由爱尔兰剧院制作的戏剧。爱尔兰的剧作家、剧院以及戏剧批评家共同造就了这样的盛况，因此本文将分以下几个部分：介绍 2011—2020 年主要的剧作家及其主要作品，包括 20 世纪的成名作家以及在新十年投入剧本创作的新剧作家；戏剧艺术的评析，重点介绍了两个先锋剧团和阿贝剧院的新探索；这些年出版的爱尔兰戏剧研究专著。

考虑到英国和爱尔兰，北爱尔兰和爱尔兰共和国之间特殊的历史关系，以及当前英国脱欧形势下的北爱问题，本文没有局限于爱尔兰共和国的疆界，而是把北爱尔兰的戏剧一并纳入评述范围。

3.6.1　剧本创作

尽管文学性不是戏剧的全部，但爱尔兰戏剧却以文学而闻名，甚至爱尔兰国家剧院成立之初就命名为爱尔兰文学剧院，威廉·巴特勒·叶芝、格雷戈里夫人等人在 1897 年共同发表了《爱尔兰文学剧院宣言》。对文学性的强调意味着剧作家和剧本的中心地位。阿贝剧院也将把剧作家放在爱尔兰国家剧院的核心地位视为自己的使命。

尽管 20 世纪的世界剧坛出现了"反文学"潮流，然而《爱尔兰时报》的专栏作家芬坦·奥图尔认为爱尔兰戏剧史建立在戏剧剧本之上，以剧本为核心的戏剧形式已有数千年历史，而爱尔兰的戏剧家们在任何一部全球戏剧史上都应是重要的一章，没有理由认为戏剧文学这种传统已经死亡。

纵观 2011—2020 年的爱尔兰剧坛，在现代爱尔兰戏剧经典中占据绝对中心位置的老一辈戏剧家布莱恩·弗里尔、汤姆·墨菲分别于2015 年和 2018 年相继去世，托马斯·基尔罗伊 2010 年的作品《基督拯救了我们！》在阿贝剧院上演之后也再无新作问世。但是爱尔兰戏剧新人辈出，他们无疑继承了爱尔兰优秀的文学传统，和前辈们一样立足于社会现实。尽管社会环境发生变化，民族解放、宗教等 20 世纪剧

1　威廉·巴特勒·叶芝的弟弟杰克·巴特勒·叶芝也是爱尔兰著名的艺术家，本文所简写的叶芝均指威廉·巴特勒·叶芝，而涉及杰克·巴特勒·叶芝的部分则写全名。

作家们常用题材在近十年的作品中已经难觅踪迹，但这些年的爱尔兰剧作家们有自己的创作源泉：20 世纪 90 年代的凯尔特虎已经成为过去，2010 年爱尔兰政府的债务已经陷入深渊，不得不提高税收，导致都柏林爆发万人大游行谴责爱尔兰政府是"对社会最贫困人口的直接攻掠"（郭林，2010）。剧作家们敏锐捕捉到了社会隐隐呈现的新危机，谱写当代的爱尔兰故事。从他们的创作中，我们可以发现这些年爱尔兰剧作呈现出以下特征：

1. 人文关怀——家庭与边缘群体

与奥凯西、布莱恩·弗里尔等爱尔兰历史上最优秀的剧作家所书写的宏大主题相比，玛丽·琼斯、凯特琳娜·戴利、迪尔德丽·基纳汉等爱尔兰剧作家在近些年似乎很少有野心再去探索爱尔兰性这种历史性主题。他们在近十年里更多关注的是那些容易被忽视的生活细节，尤其是对边缘群体表现出密切关注。

边缘群体往往与他们的家庭联系在一起，当代剧作家们因此延续了爱尔兰书写家庭的传统，在这十年继续给人们展现爱尔兰的家庭关系，糟糕的家庭往往是他们悲剧的背景或主题。胸无大志的后代，需要照顾的老人，失去孩子的母亲，意外怀孕的女儿，情感不和的男女等构成了当代爱尔兰家庭戏剧的主体，影射的是经济萧条背景下爱尔兰人际关系的日益冷漠，即便是最亲近的人之间也严重缺乏沟通和理解。

出生于北爱尔兰的玛丽·琼斯既是演员，也是剧作家，她在 1996 年创作了代表作《他口袋里的石头》。她在这十年继续围绕小人物的生活来进行创作，2012 年创作了新剧《带我飞向月球》，并自己担当导演把它搬上了贝尔法斯特大歌剧院的舞台，这也是当时已经 60 岁的琼斯的舞台剧导演首秀。这一次玛丽·琼斯以女护工的视角向人们展现空巢老人的生活。弗朗西斯和洛雷塔是 84 岁的盲人戴维的护工，每小时只能赚 6 英镑。她们的雇主每天的生活十分无聊，最大的乐趣就是赌马。这两位女护工用微薄的薪水支撑着各自的家庭。她们在戴维去世后整理遗物时，发现了戴维最近买的一期赌马赢了 500 镑，如果不领取这笔钱就该还给输家，她们开始陷入了无止境的内疚、自责和自我安慰之中。这部剧用黑色喜剧的形式把不大为人所接触的护工的职业问题表现出来，弗朗西斯和洛雷塔最后发现老人床下那些他生命中珍贵的遗物时，才意识到尽管她们服侍了戴维这么久，却根本不了解他是一个什么样的人。这部戏不仅探讨了孤寡老人、人际交流以及贫困生活等现实问题，而且还赞扬了人性的光辉。两名护工尽管生活拮据，但依然展示了人内

心的尊严。尽管一开始曾误入歧途，但她们并不是坏人，只是在社会中挣扎的普通妇女。琼斯说她创作这部戏的一个初衷是弥补北爱尔兰舞台上缺少好的女性角色这一不足之处。弗朗西斯和洛雷塔这一对女子二人组显然给北爱尔兰的戏剧舞台增光添彩。

2018 年，琼斯为贝尔法斯特国际艺术节带来了她的新剧《亲爱的阿莎贝拉》，该剧于 10 月 13 日首演于抒情剧院。琼斯再一次把目光投向了边缘妇女，三位女性向观众发表了长达三个半小时的独白，追忆 60 年代她们生活的转变。三个女性来自不同的生活背景，彼此原本互不相识，且经历不同，但她们却有着太多的共同之处——她们都生活在迷失、懊悔和孤独之中。舞台布景十分简单，只有三把椅子，背景是无边无际的大海，除了偶尔的钢琴声，没有其他音乐。三个女人之间没有互动，与其说是三人表演，不如说是三段独白，她们就像雕塑一样坐在那里，平静地向观众讲述她们平凡的日常生活。尽管没有情节剧那种强烈的戏剧冲突，这出戏却让人思考家庭、爱与责任，以及一些短暂的邂逅如何改变了我们的生活。

凯特琳娜·戴利出生于都柏林，拥有李尔国立戏剧学院的艺术硕士学位，是爱尔兰新生代比较成功的剧作家之一。戴利在 2017 年的剧本《正常人》中将目光投入到自闭症患者身上。这部戏的灵感来自她在 2011 年给自闭症患者做教师的经历。她接触过自闭症孩童的父母，他们认为自己孩子是残疾人，她由此感到人们对自闭症患者的态度有很严重的问题。在《正常人》这部戏里，患者名字叫加里，是一名 25 岁的男子，但他并没有在戏剧里真正的出现。戏剧的核心是他的母亲菲尔和女友海伦，在加里的生日聚会结束后，两人为如何对待加里起了争执。海伦坚称加里应该有自己的自由，菲尔则认为他应该在隔离可控的环境下生活。她们都以自己的方式关心着加里，并且在戏剧的结尾仍然没能达成共识。戴利自己或许也无法给出一个明确的答案。这部戏并没有关注自闭症患者本人，而是聚焦患者家人眼里的患者，即在他们眼里什么样的人才是正常人。

迪尔德丽·基纳汉从创作戏剧之初就与边缘群体有不解之缘。她在 20 世纪 90 年代末和朋友一同创立了奇闻怪事剧院，最初她作为演员和制作人登陆戏剧界，后来因项目需要，她接触到一些都柏林的妓女，这些人希望她可以写一部反映妓女生活的戏，于是基纳汉在 1999 年创作了《女人的肉体》，从此开始了她的剧作家生涯。2012 年基纳汉给都柏林戏剧节带来了新作《快乐的日子》，这部苦乐参半的戏剧把场景放在了都柏林的一所疗养院中。72 岁的肖恩曾经是一名演员，患上了痴呆

症，他所能做的只是静静地等待生命结束。67 岁的帕特里夏之前是一名教师，对生活充满了激情，拒绝放弃自己的独立。帕特里夏反对肖恩的悲观主义，她以为自己的病只是短暂的挫折。两个性格相反却又感到孤独的人相互维持，就此开始了一段浪漫而又真诚的友谊。基纳汉巧妙地把自己标志性的幽默运用在了二人的关系中，以喜剧的形式鼓励人们直面恐惧，战胜绝望，赞美了人类的精神荣光。这部戏也吸引了人们关注老年痴呆症这一问题的严重性。2013 年 8 月这部戏参加了爱丁堡国际艺穗节并获得一等奖。

以老年痴呆症为创作题材的还有 2013 年爱尔兰资深作家弗兰克·麦吉尼斯的《空中花园》。剧名取自世界七大奇迹之一的古巴比伦空中花园，都柏林戏剧节期间在阿贝剧院首演，一连上演 37 场。这是一部易卜生式的社会问题剧：麦吉尼斯在这部戏中选择了老年痴呆症这一当今社会日益严重的问题，来展现格兰特一家的家庭危机（Morse，2015：82-97）。山姆·格兰特是一位成就卓著的小说家，但日常生活中的种种行为表明，他患上了老年痴呆症。他把自己家的花园叫作空中花园，俨然暗示了他在家庭的主宰地位。然而随着情节的推进会发现，他的妻子简才是花园的实际掌控人。在戏剧开始时，他穿着睡衣，在倾盆大雨中咆哮出宏伟的台词："替我摘下巴比伦上空的月亮，让众神都向我祈福。替我摘下太阳和星星的王冠。大雨淋湿了我，就让我以雨为袍。因为这是我的王国，我的空中花园"（McGuinness，2013）。这让人联想到暴雨中疯疯癫癫、无家可归的李尔王。山姆的家庭显然并不那么和谐，他的三个子女以照顾老人的名义聚集在父母家，内心却各有所图。父亲一贯的威严让他们三人即便是面对已经时而精神失常的山姆仍畏首畏尾。疯癫的父亲，冷漠的母亲，懦弱的子女，"巴比伦"的未来到底会在何方。老年痴呆症所引起的问题已经开始困扰相当一部分爱尔兰人，而且患病老人的数量预计会越来越严重。麦吉尼斯在这部戏里不仅触及了老年痴呆症患者，更指出了患者家庭所面临的护理问题及其所引发的一系列家庭危机。

让人成为社会边缘群体的不仅是疾病，还有经济。受到 2008 年金融危机的影响，爱尔兰经济大幅下滑，不少剧作家开始关注经济萧条下人们的生活。科纳·麦克弗森就是其中一员。他于 20 世纪 90 年代进入爱尔兰戏剧界，2011—2020 年，他专注于描写普通人日常生活的创伤，创造出一种身份的边缘感，表现出作者对当下爱尔兰经济衰退下贫困人民生存的关注。

从这个角度来看，他 2011 年的戏剧《面纱》便多了一层意义，尽

管这部剧并不是描写当下的爱尔兰现实，而是融入他熟悉的超自然元素。《面纱》是麦克弗森第一个明确规定了时间的戏剧，故事发生在拿破仑战争和 18 世纪 40 年代的爱尔兰大饥荒之间。兰布鲁克夫人是一个寡妇，因为贫困和动乱，她把 17 岁的女儿汉娜嫁给了一个英国贵族以抵债。一个被免职的英国国教牧师伯克利和他的哲学好友来到这里，表面上他们的任务是陪汉娜去英国，但其实心怀鬼胎，因为他们听说这是爱尔兰乡村一间闹鬼的屋子。他们的真正目的是调查这间神秘的屋子和汉娜的通灵能力。破败的房子象征着当时贫困的爱尔兰，并暗示着爱尔兰前途未卜，因为 2008 年的金融危机杀死了蒸蒸日上的凯尔特虎，2011 年的爱尔兰正处于经济的最低潮。

2013 年，他的原创剧本《夜生活》获得了 2013—2014 年度纽约戏剧家评论圈最佳剧本奖。在这个剧中他放弃了惯常使用的超自然元素，转向处于社会边缘的小人物，表达了一种平凡生活中的英雄主义。麦克弗森在这部戏剧中描绘了后凯尔特虎时代爱尔兰社会底层人的贫困的生活，让人联想到肖恩·奥凯西的名剧《朱诺与孔雀》，不过本剧更加温馨，政治意味也没有后者表现得那么强烈。

2017 年，麦克弗森为音乐剧《来自北方的女孩》编写了剧本，与鲍勃·迪伦的音乐形成了一种奇特的结合，于同年 7 月 8 日在伦敦老维克剧院首次亮相。这部剧描绘了经济大萧条时代的美国，麦克弗森轻描淡写地把贫困、种族主义、精神疾病等话题表现出来，将爱与愤怒结合在一起。该剧被提名为 2018 年劳伦斯·奥利弗最佳新音乐剧奖。

2. 女性的崛起——女性剧作家与"唤醒女性"运动

无论是家庭关系，还是边缘群体，爱尔兰的女性问题是无法回避的话题。虽然从 20 世纪开始已经有女性作家受到欧洲女权运动的影响，但 2016 年发生的"唤醒女性"运动，让全世界都注意到爱尔兰的性别问题。

2016 年是爱尔兰复活节起义 100 周年，阿贝剧院作为爱尔兰的国家剧院，为纪念这一运动，准备了丰富的戏剧活动，并命名为"唤醒国民"，希望通过戏剧让爱尔兰人民思考爱尔兰独立的历史，并借此机会探索当时剧院是如何帮助这个国家建立的。然而，阿贝剧院公布的庆祝计划里，只有一部戏剧出自女性剧作家之手，并且只有两部作品由女性担任导演，而男性剧作家和导演则有 18 名。女性的缺失很快在社交媒体上引起了轩然大波，观众、制作人、演员、剧作家、导演等都表达了自己的失望和不满，直言爱尔兰女性只因她们的性别而被忽视了，宣称

以康霍尔为代表的阿贝剧院更适合过去的爱尔兰而不是现在的爱尔兰。她们戏仿康霍尔的"唤醒国民"计划，把这场抗议叫作"唤醒女性"，来表达她们的不满。这场运动开始于一时冲动的推文，此后爱尔兰媒体和国际媒体的参与使阿贝剧院的行为引发了普遍的抗议。随着玛丽莲·卡尔、艾玛·多诺格、梅丽尔·斯特里普和妮可·基德曼等国内外各界名人的加入，这场运动变得愈发有组织性。结果，"唤醒女性"所引起的反响甚至超过了"唤醒国民"。阿贝剧院的这次项目计划实际上无意间凸显了爱尔兰剧院长期以来的男女不平等。

　　"唤醒女性"运动显然为爱尔兰女性剧作家吸引了足够多的目光，在此之前，女性剧作家几乎处于失语状态，整个 20 世纪仍被时常提起的爱尔兰女性剧作家不过格雷戈里夫人、玛丽·琼斯、玛丽莲·卡尔等寥寥数人。李成坚（2015）写道："尽管爱尔兰有着悠久的戏剧传统，尽管 20 世纪的爱尔兰戏剧史上不乏优秀的剧作家，爱尔兰的戏剧界似乎是清一色的男性世界"。当代女性剧作家基纳汉曾担任阿贝剧院董事一职长达三年，但阿贝剧院在这次运动之前竟从未上演过她的作品！"唤醒女性"运动掀起了关注爱尔兰女性剧作家的浪潮，她们不仅重新思考格雷戈里夫人和玛丽莲·卡尔这样的剧作家在爱尔兰戏剧史上的地位，而且还重新挖掘特蕾莎·迪维、玛丽·曼宁这些快要被遗忘的 20 世纪女性剧作家（Quigley，2018：85–92）。更重要的是，这次运动激励了一批像玛丽格特·佩里、梅芙·麦克休这样的新生代的女性剧作家们去书写她们自己的故事。

　　玛格丽特·佩里坦言自己受 2015 年"唤醒女性"运动的影响很大，在她眼里，这场运动是新剧作家展示自己的机会。1991 年出生于爱尔兰第二大城市科克市的佩里是爱尔兰新生代剧作家的代表人物，她先后在科克大学、中央圣马丁学院和加利福尼亚大学伯克利分校学习戏剧和写作。2018 年，佩里的职业处女作《瓷》被阿贝剧院相中，将其搬上舞台。随后佩里为 BBC 将这部戏改编成广播剧，并入围了 2019 年麦鲁利奇国际广播节最佳广播剧。2019 年她的第二部剧《可以折叠》获得了该年苍穹艺术节最佳原创新作奖。佩里现在定居在伦敦，希望在英国戏剧界立足。

　　《瓷》讲述了两个不同时期的女性的故事。哈特是年轻爱尔兰现代女性，她离开故乡去英国工作，并在那里遇到了比尔，两人很快陷入爱河，哈特也意外怀孕。佩里在这个故事中穿插了布莉姬·克利里的案件，这个案件其实才是《瓷》的主体。1895 年，爱尔兰妇女克利里忽然失踪了，不久在蒂珀雷里郡发现了被丈夫迈克尔烧死的尸体。这起谋

杀案轰动一时，因为她丈夫声称杀妻是因为克利里被精灵绑架后将身体"调包"了，他只是杀死了那个"调包"后的人。克利里本来和丈夫过着快乐的生活，但忽然疏远了他，变得奇怪又陌生。迈克尔由此认定真正的克利里已经被精灵偷走了，现在的克利里是精灵调换的婴儿寄生在她体内。当时没有人认为这是一起普通的谋杀案，克利里的死被称为爱尔兰最后一个被烧死的女巫。这个案件吸引了佩里，于是她虚构了现代女性哈特，一个此时正经历着产后抑郁症的女人，对克利里的遭遇产生了共鸣。尽管这两个女人生活的时代相差了 100 多年，但她们所面临的境遇却是一样的。哈特的孩子似乎也是对精灵调换婴儿的隐喻。佩里在这部剧里想要表达的是抑郁主题，不管这种抑郁是由什么原因造成的，一个人可能外表和声音没有任何变化，但精神却变得完全不同。这部戏剧的标题《瓷》也暗指人的精神脆弱。

《折叠》是佩里的一部独白剧，一位年轻的爱尔兰女性以一种类似意识流的方式展现了她一生中的重要时刻，包括她面对人生高潮和低谷时的内心感受，表现出贝克特式的呼救声。主人公埃西把自己比喻成一把折叠椅，也许上一分钟还十分稳固，却又能随时失去用处。佩里在剧本里探索了人生的不稳定因素。

佩里的两部剧本都表现了现代爱尔兰女性面对生活困境时的表现。女性一直是佩里剧本的主题，她认为由男性做主角的剧本已经足够多了。她在公众对女性剧作家缺席现象不满的时候抓住了机会，展现了自己可以成为优秀剧作家的潜力。

在 20 世纪 90 年代就已经是"当代爱尔兰最成功、影响力最大的女性作家"（转引自李成坚，2015）的玛丽莲·卡尔依然是这十年来爱尔兰戏剧界最具代表性的女性剧作家。2011—2020 年，卡尔共有十部剧作问世，其中有四部是对经典文本的改编。2015 年，卡尔出版了个人的第三部戏剧集，2017 年获得温德姆－坎贝尔奖，她也是获得此奖的第二位爱尔兰作家。

《十六种可能感觉》2011 年首演于阿贝剧院，"该剧围绕俄罗斯作家契诃夫的一生而展开，……在《十六种可能感觉中》，卡尔展现了一个女性作家对契诃夫的'感觉'"（李成坚，2015）。这部两幕 14 场的戏剧用非线性的方式，跳跃性地展现了不同身份下的契诃夫。临终前的契诃夫回忆了自己生命中的 16 个重要瞬间，包括他深爱着的兄弟在肺结核的折磨下去世，他的求爱，还有和托尔斯泰的谈话等。卡尔在接受《爱尔兰时报》采访时表示爱尔兰人看世界的方式和俄罗斯人很相似，[1]

1　来自《爱尔兰时报》官方网站，详情见《玛丽莲·卡尔访谈》一文。

在俄罗斯作家里契诃夫对她影响极大，在阅读契诃夫的生平和作品时产生了创作《十六种可能感觉》的想法。

以希腊神话传说费德拉为题材而创作的戏剧不在少数，比较著名的有欧里庇德斯的《希波吕托斯》和让·拉辛的《费德拉》。卡尔的《费德拉倒带》没有局限于写一个女人爱上一个年轻男子的故事，而是重塑了这个神话，把重点放在费德拉通过对过去的回忆，重建了自己的现在，并努力把未来掌控在自己的手上，从而得以主宰自己的人生。得知希波吕托斯的死讯后，费德拉试图重建自己的身份，她想起了同自己的兄弟弥诺陶洛斯和丈夫忒修斯一起度过的艰难岁月，想起了希波吕托斯对她粗暴的态度，还有她对丈夫深深的爱。通过回忆，费德拉向人们展现了她的家庭，而这从没在舞台上出现过。卡尔在这部剧中显然突出了女性的诉求，向人们传达出了她们想要什么，不想要什么。

2018 年，阿贝剧院一口气上演了 7 部女性剧作家的新作品。这在历来以男性为主导的阿贝剧院可以算得上是一个奇迹。这些变化可能都是"唤醒女性"运动所带来的影响。这场女权运动是很多女性剧作家的力量源泉，不少都是在这十年初入剧坛。玛丽莲·卡尔这样已成名的剧作家也借此机会鼓励爱尔兰女性剧作家书写自己。基纳汉还表示自 2015 年"唤醒女性"运动以来，女性作家的创作数量甚至超过了过去 15 年之和，这场运动显然也刺激了爱尔兰女性作家去创作爱尔兰戏剧。于是在家庭悲剧中，我们更多的是看到爱尔兰女性的悲剧，她们作为家庭或身体的受害者对社会进行控诉。

3. 先辈的传承——对经典作品的再利用

在时局相对稳定、经济遭受重创的 2011—2020 年，当代的爱尔兰剧作家虽然更加关注底层人民生活，表现了他们的人文关怀，但是在细致地展现当代爱尔兰生活图景同时，他们并非完全忘记探索人性、道德、命运等具有普世价值的主题，而这些正是先辈们留给他们的遗产，他们在此基础上进行创作。弗兰克·麦吉尼斯、玛丽莲·卡尔等剧作家从西方戏剧的源头——古希腊戏剧中寻找灵感，而恩达·沃尔什、迈克尔·韦斯特则深受爱尔兰本土戏剧家贝克特的影响。

弗兰克·麦吉尼斯除了自己创作剧本，更是以改编经典而闻名，2012 年，麦吉尼斯将爱尔兰著名小说家詹姆斯·乔伊斯的短篇小说《死者》改编成戏剧。麦吉尼斯改编和翻译古希腊戏剧的经历也对他的剧本创作有很大的影响。《火柴盒》2012 年首演于利物浦普通人剧院，该剧只有萨尔一名角色，她是一位失去了孩子的母亲，独自生活在爱尔

兰一个偏僻的小屋里，向观众讲她的经历，刚开始只是聊一些琐碎的话题，慢慢过渡到她不平凡的过去。萨尔长达两个小时的独白涉及人际关系、媒体、正义、宽恕、救赎等一系列问题，以及女性如何在面临生活中的种种困境时依然能有尊严的活出自我。麦吉尼斯当时正在制作欧里庇德斯的《赫卡柏》，这是一部关于母亲在失去孩子后复仇的故事，因此他开始思考在现代社会语境下该如何处理这种题材，于是这部戏诞生了。不过和《赫卡柏》的复仇主题相比，《火柴盒》更多表现的是忧伤的格调。在复仇还是宽恕的选择中，体现了基督教教义和旧道德法则之间的冲突。

谈到对经典文本的利用，不得不提到玛丽莲·卡尔的贡献。卡尔十分擅长运用神话题材来进行创作，或是直接对其进行改编，如《赫卡柏》；或是在自己的戏中借用古代经典文本，如她的代表作《猫原边……》就是与古希腊悲剧《美狄亚》的互文对话。2015 年卡尔将 19 世纪的意大利歌剧《弄臣》翻译成了英语搬上了爱尔兰国家歌剧院，该剧改编自法国作家维克托·雨果的讽刺戏剧《国王寻乐》，将这个中世纪故事带到了现代，该剧主要讲述了一个绝望的父亲努力保护自己的女儿免受公爵侵犯的悲剧，探讨了机会主义、纵欲以及腐败等话题。

除前文提到的《费德拉倒带》外，2020 年卡尔的新剧《男孩》同样是基于经典作品——古希腊戏剧家索福克勒斯的三部戏剧：《俄狄浦斯王》《俄狄浦斯在科罗诺斯》和《安提戈涅》。剧名中的男孩指的是克利西波斯，俄狄浦斯的父亲拉伊俄斯曾把他从家里偷走，这一违反道德的行为就是俄狄浦斯杀父娶母这一著名诅咒的来源，男孩克利西波斯是这一切事情的起点和终结。该剧原定于 2020 年 9 月在阿贝剧院首演，但受新冠肺炎疫情影响不得已延期。

除了从古希腊这个西方世界的源头汲取养分之外，当代的爱尔兰剧作家没有忘记充分利用本土作家们给他们留下的财富。就近十年的戏剧作品而言，可以发现不少剧本都带有塞缪尔·贝克特的影子。这一点在恩达·沃尔什的《巴利特克》和迈克尔·韦斯特的《温室》中体现得最为明显。

出生于 1967 年的恩达·沃尔什是这十年最高产的剧作家之一，一共有 14 部作品被搬上舞台，包括音乐剧、话剧和沉浸式戏剧。他自编自导的《巴利特克》在 2014 年戈尔韦国际艺术节首次亮相，随后在爱尔兰各地进行巡演。迈克尔·比灵顿评论说，这出独幕喜剧成为当年戈尔韦国际艺术节上最火热的节目，它把狂躁的身体动作和对存在的思考结合在一起。这部戏没有明确的时间和地点，人物也没有名字，他们被简

单地称呼为人物 1 和人物 2。他俩被困在一个非常大的房间里面，没有门窗，但是房间里面有淋浴和床等一切生活必需品，还有一个橱柜，每次打开都会爆炸出一堆碎屑，而布谷鸟钟总是在最不合时宜地坏掉。戏剧开始时，房间就像是温馨的家，但随着音乐音调的变化，这间屋子越来越像是一座监狱。他们不知道自己在哪儿，也不知道自己为什么在这儿，只能以快速的无声喜剧形式打发时间。他们还构想了一个爱尔兰小镇巴利特克，猜测这个小镇的日常生活，他们对巴利特克生活的想象是这部剧的主要内容。人物 3 的到来打破了他们的生活，他邀请这二人组的其中一人进入外部世界，一切都结束了。这部剧很容易让人联想到爱尔兰戏剧家贝克特的名作《等待戈多》，人物 1 和人物 2 继续着弗拉基米尔和埃斯特拉贡的生活，不同的是在这部戏的结尾戈多（人物 3）意外地出现了。戈多的到来给这部戏提供了不同的阐释角度，它让人们思考面对死亡时生活是否有意义，以及当习以为常的生活突然发生改变时我们该如何抉择。这部剧获得了 2015 年的爱尔兰时报戏剧最佳音响效果和最佳制作奖。

迈克尔·韦斯特的《温室》于 2014 年在都柏林孔雀剧院首演。两个无名的老人都是新教徒，他们被困在一个昏暗的房间里，彼此折磨，不断地和争吵、疾病打交道。她的衣服上镶着珍珠，保持优雅，镇定地坐在扶手椅上。他带着酒红色的领结，不停地摆弄。从他们的服饰可以看出剧作家在暗示某种上流社会的生活方式。他们的对话从玩笑慢慢变成攻击，充满了黑色幽默和有节奏的重复。他疯狂地解释薛定谔的猫的重要性，当他最终把盒子搬出来打开时，里面是他们死去的儿子的遗物。薛定谔的猫说明了盒子里的猫如何在被实验者观察到之前以一种既死又活的双重状态而存在，表演也就在这种焦虑和不确定性中持续到落幕。盒子里，猫不确定的命运让它同时拥有活着和死亡两种状态，让人们思考，在这个房间里的人又是什么样的状态。与贝克特的戏剧不同的是，韦斯特的戏并不是一个抽象的故事，他们的对话告诉了人们他们的往事。海伦·梅尼认为宗教色彩的加入是一种画蛇添足，"乡间别墅中的这样一个孤独的老人就像是爱尔兰新教脆弱的社会结构的一部分……这导致了故事过于笼统，反而让人远离了这两个角色"。韦斯特的目的可能是为了扩大视角，但反而淡化了他们具体的困境。

4. 形式的探索——独白剧与视觉艺术

塞缪尔·贝克特，这位爱尔兰戏剧大师不仅创作主题与风格成为被模仿的对象，他大胆实验的精神更是鼓舞了爱尔兰的后辈们。在

2011—2020 年这十年中，爱尔兰剧作家们似乎偏爱独白剧，虽然独白剧并不是在这期间才出现——马克·奥罗在 21 世纪的头十年就已经把独白剧掌握得炉火纯青，但近十年爱尔兰独白剧作品的数量急速上升是不争的事实。前文提过的弗兰克·麦吉尼斯的《火柴盒》、玛丽·琼斯的《亲爱的阿莎贝拉》和玛丽格特·佩里的《折叠》都是近年来优秀的独白剧作品。独白剧这十年在爱尔兰占如此大的比重一方面与爱尔兰讲故事的传统有关，另一方面或许与爱尔兰的经济情况有关：经济的衰退导致剧院经费大幅削减，对于众多资金匮乏的小戏剧团体而言，独白剧是一种更好的表现形式，而优秀的剧作家们也对这一形式的戏剧进行了更加深入的探索。

新生代剧作家凯特琳娜·戴利作为一名新人，却是这十年内最擅长写独白剧的剧作家之一，她的两部独白剧《再见彼得·潘》和《假人》均受到广泛好评：前者获得了海外巡演的机会，后者则被提名为 2016 年爱尔兰时报最佳新剧。这些剧本的成功代表了爱尔兰戏剧评论界对爱尔兰下一代剧作家的期望。

《再见彼得·潘》是戴利第一部比较重要的作品，2015 年在楼上剧院首次上演，这是一部单人的意识流式的表演。彼得·潘隐喻一个小男孩无法长大，肖恩试图去找到自己在成人世界中的位置，然而每个人都戴着面具说话，他从中感觉不到真实，真实的生活和想象的生活存在着不可逾越的鸿沟。大家都生活在想象中，看起来很多时候我们的生活表面上都还不错，但只有自己知道这种平静的生活下面是怎样的波浪。

《假人》则挑战了新的创作方法：戏剧的开场没有任何语言，只有一个女人沉重的呼吸声和不和谐的背景音乐，她盯着开着的冰箱，手上抓着吃了一半的比萨，这一场景让人反思自己是施虐者还是受害人？戴利曾在一个节目里透露她的老师告诉她视觉艺术在形式上与剧本最接近，因为它与空间中的身体有关。于是她在《假人》中进行了大胆实践。她在舞台提示中提醒人们：在戏剧里，视觉和语言同样重要。戏剧的主题内容是一个没有名字的年轻女子长达 45 分钟的独白，用语言描述她遭受性虐待后重新接受自己身体的过程。剧本的内容写得非常隐晦，甚至没有交代清楚她受虐这一事件。戴利以"6+7"的方式暗示施虐者可能是个孩童，这无疑给剧本再添上一丝不可言说的神秘色彩。这部戏的语言也很值得玩味，女主人公想要找到一个词来描述自己的身体，剧本运用了大量的重复、头韵以及复杂的语法，演员必须靠动作推进故事的发展。戴利鼓励人们用抽象的方式看待一个人的身体以及这个身体所经历的事，她希望人们不一定要去理解这个作品，但一定要能感

受到。《假人》让人们意识到了年轻女性所经历的恐惧和渴望。

恩达·沃尔什是这十年最积极探索新的写作方式的爱尔兰剧作家之一。前文已经提起过他 2014 年的获奖作品《巴利特克》。他在 2014—2018 年期间自编自导了一组统称为《房间》的沉浸式戏剧，每年各有一部戏首演于当年的戈尔韦国际艺术节，包括 2014 年的《303 室》、2015 年的《一个女孩的卧室》、2016 年的《厨房》、2017 年的《浴室》，以及 2018 年的《办公室 33A》，每一部戏都设置在一个 5m×5m 的小隔间里。这 5 部戏剧独白有点像装置艺术，又有点散文诗的感觉。每一部戏都不超过 20 分钟，6 个观众可以在录音播放前两分钟进入房间。5 部戏都与生活中的孤寂有关，每个房间都精心布置过，房间既是他们的监狱，也是他们的避难所。

2016 年沃尔什给戈尔韦国际艺术节带来了他自编自导的新剧《阿灵顿》。这部戏依然发生在一个封闭的房间里，同样没有明确的时间，不过和《巴利特克》鲜明的幽默所不同，这部剧讲了一个反乌托邦的爱情故事。伊丝拉就被困在一座塔楼的等候室内，不停地踱步，等待着显示屏上显示她的号码。她唯一能接触到的人就是一个坐在隔壁控制室的年轻男子，他监视着伊丝拉，听伊丝拉讲述她编造的外面的故事，并记录下来。他们都是独裁统治的受害者，他们试图逃离这种独裁体系。剧本的副标题是"一个爱情故事"，这表明人的精神正受到压迫。这部戏的情节安排显然呼应了乔治·奥威尔的反乌托邦小说《1984》。戏剧的中间部分还插入了一段年轻女性的舞蹈，由北爱尔兰舞蹈家乌娜·多尔蒂编舞。这段舞蹈表现出了被监禁者的愤怒、沮丧以及稍纵即逝的喜悦。戏剧评论家乔纳森·曼德尔认为这段舞蹈让人感觉每个人都是这个世界的囚徒。乌娜·多尔蒂的舞蹈表演和前面那两个受独裁压迫的人之间的对话一样重要，都传达出了戏剧的主题，沃尔什显然想要通过这部剧消除戏剧和视觉艺术之间的区别。他表示在创作这部戏剧的初期就想要在中间插入一段舞蹈，在第一部分结束的时候，观众还没理解剧情时，不是用戏剧解释剧情，而是用舞蹈把感受表达出来，他认为他和马丁在做同样的事，只不过他是用文字创作，而马丁是用身体表达。沃尔什希望马丁能创作一段能表现出女人生命中最后 20 分钟的舞蹈。音乐、舞蹈、语言三者结合在一起产生了巨大的张力，因此这部剧更注重感官刺激，而不是情节的连贯性。

通过总结爱尔兰近十年的剧本创作，不难发现它们的主题和形式都受到 2008 年的金融危机的影响。正是经济衰退让剧作家们不得不关注过去曾被宏大主题式戏剧所忽视的边缘群体的日常生活，以及他们的家

庭矛盾冲突。而剧院资金的短缺也使得独白剧这一形式在这十年发扬光大。但经济的衰退并没有让爱尔兰剧作家们放弃艺术上的追求，也没有让他们不再关心普世价值，在他们对经典的再利用中，依然闪烁着当代爱尔兰剧作家思想的火花。新生代女性剧作家的崛起更是让人们对爱尔兰戏剧的未来充满着希望。

3.6.2 戏剧艺术与戏剧批评

戏剧艺术是一种综合艺术，如果只关注戏剧文学无异于管中窥豹，剧本只有搬上舞台才能获得完整的生命。爱尔兰文艺复兴时期的著名剧作家约翰·辛格曾在《西方世界的花花公子》的序言里写道"所有的艺术都是一种合作"（Synge，1979：11）。爱尔兰戏剧运动的领袖威廉·巴特勒·叶芝也指出爱尔兰国家剧院是由七个人创造的，除了叶芝、辛格和格雷戈里夫人这三名剧作家外，还有四名演员：萨拉·奥古德、莫莉·奥古德、弗兰克·费和威利·费。由此可见，即便是 100 年前文学在剧场拥有至高无上的地位时，爱尔兰最杰出的剧作家们也没有把戏剧的发展完全归功于自己。而在今日的爱尔兰，尽管文学依然是传统剧院的核心，但那种完全依赖剧本的戏剧已经不断减少，演出更多的是依靠演员、导演、剧作家、舞美设计师等人集体创作。

但是学术界一直都不够重视对舞台艺术的研究，直到 20 世纪 90 年代以来，学者和批评家才注意到这一不足。都柏林大学英语戏剧与影视学院的教授埃蒙·乔丹总结了两点原因：一是大多数戏剧批评其实是来自大学里英语语言文学专业的学者，而不是专业的戏剧评论家；二是相对于文字而言，舞台表演很难完全记录下来，往往只有几张图片，尽管科技的发展使得表演可以被录制，但同一戏剧的不同场次都是不同的表演，而且观众的反应也是戏剧的一部分，这些都是当下仍需处理的问题（Eamonn & Weitz，2018：1–28）。

1. 戏剧艺术

如果说在 20 世纪 80 年代，爱尔兰"重点剧目的上演都与两个剧团紧密相连：1980 年成立的户外日剧团和具有百年悠久历史的爱尔兰国家剧院——阿贝剧院"（李成坚，2015），那么到了 21 世纪的第二个十年，爱尔兰的戏剧艺术已经走向多元化。德鲁伊剧院、简单魔力剧院、抒情剧院、谷物交易剧院、潘潘剧院等戏剧团体在户外日剧团破产，阿

贝剧院陷入危机的情况下扛起了大旗，其中不少剧院有着很强的实验性，在这些戏剧团体的努力下，20 世纪 90 年代在爱尔兰兴起的先锋戏剧终于在这十年走向了成熟。它们都没有遵循传统的戏剧惯例，而是在舞台语言、表演风格、空间、视觉等方面大胆地进行实验，以探索其中可能存在的戏剧性。此外，它们还在寻找新的剧本写作方式。这些戏剧人想要做的是打破以文本为基础的传统戏剧的审美方式和创作技巧，摆脱以心理现实主义为核心的表演方法。

爱尔兰的戏剧从业人员也正变得更加全能，他们可能不只有一个身份，而是身兼数职。例如菲利普·麦克马洪最开始只是演员，在 2006 年开始创作剧本，随后又和詹妮弗·詹宁斯一起成立了流行婴儿剧团，而且还导演戏剧、创办艺术节等，现在已经很难用传统的方式来确定他的身份。在当今的爱尔兰，剧作家必须意识到他们需要在好几个角色之间来回切换。这种身份的转变与爱尔兰经济的衰退有一定关系，正是因为剧院得到的资助减少，主流剧院不愿过多排练新作品，剧作家为了让自己的作品能够上演不得不更加全面。前文提到的恩达·沃尔什、科纳·麦克弗森、马克·奥罗等剧作家也都导演自己的剧本。

这十年爱尔兰最出色的戏剧作品往往是有特殊场地的、沉浸的、纪录片式的、无声的或独奏的，如阿努剧团制作的《洗衣房》、蹩脚的说话者剧团带来的《忧郁的男孩》、戈尔韦艺术节和地标剧团的《先生》等。芬坦·奥图尔甚至认为 2011 年的都柏林戏剧节是 30 年来最重要的一次戏剧节，将本次戏剧节的作品称之为魔幻超现实主义，因为它们几乎都放弃了戏剧的一个或多个基本要素，除了表演者仍是必不可少，剧本、观众和剧场似乎成了非必要选项。

在上文介绍剧本创作时已经提到了一些将视觉艺术与语言相结合的艺术形式，如凯特琳娜·戴利的《假人》和恩达·沃尔什的《阿灵顿》。这一部分将重点介绍两个先锋戏剧团体和它们对戏剧的探索。

1）特殊场地演出——阿努剧团

特殊场地演出的概念是从 20 世纪 60—70 年代盛行的特殊场地艺术而来，意即"创作要依附于一个特定场所进行"（李茜，2014：50）。国内学者李茜指出特殊场地演出与谢克纳的环境戏剧也有很深的渊源，但是特殊场地演出更强调"场地"。李茜（2011：139）将特殊演出场地演出的具体表现归纳为："以具体地点为命题，在全面理解场景空间并对其进行整体构建的基础上，通过各种手段与空间、生活及文化进行深度结合，最终促使观众展开对场地的想象及思考。"这些演出地点最初并不是用来表演的地方，相比于传统戏剧，更注重观演互动，观众不是

坐在固定的座位上，而是可以随意走动，从不同的角度欣赏戏剧。

特殊场地演出最早应该是由 1986 年成立的嬉戏剧团带入爱尔兰（Collins，2018：221-232），一直到 2009 年阿努剧团成立后才将特殊场地演出这一形式彻底发扬光大。阿努剧团由来自各自领域的 5 个艺术家组成，戏剧导演是路易斯·洛威。剧团旨在展示非常规的作品，专注于与观众进行创新交流。剧团的代表作是 2010—2014 年制作的蒙特四部曲，包括《世界尽头巷》《洗衣之牢》《弗利街男孩》和《瓦多》。蒙特是位于都柏林，可能是欧洲最大的红灯区，乔伊斯在《尤利西斯》中将其称为"夜城"。红灯区已于 1925 年关闭，阿努剧团选择了这块地方，想要通过地点来渗透文化，将历史和当代相结合。

其中最重要的一部是 2011 的《洗衣之牢》，该剧获得了该年爱尔兰时报最佳戏剧制作奖，导演洛威也因此被提名为最佳导演，成为 2011 年都柏林戏剧节上最成功的戏剧。《洗衣之牢》的地点设置在了都柏林格洛斯特大街上的抹大拉收容所，该收容所于 1996 年关闭，此后这幢建筑物一直处于闲置状态。它建立洗衣房的初衷是收容"堕落的妇女"，但实际上进入其中的不只有妓女，甚至包括未婚生子的母亲，这些女孩长期过着被监禁和虐待的生活。《洗衣之牢》公开披露了这段历史，让观众三人一组进入洗衣房，随后让他们以不同的顺序体验相同的场景。广播里有人讲述着收容所的历史，人们在里面来来往往，真实与表演糅合在一起。演员会和观众进行一对一的互动，她们会向观众寻求帮助，观众在观剧过程中需要做出自己的选择：是否需要安慰受伤的妇女？有女孩要求你带她离开这里时是否会伸出援手？习惯了传统戏剧的观众会害怕破坏戏剧的结构，对自己在这个戏中的角色感到茫然。而在现实中，正是人们对这些被监禁的妇女们没有采取有效的行动才导致了她们的悲剧命运，观众俨然成了社会的同谋。观众帮助妇女们逃离后，会目睹已经逃走的妇女重回那里。她们已经被制度化了，永远无法逃离，正如观众也无法逃避这段记忆一样。最后观众会被带上出租车，参观臭名昭著的红灯区蒙特，并把观众带到一家真正的洗衣店，在那里做熨烫工作，最后得到一块写有观众名字的肥皂。在洗衣房外的这段演出显然打破了现实与表演的界限。《洗衣之牢》是这十年间爱尔兰最有影响力的作品之一，共上演 200 余场，广受好评。

2013 年，阿努剧团在城市的 13 个不同地点各自举办一个活动，构成了一组系列剧，叫作《13》，它们一起展现了 1913 年和 2013 年生活的相似性，例如两个时代工人的困境、极端的贫富差距等。其中比较有特色的一个项目是《公民 X》，剧团将新技术整合到了这个作品中。观

众需要首先将 MP3 曲目下载到他们的移动设备上，然后通过这个设备给观众指令。根据指令，观众需要关注电车上一个穿红色衣服的女孩，通过设备，观众可以听见女孩的内心独白，听她讲述因为经济不景气带来的生活压力。

2016 年，阿努剧团为纪念复活节起义 100 周年，在国家博物馆给爱尔兰人民带来了《朋友们：加里波利战役中的爱尔兰人》。这部戏讲述了皇家都柏林明火枪团第七营的故事，结合国家博物馆和柯林斯军营这样的地点，具有厚重的历史感。这个戏由 4 个人来引导观众，给观众提供家庭的视角，让观众感受到战争的痛苦：家庭团聚的时光被剥夺，在战斗中受伤，离开战争后对这段记忆的回忆等。剧中一名士兵问他的朋友："您认为爱尔兰会为我们感到骄傲吗？"人物并没有给出一个明确的答案，需要观众自己去感受。

阿努剧团从成立至今的 11 年共制作了 38 个戏剧，基本上都是以特殊场地演出的形式表现一定社会意义的作品。除了阿努剧团之外，爱尔兰还有一些其他剧团制作的特殊场地演出，并在这十年达到一个相当可观的数目，这似乎表明也许在未来，特殊场地演出会成为爱尔兰的新传统。

2）后戏剧剧场的实践——死亡中心

死亡中心于 2012 年创建，布什·穆卡泽尔和本·基德担任导演，娜塔莉·汉斯担任制片人，其美学特点深受雷曼的后戏剧剧场和欧洲潮流的影响（Ruiz，2018：293-308）。科马克·奥布莱恩认为死亡中心的作品代表着新世纪爱尔兰戏剧的最高探索，不仅有很深的思辨性，而且富有政治性（O'Brien，2018：255-269）。死亡中心位于都柏林，与英国展开了紧密的合作。迄今为止，死亡中心已经完成了 5 个独立项目，并全部在都柏林首演，随后在世界各地进行巡演，中国、美国、俄罗斯、澳大利亚等国家都上演过它的作品。

《纪念品》是死亡中心的第一部作品，它在 2012 年的都柏林艺穗节上首演，随后在伦敦和纽约开展了巡回演出。布什·穆卡泽尔以 20 世纪法国著名小说家马塞尔·普鲁斯特的杰作《追忆似水年华》为蓝本，将这样一部鸿篇巨制压缩成一个 50 多分钟的戏剧作品，构建了一种以回忆、时间和欲望为核心的离散性叙事。穆卡泽尔采用了元戏剧的形式，将超现实的幽默与现实生存的绝望结合在一起形成强烈的对比。这部戏用现代的方式审视了普鲁斯特的文字，表达了人在无力与外界沟通时的孤独感，促使观众去思考为什么人会选择与其他人断绝联系。

2013 年，死亡中心同年再度携新作《唇》参加都柏林艺穗节。这

部戏剧基于一个真实案件：2000 年，爱尔兰莱克斯利普市发生了一起命案，弗朗西斯·穆罗尼和她的三个侄女在位于乡村的房子饿死，动机不明，而且死之前销毁了一切能发现动机的蛛丝马迹。处理该剧最大的难点就是，可供使用的材料太少了，因为四名自杀的女士显然不想让人知道她们的动机。此外，从这个角度来看，死亡中心所进行的尝试其实是与当事人的意愿相悖的。而在当时，这个谜一样的案件被媒体广泛报道，试图为这个事件找到一个合理化的解释。因此，死亡中心采用了一种特殊的形式——唇读来探索这一案件。由于唇读的不准确性，在形式上就和原案件中的证据严重缺乏这一事实相匹配，有效地体现了案件的模糊性。四个女人在剧中相当于是处于沉默的状态，忠于她们实际的选择。许多单词的嘴形看上去极为相似，因此在戏剧中加入唇读的元素向观众展现了替他人阐释是一件多么困难的事，同时给予了观众猜测的空间。该剧的演员丹尼尔·里尔顿表示他们对发言的力量很感兴趣，如果一个人歪曲了别人说的话，就相当于歪曲了这个人的人格。此外穆卡泽尔还与传统剧作家马克·奥哈洛兰进行了合作，因为他想要展现的是从别人口中说出的话会有怎样的力量，而这正是剧作家所做的事。本·布兰特利认为《唇》提醒了人们所有的艺术其实都在破译生活的神秘。这部戏在当年的艺穗节上大获成功，获得了艺穗节最佳制作奖和最佳设计奖，此外还斩获了 2013 年爱尔兰时报最佳戏剧制作奖和 2015 年奥比奖等多项奖项。

死亡中心自成立以来就一直在进行各种戏剧实验，而在 2017 年，也就是成立的第五年，它制作的《哈姆内特》终于登上了阿贝剧院的舞台。这部戏以莎士比亚早逝的小儿子为名。莎士比亚在哈姆内特出生后不久就离开了家，在剧院继续他的职业生涯。1596 年，他得知哈姆内特病重，在他到家后，他的儿子已经去世。这部戏只有一个演员，即 11 岁的奥利·韦斯特，由他来饰演哈姆内特。由于一个 11 岁的孩子独自在舞台上待一个小时过于冒险，于是科技被运用到舞台上，导演在现场使用了视频混音，从而让韦斯特和录音一起进行表演。穆卡泽尔扮演莎士比亚，并投射在后墙上。哈姆内特太年轻，无法理解莎士比亚，而死亡中心所使用的现场演员与视频进行对话的形式和戏剧的内容在美学上也恰好十分契合。这部剧尽管时长和人物都相对精简，却涉及了多重主题，包括死亡和成长，此外还探索了是什么造就了一个伟人，以及他为了艺术牺牲了什么。

死亡中心似乎对已逝的文学巨匠很感兴趣，从第一部作品就对普鲁斯特进行剖析开始，到后来的乔伊斯、契诃夫和莎士比亚。除了 2013

年的《唇》之外，死亡中心的每一部戏都试图与大师进行互动。2019年的都柏林戏剧节上，死亡中心在大门剧院上演了《贝克特的房间》，延续了大胆实验的风格。传统的戏剧通常观众、演员和剧本三者缺一不可，剧作家的地位至高无上。而到了 20 世纪进入导演的时代以来，尤其是安托南·阿尔托提出残酷戏剧的概念后，剧本似乎不再是戏剧的必要元素。格洛托夫斯基提出的质朴戏剧甚至主张抛弃除观众和演员之外的一切附属物。死亡中心的这部新戏则更加大胆，因为它没有传统意义上的表演者。它呈现给观众的是 1942 年纳粹德国占领巴黎后一间小公寓里空荡荡的房间，房间的主人是居住在巴黎的贝克特和他的未婚妻苏珊，那时贝克特还没成名。贝克特是制造缺席的大师，于是他们让贝克特自己成为主角，制造了这部没有人在场的戏剧。观众戴着耳机，听贝克特和苏珊的日常对话。尽管没有演员登台，却并不代表舞台上空无一物。镜子里和窗户上会出现人物的影子，他们还可以移动布景里的各种物品。此外，舞台上还会出现恶毒的木偶，他们象征着盖世太保手下的士兵展开调查。因此这部戏的核心其实是舞台设计师，戏剧没有符合逻辑的情节，因为重点是标题里的"房间"，而不是贝克特的生活。厨房里的胡萝卜让人想到贝克特的名作《等待戈多》，而观众坐在座位上看着空无一人的舞台，似乎像《等待戈多》里的弗拉基米尔和埃斯特拉冈等待戈多那样在等待贝克特的出现。

2020 年，面对突如其来的新冠肺炎疫情，死亡中心的巡演计划遭到了耽搁，不过疫情并没有让他们停止戏剧实验的脚步。2020 年 10 月 1 日，穆卡泽尔和基德采用了线上直播的形式给观众带来了他们的新作品《成为机器（1.0 版）》。这部戏改编自马克·奥康奈尔的小说《成为机器》，该小说曾获得 2018 年的惠康图书奖。这本小说是对超人类主义的探索，认为人类可以通过技术超越人的局限性，甚至逃脱死亡。改编后的戏剧则探讨了人和机器的关系，这个话题在 20 世纪已经被无数艺术家讨论过。死亡中心则在表现形式上进行了创新，他们结合疫情期间人们无法去剧院这一特殊情况，让观众在家观看戏剧，但是脸部早已被预先录制并放在剧院座椅的平板电脑上。座椅上没有人，而是机器。奥康奈尔接受采访时表示新冠病毒所带来的局面确实和书中所提到的很相似。这部剧不仅仅是因为新冠肺炎影响下迫不得已想出来的办法，而是确实做到了内容与形式的完美契合。

死亡中心作为一家刚成立八年的新剧团，不断致力于探索和实验戏剧的表现形式。他们非常善于从某一个独特的内容出发，进而寻找能将这个内容表现出来的形式。于是观众看到了信息的缺失和唇语的结合，

人们的猜想和读唇术的结合，看到了莎士比亚的幼子如何与莎士比亚联系，以及躲避纳粹从而真的在舞台上看不到的贝克特等。死亡中心并没有完全放弃剧本，他们也会与知名剧作家合作，只不过这样的合作形式恰恰又与他们进行实验的内容相吻合。死亡中心通过创新和探索为未来爱尔兰戏剧和表演发展指明了方向。

3）线上戏剧——疫情期间的探索

阿贝剧院和旁边的小剧场孔雀剧院在 20 世纪 90 年代中期成为国家资助单位，并在 1997 年命名为国家剧院，每年接受大约 250 万英镑的资助（Pilkington，2018：231–243）。作为爱尔兰国家剧院，阿贝剧院的使命是建立积极参与并反映爱尔兰社会的世界一流剧院[1]。

2020 年疫情的突袭同样对爱尔兰剧院产生了极大的影响，为避免聚集性感染，剧院基本上整整一年无法开展线下演出。阿贝剧院作为爱尔兰国家剧院，面对突如其来的疫情迅速做出了反应：2020 年 4 月，为了应对全国性停工，阿贝剧院研究了剧院应该如何应对这一局面。于是剧院策划了一个线上项目"亲爱的爱尔兰"，100 名戏剧制作人（50 个剧作家和 50 个演员）汇聚一堂探讨未来之路。阿贝剧院邀请了爱尔兰、美国、中国和意大利的剧作家，撰写 5～10 分钟的独白，依次在各个演员的家里拍摄，探讨新冠肺炎疫情期间的生活。这 50 个独白从 4 月 28 日开始连续 4 晚在阿贝剧院的油管频道上进行直播，每晚直播 10～14 段作品，独白与独白之间有 3 分钟的间隔，观众可以在线通过直播间与一些艺术家进行讨论。阿贝剧院此次非常有创意地解决了疫情期间新剧本和舞台表演的问题。这样的形式也获得了一定的成功，阿贝剧院再接再厉，于 8 月 10 日上线了"亲爱的爱尔兰"第二阶段的作品。

阿贝剧院 2020 年线上戏剧的探索无疑开拓了戏剧的疆界，危机促进了爱尔兰戏剧的革新，即便是阿贝剧院这样的传统剧院也不得不进行探索，这是爱尔兰传统剧院在面对危机时的一次大胆尝试。

2. 戏剧批评

爱尔兰戏剧持续蓬勃发展的局面也吸引了学术界的关注，尤其是 2011—2020 年恰逢复活节起义 100 周年，学者们再度重新审视百年之前那场轰轰烈烈的爱尔兰戏剧运动。安东尼·罗奇在其 2015 年的专著

1 详情见阿贝剧院官方网站 2012 年度报告。

《爱尔兰戏剧运动：1899—1939》中，以叶芝的第一部戏《凯瑟琳女伯爵》上演为始，以叶芝去世为终，回顾了爱尔兰独立前后 40 年中爱尔兰戏剧的发展情况。这本书以叶芝为核心贯穿始终，因为是叶芝在这几十年一手建立了爱尔兰戏剧运动的章程，而这一章程则依次遭受辛格、萧伯纳、格雷戈里夫人和奥凯西这四位爱尔兰戏剧家的挑战和改写（Roche，2015）。罗奇首先介绍了爱尔兰戏剧的发展背景和早期的戏剧家，包括迪恩·布希科和奥斯卡·王尔德。随后在第二章介绍了叶芝的贡献，以及他对后代爱尔兰戏剧家的影响，接着依次分章写了辛格、萧伯纳、格雷戈里夫人和奥凯西，讨论了这四位剧作家与爱尔兰戏剧运动的关系。在书的最后一章还收录了另外两名学者写的文章，和一篇对科纳·麦克弗森的采访，为读者提供了更多的视角。

除了总体回顾爱尔兰戏剧运动之外，不少学者也对其中某一位戏剧家进行个案研究，其中约翰·辛格是最受关注的戏剧家之一。克里斯多福·柯林斯于 2016 年出版的专著《戏剧与残留文化：约翰·辛格与前基督教》采用了雷蒙·威廉斯的文化唯物论，对辛格戏剧中前基督教时代爱尔兰的残余文化进行了研究。柯林斯认为，辛格把前基督教时代的爱尔兰文化写入戏剧的目的是批判当时基督教对爱尔兰意识形态的控制，并思考爱尔兰应该如何回归自己古老的文化传统（Collins，2016）。为此，柯林斯参考了大量辛格未出版的笔记和信件，把除未完成的《悲伤的迪奥戴莉》外的每一部戏剧单列一章，研究爱尔兰基督教化之前的民间信仰中表现出的戏剧性。他的研究为当代人重新思考爱尔兰文艺复兴时期的爱尔兰文化提供了新的视角。

此外，2017 年，朱里亚·布鲁纳在其专著《约翰·辛格与爱尔兰文艺复兴时期的游记》中把目光投向了辛格的《阿兰群岛》等游记作品。此前学者普遍把研究重点放在辛格的戏剧作品上，对其非文学作品的研究可以让人在欣赏辛格戏剧时更有文化共鸣感。

1939 年，叶芝去世，爱尔兰戏剧似乎陷入了空白期，直到 50 年代贝克特归来才打破这一尴尬的局面。这段时间爱尔兰保守主义盛行，通常认为这段时间爱尔兰戏剧模式是社会主义现实主义的天下。但是 2012 年，伊安·沃尔什的专著《爱尔兰实验戏剧：叶芝之后》从汉斯 – 蒂斯·雷曼的后戏剧剧场、布莱希特的叙事戏剧以及巴赫金的狂欢节等理论中得到启发，来研究那个时代主流剧院之外的爱尔兰反传统实验戏剧。伊安·沃尔什选取了四个戏剧家：杰克·巴特勒·叶芝、伊丽莎白·康纳、多纳·麦克唐纳和莫里斯·梅尔登，用四章的篇幅介绍了他们的作品。在这本书中，伊安·沃尔什发现了 20 世纪 30 年代叶芝对

爱尔兰实验戏剧的阻挠，以维护社会主义现实主义，或者说只想自己进行戏剧实验，因此哪怕是其弟弟杰克·巴特勒·叶芝的作品也无法在叶芝去世前登上阿贝剧院的舞台。伊安·沃尔什认为，杰克·巴特勒·叶芝的戏剧像是对油画进行了戏剧性转换（杰克·巴特勒·叶芝是爱尔兰著名的表现主义画家），并表示反传统的戏剧可能以后自己也变成主流（Walsh，2011）。

爱尔兰戏剧运动进入尾声时，布莱恩·弗里尔出世了，他接过前辈们的大旗，成为新一代爱尔兰戏剧的领袖。弗里尔是一位高产作家，从20世纪60年代开始发表戏剧，一直到2008年才停笔，一共创作了29部戏剧并改编了七部戏剧。进入21世纪第二个十年，弗里尔已年逾80岁，于2015年去世，其成就似已可盖棺定论，因此这十年对这位戏剧大师的研究开始涌现。安东尼·罗奇在2011年出版专著《布莱恩·弗里尔：戏剧与政治》，在这本书中罗奇首次参考了弗里尔在国家图书馆的档案，从而可以研究弗里尔的戏剧缘起，此外，罗奇还在本书中对弗里尔戏剧中的政治意义进行研究，包括北爱尔兰和爱尔兰共和国，而此前学术界对弗里尔的研究重点一直在其北爱尔兰方面。

理查德·兰金·拉塞尔2014年的专著《布莱恩·弗里尔戏剧中的现代性、社区和地点》一书遴选了弗里尔最受欢迎的五部戏剧：《费城，我来了!》《城市的自由》《信仰治疗者》《翻译》和《舞动卢纳莎》进行深入研究。拉塞尔认为流动是弗里尔戏剧的核心主题（2014），因此选择了空间这一视角来进行研究。此外他还从弗里尔戏剧中出现的工业机器考察其现代性的问题，并进一步发现弗里尔的作品中社区受到现代性的威胁。

布里安·辛格尔顿2011年的专著《男性气质与当代爱尔兰戏剧》从性别的角度出发，对爱尔兰戏剧中的男性气质进行分析。虽然爱尔兰曾被女性主义者指责戏剧界只看到男性这一问题，但这本书并非故意反其道而行之。辛格尔顿解释道：这本书并不是关于爱尔兰男性，而是借此来探讨爱尔兰戏剧中男性霸权主义的问题。此外，辛格尔顿还把爱尔兰同性恋表演也纳入本书研究范围（Singleton，2011）。20世纪末以来，女性主义再度成为热点问题，从女性视角研究性别问题的著作汗牛充栋，近些年来却罕见专门从男性视角进行性别的研究，辛格尔顿的这本书无疑及时补充了这一不足。

埃蒙·乔丹和埃里克·韦茨邀请了数十名专家学者，编撰了《当代爱尔兰戏剧与表演手册》。这本论文集内容丰富，包含历史、聚焦、连接、反思四大部分，囊括了包括剧作家、导演、演员、设计师、制作

人、剧团等几乎一切与戏剧相关的内容。2018 年成书之时，爱尔兰著名剧作家汤姆·墨菲去世，为了纪念这位爱尔兰巨匠，这本书理所应当地献给这位文坛领袖。

爱尔兰学者帕特里克·洛纳根在其 2019 年的专著《1950 年以来的爱尔兰戏剧》中指出，爱尔兰戏剧家通常以周期性而不是线性的方式呈现其社会的发展：历史总是重复的，过去总是不可避免的，而我们所能希望的只是下次可以失败得更加体面一点（Lonergan，2019）。这本书和安东尼·罗奇的《爱尔兰戏剧运动：1899—1939》同属梅休因出版社的戏剧批评系列丛书，两本书一起给读者提供了从爱尔兰文艺复兴到当下爱尔兰戏剧研究的宏观视角。洛纳根在该书中用 2015 年的"唤醒女性"运动引入，他表示只有拥抱差异而不是害怕差异时，才是爱尔兰戏剧最强大的时候。

通过以上分析可以发现，2011—2020 年间学术界的焦点依然集中于爱尔兰文艺复兴前后的经典剧作家。也许是对当代爱尔兰剧作家抱有深切的希望，学术界对当代爱尔兰剧作家的评价仍持有谨慎的态度，这些剧作家的成就似乎仍不可盖棺定论。此外，由于目前的科技条件仍有发展空间，难以完全准确记录舞台表演，因此学术界对作为一种舞台表演的戏剧研究尚不够充分。

如果从历史的角度来看，爱尔兰戏剧现如今危机与繁荣并存。危机是外在的，在遭遇金融危机后，剧作家和剧团都很快做出了相应的调整，独白剧开始流行，先锋戏剧趁机发展壮大，形成了内在的繁荣。尽管资金削减，但门票收入和剧作数量并没有减少。2015 年之后，爱尔兰经济形势转危为安，却又开始面临英国脱欧和北爱问题的政治局面，以及国内愈演愈烈的女权主义运动，但是政局的变动反而给爱尔兰的戏剧艺术家们提供了反思的机会，女性剧作家也因此因祸得福，在这十年的后半段彰显了潜力。不过当代爱尔兰少有剧作家拥有百年之前爱尔兰戏剧运动时的反思整个爱尔兰民族的宏观视野，也少有能像《西方世界的花花公子》或《犁与星》那样能触动整个爱尔兰民族神经的作品。或许当今的爱尔兰戏剧正如洛纳根在《1950 年以来的爱尔兰戏剧》中所说的那样，爱尔兰戏剧并不是直线发展的，它一直在变得更好，只不过现在又被往回推了一点点。

3.7 挪威戏剧发展研究（2010—2020 年）

1907—1908 年，鲁迅发表了《摩罗诗力说》和《文化偏至论》，将易卜生介绍到中国，迄今过去了一个多世纪。"现代戏剧之父"、挪威作家亨利克·易卜生（1828—1906）是近百年来对中国影响最大的外国人之一（何成洲，2013：48）。由于易卜生重要的文学地位及其戏剧不断被改编带来的舞台活力，我国对于挪威戏剧乃至挪威文学的认识依然停留在易卜生巨大的影响力之中。谈及挪威戏剧，除了易卜生似乎找不到可以与其比肩的剧作家。这种"影响的焦虑"不仅存在于我国对挪威戏剧的接受方面，更存在于挪威本国从事文学创作的剧作家之中。事实上，戏剧创作具有鲜明的时代特征，受历史、文化、社会语境的影响。随着时代的变迁，欧洲戏剧经历了一波又一波内容和形式的革新，挪威剧坛亦涌现出了以约恩·福瑟、西西莉亚·鲁维德、阿恩·里格莱，皮特·罗森伦德为代表的一批优秀当代剧作家，他们的作品在内容上反映挪威当下社会的新问题和关注的新热点，在形式上受到不同表演流派的影响，糅合不同类型的媒介，呈现出明显的后现代主义特征。与此同时，挪威戏剧在中国的接受依然以易卜生为主，在后戏剧兴盛的时代背景下，易卜生戏剧翻译、改编之于挪威戏剧在中国的接受而言依然居文化垄断地位且极具代表性。

3.7.1 挪威当代剧作家和剧场

纵观当代挪威戏剧创作，可以看到其两个显著特征：在主题上关注亲密关系，剧本围绕家庭关系、婚姻、矛盾、谎言、忘却、幻灭等展开；在风格上呈现出后现代主义、跨媒介的特征，具体表现为媒介的杂糅，比如剧情与访谈的杂糅，实现生活空间与舞台空间的杂糅等，追求一种极致的真实。

在当代挪威戏剧的发展中，挪威新戏剧创作中心和挪威作家协会起到了巨大的推动作用，挖掘并培养了一批优秀的剧作家。他们力图走出"易卜生的影子"。他们的作品多被翻译为多种语言，在挪威本土和海外上演，斩获各类戏剧奖项，为挪威当代戏剧描绘了新的图景。下文将介绍十位挪威当代剧作家，特别是他们近十年来的重要贡献。

1. 约恩·福瑟

约恩·福瑟于 1959 年出生在挪威西南部罗加兰郡的滨海小城海于格松。自 20 世纪 70 年代后期，他一直生活在挪威西海岸城市卑尔根并创作了大量的文学作品。福瑟是挪威当代最负盛名的剧作家、小说家、散文家、诗人，自 1983 年第一部长篇小说《红，黑》问世，迄今已发表小说 20 余部、剧本 40 余部、诗集 8 部，斩获包括国际易卜生奖（2010）、欧洲文学奖（2014）在内的 30 多个文学奖项，被誉为挪威的"当代易卜生"。2023 年 10 月 5 日，瑞典学院将 2023 年度诺贝尔文学奖颁给福瑟，以表彰他"创新的戏剧和散文，为不可言说的事情发声"。由于他在文学艺术领域卓越的成就和对挪威的贡献，2011 年挪威国王将皇家居所格鲁藤授予其永久居住。

福瑟的文学创作起点是小说而非戏剧，"在他漫长的创作生涯中，作为一个写作者的福瑟经历了由小说家、诗人而一跃成为当代欧美剧坛最伟大的在世剧作家的奇异旅程"（邹鲁路，2014：90）。1992 年，凭借《铅与水》获得新挪威语文学奖；1996 年，凭借《忧郁症Ⅰ》获得马尔瑟姆最佳挪威语图书奖和萨莫尔最佳新挪威语图书奖；2000 年凭借《晨与夜》再次获得马尔瑟姆最佳挪威语图书奖；2015 年凭借《三部曲》获得北欧理事会文学奖；诗集《风之眼》获得 2003 年新挪威语文学奖。

一次机缘巧合福瑟创作了第一个剧本《有人将至》，[1]1994 年，他创作了《而我们将永不分离》，[2]该剧的剧本行文极简，只有三个没有名字的人物：他、她和女孩。三个人看似在沟通，却没有真实的相遇。福瑟本人表达了该剧的创作意图在于唤起人们对生活中某种抽象的特别情形的思考，这种情形不必有丰富的情节支撑，却能真实地反映人的存在状态，而这种存在的意义却又是无法定义的。该剧为福瑟后续的戏剧创作定了一个大概基调。随后剧作包括 1995 年的《名字》、1996 年的《孩子》、1997 年的《母亲和孩子》《儿子》《夜曲》、1999 年的独白剧《吉他手》《一个夏日》《秋之梦》、2000 年的《睡吧我的孩子》《拜访》《冬季》《下午》、2001 年的《死亡变奏曲》《美丽》、2002 年的《沙发上的女孩》、2003 年的《丁香》、2004 年的《苏珊娜》《死犬》《萨卡拉》[3]、2005 年的

1　《有人将至》创作于 1992—1993 年，第一次演出是在 1996 年。

2　尽管创作时间上来看，《有人将至》要先于《而我们将永不分离》，但是《而我们将永不分离》是福瑟最早出版、上演的剧作，因此挪威戏剧界普遍把后者视为福瑟进入戏剧创作的首部作品。

3　夏威夷语音译。

《温暖》《睡眠》、2006 年的《朗布卡》[1]《窗户》、2007 年的《我是风》，以及 2009 年的《这些眼睛》。

1994—2009 年是福瑟戏剧作品的高产期，平均每年都有两部左右的作品出版。迄今共出版了 40 余部剧作作品，并被译成英语、汉语、德语等 40 多种语言，在世界各地上演多达千余次，一跃成为当代欧洲剧坛作品上演次数最多的当代剧作家。福瑟在戏剧创作领域展现了极强的天赋并获得巨大成功，他的剧作获奖无数：1996 年，《名字》获得易卜生文学奖；2000 年，《一个夏日》获得北欧剧协最佳戏剧奖；2002 年，《死亡变奏曲》获得北欧国家戏剧奖；《秋之梦》获得德国《今日戏剧》最佳外国戏剧奖。

2010 年以后，福瑟的创作以散文、诗歌居多，这些散文作品后续也被改编为戏剧或歌剧上演。其中最有名的是 2015 年的《三部曲》。《三部曲》讲述了关于一对年轻夫妇埃斯勒和艾莉达的三个故事。在第一个故事《警醒》中，这对夫妇在卑尔根的历史迷雾中寻找给孩子哺乳的地方。故事发生的时间是模糊的，似乎一会在 19 世纪，一会在中世纪的卑尔根街道。是意外还是犯罪改变了历史的进程？直到第二本书《奥拉夫之梦》我们才看到这对夫妻和婴儿的全部结果。在三部曲的最后一本《困乏》中，我们再次看到艾莉达试图建立新的生活，透过他们的后代，我们发现发生在艾莉达、埃斯勒和他们的孩子身上更多的事情。三本书合起来就是 300 多页的散文。通过他们营造的静态效果，讲述了延伸数世纪波及几代人的故事。福瑟的作品特点在于重复的形式和极简的主题。与他其他作品类似，这些故事也传达了丰富的戏剧事件：死亡、谋杀、失去彼此。

2014 年，福瑟的新剧《海》在卑尔根国际戏剧节上演，由挪威著名戏剧导演凯·杨森执导。凯·杨森是执导福瑟剧作最多的导演，包括福瑟的第一部公演剧作《而我们将永不分离》（1994）以及《名字》的首演（1995）和《海》的首演。2010 年秋，杨森曾访问中国上海戏剧学院，并以福瑟的五个经典剧本举办了工作坊。同年 10 月，《有人将至》在北京首演。2014 年，上海当代戏剧节设置了"福瑟之繁花"单元，来自俄罗斯、伊朗、印度和意大利的剧团以及中国的福建人民艺术剧院分别演出了福瑟的五个剧本，这是福瑟剧目第一次在中国的大规模展演。

福瑟戏剧创作的极简主义风格从这些戏剧的名字就可以略见一斑。他的戏剧作品介于超现实主义与荒诞派之间，多采用重复的结构和节奏

1　毛利语，翻译为笔者音译。

感极强的行文推进，戏剧行动和情节被极大淡化。他的风格独特，表现为措辞的洗练，编剧的极简主义以及语言独特的韵律和重复。空间和静谧是福瑟作品的两大特色。空间的概念在福瑟作品的每一个层面迂回前进，在他创作的空间中，福瑟探讨人的孤独、生存的张力以及死亡的存在。尽管福瑟被冠以"新易卜生"的称呼，他的作品从风格到内容却与易卜生的戏剧有明显区别。评论界更喜欢把福瑟和贝克特、品特等联系在一起，法国的《人民报》称他为"21 世纪的贝克特"。

在内容上，福瑟的作品关乎孤独、失去、断裂以及家庭关系。他致力于追求一种诗意的简洁，旨在将人从科技主导的世界中解放出来，回归真实的人与人的互动。故事表面缺乏情节且充满叙述的不确定性，大部分人物都处于危机之中，挣扎于什么是活着的意义，但是无力说出他们内心的感受。他们互相冲突，深深相爱，他们寻找人与人与世界之间的联系。他们拼命试图与彼此沟通，绝不放弃。表面上作品似乎黑暗沮丧，但其核心表达的是一种希望。在福瑟的笔下，认识到或许永远不可能把两个不同的个体完全联系起来也是希望的一种，借此获得内心的平静。

2. 西西莉亚·鲁维德

西西莉亚·鲁维德，1951 年 8 月出生于挪威东南部小城密森，挪威当代著名剧作家、小说家、诗人、儿童文学家。鲁维德曾经学习过视觉艺术和戏剧，是挪威当代最负盛名的女剧作家，她的第一部戏剧作品发表于 1982 年，随后创作了 30 余部戏剧、广播剧。成名后鲁维德搬至丹麦居住，2013 年搬回卑尔根，出版了广受好评的诗集。此外，她与视觉艺术家英格希尔德·卡尔森合作了一个表演项目"我发现了你丢下的东西"。2014 年，鲁维德凭借《看房》获得了挪威戏剧评论协会奖，该剧同年在挪威国家大剧院上演并获得成功。

1972 年，她发表了第一部作品《莫斯特》。这是一部用诗歌和散文形式创作的小说，类似作品还有 1974 年的《如果冰来了》、1986 年的《海鸥》。《海鸥》讲述了一个未婚母亲寻找真爱的历程。这部小说不仅延续了风格上语言上的创新，内容上也标新立异：鲁维德将小说女主角塑造成一个爱情征途上的猎人而不是传统意义上的猎物。1976 年，鲁维德发表诗集《黑暗的可能性》，1977 年发表诗集《被俘的野玫瑰》。

20 世纪 80 年代与 90 年代期间，鲁维德将创作重心转向广播剧、电视剧、舞台和戏剧。1983 出版了广播剧《听着：待在这里》和《吃海鸥的人》。《吃海鸥的人》在鲁维德的作家生涯中具有重要意义，标志

着她从小说家成功转型为剧作家。《吃海鸥的人》是一部讨论欲望与权力、情色与痛苦的剧作。故事背景被设置为第二次世界大战前以及战时作家的故乡卑尔根，讲述了一位工人阶级年轻的女性成为演员的梦想被残酷的世界粉碎的故事：她的老板用食物勾引她，不幸怀孕生子之后孩子却被夺走，生活最终耗尽了她的人生梦想和追求。这部戏剧具有强烈的互文性，尤其是与易卜生的《群鬼》和契诃夫的《海鸥》。该剧在多国上演，并于1983年获得了意大利奖。此外，她的另一部作品《冰融化了》同年在卑尔根大剧院上演，好评如潮，进一步夯实了她新秀剧作家的地位。

鲁维德热衷于跨媒介的方法探求舞台表达的多种可能性，听觉元素与视觉元素对她而言与文本一样重要。她与卑尔根的一个主要剧场合作过多部她的戏剧作品，如《冬季裂缝》（1983）、《走绳索的人》（1986）、《理性动物》（1986）等。《走绳索的人》传递了作者对于人生意义的思索，它既是一种对于个体间界限的回归也是一种把握狂喜可能性的体验。《理性动物》的主题是人的动物性和爱的非理智性。随后鲁维德围绕对欲望力量的探索又创作了《双重喜悦》（1988），这部作品的标题取自《理性动物》中的一句台词。

鲁维德的戏剧受到易卜生和斯特林堡的影响，在讨论的主题上关注北欧的家庭、婚姻和两性关系，更接近易卜生作品，因此在挪威她也被称为"当代女易卜生"。在形式上受到斯特林堡梦剧的影响较大："对视觉艺术形式的关注使她的戏剧表现出与传统现代实验戏剧不同的风格，即多重空间概念的透视方法"（杨俊、邱佳岭，2014：29）。《看房》就是一个典型代表剧作，因其复杂的结构和对观众审美习惯的挑战，该剧在2003年完成后，直到2014年才有机会进入奥斯陆国家大剧院首演。

2016年，鲁维德与剧作家兼导演托莱·里德合作改编了挪威作家诺达尔·格里格的传奇剧《我们的力量和荣耀》。这部经典之作聚焦挪威轮船所有者们富裕的生活，以及这背后海员们艰苦的生活和充满风险的工作。这部戏剧在当时受到了轮船所有者的抵制，1935年在卑尔根剧场上演时，轮船所有者们试图中止演出。2016年，历史几乎重演，轮船所有者的后代试图干预鲁维德对该剧的改写。这部在历史上曾引起争议的戏剧如今广受好评，剧评家杨·朗德罗在《卑尔根时报》上写道"在挪威舞台上你几乎看不到（比鲁维德）更好的戏剧"。

从传播与接受的角度来看，鲁维德是第一位被译介到中国的北欧当代女剧作家。邱佳岭翻译并出版了《西西莉·鲁维德剧作选》（2014），其中就包含了《奥地利》和《看房》两个剧本。2013年10月26日至

27 日在天津师范大学挪威戏剧文化研究中心举办的"北欧戏剧国际研讨会",重点介绍了北欧戏剧发展和鲁维德。鲁维德本人也来到会议现场并发表主旨发言。

3. 阿尔纳·里格莱

阿尔纳·里格莱 1968 年出生于卑尔根,自 1998 年创作第一部戏剧《妈妈和我和人们》以来,陆续出版了 8 部戏剧,被翻译为英语、德语、法语等 12 种语言,并在世界各地上演,尤其是在法国。除了剧本,他还创作小说和短篇故事。2014 至 2016 年间是国家大剧院的驻院剧作家。

里格莱在挪威被视为仅次于易卜生和福瑟的当代重要剧作家。他的戏剧立意神秘同时易于接受,擅长呈现生活中人们情感的痛苦。法国评论家布里吉特·萨利莫在《世界报》上对他作过这样的评论:他了解如何戳中痛点。他的主要戏剧作品包括《瞬间永恒》(1999)、《男孩的阴影》(2003)、《无目的者》(2005)、《以下的日子》(2006)、《彼时沉默》(2009)、《我消失了》(2011)、《与我无关》(2013)和《让你自由》(2016)等。

2011 年,里格莱凭借《我消失了》获得了易卜生奖。这一作品关注的依然是人的生存危机,讲述了一群人被困在危机边缘的故事。评论界认为里格莱在这部作品中真实再现了危机中人的存在状况,他高超的戏剧表现手法让危机的胁迫感比在电影电视中更为触动人心。

在开始戏剧创作之前,里格莱的梦想是成为一名演员。在他成名以后,他终于有机会实现最初的梦想,参加自己的戏剧作品的表演。既是剧作家又是演员的双重身份对他的戏剧创作也产生了直接的影响,正如《彼时沉默》,许多戏剧作品中的人物随着剧情的发展也参与到戏剧创作的过程中来。这样的创作思路与贾瑞德《苏菲的世界》比较类似,人物是一个自足的存在,有一套属于自己的逻辑,不仅是剧情的载体,更是剧情的参与者改变者。

北欧的平权运动于 20 世纪开始进入世界前列,从易卜生的《玩偶之家》中娜拉发出振聋发聩的呼声"我首先是一个人"开始,女性权利开始成为剧作家讨论的重要话题。今天的女性主义在挪威发展到什么程度呢?这也是国外学者津津乐道的话题。事实上,随着社会的发展物质财富的累积,人与人之间的联结反而逐步疏松,平权运动对于个体、个性化的过分关注的另一面是挪威居高不下的离婚率。在《与我无关》中,里格莱以他自己的方式回答了这个问题。该剧讲述了一位女性与丈夫离婚后经历的痛苦以及兵荒马乱的日常生活,是一部女性主义色彩浓

厚的戏剧。无论男性还是女性，现代社会中人的孤独感、挫败感单靠平权是解决不了的。该剧 2014 年在瑞典首都斯德哥尔摩的施塔德斯泰特恩剧场演出大获成功，引起了评论界热烈的讨论，后来在欧洲其他国家的演出也受到了广泛的肯定。

个体的孤独和人的归属感是里格莱近些年关注的主要主题，《让你自由》讲述的也是生活中的灾难过后心理重建的故事。一群喝过啤酒的男孩在夏日夜晚去海湾里游泳，灾难突然发生了。幸存者们试图寻找有过类似经历的人分享遭遇不幸后的心理历程，从而走出阴影拯救支离破碎的生活。剧中的主要人物围绕创伤本身和创伤记忆演出，剧作家别有心思地将剧中人物命名为"人""朋友""熟人""陌生人"和"敌人"，在他们的对话中探求个体之于彼此的意义。该剧于 2016 年 9 月在奥斯陆国家大剧院首演，彰显了里格莱在挪威当代剧坛的重要地位。

4. 皮特·罗森伦德

皮特·罗森伦德 1967 年出生于斯塔万格，是一位当代戏剧作家也是电视剧编剧。他创作了十余部戏剧作品，其中《不可能的男孩》被翻译为九种语言，获得了国际易卜生奖；《缇姆的时光》（2002）获得了挪威阿曼达奖。他的作品不仅在剧场上演，还受到电视、电影的青睐，《托马斯·P.》被改编成儿童剧后大获成功，获得了 2007 年的挪威儿童文学奖。目前，他的戏剧在欧洲 20 多个剧场演出过，是一位冉冉上升的新生代剧作家。

罗森伦德是为数不多的在挪威国内乃至欧美都享有一定声誉的剧作家，同时也是挪威国家广播公司（NRK）纪录片的知名制作人。特伦德拉格剧院导演奥拉·约翰奈森曾在 1997 年欢迎罗森伦德的致辞中称他为"当代挪威戏剧家小合唱中一个永远值得鼓掌的新声音"。《不可能的男孩》是罗森伦德的第一部戏剧作品，也为他摘得了 1998 年的国际易卜生大奖。该剧是一部黑色喜剧，讲述了一个家庭自我毁灭的故事。剧情背景是一家医院，大人们都认为小男孩吉姆生病了，剧情的发展慢慢揭示出生病的不是吉姆，而是成人的世界。

随着 20 世纪 70 年代石油的发现，挪威一夜变成了北欧最富庶的国家，也接收了不少难民和移民，多元文化在挪威社会带来的问题也日益凸显。用戏剧回应移民问题也是挪威当代剧作家比较关注的一个主题。通过对经典戏剧作品的改写，罗森伦德也探讨了这一时代主题，其中最具代表性的是他结合挪威社会历史语境对索福克勒斯《厄勒克特拉》的改写，剧中的厄勒克特拉是具有双重的文化背景的挪威、巴基斯坦混血。

《托马斯·P.》最初是一部小说，很快被改编为 11 集同名电视剧，讲述男孩缇姆发现自己具有听到别人心理活动的超能力的故事，深受挪威儿童的欢迎，经全挪威一万多名儿童投票获得了 2007 年的挪威儿童文学奖。

5. 斯蒂格·瑞斯特·阿姆丹

斯蒂格·瑞斯特·阿姆丹出生于 1961 年，1983 年毕业于挪威国家戏剧学院，不仅是一位剧作家，也是一名演员。他最初在特罗姆瑟的剧院工作，于 1989 年加入卑尔根国家剧院，在 1999 年凭借《狗的日子》正式成为剧作家，此后陆续发表了十余部作品，其中《西蒙的故事》于 2010 年被提名北欧戏剧奖，由此改编的广播剧被提名北欧广播剧奖和欧罗巴奖，广播剧《浩克和多芙》获得了意大利奖银奖。

16 年的演员经历对阿姆丹的戏剧创作产生了深远的影响，他个人也表示过在写剧本的时候，站着创作比坐着创作的效率要更高。卑尔根国家剧院给阿姆丹提供了终生职位，他可以在剧作家、演员、导演不同身份中灵活切换。甚至有时候，阿姆丹的作品在某一个舞台上演的同时，他本人正在剧院的另一个舞台上扮演其他戏剧家作品中的角色。充分参与戏剧工作对阿姆丹的戏剧创作起到了积极的促进作用。

2015 年，《峡湾人》问世，该剧以 2011 年轰动全球的挪威恐怖主义者安德斯·布雷维克[1]的网名命名，其对暴力、极端主义的关注可见一斑。安德斯·布雷维克枪击案震惊了世界，是第二次世界大战以后挪威最严重的一起恐怖袭击事件，捉拿归案以后警方经调查发现惨案背后是一群挪威白人至上的极端种族主义者。凶手对欧洲穆斯林和移民群体极端仇视，并且对左派工党、马克思主义者、文化多元主义者、女权主义者散布了大量仇恨言论。而"峡湾人"正是布雷维克用来散布白人至上言论的网络用名。《峡湾人》讲述的是一个安静的小男孩与母亲一起成长却最终变得极度暴力的故事。该剧观照了挪威的政治环境，提醒人们警惕多元文化历史背景下非理性暴力行为的滋生。

1　2011 年 7 月 22 日，一位 32 岁挪威籍白人男子安德斯·布雷维克在挪威首都奥斯陆市中心的首相办公室安放汽车炸弹，导致 8 人死亡、30 人受伤。随后，布雷维克冒充警察搭乘渡轮前往挪威工党夏令营所在地于特岛，并用随身携带的一把半自动步枪和一把手枪对参加夏令营的青少年进行扫射，打死 69 人，重伤 66 人。

6. 厄伊文·伯格

厄伊文·伯格出生于 1959 年,于卑尔根大学和特罗姆瑟大学分别获得了学士学位,主修哲学、文学和埃及学。他不仅是一位剧作家,还是诗人、演员、散文家和翻译者。1997—2003 年,他担任了利勒哈默尔市文学节的艺术总导演(挪威最重要的文学节之一)。他的诗歌作品被译为德语、英语、丹麦语等多国语言。1986 年,伯格与托纳·阿文斯楚普合作在卑尔根成立了巴克楚蓬剧团,该剧团制作、上演了大量戏剧作品,直到 2011 年 3 月解散。伯格是剧团唯一的剧作家,也是剧团的灵魂人物,他本人的大量戏剧作品也由巴克楚蓬剧团演出。事实上,巴克楚蓬剧团给伯格带来的知名度比他的诗歌、戏剧作品要更大。

20 世纪 80 年代挪威乃至整个欧洲的戏剧界经历了视觉转向,1992 年卑尔根启动了挪威戏剧计划,旨在利用剧场条件创作创新型戏剧文本。而巴克楚蓬剧团则是视觉戏剧构作的先驱。所谓视觉戏剧构作,即视觉元素、听觉元素在戏剧演出中具有与文本一样重要的地位,独立的实验剧团成为戏剧构作的主体。在巴克楚蓬剧团的作品中,《有趣抱歉的耶稣》非常具有代表性。该剧于 2003 年在奥斯陆上演,演员们在办公室外面演出,而观众则坐在剧团的办公室里面向外观看。该剧展现了从创世纪、人类的堕落到最后的晚餐以及耶稣被钉死在十字架的过程。该剧充分利用街道场景,耶稣升天时在街上燃放了烟花,下水道水管发出的声音也成为演出的一个部分。

巴克楚蓬剧团解散以后,伯格继续戏剧创作,在他的作品中比较有代表性的是 2015 年的《梦想的国会》。该剧于 2015 年在奥斯陆黑匣子剧场首演,2017 年于柏林开始巡演。《梦想的国会》不断向观众发问:梦想由什么构成?如今的欧洲可以容纳什么样的梦想?国会由一位芬兰医生、一位荷兰记者、一位德国经济分析师、一位意大利政界高层和一位挪威哲学家组成。该剧解构了易卜生以来的传统现实主义戏剧,同时对斯特林堡创作的梦剧进行戏仿,剧情被形式冲淡,现实与梦境的界限被模糊处理。随着一个瘾君子和一个希腊人登场,国会讨论进程被完全打乱。该剧的另一特色是音乐元素的充分应用,演员们都是音乐家,该剧究竟是戏剧还是音乐剧,或者音乐剧与戏剧的界限何在也是伯格抛给观众和评论家的一个问题。

7. 弗雷德里克·布拉特伯格

弗雷德里克·布拉特伯格出生于 1978 年,作曲专业,毕业后开

始戏剧创作。2008 年第一部作品《有人在敲门，阿玛迪厄斯》问世。2012 年他凭借《回归》获得了挪威易卜生奖，也让他在国际剧坛崭露头角。他的其他主要作品包括《冬季旅行》《草炉杯》《南方》和《孩子的父亲之于母亲》等。

布拉特伯格受过的作曲训练影响了他的戏剧创作，在他的戏剧结构中往往能看到音乐剧的影子，《六点半作客汉森家》就是一部这样的作品。该剧以莫里斯·拉威尔的《波莱罗舞曲》为基本结构，讲述了在等待一个穆斯林人的过程中，汉森一家从激进的种族主义逐渐发展到完全反对种族主义的转变。在这部剧中，音乐的节奏和结构与剧情发展有机结合起来，将舞曲的重复旋律与种族主义言论一体呈现，在音乐渐强中导向一个物极必反的结局。

2012 年，布拉特伯格的《回归》获得易卜生奖，这是他剧作家生涯的一个重要里程碑。在《回归》中，剧作家再次使用他所擅长的音乐元素和重复结构，讲述了一对失去孩子的父母的故事。剧情开始，剧中人物父亲和母亲正在悲悼他们唯一的儿子，突然门铃响了，逝去的儿子出现在门口，饥寒交迫，狼狈不堪，却无法向父母解释究竟发生了什么。一家三口终于团圆，并重新开始了正常的生活，然而突然某一天男孩又消失了，父母再次陷入悲伤。接着门铃又响了，男孩回来又消失，如此重复下去，最终凸显了一个无力面对现实、无法正常运作的家庭结构。颁奖典礼上评委会评价弗雷德里克·布拉特伯格明确、清晰、独立地对人们所了解的荒诞剧进行了新的拓展。易卜生奖的获得让布拉特伯格很快为剧坛所知，2015 年以来，该剧在伦敦、巴黎、芝加哥等欧美各大城市上演。在法国鲁昂市的拉夏贝尔·圣路易斯剧院的一次演出中，《回归》与《冬季旅行》发行了联票。简言之，布拉特伯格的戏剧创作风格受到音乐作品结构的影响，主题关注的是现代社会出现的家庭问题。

8. 埃里克·弗于斯克

埃里克·弗于斯克出生于 1982 年，是一位年轻的剧作家、导演和制作人。他的首部作品《黄金年代》发表于 2009 年，此后创作了如《林道斯》《上百的孩子打野仗》和《幼儿园之下》等十余部戏剧作品，其中《幼儿园之下》获得 2011 年易卜生奖提名。此外，弗于斯克也是一位活跃的译者，翻译了莎士比亚的《暴风雨》等作品并在剧场上演。

《黄金年代》出版时采用的标题并非挪威语，而是冰岛语。出版前弗于斯克曾在 2009 年的一个研讨会上读过该剧的部分内容，当时就引

起了剧坛的关注。该剧刻画的主题是一种集体记忆，剧中整个人类历史被压缩为自然的隐喻、创世纪脚注等元素，采取了一种类似冰岛语的文风和重复的结构，由此营造出一种史诗感。

弗于斯克出生于挪威西部的一个叫作林道斯的小镇，离北欧最大的挪威国家石油公司所在的城市斯塔图尔 – 穆格斯塔德很近。在家乡小镇同名戏剧作品《林道斯》中，剧作家采取考古学的方法将挪威的石油产业发展与个人成长经历结合起来。在发现石油以前，挪威是北欧五国中最为落后的国家，20 世纪 70 年代石油的发现使得挪威一夜暴富，成为北欧其他四国眼中的暴发户。可以说在一定意义上，石油产业的发展与挪威的现代化进程和每一个挪威人都息息相关。在《林道斯》中，弗于斯克以家庭为隐喻，表达了对于不可再生能源将一去不复返的忧虑，借此传递警示的信号。2012 年该剧在挪威的独立小剧场巡演，受到了剧评家的大量好评。

9. 乌达·费斯琴

乌达·费斯琴，1985 年出生于特隆海姆，是一位与中国非常有渊源的当代年轻剧作家。在伦敦大学的亚非学院获得学士学位以后，她来到北京中央戏剧学院继续学习戏剧构作，断断续续在中国生活了几年，并参与了"国际易卜生"组织的项目，于 2012 年与王翀导演合作了《一镜一生易卜生》。如今费斯琴在瑞典生活工作，一边为学校教授戏剧课程，一边继续进行戏剧创作。她的作品包括：《人人网》《企鹅》《半路》（2010）、《25 个小时》（2011）、《团队者》《一镜一生易卜生》（2012）、《深处》（2013）、《感谢》《高高的山和奇异鸟》（2014）、《阿提斯，请回答》（2015）、《钟摆，籽苗》（2017）和《干枯》（2019）[1]。其中《25 个小时》于 2012 年进入丹麦奥丁剧院，举行了一次剧本朗读；2013 年 4 月来到北京星梦剧场，由国家大剧院的演员们开展了在中国的剧本朗读。

"国际易卜生"在中国的项目旨在促进中挪两国的文化交流，《一镜一生易卜生》是该项目支持下中国导演与挪威编剧的一次通力合作。该剧采用了舞台和影像的跨媒介手段以倒叙的手法回顾人的一生，探讨孤独、无望、哀悼、原谅和接受等人类共同的抽象情感。整体风格接近易卜生的《布朗德》，情节中穿插着《建筑大师》《玩偶之家》等戏剧作品中的人物和情节。在表现手法上与其说戏剧演出和影像并行，不如说影像大大压倒了原本就淡化的情节和人物对话。对此王翀也表示在一

1　《钟摆，籽苗》和《干枯》目前只有挪威语版本，标题为笔者试译。

定程度上牺牲了舞台，或多或少代表了新浪潮一派的表现主义手法。该剧被《文艺生活周刊》评选为 2012 年度十佳演出。2013 年 11 月 15 至 16 日，该剧参加了上海当代戏剧节，在上海话剧艺术中心再次上演。

10. 特尔·内斯

特尔·内斯，1969 年出生，兴趣爱好广泛，教育背景包括电影、人类学、民俗学、文学等，个人创作涉及小说、诗歌、戏剧、广播剧、歌剧、木偶剧、短篇电影等，同时她也是"推动者剧场"的中心人物，在戏剧工作之余，还积极参与特隆海姆左派工党的政治活动。内斯曾在特罗姆瑟的霍洛加兰剧场担任戏剧构作和项目负责人，后到奥斯陆国家艺术学院担任研究员，主要研究领域是戏剧创作。

1992 年，内斯发表了第一部小说作品《月亮没有手》，此后她开始专注戏剧事业，制作了 30 多部舞台作品。2008 年，她的作品《第三舞台，抑或，告诉我外面有什么》获得了易卜生奖提名；2012 年，代表"推动者剧场"接受了挪威作家协会的特殊奖项；2015 年《荒野》在阿姆斯特丹的咖啡戏剧节上演，《太阳》（SOARE）于同年参加欧洲当代戏剧家节并在哥本哈根的开放剧场举行了读剧活动。

由此可见，内斯不仅是一位剧作家，还是一位活跃的戏剧制作人。她认为与其等待好的戏剧作品能够独立于剧场自己出现，不如着手去制作戏剧，在舞台制作中探索、酝酿好的戏剧作品。内斯的观点代表了当代挪威剧坛乃至整个北欧剧坛的新趋势，传统意义上易卜生式的戏剧创作已经不能适应当代戏剧的发展了，剧场的重要性日益凸显，好的剧本不再是单一的文本创作，而是导演、制作人和所有剧场工作者协同合作的产物。这种趋势在"推动者剧场"的组织结构和运作方式中可以略见一斑。《荒野》是一部独白剧，讲述了一位姐姐拼命想拉近与弟弟关系的故事，随着剧情的展开，人们逐渐意识到原来姐姐曾经虐待过弟弟。该剧于 2011 年在诺德兰郡摩埃拉那市的冬季之光文化节上演，获得了媒介的好评，认为该剧迫使人们面对内心中阴暗的角落，引发对人与人之间关系的反思。

3.7.2　挪威的主要剧院

近十年以来，欧洲对于传统戏剧的关注度逐步回升，欧盟委员会分别于 2011 年和 2016 年颁发"欧洲戏剧奖"。传统剧场和戏剧演出的实

时性成为人们抵御碎片化、电子化、信息化时代的心灵武器。据挪威媒体统计，2015 年奥斯陆三大国立剧院一年的观众数量达到 56 000 人次之多，这对于人口仅为 50 多万的奥斯陆来说相当可观。

挪威的主要剧院分布在奥斯陆、卑尔根、特隆海姆、特罗姆瑟等大城市，其中首都奥斯陆最著名的三大剧院是国家大剧院，国家歌剧院和挪威剧院。从这些年主要的剧场行为和剧目选择来看，挪威本土的戏剧演出呈现出三种倾向：一是易卜生难以撼动的经典地位；二是商业考量下对世界名作的青睐；三是政府政策导向带来对儿童戏剧的关注。

总体来看，尽管挪威的剧场数量相对较多，挪威当代剧作家的作品演出却相对较少。剧场导演为了票房收益通常更愿意安排音乐剧或国内外的经典之作，尤其是小说改编而来的戏剧，而非新锐剧作家的作品。此外，每两年一次的易卜生戏剧节会吸引、汇聚世界各国带着自己的易卜生戏剧演出作品来到挪威的各大剧院。由此看来，奥斯陆剧场依然是易卜生和世界名作的主要阵地，挪威当代剧作家和戏剧作品在奥斯陆的主要剧场似乎得不到重视也没有太多的容身之处。这一点倒是与挪威戏剧在我国的接受和传播情况类似。

1. 国家大剧院

挪威国家大剧院坐落在奥斯陆正中心的位置，不远处就是王宫。在剧院门口，立着两尊醒目的巨大雕像，分别是亨利克·易卜生（1828—1906）和比奥夏·比昂逊（1832—1910）。剧院建于 1899 年，由红砖和石头砌成，采取古希腊的殿堂式，距今已有一百多年的历史。剧院里面有大小不一的四个剧场，内部装修风格复古华丽，是当代挪威剧作家和易卜生戏剧演出的主要载体。当代挪威剧作家中有一些曾在国家大剧院工作过，或是演员，或是导演。在挪威作家协会的支持下，他们借助剧院平台进行戏剧创作的深入探索和实验。

国家大剧院也是易卜生戏剧节的主要场所，来自世界各地的易卜生演出都以登上挪威国家大剧院的舞台为荣。2006 年易卜生百年诞辰之际，国家大剧院成为世界易卜生演出的中心。除了演出，奥斯陆大学的易卜生中心和其他研究机构也会在此举办新书发布会等相关文化活动。国家大剧院也代表了一种老派挪威观剧生活方式，是挪威人心中重要的地理文化坐标。

2. 国家歌剧院

国家歌剧院建设工程始于 2003 年，于 2007 年竣工；在 2008 年 4 月 12 日举行的盛大庆祝仪式上，丹麦国王哈拉尔德、丹麦女王玛格丽特二世、芬兰总统塔哈·哈罗恩及其他领导人均悉数到场。这座歌剧院占地面积达 38 000 平方米，相当于 4 个足球场，耗资 8 亿美元。建成后立即取代了悉尼歌剧院，被誉为 19 世纪以来全球最佳歌剧院设计，也是奥斯陆最重要的地标之一。歌剧院获奖无数，曾被授予著名的凡·德·罗奖、2009 年欧盟当代建筑奖，并且是巴塞罗那世界建筑节《2008 年世界文化建筑》文化奖得主。歌剧院的设计将极简主义和北欧风发挥到极致，白色的斜坡从奥斯陆峡湾中拔地而起，斜坡从屋顶一直延伸到海面上，形成了海港与城市的分界线，象征着陆地与海洋相互交融，人类拥抱大自然，与之和谐共融。

国家歌剧院是一个开放性的结构，由马蹄形的歌剧厅、小型话剧厅、道具工作室、开放式衣帽厅组成，为奥斯陆群众和游客提供了高质量的欣赏环境。歌剧院的演出剧目一般会提前一年公布，以歌剧为主，同时也上演易卜生作品的现代改编和其他挪威重要剧作家的零星作品。笔者曾于 2016—2018 年在歌剧院观赏过歌剧院出品的现代芭蕾版《群鬼》和美国某个剧团前来巡演的《玩偶之家》。除了歌剧、戏剧演出，国家歌剧院也安排道具间和排练间的参观活动，可以提前报名预约。

3. 挪威剧院

挪威剧院是奥斯陆最大最现代化的大剧院，上演以新挪威语[1]为载体的戏剧作品。该剧院以戏剧演出为主，规模比国家大剧院要大，设施也更先进。易卜生戏剧节期间，挪威剧院和国家大剧院是易卜生剧作演出的主要载体。2018 年，第 14 届国际易卜生大会期间，《培尔·金特》在此上演，几乎场场爆满。对设备要求较高对国外剧团巡演也会选择挪威剧院，如 2017 年罗伯特·威尔逊的《埃达》来北欧巡演，在奥斯陆就选择了挪威剧院呈现威尔逊的舞台光影艺术。

除了以上三大剧院，还有不少小剧场和实验剧场，这些剧场对于新剧作家而言非常重要，不仅是挪威当代剧作家作品的主要依托，还或多或少参与了剧作家的创作，更通过他们自身的国外交流网络将挪威当代

1　历史上，挪威有两种语言：nye norske 和 Bokmål。挪威剧院也被称为新挪威语剧院。

剧作家的作品推向国际。有趣的是，与本土剧院和导演相比，国外的导演对挪威当代剧作家表现出更大的兴趣。比如2014年，法国的国立拉科林纳剧院组织了一次介绍挪威新锐戏剧家的活动，并且以萨拉·斯腾罗德一部戏剧作品的剧本朗读会结束。2016年3月，捷克斯特拉瓦市的莫拉维亚－西里西亚剧院访问了奥斯陆，并且带来了捷克版挪威当代剧作家加斯珀·哈尔的《小树林》，该剧讲述了一群孩子中突然消失了一位的故事，尽管主干剧情简单，却内涵复杂引人深思。值得关注的是，自2004年在特隆海姆首演以来，该剧第一次在奥斯陆上演。它在挪威本土长期遭受冷遇，却在国外受到关注，除了捷克，葡萄牙的里斯本也曾于2006年上演过该剧。

尽管挪威主要剧场没能为当代剧作家提供更多的发展空间，这并不妨碍新一代剧作家的崛起和创作。这些年的戏剧作品显现出越来越多剧场参与的元素，许多剧作家并非躲进小楼成一统的文字工作者，而是剧场、演出活动的积极参与者。厄伊文·伯格、托里尔·高可斯约和卡米拉·马腾斯、乌达·费斯琴等都不仅是剧作家也是剧场运作者，比如阿兰·卢西恩·厄伊恩在开始写剧本之前是一名编舞。舞台经验让一批当代剧作家更了解如何去安排、把握剧本，在形式和内容上对挪威当代戏剧都有一定的革新和促进作用。

3.7.3 挪威戏剧近十年在中国的传播和研究

1. 戏剧翻译

在整个北欧文学领域，我国对挪威文学的译介方面力度最大。在经典作家翻译中，继续关注易卜生的作品重译，如《牛津英文经典：易卜生戏剧集》《易卜生戏剧四种》《易卜生的工作坊》等；夏理扬、夏志权翻译的《玩偶之家－培尔·金特》（2018）首次从挪威语原著译成中文；埃德蒙·葛斯著的《易卜生传》也在2019年被翻译出版。此外，易卜生的思想研究也有翻译成果面世。由袁振英编译的《易卜生社会哲学》（2017）拓展了对易卜生戏剧哲学层面的理解。

2014年，西西莉·鲁维德的《奥地利》和《看房》由邱佳岭翻译出版在《西西莉·鲁维德剧作选》中。同年，邹鲁路翻译出版了福瑟的《有人将至》，2016年《秋之梦：约恩·福瑟戏剧选》出版。

2. 2010—2020 年的易卜生演出

根据易卜生舞台数据库的统计（见表 3-2），自 1914 年首场易卜生演出至 2020 年 12 月，全国记录在库的易卜生戏剧演出累计有 156 条，而 2010 年至 2020 年期间的演出有 83 条之多，占到一半以上的数量，可见过去的十年是易卜生戏剧在中国传播最为繁荣的十年。

表 3-2　2010—2020 年易卜生戏剧在中国的演出数量汇总[1]

年份	2010	2011	2012	2013	2014	2015	2016	2017	2018	2019	2020
数量 / 条	13	1	2	4	10	10	6	13	12	7	5

从演出剧目来看，《玩偶之家》排首位，排名第二的是《人民公敌》，其他演出剧目还有《培尔·金特》《海上夫人》《海达·高布乐》等。从演出的形式来看，这十年的易卜生演出早已突破了现实主义的局限，呈现方式多种多样，涵盖了环境戏剧、京剧、越剧、音乐剧、剧本朗读等多种形式，并且表现出明显的跨文化、跨媒介、跨国别等后现代主义特征。

宏观来看，近十年易卜生戏剧在国内的大量上演受到以下三方面的因素推动，包括各类戏剧节的组织和开展，国内主流剧院保留节目的选择，以及易卜生在戏剧界巨大的国际影响力（挪威政府、易卜生国际及国际易卜生奖对易卜生传播的重要推动作用）。

比较有代表性的戏剧节包括：中国大学生易卜生戏剧节、乌镇戏剧节等。2010 年 10 月"跨文化戏剧：东方与西方"国际研讨会暨中国大学生易卜生戏剧节在南京大学举办，不仅在理论层面对跨文化戏剧进行了探讨，还集中上演了易卜生的大量作品。来自国内七所高校的大学生戏剧团连续三个晚上改编演出了《玩偶之家》《人民公敌》《海达·高布乐》和《野鸭》。"除了话剧改编外，还有用昆曲改编的。这些演出在内容上，注重从中国当下的社会问题、大学生的校园生活等入手，重新解读易卜生的经典名著；在表演上，融合电视表演的流行文化元素，形式多样、活泼、与观众的互动热烈"（阚洁，2011：251）。西北大学改编的《玩偶之家》在所有演出中脱颖而出，获得了特等奖，被邀请赴挪威参加艺术节汇报演出。

2019 年 12 月 7 日至 8 日在上海明当代美术馆上演的《Sheng 女之

1　"易卜生舞台"数据收录的易卜生戏剧演出数字指的是同一个地点同一场戏剧的演出，例如，2020 年在上海话剧艺术中心王欢执导的《玩偶之家》，演出时间为 2020 年 11 月 28 日至 12 月 6 日，这期间的演出在数据库里仅计为 1 次。

家》，该剧斩获了 2019 年的"国际易卜生奖"，是中国第一个获此殊荣的创作项目。该剧受易卜生的《玩偶之家》和胡适的《终身大事》的启发，其演出性远远超出剧本性。剧本的创作与当代挪威剧作家创作思路接轨，采取了集体创作的形式，通过访谈、问卷、田野调查搜集剧本素材，讨论"剩女"这个极具当下性的社会议题，将女性主义、消费社会、身份认同糅合在一起，通过一系列舞台符号将现代中国社会中女性对主体性不断质询的过程问题化，启发观众对于当代女性生存状态和身份诉求的思考。

《Sheng 女之家》以先锋的形式探讨了在上海这个兼具保守传统与现代开放新视野的城市语境中，年轻女性们对中国婚姻制度的理解。演出场所明当代美术馆剧场属于小剧场。在演出开始前，四位演员在能容纳约五六十人的观众席与观众进行简单互动。正式开场以后，四位演员面向观众一字排开，以四重奏的形式对"小姑娘"论述买伞的重要性。在不同的时代，伞被赋予了不同的意义。穿旗袍的塞琳娜表演第一声部，面向观众以一种过来人的姿态向虚拟的客户"小姑娘"作晓之以理动之以情的推销，反复强调"每个女人都需要一把伞""买一把伞，用一辈子"。在现代中国社会文化语境中，伞不仅呼应了婚礼的仪式，还与商业秩序下的相亲活动联系在一起。相亲广场的一把把伞，将个体量化、物化、扁平化为一段段文字，无论男性还是女性，都成为婚姻市场上可供挑选的一件件商品。伞上苍白的文字抹去了个体对于爱情、婚姻、生活的构想，折射了现代社会里人们的婚姻观以及消费社会对于"门当户对"的新建构。这种新的建构抽离了个体的情感诉求，将当代婚姻的基础建立在消费社会的经济利益考量上。一百多年前的娜拉们看透了金钱对于婚姻关系的腐蚀以后尚且有勇气摔门而出，到了今天金钱关系和经济利益已经公然登上了相亲广场的伞上。在语言的复述和信息的断裂中，不禁让人发问：时代究竟是进步了还是退步了？

剧场研究认为，每次演出都是独立的戏剧事件，是源于剧本却脱胎于剧本的新创作。从这个意义上来看，《Sheng 女之家》具有鲜明的时代性，代表了当代语境下对易卜生经典之作的新阐释。在这部剧里，观众看不到娜拉和海尔茂，看不到《玩偶之家》的人物和故事情节，却成功将易卜生提出的议题在地化改编，观照当下社会催生的性别问题和婚姻问题，以激进的形式、跨媒介的手段演绎了《玩偶之家》的精髓。演出从内容到形式不仅是对传统《玩偶之家》演出的革命，更回应了新时代中国文化社会语境变迁对女性提出的新问题。

2019 年 12 月 14 日，上海戏剧学院编剧学研究中心在新空间剧

场举办了《玩偶之家·下集》的剧本朗读会。该剧由美国剧作家卢卡斯·纳斯创作，获得了 2017 年美国"托尼奖"最佳剧作提名。剧作译者胡开奇、朗读会导演周可等人在朗读会结束后，与观众进行了热烈的讨论。根据"易卜生舞台"的数据统计，《玩偶之家》依然是过去十年在中国各大剧院上演最多的戏剧作品。剧院在戏剧选择和剧团在戏剧制作方面对于戏剧作品传播的重要性日益凸显。上海话剧艺术中心、国家大剧院、北京蓬蒿剧院、上海美琪大剧院、北京天桥艺术中心、南京大学黑匣子剧场、各地的保利大剧院都是《玩偶之家》上演的主要场所。其中上海话剧艺术中心王欢执导的版本和北京人艺任鸣执导的版本在过去十年中经常上演、巡演，受到观众的喜爱，也成为剧场的保留剧目。中央戏剧学院和上海戏剧学院的小剧场成为国际易卜生作品巡演以及学生汇报演出的主要阵地，也推动了易卜生作品的传播。其他重要的巡演作品还有《海上夫人》《培尔·金特》等。演出的形式也不再被现实主义所局限，如 2020 年的《培尔·金特》分别在国家大剧院和广州歌剧院巡演，演员王耀庆化身"说书人"，通过不同的声线及形体一人分饰 22 角，用音乐为载体精彩演绎了迷途浪子培尔·金特传奇的一生。

3. 易卜生研究

易卜生研究依然是北欧戏剧研究的重点和热点，值得关注的是易卜生研究的新方法和新理论，以及对他早期作品的关注。

2018 年 3 月，南京大学举办"纪念易卜生诞辰 190 周年暨易卜生、跨文化戏剧与数字人文研究"工作坊，探讨易卜生研究的数字化人文趋势。会议由何成洲教授主持，特邀挪威奥斯陆大学易卜生中心主任弗洛德·海兰德教授前来参会并做了数字人文视阈下易卜生研究的主旨发言，介绍了"易卜生舞台"数据库的收录和运行情况。

2019 年 12 月，复旦大学举办"跨界与散播：全球化语境下的北欧文学"研讨会，讨论的议题非常广泛，包括易卜生作品研究、斯特林堡作品研究、现当代北欧作家专题研究、北欧文学在中国的接受及传播、北欧文学的（后）现代性研究、北欧文学的民族性及身份认同等。此次会议关注在全球化的语境下北欧文学在不断的文学跨界和散播过程中所呈现的新的文化特征和文学特质，并尝试通过对北欧文学及文化的核心元素的再审视，探讨构建有北欧文学特质的批评理论和批评视角的可能性。

2020 年 11 月，复旦大学举行了"整体性与主体间性：当代北欧文学研究中的共同体再审视"线上会议。此次会议主题回应了新冠肺炎对"共同体"概念的挑战，从人文领域集中讨论北欧文学，重新建构对"共同体"的理解。奥斯陆大学的易卜生中心现任主任艾伦·芮兹、香港恒生大学教授，前国际易卜生委员会主席（2012—2018）谭国根做了主旨发言。[1]

2010—2020 年，涌现出易卜生研究著作 9 部[2]，聂珍钊和周昕主编的《易卜生创作的生态价值研究》论文集（2011），邹建军的《易卜生诗剧研究》（2012），邹建军和胡朝霞的《文学地理学视野下的易卜生诗歌研究》（2013），袁艺林的《易卜生诗歌译介与研究》（2013），杜雪琴的《易卜生戏剧地理空间研究》（2015），汪余礼的《双重自审与复象诗学——易卜生晚期戏剧新论》（2016）、《易卜生戏剧诗学研究》（2020），谭国根的《易卜生，权力和自我：后社会主义中国舞台和电影实验》（2019）及《中国的易卜生主义：重塑女性、阶级和国家》（2019）。

学术论文在时间分布上有明显的几个高峰，其中 2018 年是易卜生诞辰 190 周年，也是过去十年中相关学术论文成果最为丰硕的一年。《戏剧》杂志为此刊出易卜生专栏，并刊出了国内外易卜生戏剧演出的经典剧照。研究范围也涵盖了之前关注比较少的作品，如诗歌《在高原》和剧作《咱们死人醒来的时候》，并拓展到了极少被关注到的易卜生的早期作品《武士冢》等。研究视角也进一步与国际接轨，讨论的话题和方法体现出前沿性、多样性、当下性、跨学科性和现实关怀性，呼应社会发展，充分体现了文学研究扎根现实、关怀现实的一面。

具体而言，主要研究分为以下五类：

第一，易卜生戏剧的表演研究。表演研究是当下易卜生研究的前沿方向之一，主要从跨文化戏剧和人类表演学的角度对易卜生的戏剧文本和跨文化改编进行了深入的讨论。其中，何成洲和俞建村是这一研究领域的代表性学者。何成洲的《易卜生与世界文学：〈玩偶之家〉在中国的传播、改编与接受研究》（2018）从世界文学在地化的视角出发，将百年来《玩偶之家》在中国的接受过程分成三个重要阶段，结合对于少数几个有代表性的《玩偶之家》改编和演出的分析，讨论娜拉在中国的

1 艾伦·芮兹发言题目为《挪威（再）想象：文学实践上的包容与排斥》，谭国根发言题目为《易卜生戏剧中的集体与个人》。

2 王宁、孙建都是易卜生研究的专家，他们曾在 2010 年之前出版过易卜生专著，并产生了重要影响；包括：王宁，孙建 . 2004. 易卜生与中国：走向一种美学建构 . 天津：天津人民出版社；王宁 . 2000. 易卜生与现代性：西方与中国 . 天津：百花文艺出版社；孙建，弗洛德·海兰德 . 2012. 跨文化的易卜生 . 上海：复旦大学出版社等。

传播和接受经历与不同时期的社会、政治与文化的关联性。《易卜生与世界戏剧：〈培尔·金特〉的译介与跨文化改编》（2018）提出"世界戏剧"的概念，对于《培尔·金特》在中国的译介、改编和演出加以分析，主要包括萧乾的译本、徐晓钟导演的中央戏剧学院演出、京剧版改编以及环境戏剧实验版演出。从全球本土化视角，提出易卜生戏剧的生命力和价值来自本土化的种种创新实践，深化了对于易卜生与世界戏剧关系的探讨。

俞建村主要从社会表演学的角度讨论了《玩偶之家》中的家庭表演与职场表演冲突，《家庭表演与职场表演之间——以〈玩偶之家〉为例》以海尔茂为探讨对象，探讨在家庭表演和职场表演之间海尔茂的不同表现。海尔茂在家庭表演中始终是个真诚的社会表演家，在职场上同样如此。然而在面对家庭表演和职场表演发生强烈冲突的时候，他毅然决然地选择职场表演至上，家庭表演必须让位于职场表演为原则。《北京人艺〈人民公敌〉的"表演技术"——显性的表演行为重建》以 2016 年 5 月北京人民艺术剧院上演的《人民公敌》为探讨对象，从理查·谢克纳的表演行为重建理论 1–3–5a–5b 模式以及创作的显性技巧出发，认为《人民公敌》恰巧遵循凸显了《人民公敌》剧组的"表演技术"和精神追求，赢得了观众的喜欢。

其他关于表演研究的论文还有：吴靖青的《从学院式探索到中国式改编——关于易卜生"冷门"剧作在中国演出的思考》；王宁的《易卜生与世界主义：兼论易剧在中国的改编》（2015）；任鸣的《向经典致敬——关于〈玩偶之家〉的导演阐述》（2014）等。

第二，易卜生作品的文学批评研究。文学批评研究一直是易卜生研究的主流，研究重心在过去的十年中经历了从人物形象研究、生态批评向文化批评、文学伦理学批评、文化地理学批评的转变。文学伦理学批评是 2020 年及以前易卜生文学批评的一个重要流派，代表性论文包括：蒋文颖的《双重隐喻与道德诉求——易卜生戏剧〈群鬼〉的伦理内涵》（2020）；邹建军和刘洁的《现代戏剧中的"恋母情结"与伦理身份认同危机——易卜生〈野鸭〉中格瑞格斯形象新探》（2019）；杜雪琴和邹建军的《多种力量的交织与冲突——易卜生长诗〈在高原〉的伦理现场阐释》（2014）等。

2010 年及以后，易卜生研究中比较兴盛的是生态批评，除了与整个文学批评领域对生态批评的关注有关，也受到 2009 年在华中师范大学召开的"绿色易卜生国际学术研讨会"的促进和影响。代表性的论文包括：邹建军和杜雪琴的《易卜生长诗〈在高原〉的哲学之思与生态之

维》（2011）；姜小卫的《绿色易卜生："人民公敌"的社会良知与责任》（2011）；何先慧的《易卜生〈群鬼〉生态环境之危机与困境》（2013）等。这些研究论文在生态学的视野下研究易卜生的作品，把文学研究与生态批评相结合，开拓了易卜生研究的新领域。

人物形象研究，尤其是娜拉形象研究是易卜生批评中一个重要的主题。学者们将更多的人物形象纳入研究范围，相关论文主要包括：邹建军的《无爱的悲剧：布朗德形象本质新探》（2010）；阳利平的《论中国五四文学中的娜拉形象》（2013）；邹红的《当"出走"已成往事》（2014）；王阅的《论易卜生戏剧中的布朗德形象谱系》（2018）等。这些论文分别从剧本内部和外部出发考察了娜拉·布朗德的形象建构。娜拉形象与中国的女性解放运动之间的关系是解读《玩偶之家》的一个重要的跨文化切入点，除了与五四时期的社会历史背景相结合，娜拉形象的当下性也是学者们关注的一个要点。

文化元素与跨文化研究也是学者们讨论较多的一个话题。相关论文包括：周宪的《易卜生和蒙克的中国镜像》（2012）；殷亚迪和高力克的《齐家治国还是家国革命？——娜拉出走及其现代反思》（2019）等。对文化因素尤其是跨文化因素在不同历史语境下的讨论将易卜生作品纳入更大的文化网络中，也从另一个侧面论证了易卜生作品深远的影响力。在此要指出，跨文化戏剧目前依然是国际易卜生研究领域的重要阵地，在该部分综述中已经把跨文化戏剧类的论文归入了表演研究和综述类研究中。

此外，新的理论方法为解读易卜生作品提供了新的视角。文化地理学和文学考古学研究是近年来的新切入点，代表性成果包括：周云龙的《娜拉在现代中国：一项知识的考掘》（2014）；杜雪琴的《文学地理学与中国"易卜生学"的建构》（2019）等。

第三，美学研究。诗学研究和美学研究是易卜生研究的一个稳定主题，这一领域的代表性学者有汪余礼等。他就易卜生戏剧诗学出版了许多专著，发表了大量文章，从点到面对易卜生的戏剧作品，尤其是晚期作品进行了审美的考察。《"深沉阴郁的诗"与"不可能的存在"——对〈海达·高布乐〉的审美感通学批评》（2014）从审美感通学批评的视角考察了易卜生晚年创作的《海达·高布乐》，认为其远远突破了《玩偶之家》《人民公敌》等现实主义戏剧的范型，而真正进入了现代主义的核心。《易卜生晚期戏剧的复象诗学》（2013）考察并提出易卜生晚期戏剧隐含的一种独特的复象诗学，认为这既有艺术本体论上的根据，也跟易卜生晚期的"双重自审"（灵魂自审与艺术自审）密切相关。指出"双

重自审"不仅使易卜生晚期戏剧呈现出复象景观，而且使之达到了"元艺术"的境界。《易卜生晚期戏剧与"易卜生主义的精髓"》（2011）和《重审"易卜生主义的精髓"》（2013）对易卜生主义的精髓做了重新界定，认为其精髓不在于"无准则""山妖"，也不在于"写实主义"和"个人主义"，而在于"自审"。其他相关论文还有宋林生的《〈易卜生主义〉：一种新型的现代性戏剧话语范式》（2010）、穆杨的《误读与祛弊：胡适〈易卜生主义〉新解》（2017）等。

第四，影响与比较研究。对易卜生的影响与比较研究是一个经久不衰的研究方向，既有同一个戏剧作品纵向的比较也有不同戏剧作品横向的比较；既有易卜生戏剧对中国的传播和影响也有其他文化对易卜生创作、演出的影响。主要论文包括：陈玲玲的《〈玩偶之家〉影响下的〈终身大事〉和〈伤逝〉》（2010）；汪余礼的《易卜生对中国当代话剧创作的启示意义》（2016）和《曹禺〈雷雨〉与易卜生〈野鸭〉的深层关联》（2018）；邹卓凡的《契诃夫戏剧与易卜生戏剧比较研究》（2020）等。这些研究成果的比较视角从宏观社会文化到微观单个作品对易卜生的多部戏剧进行了全面考察，代表着易卜生研究在比较文学研究领域的最新发展。

第五，综述、访谈和出版物评论。就易卜生演出、会议、专著、研究现状等方面，也有一些学者做了详细的评论和梳理。主要论文包括：艾罗尔·杜尔巴赫和戴丹妮的《二十世纪的西方易卜生批评》（2010）；陈靓的《第十二届国际易卜生年会综述》（2010）；何成洲的《新中国 60 年易卜生戏剧研究之考察与分析》（2013）；王忠祥的《精华之集构成剧作家全貌最佳缩影——"翻译家丛书"之一〈易卜生戏剧选集〉》（2013）等。这些成果既有个人对易卜生学术著作乃至易卜生本人创作的评论，也有关于群体性国际会议、戏剧节的综述和介绍；既有中国学者对易卜生的评论，也有外国学者对易卜生研究的看法。为把握近十年乃至更长时间跨度内易卜生研究走向提供了很好的参考。

近年来，何成洲、谭国根分别担任国际易卜生委员会主席，复旦大学的孙建、陈靓担任国际易卜生委员会委员，孙建亦担任国际期刊《易卜生研究》的编委。我国易卜生研究学者与易卜生中心等北欧多所研究机构合作深入，活动丰富，如南京大学的北欧研究中心、复旦大学的北欧文学研究所多次以团队形式参加国际易卜生、文学研讨会，在国际学界形成较广泛的影响力。第 15 届国际易卜生大会将由南京大学承办，2019 年国际易卜生委员会主席莉丝白特和其他委员会成员前往南京大学来进行实地考察并就会议开展进行了系列工作坊和讨论会。

　　但总体看来，这些年挪威现当代剧作家在中国的介绍和评论力度依然有很大的上升空间。了解挪威当代戏剧的代表性作家及创作方法和理念对于我国的西方戏剧研究有建设性的参考价值。在越发强调演出作为独立事件的后戏剧剧场背景下，易卜生的戏剧表演研究成为易卜生批评的新亮点。总体看来，易卜生研究成果丰硕，但是依然存在一些问题，如国际学界采取的数字人文视角在国内还没有得到重视，以及对当代易卜生戏剧的全球化传播背后的影响因素和互动性张力关注不够等。

参考文献

奥古斯都·博奥.2000.被压迫者剧场.赖舒雅,译.台北:扬智文化.

白水.2022.百老汇到底多赚钱?2月12日.来自知乎网站.

贝托尔特·布莱希特.2012.大胆妈妈和她的孩子们.孙凤城,译.上海:上海译文出版社.

陈世雄.2010.现代欧美戏剧史.北京:文化艺术出版社.

陈恬.2017.“时代转折点”、政治剧场与观看之道——2017柏林戏剧节观后.戏剧与影视评论,(5):20-27.

陈恬.2018.回望、内省与倾听:2018柏林戏剧节观后.戏剧与影视评论,(4):6-20.

陈恬.2018.英国国家剧院现场与戏剧剧场的危机——兼与费春芳教授商榷.戏剧与影视评论,(2):6-18.

陈恬.2019.2019柏林戏剧节流水账.戏剧与影视评论,(4):32-41.

陈响园,程胡.2013.戏曲改革应慎重“间离”——从越剧《江南好人》反思布莱希特“间离”理论的中国化.福建论坛(人文社会科学版),(11):117-121.

戴平.2013.对布莱希特戏剧的一次致敬——评新概念越剧《江南好人》.上海戏剧,(5):12-13.

杜敏.2018.全国高等学校文科学报研究会30年.西安:陕西师范大学出版社.

elvita威生活便签.2017.没有剧情没有人物没有台词的戏剧绝唱:德国柏林人民剧院《他她它》.5月29日.来自搜狐网站.

范煜辉.2012.田纳西·威廉斯与美国南方地域文化的危机.河南师范大学学报(哲学社会科学版),39(3):210-212.

费春放.2017.“剧本戏剧”的盛衰与英国“国家剧院现场”.戏剧艺术,(5):22-29.

高子文.2019.戏剧的“文学性”:抛弃与重建.戏剧艺术,(4):1-11.

格洛托夫斯基.1984.迈向质朴戏剧.魏时,译.北京:中国戏剧出版社.

宫宝荣.2001.法国戏剧百年.北京:生活·读书·新知三联书店.

宫宝荣.2015.他山之石——新时期外国戏剧研究及其对中国戏剧的影响.上海:上海远东出版社.

宫宝荣.2017.“剧场”不可取代“戏剧”刍议.武汉大学学报(人文科学版),70(6):85-91.

郭方云.2016.世界地图君王类比与国王二体——《亨利五世》的权利隐喻.外国文学评论,(1):142-158.

郭建辉.2019.爱尔兰族裔美国生存的诗意体验:尤金·奥尼尔悲剧的古典形式和现代意味.外语与外语教学,(1):127-135,149.

郭林 . 2010. "凯尔特之虎"痛苦刚刚开始 . 12 月 10 日 . 光明日报 .

韩曦 . 2019. 一部以优秀剧目为线索的美国百年戏剧史——美国三大戏剧奖获奖剧目分析 . 戏剧,(5):99–120.

韩笑 . 2018. 改革开放四十年我国合作学习研究的进展及趋势——基于 CiteSpace 工具的文献计量学分析 . 当代教育科学,(4):76–83.

汉斯－蒂斯·雷曼 . 2016a. 悲剧的未来?——论政治剧场与后戏剧剧场 . 陈恬,译 . 戏剧与影视评论,(1):6–14.

汉斯－蒂斯·雷曼 . 2016b. 后戏剧剧场 . 李亦男,译 . 北京:北京大学出版社 .

郝田虎 . 2008. 论历史剧《托马斯莫尔爵士》的审查 . 外国文学评论,(1):133–140.

何成洲 . 2013. 新中国 60 年易卜生戏剧研究之考察与分析 . 艺术百家,(1):48–53.

何辉斌 . 2017. 新中国外国戏剧的翻译与研究 . 北京:中国社会科学出版社 .

胡鹏 . 2012. 医学、政治与清教主义:《罗密欧与朱丽叶》中的瘟疫话语 . 外国文学评论,(3):19–31.

黄小龙 . 2021. 新时代中国产教研究的热点演进及前沿趋势分析——基于 CSSCI (1998—2019)文献研究 . 洛阳师范学院学报,(4):67–72.

靳娟娟 . 2011. 中国布莱希特十年研究综述:1999—2009. 云南艺术学院学报,(2):28–31.

阚洁 . 2011 跨文化戏剧的理论、实践与教学——南京大学跨文化戏剧国际会议暨中国大学生易卜生戏剧节综述 . 艺术百家,27(2):250–251.

康建兵 . 2018. 进入奥尼尔研究的新旅程——从《尤金·奥尼尔:四幕人生》说起 . 戏剧文学,(10):36–39.

科尔泰斯 . 2019a. 孤寂在棉田 . 宁春艳,译 . 北京:中国传媒大学出版社 .

科尔泰斯 . 2019b. 黑人与狗之战 . 宫宝荣,译 . 北京:中国传媒大学出版社 .

科尔泰斯 . 2019c. 罗贝托·祖科 . 蔡燕,译 . 北京:中国传媒大学出版社 .

科尔泰斯 . 2019d. 森林正前夜 . 宁春艳,译 . 北京:中国传媒大学出版社 .

李成坚 . 2015. 当代爱尔兰戏剧研究 . 成都:四川人民出版社 .

李明 . 2011. 对《榆树下的欲望》的重新解读 . 名作欣赏,(5):143–145.

李明晔 . 2013.《欲望号街车》中布兰奇悲剧根源探析 . 电影文学,(11):108–109.

李茜 . 2011. 逢场作戏——记西方"特殊场地演出". 戏剧,(2):137–150.

李茜 . 2014. 当代戏剧的多样化表现——特殊场地演出 . 戏剧,(4):49–58.

李盛茂 . 2016. 莎士比亚《亨利五世》:网球、战争与骑士精神 . 四川戏剧,(10):143–147.

李伟昉 . 2008. 论梁实秋与莎士比亚的亲缘关系及其理论意义 . 外国文学研究,(1):83–91.

李伟昉 . 2011. 接受与流变:莎士比亚在近现代中国 . 中国社会科学,(5):150–166.

李伟民 . 1990. 简评几种莎士比亚传记 . 绵阳师专学报,(1):58–62.

李伟民 . 1994. 莎士比亚文化中的奇葩——音乐中的莎士比亚述评 . 川北教育学院学报（社会科学版），（3）：24-29.

李伟民 . 2006. 中国莎士比亚批评史 . 北京：中国戏剧出版社 .

李伟民 . 2009. 真善美在中国舞台上的诗意性彰显——莎士比亚戏剧演出 60 年 . 四川戏剧，（5）：34-38.

李伟民 . 2010. 中西文化语境里的莎士比亚 . 上海：上海外语教育出版社 .

李伟民 . 2012a.《一剪梅》：莎士比亚的《维洛那二绅士》改编的中国化 . 外国文学研究，（1）：134-142.

李伟民 . 2012b. 中国莎士比亚研究：莎学知音思想探析与理论建设 . 重庆：重庆出版社 .

李伟民 . 2014. 从莎士比亚悲剧《麦克白》到婺剧《血剑》——后经典叙事学视角下的改编 . 戏剧艺术，（2）：112-117.

李伟民 . 2015a. 被湮没的莎士比亚戏剧译者与研究者——曹未风的译莎与论莎 . 外国语，（5）：100-109.

李伟民 . 2015b. 从莎士比亚的《麦克白》到昆剧《血手记》. 国外文学，（2）：42-51.

李伟民 . 2019. 莎士比亚戏剧在中国语境中的接受与流变 . 北京：中国社会科学出版社 .

李伟民 . 2020a.《暴风雨》五言诗体中译——民国时期莎剧经典化的尝试 . 外国文学研究，（3）：29-38.

李伟民 . 2020b. 莎士比亚喜剧的跨文化演绎——京剧《温莎的风流娘儿们》与"福氏喜剧"精神 . 解放军外国语学院学报，（5）：55-61.

李鑫 . 2019. 普利策戏剧奖作品《电影（The Flick）》：以电影院为剧院舞台 . 戏剧文学，（4）：34-38.

李亦男 . 2013. 做有用的戏剧——德语国家的"戏剧构作"与"应用戏剧学". 戏剧，（6）：65-72.

李亦男 . 2014. 20 世纪 60 年代以来的德语国家剧场艺术 . 戏剧，（5）：23-35.

李亦男 . 2017. 当代西方剧场艺术 . 桂林：广西师范大学出版社 .

李元 . 2019. 20 世纪爱尔兰戏剧史 . 北京：商务印书馆 .

卢炜 . 2011. 交叉互异：布莱希特与中国现代戏曲 . 文学评论，（3）：187-192.

罗军 . 2021. 集体创作的流与变 . 戏剧之家，（6）：11-12.

罗式胜 . 2000. 科学技术指标与评价方法：科技计量学应用 . 武汉：武汉工业大学出版社 .

洛琳·汉斯贝瑞 . 2020. 阳光下的葡萄干 . 吴世良，译 . 北京：人民文学出版社 .

马风华 . 2014.《榆树下的欲望》的后人道主义解读 . 四川戏剧，（9）：72-74.

玛格丽特·克劳登 . 2016. 彼得布鲁克访谈录 . 河西，译 . 北京：中信出版社 .

曼弗雷德·韦克维尔特 . 2017. 为布莱希特辩护 . 焦仲平，译 . 北京：中国戏剧出版社 .

孟凡生 . 2016. 论应用戏剧的美学特征 . 四川戏剧，（10）：43–47.

米歇尔·维纳威尔 . 2011. 2001 年 9 月 11 日 . 宁春，译 . 北京：中国传媒大学出版社 .

莫里哀 . 2009. 唐璜——石宴 . 宁春，译 . 北京：中国传媒大学出版社 .

欧文·戈夫曼 . 2016. 日常生活中的自我呈现 . 周怡，译 . 北京：北京大学出版社 .

彭勇文 . 2020. 家庭角色表演中的主动与客动：评《玩偶之家·下集》. 戏剧艺术，
（3）：124–132.

让 – 吕克·拉戛尔斯 . 2021. 只不过世界尽头——法国戏剧家拉戛尔斯剧作选 . 蔡
燕，宫宝荣，译 . 北京：中国戏剧出版社 .

让 – 米歇尔·里博 . 2013. 高低博物馆 . 宁春，译 . 北京：中国传媒大学出版社 .

萨姆·谢泼德 . 2005. 被埋葬的孩子 . 外国戏剧百年精华（下）. 苏红军，译 . 北京：
人民文学出版社 .

邵志华 . 2011. 文化回返影响观照下布莱希特与中国戏剧的互动 . 广西社会科学，
（6）：147–151.

申玉革 . 2020. 国内莎士比亚研究现状与展望——基于 1934—2018 的文献计量学
分析 . 河南大学学报（社会科学版），（4）：1–9.

沈建青 . 2014. 大海在呼唤：早年海上经历对奥尼尔创作生涯的影响 . 外国文学研究，
36（2）：57–65.

沈林 . 2015. 从奥斯特玛雅的莎士比亚说开去 . 6 月 8 日 . 中国艺术报 .

宋佳祥 . 2018. 西方戏剧教育学：历史与理论 . 厦门：厦门大学出版社 .

孙惠柱 . 2009. 社会表演学 . 北京：商务印书馆 .

孙惠柱 . 2011. 第四堵墙——戏剧的结构与解构 . 上海：上海书店出版社 .

孙惠柱 . 2018. "戏剧"与"环境"如何结合？——兼论"浸没式戏剧"的问题 .
艺术评论，（12）：43–49.

孙建，弗洛德·海兰德 . 2012. 跨文化的易卜生 . 上海：复旦大学出版社 .

孙媛 . 2018. "重复建设"还是"多重建设"——文献计量学视野下的中国哈姆雷特
研究 40 年 . 四川戏剧，（11）：63–71.

陶久胜 . 2016. 放血疗法与政体健康：体液理论中的罗马复仇悲剧 . 戏剧，（6）：
5–17.

田苗 . 2016. 尤金·奥尼尔笔下的象征主义运用——以《榆树下的欲望》为例 . 电影
评介，（2）：67–69.

瓦尔特·本雅明 . 2001. 机械复制时代的艺术作品 . 王才勇，译 . 北京：中国城市
出版社 .

瓦莱尔·诺瓦里纳 . 2013. 倒数第二人 . 宁春，译 . 北京：中国传媒大学出版社 .

王宁 . 2000. 易卜生与现代性：西方与中国 . 天津：百花文艺出版社 .

王宁，孙建 . 2004. 易卜生与中国：走向一种美学建构 . 天津：天津人民出版社 .

王晓妍 . 2013. 论尤金·奥尼尔戏剧中的古典悲剧精神 . 学术交流，（7）：193–196.

王占斌 . 2016.《榆树下的欲望》中的希腊神话元素与尤金·奥尼尔的内心世界 . 四川戏剧,（6）：84–88.

威廉·莎士比亚 . 1991. 莎士比亚全集（第三卷）. 朱生豪,译 . 北京：人民文学出版社 .

魏梅 . 2018. 2016 德国戏剧学学科发展报告 . 国际视域中的戏剧学——世界戏剧学科发展报告 2018. 上海：上海交通大学出版社,3–15.

魏梅 . 2019. 后戏剧剧场研究方法新探——基于中国当下戏剧研究现状的思考 . 戏剧,（4）：59–68.

邢来顺,吴友法 . 2019. 德国通史·第六卷 . 南京：江苏人民出版社 .

徐嘉 . 2015. 麦克白夫人的孩子与被篡改的历史 . 国外文学,（3）：37–45.

许诗焱,泽恩德·布里兹克 . 2019. 重构与融合：2018 美国舞台创作评述 . 戏剧,（2）：6–18.

许诗焱 . 2020. 政治担当、布莱希特、"逆向歧视"：2019 年美国舞台创作评述 . 戏剧,（2）：1–15.

亚里士多德 . 1996. 诗学 . 陈中梅,译 . 北京：商务印书馆 .

杨春霞,李小艳,肖莉 . 2014. 论《榆树下的欲望》中的悲剧冲突 . 语文建设,（35）：46.

杨俊,邱佳岭 . 2014. 当代挪威女易卜生：西西莉·鲁维德 . 戏剧文学,（2）：28–30.

杨俊霞 . 2013. 艺术戏剧与应用戏剧——同中之异与异中之同 . 云南艺术学院学报,（2）：10–15.

杨林贵 . 2012. 夏洛克女儿的财富："后学"话语中的莎剧小人物 . 外语与外语教学,（5）：76–80.

杨林贵 . 2016. "后学"之后的文学批评与莎士比亚研究的转向 . 外国文学研究,（6）：16–25.

杨婷 . 2018. 当代德国剧场及戏剧理论发展新趋势：德国戏剧理论家艾瑞卡·费舍尔 - 李希特访谈 . 当代外国文学,（2）：164–170.

叶长海 . 2008. 布莱希特和贝克特之后 . 上海：上海戏剧学院博士学位论文 .

叶志良 . 1997. 语言颠覆——后现代戏剧的语言策略 . 戏剧文学,（1）：62–65.

袁微 . 2017. 莎翁与时光同在——从《2018 莎士比亚日历》的出版看世界经典文化的传播与普及 . 出版广角,（21）：54–56.

张敏 . 2011. 田纳西·威廉斯研究在中国：回顾与展望 . 当代外国文学,32（3）：157–166.

张宁 . 2013.《什么是叙事剧？》两个版本的比较研究 . 戏剧文学,（5）：115–119.

张薇 . 2016. 鲁宾斯坦的莎学研究 . 上海师范大学学报（社会科学版）,（4）：88–91.

张筱叶 . 2016. 监狱戏剧：为了更好地未来预演 . 10 月 29 日 . 来自公众号：监狱人类学与社会学 .

赵学斌,詹虎 . 2012. 奥尼尔戏剧象征艺术研究述评 . 当代文坛,（4）：140–142.

赵英晖 . 2021. 科尔代斯戏剧独白研究 . 上海：上海三联书店 .

赵志勇 . 2020. 剧场与现实何以交汇：回眸跨国当代剧场展演项目《我们中的一员》. 文艺理论与批评，（6）：82–98.

赵志勇，李亦男 . 2014. 第 53 届国际戏剧学联盟年会参会报告 . 戏剧，（4）：134–139.

周丹 . 2015. 论尤金·奥尼尔悲剧主题的美学思想 . 社会科学论坛，（5）：81–86.

朱岩岩 . 2011. 从读者反应角度重读田纳西·威廉斯的《欲望号街车》. 北京交通大学学报（社会科学版），10（1）：131–136.

朱宇，蔡武 . 2019. 华文教育研究的热点主题与演进趋势——基于 CSSCI（1998—2017）的文献计量与知识图谱分 . 厦门大学学报（哲学社会科学版），（2）：163–172.

邹鲁路 . 2014. "进入黑夜的漫长历程"——戏剧家、小说家、诗人福瑟 . 戏剧艺术，（5）：90–94.

Aebischer, P. & Greenhalgh, S. 2018. *Shakespeare and Live Theater Broadcasting Experience*. London: Bloomsbury.

Akhtar, A. 2013. *Disgraced*. New York / Boston / London: Little, Brown and Company.

Anon. 2017. Abbey Theatre 2012 Annual Report 03. *Abbey Theatre*.

Anon. 2020a. History. *New York Drama Critics' Circle*. Retrieved August 11, 2020, from New York Drama Critics' Circle website.

Anon. 2020b. Rules and regulations. *Tony Awards*. Retrieved August 11, 2020, from Tony Awards website.

Anon. 2020c. Winners and honorees. *Tony Awards*. Retrieved August 11, 2020, from Tony Awards website.

Anon. 2021a. International research center. Interweaving performance culture. *Freie Universität Berlin*. Retrieved October 31, 2021, from Freie Universität Berlin website.

Anon. 2021b. National theater live about us. *National Theater UK*. Retrieved October 25, 2021, from National Theatre UK website.

Anon. 2021c. National theater live FAQ. *National Theater UK*. Retrieved October 25, 2021, from National Theatre UK website.

Anon. 2021d. Works. *Oda Fiskum*. Retrieved January 4, 2021, from Oda Fiskum website.

Auslander, P. 2007. *Liveness: Performance in a Mediatized Culture*. New York: Routledge.

Auslander, P. 2016. *The Proxemics of Liveness, Experience Liveness in Contemporary Performance*. New York: Routledge.

Baecker, D. 2011. Eröffnungsvortrag. Jahreskonferenz der Dramaturgischen Gesellschaft. *Freiburg, Deutschland.*

Bailey, J. 2008, October 1. Don't panic: The impact of digital technology on the major performing arts industry. *Australia Council.*

Barnett, C. 2020, October 9. Ben Brantley to retire after 24 years as *New York Times* theatre critic. *Observer.*

Bennett, S. 2018. *Shakespeare's New Marketplace: The Places of Event Cinema. Shakespeare and The "Live" Theater Experience.* London: Bloomsbury.

Billington, M. 1993. *One Night Stands: A Critic's View of British Theatre 1971– 1991.* London: Nick Hern Books.

Billington, M. 2007. *State of the Nation: British Theatre Since 1945.* London: Faber and Faber.

Billington, M. 2014, July 21. Ballyturk review—Cillian Murphy and Stephen Rea are in fine comic form. *The Guardian.*

Carr, M. 2015. *Marina Carr: Plays 3.* London: Faber & Faber.

Billington, M., et al. 2019, September 17, The 50 best theatre shows of the 21st century. *The Guardian.*

Bishop, A. 2017. *Foreword.* Oslo. New York: Theatre Communications Group.

Boenisch, P. M. & Ostermeier, T. 2016. *The theatre of Thomas Ostermeier.* New York / London: Routledge.

Brantley, B. 2014, October 20. The dead speak but don't explain. *The New York Times.*

Brantley, B. 2015, August 6. Review: "Hamilton", young rebels changing history and theater. *The New York Times.*

Brantley, B. 2020, November 3. My tastes have broadened. *The Stage.*

Brentley, B. 2016, July 11. A Byzantine path to Middle East peace in Oslo. *The New York Times.*

Brook, P. 1987. *Filming a Play. The Shifting Point: Theater, Film, Opera, 1946–1987.* New York: Harper and Row.

Brustein, R. 1970. The idea of theatre at Yale: A speech and an interview. *Educational Theatre Journal,* (3): 235–248.

Brustein, R. 1987. Preface. *Who Needs Theatre.* New York: The Atlantic Monthly Press.

Brustein, R. 1991. *The Theatre of Revolt.* Chicago: Ivan R. Dee.

Bulman, J. C. 2017. *The Oxford Handbook of Shakespeare and Performance.* London: Oxford University Press.

Carr, M. 2015. *Marina Carr: Plays 3.* London: Faber & Faber.

Carr, M. 2016. *Hecuba.* New York: Dramatists Play Service.

Chambers, C. 2011. *Black and Asian Theatre in Britain: A History*. London: Routledge.

Collins, C. 2016. *Theatre and Residual Culture: J. M. Synge and Pre-Christian Ireland*. London: Palgrave Macmillan.

Collins, C. 2018. Other theatres. In J. Eamonn & E. Weitz (Eds.), *The Palgrave Handbook of Contemporary Irish Theatre and Performance*. London: Palgrave Macmillan.

Cook, L. 2018, May 14. In a world without professional theatre critics... *Medium*.

Cote, D. 2017, November 28. A second act for theatre criticism. *American Theatre*.

Cote. D. 2011, November 1. Critical juncture. *American Theatre*.

Couldry, N. 2004. Liveness, "Reality", and the mediated habitus from television to the mobile phone. *The Communication Review, 7*(4): 353–361.

Crompton, S. 2020, February 25. Michael Billington's successors are going to have to fight hard to preserve his legacy in the modern age. *WhatsOnStage*.

Drury, J. S. 2019. *Fairview*. New York: Theatre Communications Group.

Eamonn, J. & Weitz. E. 2018. Introductions/Orientations. In J. Eamonn & E. Weitz (Eds.), *The Palgrave Handbook of Contemporary Irish Theatre and Performance*. London: Palgrave Macmillan.

Fierberg, R. 2019, August 14. How London's national theater live changed the global theatrical landscape. *Playbill*.

Frank, L. 2016, November 17. Test dummy—theatre upstairs—review. *No More Workhorse*.

Gandillot, T. 1993. La comédie-Française. Dans *La Comédie-Française en Coulisse*. Paris: Editions Plume.

Gardner, L. 2013, October 8. Is theatre criticism in crisis? *The Guardian, Theatre Blog*.

Gardner, L. 2017, January 30. Why David Hare is wrong about the state of British theatre. *The Guardian*.

Georgi, C. 2014. *Liveness on Stage: Intermedia Challenge in Contemporary British Theater and Performance*. Berlin: De Gruyter Mouton.

Goddard, L. 2015. *Contemporary Black British Playwrights: Margins to Mainstream*. Basingstoke: Palgrave Macmillan.

Green, J. 2020, October 13. Ben Brantley on shutting the stage door behind him. *The New York Times*.

Greenhalgh, S. 2019. *The Remain of the Stage: Revivifying Shakespearean Theater on Screen, 1964–2016, Shakespeare and Live Theater Broadcasting Experience*. London: Bloomsbury.

Guirgis, S. A. 2015. *Between Riverside and Crazy*. New York: Theatre Communications Group.

Handley, L. 2016, November 25. Filming national theater with Tim Van Someren. *The Telegraph*.

Haydon, A. 2013, October 24. A debate on theatre criticism and its crisis in the UK. *Nacht kritk. de*.

Henderson, K. 2014, November 4. Stage screen and in between. *Broadwaydirect*.

Herman, D. 2020, August 5. The death of theatre criticism. *The Critic*.

Hinchliffe, A. P. (Ed.). 1979. *Drama Criticism: Developments Since Ibsen*. London: Macmillan.

Hornby, R. 2011. National theater live. *The Hudson Review*, 64(1): 196–202.

Humphreys, J. 2014, January 16. Centenary commemorations should not distort history, says President Higgins. *The Irish Times*.

Hytner, N. 2017. *Balancing Acts: Behind the Scene at London's National Theater*. New York: Alfred A. Knopf.

ITI-Jahrestagung. 2018, June 6. Interview mit Joachim Lux zum ITI-Symposium 2018 in Braunschweig. *ITI-Jahrestagung*.

Jahresbericht. 2011. Jahreskonferenz der Dramaturgischen Gesellschaft. *Freiburg, Deutschland*.

Jahresbericht. 2018, November 8–14. Kongress der gesellschaft für theaterwissenschaft. *Düsseldorf, Deutschland*.

Johnston, A. 2012, February 7. Fly me to the moon: A "world-class Northern Irish production" sees Marie Jones at the top of her game. *Culturenorthernireland*.

Keating, S. 2018, February 19. Women don't write national plays? "Well they can, and they do". *The Irish Times*.

Keim, S. 2013, June 6. Angst vor dem verlus. *Deutschlandfunk*.

Kerrigan, K. 2018, August 13. Is theatre criticism dead? *New Musical Theatre*.

Kinahan, D. 2012. *Halcyon Days*. London: Nick Hern Books.

Kinahan, D. 2014. *Spinning*. London: Nick Hern Books.

Koch, A. 2019, November. TheaterBlick: Warten auf sturm. *Blicklicht*.

Krug, H. 2019, September 29. Spektakel der Beschädigten. *Die Deutsche Buehne*.

Kulisch, S. 2020, October. Magdalena Schrefel. Ein Berg, viele. *Rowohlt-Theaterverlag*.

Leavy, A. 2016, December 6. Marina Carr interview: "There is an affinity between the Russian soul and the Irish soul". *The Irish Times*.

Lehmann, H. 2005. *Postdramatisches Theater*. Verlag der Autoren: Frankfurt am Main.

Li, W. M. 2019. The poetic display of truth, goodness and beauty on the Chinese stage. *Dram Art*, (8): 11–26.

Lonergan, P. 2019. *Irish Drama and Theatre Since 1950*. London: Methuen.

Lukowski, A. 2019, September 20. *The Guardian*'s list of best shows of the century is a deranged hodge-podge. *The Stage*.

Mandell, J. 2017, May 10. *Arlington* review: Enda Walsh's happy Orwellian love story. *New York Theatre*.

Marx, B. 2020, July 15. Critical/Theater commentary: Slapping sleeping media outlets a "woke". *Arts Fuse*.

Marx, S. 2018, January 1. Gegen Zensur in der Kunst. *Ostsee Zeitung*.

McGuinness, F. 2012. *The Match Box*. London: Faber & Faber.

McGuinness, F. 2013. *The Hanging Gardens*. London: Faber & Faber.

McLuhan, M. 1994. *Understanding Media: The Extension of Man*. Boston: MIT Press.

McPherson, C. & Dylan, B. 2017. *Girl from the North Country*. London: Nick Hern Books.

McPherson, C. 2014. *The Night Alive*. New York: Dramatists Play Service.

McPherson, C. 2016. *The Veil*. New York: Dramatists Play Service.

Meany, H. 2014, March 17. *Conservatory* review—"Echoes of Beckett are everywhere". *The Guardian*.

Mitry, J. 1997. *The Aesthetics and Psychology of the Cinema*. Bloomington: Indiana University Press.

Moore, M. 2020, December 3. Finally there might be some good new about UK journalism. *The Conversation*.

Morgan, F. 2019, June 17. NT live director Tony Grech-Smith: "The first time I got into the Olivier Theater, it felt like I'd arrive". *The Stage*.

Morse, D. 2015. "The politics of aging": Frank McGuinness's *The Hanging Gardens*. In D. Morse (Ed.), *Irish Theatre in Transition*. London: Palgrave Macmillan.

Mouawad. W. 2014. *Incendie*. Paris: Éditions Champion.

Mstjl. 2020, February 28. Michael Billington on the practice of theatre criticism. *Mark Ludmon*.

Müller, K. B. 2015, February 20. Kampf der Silbenverklumpung. *Die Tageszeitung*.

Nathan, G. J. 1922. *The Critic and the Drama*. New York: Alfred A. Knopf.

Neelands, J. & Goode, T. 2016. *Structuring Drama Work, Third Edition.* Cambridge: Cambridge University Press.

Nesta. 2011, June 1. Digital broadcast of theater: Learning from the pilot season of NT live. *NESTA.*

Nicholson, H. 2005. *Applied Drama: The Gift of Theatre.* Houndmills: Palgrave Macmillan.

Norris, B. 2011. *Clybourne Park.* New York: Farrar, Straus and Giroux.

Novarina, V. 2019. *L'Animal imaginaire.* Paris: POL.

O'Brien, C. 2018. New century theatre companies: From dramatist to collective. In J. Eamonn & E. Weitz (Eds.), *The Palgrave Handbook of Contemporary Irish Theatre and Performance.* London: Palgrave Macmillan.

O'Hagan, S. 2017, July 16. Critics loved the ferryman. But I'm from Northern Ireland, and it doesn't ring true. *The Guardian.*

O'Rowe, M. 2014. *Our Few and Evil Days.* London: Nick Hern Books.

O'Toole, F. 2011, October 15. The new theatre: Magical, visible, hidden. *The Irish Times.*

O'Toole, F. 2019, June 15. Was it for this? Fintan O'Toole on the existential questions facing the Abbey Theatre. *The Irish Times.*

Orr, J. 2013. What is the future of theatre criticism? A hurtling car crash. *Jake Orr.*

Orr, J. [2020]. Jake Orr. *Jake Orr.* Retrieved December 22, 2020, from Jake Orr website.

Osborne, L. E. 2018. *Revisiting Liveness. Shakespeare and Live Theater Experience.* London: Bloomsbury.

Paulson, M. 2020, June 10. Theatre artists of color enumerate demands for change. *The New York Times.*

Pavis, P. 2016. *The Routledge Dictionary of Performance and Contemporary Theater.* New York: Routledge.

Perry, M. 2019. *Collapsible.* London: A Nick Hern Book.

Phelan, P. 1993. *Unmarked: The Politics of Performance.* New York: Routledge.

Pilkington L. 2018. The Abbey Theatre and the Irish state. In J. Eamonn (Ed.), *The Cambridge Companion to Twentieth-Century Irish Drama.* London: Cambridge University Press.

Piscator, E. 1980. *The Political Theatre.* H. Rorrison (Trans.). London: Eyre Methuen.

Quigley, C. 2018. Waking the feminists. In J. Eamonn & E. Weitz (Eds.), *The Palgrave Handbook of Contemporary Irish Theatre and Performance.* London: Palgrave Macmillan.

Reginald, E. (Ed.). 2017. *Black Lives, Black Words*. London: Oberon Books.

Reidy, B. K. et al. 2016, October 1. Understanding the impact of digital developments in theater on audiences, production and distribution. *Arts Council of England*.

Roberts, G. 2018, April 23. NT live does not replace live theater, but it is still a great thing. *Media*.

Roche, A. 2015. *The Irish Dramatic Revival: 1899–1939*. London: Bloomsbury Publishing.

Rogers, J. T. 2017. *Oslo*. New York: Theatre Communications Group.

Ruiz, N. 2018. Scenic transitions: From drama to experimental practices in Irish theatre. In J. Eamonn & E. Weitz (Eds.), *The Palgrave Handbook of Contemporary Irish Theatre and Performance*. London: Palgrave Macmillan.

Russell, R. 2014. *Modernity, Community, and Place in Brian Friel's Drama*. New York: Syracuse University Press.

Sack, D. 2015, June 25. Not not I: Undoing representation with Dead Centre's Lippy. *European Stages*.

Sandwell, I. 2012, October 19. NT live: "It's about getting back to the core of what the theater experience is about". *Screendaily*.

Saville, A. 2018, November 2. "Chekhov's First Play" review. *TimeOut*.

Scherer, F. 2018. Begrüßung. *Thewis*, (7): 1–3.

Sebag-Montefiore, C. 2018, September 11. *Hamnet*: A play for Shakespeare's forgotten son (and one 11-year-old actor). *The Guardian*.

Shortall, E. 2018, February 4. Margaret Perry: Porcelain. *The Times*.

Sierz, A. 2014, February 14. British theatre criticism: The end of the road? *Critical Stage*.

Sierz, A. 2020, July 22. Death of the theatre critic? *The Theatre Times*.

Singleton, B. 2011. *Masculinities and the Contemporary Irish Theatre*. London: Palgrave Macmillan.

Smith, A. 2019, November 5. Editor's view: *The Guardian*'s Michael Billington is the last critic of his kind. *The Stage*.

Stefanova, K. (Ed.).1992. *Broadway: Hits and Flops*. Sofia: Petexton.

Stefanova, K. (Ed.).1997. *Theatre London: Hits and Flops*. Sofia: Epsilon-Elst.

Stefanova, K. 1994. *Who Calls the Shots on the New York Stages?* London / New York: Routledge.

Stefanova, K. 1995. *American Theatre Criticism: Models and Characteristics*. Sofia: St. Kliment Ohridski University Press.

Stefanova, K. 1998. *British Theatre Criticism: Models and Characteristics*. Sofia: St. Kliment Ohridski University Press.

Stefanova, K. 2000. *Who Keeps the Score on the London Stages?* London / New York: Routledge.

Stefanova, K. 2005. *Like a Wine Connoisseur in Bordeaux*. Sofia: St. Kliment Ohridski University Press.

Sullivan, E. 2017. The form of things unknown: Shakespeare and the live broadcast. *Shakespeare Bulletin, 35*(4): 627–662.

Synge, J. 1979. *The Playboy of the Western World and Riders to the Sea*. London: Unwin Hyman.

Thompson, J. 2003. *Applied Theatre: Bewilderment and Beyond*. New York / Oxford: Peter Lang AG, European Academic Publishers.

Thompson, J. 2009. *Performance Affects: Applied Theatre and the End of Effect*. London: Palgrave Macmillan.

Trueman, M. 2015, May 3. The big interview: Michael Billington. *The Stage*.

Tynan, K. 1976. *View of the English Stage*. London: Paladin.

Wagner, A. (Ed.). 1999. *Establishing Our Borders: English-Canadian Theatre Criticism*. Toronto: University of Toronto Press.

Walsh, E. 2014a. *Ballyturk*. London: Nick Hern Books.

Walsh, E. 2014b. *Enda Walsh Plays: Two*. London: Nick Hern Books.

Walsh, E. 2016. *Arlington*. London: Nick Hern Books.

Walsh, I. 2011. *Experimental Irish Theatre: After Yeats*. London: Palgrave Macmillan.

Weinert-Kendt, R. 2019, June 3. Can 3Views change theatre criticism? *American Theatre*.

West, M. 2014. *Conservatory*. London: Bloomsbury Publishing.

West-Knights, I. 2020, September 23. Kings and machines: Game of Thrones Star's daring transhuman adventure. *The Guardian*.

Westphal, S. 2017, June 1. Kapitalismus. Ein Kinderspiel. *Nachtkritik*.

Westphal, S. 2018, June 8. Heiligabend bei den Rassisten. *Nachtkritik*.

Worthen, W. B. 2010. *Drama: Between Poetry and Performance*. Oxford: Wiley-Blackwell.

Yeats, W. 1961. *An Introduction for My Plays, Essays and Introductions*. London: Palgrave Macmillan.

Younis, M. 2017. *In Black Lives, Black Words*. E. Reginald (Ed.). London: Oberon Books.

Zweig, S. 1942. *Die Welt Von Gestern*. Vienna: The World of Yesterday.

Женович, С. В. et al. 2016. Мастерство режиссёра учебное пособие. *Учебное пособие / Редакторы-составители 3-е изд., испр. и дополн.* Москва: Российский институт театрального искусства–ГИТИС.

Таиров, А. Я. 1970. *О театре. Ком. Ю. А. Головашенко и др.* Москва: ВТО.